創作性戲劇

理論、實作與應用

Creative Drama:
Theory, Practice and Application

紀家琳◎著

創作性戲劇教學的創新貢獻

創作性戲劇開啟了跨時代的創新戲劇教學，尤其在後現代整合型的教育思想的影響之下，經過了推廣與實踐的今天，已經成為多元整合的後現代跨領域的戲劇教學了。

早期50到90年代的臺灣的戲劇教育都是以影劇的專業劇場為主。我在此領域中受教、成長並從事劇場專業學科的專職教學。但自我於1986～1988年間，在美國紐約大學師承藍妮・麥凱薩琳（Nellie MaCaslin）修習兒童戲劇教學，與羅伯特・蘭迪（Robert Landy）修習戲劇治療之後，透過我在多所幼兒園與中、小學的行動研究，我將教學的方向逐步轉向戲劇應用，如：創作性戲劇、教育戲劇、教育劇場、戲劇治療、兒童劇場等。這些課程在臺灣多屬初創，在亞洲的高教界亦是如此。也讓我有機會擔任九年一貫，乃至十二年國民基本教育領綱的表演藝術召集人。

表演藝術自2002年起在「國民教育階段九年一貫課程綱要」中，納入於「藝術與人文」學習領域之內，使創作性戲劇教學在學制內的教學需求隨之而起。到2008年，《普通高級中學課程綱要》的「藝術生活」科正式將戲劇納入教學，2016年，學前教育於《幼兒園教保活動課程大綱》更將「創作性戲劇」置於「美感」領域的「戲劇扮演」教學之中施教。創作性戲劇目前已成為高中以降至幼兒園的一般藝術教育的必要教學了。

紀家琳是自1997年他任職助教起與我共事，一起推動一般戲劇教育在表演藝術教學與推廣的相關工作，包括：表演藝術教學推行的公聽會、教師研習會、國際學術研討會等。後來，他獲得博士學位正式擔任專任教職之後，更是不斷地在戲劇應用的領域中耕耘，除擔任教育性戲劇類的多項課程教學之外，也不斷地發表相關戲劇應用與推廣的實證研究論文。

　　鑑於各級「課程綱要」都強調學科本質與跨科跨領域的統整學習。紀家琳的這本著作，無疑的，已從遊戲學戲劇的創作性教學，經過創新地加深、加廣與延伸的教學例證，又引領創作性戲劇再擴展到更廣的跨領域應用教學之中了。從本書各章內容的實作與論述中，讀者們不難發現他在時潮發展下的創新論述與實作，更可以看到他在教學上的趣味與實用之處。

　　他的努力教學與研究成果，都讓我感到與有榮焉。因此，我深信紀家琳的這本著作，將有助於各級學校藝術教師提升表演藝術與統整教學。也期望讀者們能運用他的教學成果，讓我們的孩子們在表演藝術戲劇課程的學習上，大大地受益！

張曉華 謹誌

國立臺灣藝術大學退休教授

自　序

　　從人類有意識的活動以來，創作性戲劇的本質就已存在。

　　遊戲、模仿、觀察、想像等能力，是幼童不教自會的天性。人們藉由各種戲劇性的啟發與行動，自然地摸索並適應生存需要的知能。西元1930年，瓦德女士著述了《創作性戲劇技術》一書，將這種存在於人類數千甚至數萬年的戲劇形式與技巧學理化，讓「創作性戲劇」至今歸納、衍生、發揚出各種多元的面貌與應用，影響廣遠不歇。

　　雖然有些人認為，創作性戲劇重視學習過程而非舞台演出效果的特性，令其在專業戲劇領域難以占有一席之地，也不容易賦予明確的輪廓。然而回到瓦德女士的初衷，創作性戲劇的意義，是讓孩子學習並享受戲劇，找到我們每一個人與生俱來的表演天賦與熱情。在素人網紅、YouTuber、非典型藝術創作者當道，生活處處是舞台，每個人都能成名15分鐘的此刻，戲劇早已不限於專業劇場的表演。不管在真實的社會、家庭中，或者虛擬的網路、媒體裡，我們總是處於形形色色各種戲劇情境，有意識或無意識地表演著。即使沒有具體的舞台或觀眾，人人都需要學著如何更有創意地編作生活，展現自己。

　　民國79年進入國立藝專戲劇科（現在的國立臺灣藝術大學戲劇學系），對戲劇一竅不通的我，當時只是白紙一張。礙於自身條件及對演員工作的不安定感，並沒有像許多有志在戲劇之路發光發熱的同學一樣，勇於挑戰表演，而是因緣際會在藍俊鵬老師的帶領下，走向了劇場技術領域，一路擔任舞台監督、燈光執行設計、劇場管理等職務，跑遍了臺灣大大小小的劇場，也與海內外許多國家的表演團體合作，以劇場技術做為主要技能，謀求基本的溫飽。

　　為了提升自己，雖然一面工作一面攻讀研究所，在學術跟技術上雙向並進，逐漸開展了戲劇教學生涯。然而直到接觸臺灣創作性戲劇大師

張曉華教授所倡導的創作性戲劇後，總習慣在幕後與表演者保持平行的我，才第一次知道戲劇表演也能如此簡單，可以在歡笑與遊戲中無壓力的進行，不須考慮舞臺、觀眾席、表演優劣與作品成敗，只要有共同的主題與空間，就能和同伴和諧親密地投入戲劇情境，享受一段隨興所至的想像旅程。這不禁讓我重新思考起戲劇的內涵與價值，顛覆了過去少不更事、自以為熟悉劇場就通曉戲劇堂奧的想法，對「戲劇」有了新的認知，邁向更廣博而深入的研究與追尋。

感謝臺灣藝術大學表演藝術學院劉晉立院長、文化大學戲劇系黃惟馨主任，這些年給予我投入創作性戲劇教學的機會，並在工作、生活中提供多方指導與協助。同時謝謝修習過這門課程的每一位學生。每次思考制定教學計畫時的苦惱，總能在實際操作時，被大家笑聲不斷的活力與創意轉化成豐富而精采的美好。

我自知遠遠不及臺灣諸多創作性戲劇前輩先進在學理研究及教學上的深厚素養，也不曾師事歐美大師，對於出版本書實懷不安。不過，或許是受到創作性戲劇兼容並蓄，鼓勵人們分享自我經驗與感受，無畏藉由創作表達的精神感召，仍有太多地方需要學習的我，僅以這本書先歸納、分析、比較、反思自己這十幾年來對創作性戲劇理論的領會，以及在教學現場操作實踐的心得，希望可以拋磚引玉，讓更多有志一同者，投入創作性戲劇的研究與推展行列。

雖然，創作性戲劇因其橫跨戲劇與教育的特殊形態，至今不論在專業劇場教育領域，或是兒童教育與心理輔導領域，皆處於一個對應密切卻非核心科目的尷尬位置。但是，在全人教育的概念已被廣為接受，戲劇應用更形活絡的未來，我深信創作性戲劇這種「從玩出發」，透過戲劇遊戲活動實作，幫助兒童或毫無戲劇經驗的人優游於不同戲劇情境，培養個人多元思考能力，並可應用於各種學習項目、議題、行動的戲劇形式，是結合戲劇與生活，完善全人教育、改變社會的重要力量。

　　再次感謝對臺灣創作性戲劇發展貢獻非凡的張曉華教授，引領我進入創作性戲劇的領域，於公於私總是不吝幫助；本書編輯謝依均小姐和揚智文化對我拖稿的包容；還有照片中所有我最可愛的學生與夥伴們，沒有你們跟我一起「從戲劇中學習」、「作中學」，這本書無法完成。

　　幫助孩子打破認知，也打破自己更頑固的認知，讓這個世界能接納與理解各種不同的聲音，是我寫這本書的主要期望。

　　最終希望本書能為朝向應用戲劇之路的讀者們，提供些許參考與啟發。

紀家琳 謹誌

2018.12.19

目　錄

1

創作性戲劇概要

chapter 1

創作性戲劇的意涵

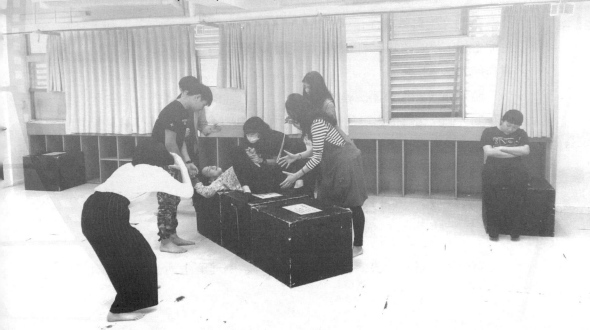

All the world's a stage, and all the men and women merely players

~ From Shakespeare's *As You Like It*

莎士比亞在《皆大歡喜》（*As You Like It*）說：「世界是一個舞臺，而所有的男男女女，不過是演員。」

西班牙劇作家佩德羅・卡爾德隆・德・拉・巴爾卡（Pedro Calderón de la Barca, 1600-1681）在他著名的作品《世界大劇院》（*El gran teatro del mundo*, 1634）裏表述，世界是一個美好而短暫的劇場，每個沉浸其中的人，皆扮演著不同的角色，並在上帝的支配下，採取各種行動。

在狹義的戲劇觀念裏，戲劇是一種綜合性的表演藝術，含括了演員、觀眾、故事（情境）和舞臺（表演場地）四元素，也就是評論家漢彌爾敦（Clayton Hamilton, 1881-1946）所說的：「由演員在舞臺上當著觀眾的面表演一個故事。」

然而自古以來，戲劇並不限於舞臺上的表演與舞臺下的觀賞，基於人類天生具有模仿、習作的本能，表演者與觀眾往往處於雙向的觀察與模仿之中，自然而然傳遞、交流著彼此的思想與情感，進而促進了學習意識。

戲劇文本對各種存在或可能性的探究，為觀眾及創作者堆砌了對於生命各種情境的認知。劇場設計則化虛擬為具體，發展了人們從無到有的實作能力。

戲劇訴說的從來不只是故事。這項綜合性的藝術形式，從古至今持續幫助人們深切體悟自己及他人生命中種種經驗，在各個日常領域都產生了極為顯著的影響，更在教育及社會領域開展出意想不到的作用。

❋ 第一節　創作性戲劇的起源

戲劇不只是一種表演藝術形式，透過戲劇理解生活，並將戲劇與教

育連結，這樣的概念已在人類文化中存在了相當長的時間。

　　18世紀，法國著名啟蒙思想家盧梭（Jean-Jacques Rousseau, 1712-1778, 圖1-1）首先提出「在實踐中學習」和「透過戲劇學習」的理念。盧梭主張教育必須自然發展，人類的經驗無法從外部直接灌輸或移植於他人，而要通過諸如戲劇的實踐，獲得學習的樂趣。

圖1-1　盧梭

資料來源：維基百科，https://zh.wikipedia.org/wiki/File:Jean-Jacques_Rousseau_(painted_portrait).jpg

　　1903年，美國紐約市東部的教育聯盟創立了兒童教育劇場，為「戲劇」與「教育」做了連結與示範。

　　這個機構位於一個貧民窟，成立的主要宗旨是為鄰里的移民提供各種活動。機構主任愛麗絲‧米尼‧赫茨（Alice Minnie Herts, 1870-1933, 圖1-2）既是一位社會工作者，也是一位戲劇愛好者，她考量當時年輕人娛樂活動並不多，而成人活動中最受歡迎的是戲劇，於是赫茨設計了幾個週末下午的戲劇活動，包含莎士比亞劇目的演出、木偶劇和講故事，希望讓中心裏的年輕人可以藉此學習交流，獲得有益身心的日常體驗。

　　赫茨所設計的活動，主要依據以下三個指導原則：

　　美學：提供健康的娛樂與戲劇欣賞能力。

圖1-2　赫茨

資料來源：維基百科，https://en.wikipedia.org/wiki/Alice_Minnie_Herts

教育：促進對文學的瞭解，並藉此學習正確的口語。

社會：為孩子及其家屬提供一個自在休憩、互相交流的場所。

　　兒童教育劇場計畫非常成功，成為其他各個社區的榜樣。實際上，這三個目標至今看來，與創造性戲劇的基礎概念可謂十分貼近。

　　到了1930年，美國戲劇教育學家溫妮弗列德‧瓦德（Winifred Ward, 1884-1975, **圖1-3**）的《創作性戲劇術》（*Creative Dramatics*, 1930）一書出版，正式奠定「創作性戲劇」之濫觴。

圖1-3　瓦德

資料來源：https://www.northwestern.edu/magazine/northwestern/winter2003/features/communication/sidebar1.htm

圖1-4　杜威

資料來源：智庫百科，https://wiki.mbalib.com/zh-tw/%E7%BA%A6%E7%BF%B0%
C2%B7%E6%9D%9C%E5%A8%81

　　瓦德的思想理念深受其師赫茲·邁恩斯（Hughes Mearns, 1875-
1965）以及美國哲學家暨教育學者約翰·杜威（John Dewey, 1859-1952,
圖1-4）啟發。

　　杜威研究的領域含括心理學、哲學、教育學。他不認同傳統填鴨式
的機械訓練方法，反對傳統教育學派以教師、教材、課堂為中心，而倡導
以學習者為中心，「作中學」的連續漸進式實作學習方法。杜威「教育即
生活，學校即社會」的信念，將實用主義應用於教學場域，不僅對當時及
後世皆形成長遠的影響，更是美國實用主義哲學的重要代表人物。

　　邁恩斯則是杜威漸進式學習理論的擁護者，他十分鼓勵兒童發揮創
造力，在創造性寫作上的貢獻尤其深遠。相對於杜威著重於創造性教學方
法，邁恩斯強調文本創作，也同時注重劇場藝術的表現。

　　承襲杜威與邁恩斯的進步教育運動，瓦德讓兒童實際體驗並欣賞戲
劇藝術，將戲劇拓展至兒童戲劇和創意戲劇領域，被視為創作性戲劇之
母。她強調從非語言行動展開故事，發展為對話和表徵，最終成為一個綜
合的戲劇。取材範圍從文學、流行文化、詩歌、童話等諸多元素。

　　瓦德認為創作性戲劇的目的是引導孩子透過角色，以即興的方式去
理解戲劇和生活中的多種視角。在這樣一個囊括創作與體驗的過程中，孩
子們做的比他們所看到的更重要。

　　當創作性戲劇在美國開枝散葉，英國也逐步建構起戲劇與教育結合的橋樑，一般稱為教育戲劇（Drama in Education，簡稱DIE）。

　　1911年英國教師哈莉特・芬蕾強生（Harriet Finlay-Johnson, 1871-1956, 圖1-5）首先將「從戲劇實作學習」的理念應用於課程。1917年，另一位教育家亨利・卡德維爾・庫克（Henry Caldwell Cook, 1886-1939）推動了教育革新，他出版的著作《遊戲方法》（*The Play Way*, 1917），提倡將戲劇遊戲融入教學，很快就在英國的公立小學流行起來。

圖1-5　芬蕾強生與丈夫

資料來源：維基百科，https://en.wikipedia.org/wiki/Harriet_Finlay-Johnson

　　曾在英國伯明罕教育委員會擔任戲劇類顧問長達三十年，並在第一次世界兒童戲劇大會中主持創作性戲劇議程的彼得・史萊德（Peter Slade, 1912-2004, 圖1-6），他認為「廣義的戲劇」與「一般人理解的劇場」有所區別。相對於大眾熟知的劇院式戲劇表演，「課堂上的兒童戲劇」是一種更為廣義的戲劇概念，兩者雖然形式不同，但皆屬戲劇藝術的一部分，有其獨特目的與特徵。

　　史萊德認為，戲劇形式、技術與標準會隨著年齡逐漸發展而變化，但未必變得更好，因為不同年齡的戲劇創作各有其價值。5-7歲的兒童，是技能成長最快，同時對各種人事物深信不疑，又容易入迷的階段，在這

圖1-6　史萊德

資料來源：http://www.english1.org.uk/pslade5.htm

期間所觸發的感受與創造力，將有助於孩子靈活掌握藝術元素，提升未來
發展潛能。

　　20世紀60至70年代，在英國被譽為當代最偉大教育工作者之一的桃
樂絲‧希思考特（Dorothy Heathcote, 1926-2011, **圖1-7**）則正式提出「戲
劇的教學方法」。希思考特曾在專業戲劇學院就讀，她夢想成為一名演

圖1-7　希思考特

資料來源：http://www.londondrama.org/products/dorothy-heathcotes-teaching-in-role-
　　　　　members/30098

員，卻受年紀所限，不適合在舞臺上演出，於是她的老師建議她改往教學方向發展。

轉向戲劇教學的希思考特，結合專業劇場演員與基層戲劇教師的素養，打破了傳統戲劇訓練的規則，發展出「教師入戲」（teacher in role）、「專家的外衣」（mantle of the expert）等技巧，以戲劇教育為核心，專門為沒有戲劇經驗的老師設計，幫助他們運用戲劇做為整體教學的工具。

這樣的教學方法雖然在當時被視為非正統，不符合傳統專業戲劇教育之主流，卻為現今的教育戲劇奠下重要基礎。

在英美兩股主要趨力的推展之下，創作性戲劇陸續在世界各國的戲劇教育領域扎根，發揚光大。除了進入一般教育體系，成為基層教師進行初階戲劇教學的工具外，也應用於跨學科教學、生活輔導，以及班級經營等。許多大學或學院紛紛引進相關課程，開辦領域廣及戲劇、教育、心理、社會各級學院，並推動以創作性戲劇輔助教學的師資培訓計畫。

一般人對戲劇的第一印象，是以文本出發，在舞臺上演出，以對觀眾表演為訴求的傳統劇院式戲劇。相較於前者，創作性戲劇從遊戲中出發，在課堂中進行，重視即興創作、說故事，以及角色扮演的過程，不僅更平易可親，也能實際作用在現實生活，催化所有參與者，形成認知或行動上的改變。

時至今日，創作性戲劇已風行歐、美、澳等西方世界，近年也流傳亞洲，讓許多中小學階段兒童及青少年初識戲劇的輪廓，並藉以學習各種跨學科的知識，寓教育於戲劇，寓戲劇於生活。

❀ 第二節　創作性戲劇定義

瓦德出版的《創作性戲劇術》一書，是一般公認為「創作性戲劇」

賦義的開端。1956年，美國兒童劇場委員會[1]（The Children's Theatre Committee, CTC）將「創造性戲劇術」（creative dramatics）定義如下：

> 創造性戲劇術是戲劇的一類，其中由一位具想像力的老師或領導者引導兒童從事戲劇創作，並以即興的口語及動作將其內容表演出來。其主要目標在發展個別參與者而非滿足一群兒童觀眾。場景與服裝不常使用。若是這種非正式的戲劇活動在一群觀眾前表演，它通常只是自然地示範呈現。（林玫君，2005：4）

然而「戲劇術」更傾向於狹義、方法論的陳述，不足以詮釋其廣泛衍伸的多元化戲劇形式。於是美國兒童劇場協會[2]（CTAA）在1977年將創作性戲劇（creative drama）的定義重新修訂為：

> 創作性戲劇是一種即興、非正式展演，且以過程為主的一種戲劇形式。在其中，參與者在領導者的引導下，去想像、實作並反映出人們的經驗。儘管創作性戲劇在傳統上一直被認為與兒童及少年有關，其程序卻適合所有的年齡層。創作性戲劇的程序就是一種動力，領導者引導一組學習者，透過戲劇性的實作去開拓、發展、表達與交流彼此的理念與感覺。在創作性戲劇中，每組學生以即興演出之動作與對話，發展出適宜的內容。而所採用戲劇的素材，是在經驗的範圍內，

[1] 1971年改名為兒童劇場協會（the Children's Theatre Association, CTA）。1974年改為全國兒童劇場協會（the National Children's Theatre Association, NCTA）。後又改為美國兒童劇場協會（the Children's Theatre Association of America, CTAA）。1986年CATT宣布解散，成員自行組織美國青年劇場協會（the American Association of Theatre for Youth, AATY）。1987年，AATY與美國中學教育劇場協會（the American Association for Theatre in Secondary Education, AATSE）合併組建了美國劇場與教育聯盟（the American Alliance for Theatre and Education, AATE）。資料來源：http://www.aate.com/history，2018/4/30

[2] 詳見上註。

產生出形式與意義。創作性戲劇的主要目的是在促進參與者人格的成長與有效的學習，而不是在訓練舞臺的演員。創作性戲劇可用於戲劇藝術之教學，並激勵與延伸對其他領域內容之學習。參與創作性戲劇具有拓展語言與交流能力、解決問題、技能與創造力、提升積極的自我概念、社會認知、同理心、價值與態度觀的建立、並瞭解劇場藝術。它以人類本性的動能與實作的能力，來表現出其所生存世界的概念以使學習者瞭解之。創作性戲劇同時需要邏輯與本能的思考，個人化的知識，並產生美感上的愉悅。（張曉華，2003a：42）

根據以上定義，它是一種超越年齡、種族、背景，共通於任何人類的戲劇活動。由領導者引導一組參與者，透過戲劇性的實作去開拓、發展、表達並交流彼此的理念與感覺；參與者則以即興創作之動作與對話，發展出獨特的內容。

在取材方面，創作性戲劇的領導者及參與者經常以己身的經驗，或是既有的認知出發。在戲劇開展的過程中，逐一檢視僵化的思維，紓解內在的情感，進而萌生出異於以往的創作能量，建構出全新的觀點與意義。人們在這樣戲劇的實作中，自然而然習得全新的認知與感受，並領會到戲劇的奧義。

相較於一般劇院裏的戲劇展演，創作性戲劇的主要目的是促進參與者的自我成長，增加學習的深度與有效度，並不是為了營造讓觀眾目眩神迷的情節氛圍，或磨練出在舞臺上發光發熱的專業演員。其雖用於戲劇藝術之教學，卻不僅限於戲劇本身，它還能延伸至其他領域內容之學習，幫助參與者拓展語言與交流能力，培養解決問題的技能與創造力，提升積極的自我概念、社會認知、同理心、價值等等，讓參與者在接觸、創作劇場藝術的基礎上，同步獲取其他領域的知能及體驗。

從創作性戲劇術（creative dramatics）到創作性戲劇（creative drama），名稱與定義雖有差異，但兩者對即興、過程、引導式教學，以

及戲劇元素的重視度是頗為一致的。主要區別在於，重新定義後的「創作性戲劇」，將所有參與群體、戲劇內涵、實作中獲得的經驗體悟皆納入了考量，同時擴大了創作性戲劇的實施範圍，使之不限於兒童或課堂，而是適應於任何群體，任何場域。另外，更將創造性戲劇從「戲劇的一種類別或形式」，闡揚為「多元的戲劇應用型態」，成為含括性極廣、宜於應用的戲劇樣貌。

在定義及名稱上，諸家的解釋各不相同。但就特質而言，創作性戲劇具備幾項共通的元素（林玫君，2005：6）：

1. **在成員的部分**：包含一位專業的領導者與一群建構戲劇的參與者。這位專業領導者是以中介者的方式來組織團體，而定義中的團體，被稱為參與者，強調其主動參與建構的過程。

2. **在藝術內涵的部分**：以人類生活為內容來源且以戲劇藝術為基本架構。所謂人類生活是指包含一些生活與社會相關議題之想法、概念與感受等內容。戲劇藝術架構則是透過戲劇的形式如人物、情節、主題、對話、特殊效果等做為藝術表達的媒介。

3. **在教育功能上**：以能促進個人知、情、意等全方位的發展為訴求。

4. **在發展基礎上**：以人類假裝的戲劇遊戲本能為依據。在學習原則上，著重參與的過程，非結果的呈現；且過程中特別著重參與者的想像、體驗與反省。

5. **在課程的目標上**：以參與者之統整學習為主，而戲劇藝術的陶冶或其他學科領域或主題的學習也是其中之目標。

綜合以上而論，創作性戲劇是由領導者運用各種戲劇方法，靈活地引導參與者發展想像與創作力。讓參與者透過實作之過程，開展對戲劇及其他領域的學習，同時推動其個人在認知、心智以及情感各層面的自發性成長與提升。

創作性戲劇——理論、實作與應用

✤ 第三節　創作性戲劇基本架構

在創作性戲劇活動中，領導者利用劇場元素，引導參與者進行想像、創作和反思。相對於戲劇四大元素：「演員」、「觀眾」、「故事（情境）」、「舞臺（表演場地）」，創作性戲劇的基本架構亦包括四個項目：團體（groups）、教師或領導者（teacher ／ leader）、主題（ideas）、空間（space）（張曉華，2003a：70）。

一、團體

戲劇是一種集體創作的藝術。在傳統戲劇概念裏，「演員」常是集體創作中最受矚目的元素，也是戲劇創作在舞臺上的最終展現者。演員的演技好壞，是否出色，往往攸關整個戲劇演出的效果。

創作性戲劇強調的並非最後的演出結果，而是集體創作的過程，因此創作性戲劇活動更重視「團體」的價值，不分幕前幕後，演員與觀眾，而是囊括所有參與者，將整個團體視為基本元素。

一般而言，創作性戲劇活動會將參與者依照年齡、人數、體能狀況、活動性質或特殊目的區分成若干小組。小組中的每個成員，皆能在團體規範與領導者的引領下，自在地分享獨特而個人化的知識、想法、感受與經驗，並以戲劇形式演示。在群體互助中表現自己，尊重他人，建立社會化的連結。

二、領導者

領導者是創作性戲劇活動的核心人物，從活動設計、規劃、組織等前期準備工作，到活動進行時的引導、實踐、控管與檢視，必須具備足夠的能力與知識。

這樣的領導者通常來自兩種類別：一種是出身正統戲劇領域的專業領導者，另一種是出身非戲劇領域的一般領導者。

專業領導者受過專業的戲劇訓練，具有三方面專業知能：「戲劇專業領域」、「創作性戲劇專業領域」以及「教育或輔導等一般領域」。多數擁有戲劇系大學以上的文憑，熟悉表演、導演、編劇、舞臺設計、燈光、音效、服裝、化妝、劇場管理、行政經營等專業劇場環節，並另外修習「創作性戲劇」相關課程，瞭解創作性戲劇教學原理、施行方法，具備與創作性戲劇密切相關的教育戲劇、應用劇場等知識。最好亦涉獵教育心理、哲學、兒童發展、課程設計、教學技術、輔導諮商、特殊教育、社會工作等學問。透過實務操作，不斷磨練教學技巧，在戲劇學理、教學實務與應用上，皆能完善自身能力。

一般領導者是指非戲劇科系出身的一般教師或社工，在接受短期戲劇研習課程後，將創造性戲劇應用於自己原先之工作範疇。這類領導者常是幼兒及高、中、小學教師、特教老師、心理輔導諮商人員、社會工作者等，大多擁有其個別工作領域的專業文憑與證照，另透過在職進修的方式，在大學戲劇系所或一般戲劇教學工作坊中修習專業戲劇及創作性戲劇課程，養成其專業戲劇知能（參閱圖1-8）。

三、主題

傳統戲劇概念以文本為中心，多數具有完整之故事結構，講求對觀眾的敘事、抒情與娛樂效果。創作性戲劇教學的活動則從主題切入，逐步發展與主題相關的情境或觀點，講求團體之間的討論交流。

創作性戲劇的主題可由教師或某一位參與者提出，引導團體自此出發，展開創作。由於創作性戲劇本身是以過程導向，因此在過程中，會不斷從主題中延伸新的觀點，促使戲劇發展至結束。

在一般教室中，創作性戲劇活動的主題可能會傾向所要「學習」的

創作性戲劇──理論、實作與應用

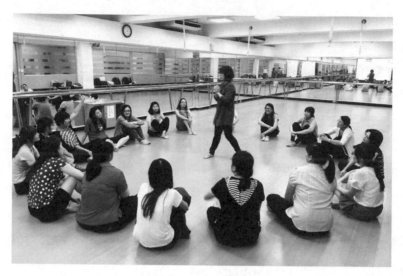

圖1-8 團體與領導者

資料來源：紀家琳拍攝

內容，包括對戲劇藝術本身的學習，讓參與者能透過戲劇活動，掌握戲劇基礎概念及技巧，進行戲劇演練。像是幼兒角色扮演，說故事唱遊的活動就是類似主題。

另外也常應用於其他科目的學習，由領導者帶領參與者進行跨學科教學，以戲劇形式針對教師欲傳授的知識內容進行團體發想、演示討論等。以英語從事戲劇的改編及演出，幫助學生發展英語寫作及口說能力的即興英語情境短劇，或更正式、劇場化的英語話劇演出，就是其中最常見的例子。

另外也可放在某個議題的學習，將主題鎖定某議題或情境，由領導者引領參與者一同行動，藉由戲劇創作進行深入、多面向的探究，促使自我成長。我們經常看到的「校園反毒」、「反霸凌」、「性別平等」之類的論壇式戲劇，即是符合創作性戲劇架構的主題展演活動。

除了這些在校園進行，用來學習戲劇藝術、學術知識、道德與價值

觀的主題之外,當創作性戲劇走向人群,應用於社會,主題的可能性就更加廣泛。任何族群,任何社會團體或組織,都可以設定一個他們所尋求的方向做為主題。這個主題可以是領導者帶領參與者發揮洞見,集思廣益堆砌成的實用層面的知能;也可以是領導者引發參與者朝內心感受挖掘,釐清並完善其精神層面的療癒(參閱**圖**1-9)。

四、空間

　　創作性戲劇是以人類扮演的本能為基礎,重視的是參與者透過想像而假裝,並在這樣假裝的過程中獲得何種啟發,而不是扮演給觀眾欣賞,因此不需要有舞臺區與觀眾區這樣明確的分野,只要選擇一個空間,在空間中劃定團體共同認知的表演區,在表演區外的空間就可視為觀

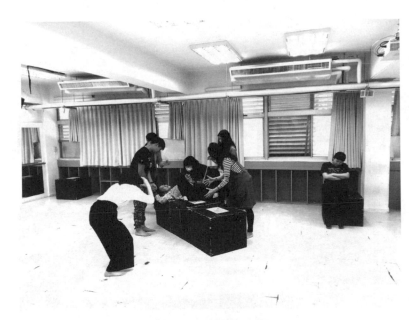

圖1-9　**主題與空間**

資料來源:紀家琳拍攝

眾席。

　　而鑑於演員就是觀眾，觀眾即是演員的核心價值，表演區裏的演員事實上也算是某種程度的觀眾，因此在空間的使用上是流動的，具有隨機變化的彈性與包容性，方便參與者透過想像去創建空間的意象，而非仰賴舞臺技術工程去構築舞臺之實體。

　　比較需要注意的部分是，在空間的選定上，最好以團體人數為優先考量，排除過於寬闊的空間，以免領導者難以關注到所有參與者，人與人之間的聲音傳遞也受阻，造成團體在溝通交流上的障礙。

　　可以讓團體中所有參與者都能自由走動，不至於擁擠或碰撞。當參與者圍成一圈，領導者站在圓圈中心說話時，參與者皆能聽見其講述的內容。通風良好而安靜，附近沒有其他學科教室，容易使人們專注的獨立空間是最適合的選擇（參閱圖1-10）。

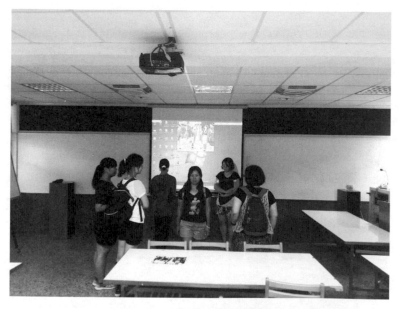

圖1-10　利用會議室活動

資料來源：紀家琳拍攝

複習時間

1. 杜威的教育理念主要運用在創作性戲劇的學習方法為何？

2. 英國教師哈莉特・芬蕾強生與另一位教育家亨利・卡德維爾・庫克所提倡的教學方式為何？

3. 美國兒童劇場協會（CTAA）對創作性戲劇的定義為何？

4. 創作性戲劇的基本架構為哪四項？

chapter 2

創作性戲劇的三種類型

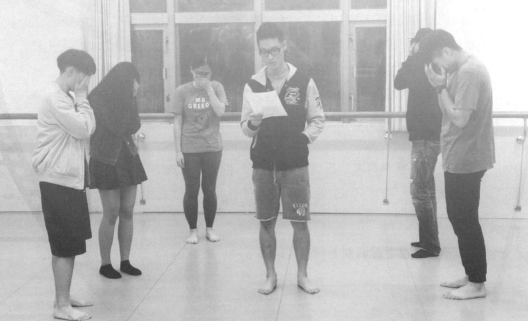

　　創作性戲劇發展至今，集合了多元藝術與人文知能，具有可變性、流動性、連結性。藉由創作性戲劇活動，領導者帶動參與者選定某個空間做為舞臺，將他們從過去到當下的知識及感受做為表演素材，透過戲劇性的想像、即興、扮演，就其所處角色的立場，以不同觀點探索活動中探討的主題，透過戲劇擬真之情境，感同身受的再創認知，為自身與社會的關係賦予新的評估及體會。當參與者透過戲劇的實踐湧生創作能量及多元挑戰的勇氣，創作性戲劇的內在價值便獲得了印證，也豐富了戲劇藝術的色彩。誠如英國教育戲劇學者蓋文・勃頓（Gavin Bolton）所說，是挑戰這個世界的價值與對自我進行試煉的時候。

　　在同時具有戲劇及教育二元性的創作性戲劇中，戲劇既保有其藝術性本質，也肩負了做為教學手段的應用性本質。講究戲劇實作與活動進行方法；重視團體共同討論、回饋、反覆演練創新的程序性特質，更讓創作性戲劇顯得兼容並蓄，具有一體多維的面向。

　　它像是一塊敲門磚，讓戲劇入門者有一窺劇場堂奧的機會，逐步理解、賞析戲劇的諸多面貌，進而從以人為本的戲劇內涵中，反思、重塑人類日常觀點及行動。

　　它也可以是一種教學方法，讓未受過戲劇專業訓練卻想從事戲劇創作的人，藉此進行初步的戲劇演練，增進戲劇相關技能，並且將此創意學習方法延伸至個人內在培育、外在成長，以及任何知識及情感領域的學習上。

　　它同時亦是一道橋樑，從來自人類天性的、日常的、泛社會性的基礎戲劇型態，跨接至經過訓練而有意識的、劇場的、高藝術性的專業戲劇藝術型態。

　　在眾多學者專家的研究與實踐下，創作性戲劇理論、應用及教學方法持續進化。隨著不同主旨、對象與需求，課程模式逐漸衍生了幾個主要趨向：

一、學習有關戲劇之概念（learning about drama）

二、透過戲劇認識自己（learning about self through drama）

三、透過戲劇探討議題（learning through drama)

這三種模式正反映了課程內容設計「以科目為中心」、「以學習者為中心」、「以問題為中心」的三大類型（林玫君，2005：80）。

✲ 第一節　學習有關戲劇之概念

「以科目為中心」出發的課程是將戲劇視為一門科目，課程重心是戲劇習作之過程，習得的結果也偏向戲劇相關知能。這樣的模式比較形似一種獨特的戲劇學習技巧，希望藉著「參與戲劇活動的經驗，來瞭解戲劇藝術的基本概念，且進而增進對戲劇藝術的賞析力」（Siks, 1983）。

身為創作性戲劇之母的瓦德，認為孩子在「準備好」之前，不應該出現在正式的作品中，而創造性戲劇可幫助經驗未深的年輕人為專業作品做好準備。因此她嘗試將偏重學習歷程的創作性戲劇與強調正式表演的劇院戲劇做出區隔，主張兒童應以創造性戲劇做為起步，自初階到高階進行不同難度的活動，逐步熟習戲劇元素後，方進展到下一個階段。

瓦德規劃的創作性戲劇課程階段分為（張曉華，2003a：37）：

戲劇性扮演（dramatic play）：兒童在想像的戲劇情境中，表現出熟悉的經驗並衍生出新的戲劇。

故事戲劇化（story dramatization）：由教師引導，根據一個故事，不論是現有的、文學的、歷史的或其他來源的故事，發展出一個即興的戲劇表演（improvised play）。

以創作性之扮演，推展到正式的戲劇：結合藝術與技術課程，由學生搜尋所選擇故事的相關背景及資料，設計並製作簡單的布景與道具，創作一齣戲劇，以便在學校演出。

運用創作性戲劇技術於正式的演出：

1. 當兒童聽過劇本的朗讀後，自設配樂與人物，以自發性的對話扮演一場短劇（short scenes）。
2. 將正式的戲劇場景，暫時改變成即興表演，以避免背臺詞下的表演。
3. 以即興式的對話發展成群眾的戲劇場景。

從瓦德的課程編排可以得見，瓦德倡導的創作性戲劇術跟專業劇場關係緊密，彷彿正統劇場訓練的入門版本，外在架構偏重戲劇藝術方面的學習，但其終極導向的目的，不僅只在劇場中演出，驗收學習者在表演或技術上的進步與成就，亦想同步打造一種戲劇形式，讓參與者學習以藝術表達自我，發掘並掌控自身情感，以及透過團體實作的過程，發展想像及創造力。

在目標上，瓦德認為創作性戲劇有助參與者個人與社會之全面性發展。而在方法上，她大量運用戲劇藝術的內涵與技巧，這些技巧包含了律動、默劇、敏銳協調與完成度的練習、人物刻劃、對白及故事戲劇等等，致力發展出足以統整眾多領域，迷人而有趣的教學形式；提供兒童一個控制情緒的出口，讓每個兒童都擁有以某種藝術形式表達自我的管道；鼓勵並引導兒童的創造與想像力；賦予年輕人機會，期望他們在社會認知和群體合作上有所成長；同時讓孩子嘗試毫不遲疑並無所畏懼地表達他們的思想（Bedard & Tolch, 1989: 119）。

師承瓦德並將其模式發揚精進的，有兩位著名的學者，喬瑞汀‧喜克斯（Geraldine Brain Siks, 1912-2005）和藍妮‧麥凱薩琳（Nellie McCaslin, 1914-2005, 圖2-1）。

喬瑞汀‧喜克斯是西雅圖華盛頓大學戲劇系的教授。儘管她的主要工作是傳授戲劇專業知識，然而就其對教育層面之關注，喜克斯意識到，如果戲劇不被視為教育的中心，那麼戲劇便無法發揮其蘊藏的

圖2-1　藍妮

資料來源：http://www.londondrama.org/products/dorothy-heathcotes-teaching-in-role-
　　　　members/30098

力量。為了幫助教師及領導者設計戲劇活動，在戲劇過程中提供更佳指
導，她發展了「過程概念方法」（Siks, 1983）。這是一種應用於兒童教
育領域的戲劇形式，包括三個階段：計劃、遊戲和評估。

　　喜克斯認為，戲劇學習和其他學科一樣必須仔細計劃、組織和指
導。她曾經提到一個工作坊的案例：

　　　　約莫5歲至6歲的十名兒童進入一個大的活動室，教師點名迎接
　　每位兒童。音樂響起，兒童開始自由舒展身體。一會兒，教師逐漸關
　　掉音樂，並邀請所有的兒童圍坐在一個大的地毯上分享自己的感受。
　　首先，教師拿出一個裝有不同顏色手套的箱子，讓兒童戴上手套想像
　　並行動：「誰可能戴上這些手套？如果你是這個人，你會做什麼？」
　　「當你準備好時，轉移到你這個角色可能會去的另一個地點。」其
　　次，教師借助一個大鼓，不斷變換旋律和節奏，並以語言引導幼兒對
　　形象進行創造：「你的角色還會做些什麼呢？」最後，教師再拿出一
　　個裝有不同顏色布料的箱子，告訴兒童可以自由選擇並決定如何使用
　　這些布。結果這些兒童扮出了超人、國王、醉漢、強盜、幽靈、護
　　士、男服務生等形象（楊娟、張金梅，2012：88）。

　　從這個案例可以得見，喬瑞汀・喜克斯視兒童為戲劇參與者、創作者，同時也是觀眾。而教師則是規劃課程內容、引導兒童瞭解戲劇元素、培養戲劇創作及欣賞能力的領導者。其活動進行程序是先以遊戲做熱身，啟動參與者的感官和情緒；接著藉由預先準備的素材，刺激參與者塑造並識別角色；然後帶領團體討論交流，協助兒童完成一個完整的故事，鼓勵其討論的結果即興發揮；最後進行故事評價與反思，經過修改、擴大或刪除情節後，讓參與者們再次表演，以完成整個戲劇學習的歷程。

　　瓦德另一位門生藍妮，在她的著作《教室中的創作性戲劇》（*Creative Drama in the Classroom and Beyond*, 1980）提到戲劇教學之三項重要元素：第一是「身體與聲音的表達性運用」；第二是「戲劇創作」；第三是「透過戲劇之欣賞來增進審美能力」。而在《教室中的創作性戲劇第八版》（McCaslin, 2006: 259）裏她再次表述：「戲劇本身就是一門藝術。當戲劇做為一種藝術形式被教授時，目標既是美學的，也是內在的。」「藝術教育是感官與直覺的教育，而未必是認知的或明確的說教。」

　　麥凱薩琳第一次開設的戲劇課程，是在俄亥俄州貧民區為一群初中女生而舉辦。當時年僅二十多歲又欠缺教學經驗的她尚未聽聞「創作性戲劇」，而是伴隨女孩們出自生活的片段與對話，充滿活力與自由的肢體語言感受，發展出即興、率真、刺激、粗野而富有吸引力，有別於傳統故事情節的戲劇世界。在長達數十年的職涯中，麥凱薩琳發現孩子參與戲劇活動後，經常湧生對戲劇的靈感，塑造出不同的場景與故事，繼而以不同的版本重新並反覆上演。因此她認為，戲劇教師／領導者的首要任務是創造一種氛圍，讓參與者在戲劇活動中時感到舒適和自在，而即興是表演的基礎。

　　從瓦德到麥凱薩琳，在單次教學的發展上，以學習戲劇概念為基礎的活動非常重視「準備」、「呈現」、「回顧」等三個階段層次（林玫君，2000）。在「準備」階段，領導者會設計一些遊戲性質的活動，鼓勵參與者從自己的經驗與想像，展開對故事情節或人物動作、口白的練習；第二個「呈現」階段則是將前述練習後的心得，以戲劇演示做為表

達；到最後的「回顧」階段，領導者會引導參與者綜觀剛才演出的優缺點，檢視探討後，為再次的「呈現」做準備。

為了促進學習者「對戲劇的欣賞與理解」，這類型的教學內容特別重視戲劇內涵與技巧；重視從即興到文本形成，並以戲劇元素具體呈現的過程。如何選擇故事、發展情節、分析人物、創造對話及呈現故事，便成為教師進行活動中必備的能力。

綜言之，第一類的戲劇課程方式，是透過有系統、漸進式的計畫來進行對「戲劇」的學習。「領導者」多由「老師」擔任，必須事先組織課程內容，然後依預定之計畫與目標進行教學，幫助學生獲得戲劇的概念，學習妥善運用戲劇元素來創作，享受戲劇的樂趣。而身為「學生」的「參與者」，必須在過程中學會表達自己的肢體與聲音，瞭解某些戲劇之概念與技巧，並能分析及欣賞劇情、人物等戲劇結構，瞭解戲劇創作與劇場製作之概念，體會整個戲劇過程與結果。

評量這類型課程的標準在於「我們學了些什麼？怎麼做？」（what did we learn & how did we learn）（林玫君，2005：82，參閱圖2-2）。

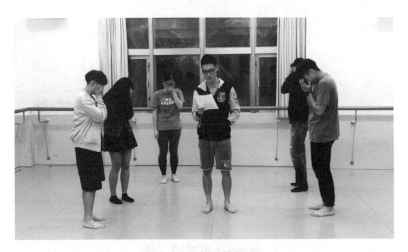

圖2-2　詩歌戲劇化

資料來源：紀家琳拍攝

☀ 第二節　透過戲劇認識自己

　　布萊恩・魏（Brian Way, 1923-2006, 圖2-3）是英國著名戲劇教育學者。1953年他在倫敦建立了劇院中心，最初目的是為待業的演員提供一個可以碰面交流、進行戲劇演練，並實踐各種不同戲劇形式的地方。在接觸20世紀初人本教育哲學觀，並受教於同樣出身英國的彼得・史萊德後，魏氏逐漸體認，當演員和觀眾在同一個房間，共享相同的身體和心理空間時，戲劇似乎蘊藏了更深層的意義。他相信戲劇的舞臺並不只是劇院，而應是一個更廣義的概念，可以提供直觀的體驗和延伸性的視野。於是他將自己研究戲劇多年之心得集結成《經由戲劇成長》（*Development through Drama*, 1967）一書。在書中，他開宗明義舉了一個例子：許多簡單的問題可能有兩種答案，一種是資訊性的，另一種是直接體驗的。資訊性的答案屬於學術理論，直接體驗的答案則是戲劇。譬如我們問：「什麼是盲人？」那麼答案可能是：「盲人是一個無法看見東西的人。」或者那答案也可以是「閉上你的眼睛，保持眼睛從頭到尾一直閉著，然後試著找出離開房間的路」。第一個答案包含了簡潔而準確的知識，大腦可能獲得滿

圖2-3　布萊恩・魏

資料來源：http://www.hiddenbrookpress.com/brian-way/

足。但第二個答案讓發問者直接體驗那樣的瞬間,「這超越了單純的知識,讓想像力變得豐富,或許觸及到心智與靈魂。」(Way, 1967: 1)

魏氏認為「劇場主要著重演員與觀眾之間的溝通;戲劇卻更關乎參與者的經驗」。主張戲劇是用來發現內在自我的媒介,教室中的戲劇課程應在發展「人本身」而非「戲劇」。他相信「戲劇是兒童自發性遊戲之延伸」,因此特別提倡以過程為主的即興戲劇活動,認為以表演為主的劇場活動並不適合年紀小的兒童參加,甚至會破壞兒童原始的創造力。

在兒童戲劇演出期間,他曾經坐在窗簾後面觀察舞臺前的孩子們在做什麼。發現只有前四排的孩子們真正參與了這個節目,越是後排的孩子,越無法專注於這樣的戲劇活動。這主要凸顯兩個問題,一個是劇院的形式:表演者與觀眾的距離,影響了兒童觀眾的投入度;第二個是環境:離開教室,走進劇場的兒童,會因嶄新的環境而非常興奮,導致心思難以集中於戲劇演出。因此他認為最理想的兒童戲劇應跳脫傳統的舞臺,在一個屬性更為開放,而非特定以觀賞表演目的構築的場域進行。

「有些極佳的兒童戲劇活動是在古老、狹窄、看似不適宜的建築中實現的,人們可以藉此展開富有各種可能性的規劃。」(Way, 1967: 270)

從根本上說,那應該是個有別於專業劇院形式,不令人馬上聯想到表演的多功能空間,可以讓參與者自由運用,並能在活動過程中讓所有人身體與情感流暢溝通而不受障礙。

在課程結構上,布萊恩・魏的立論強調「全人發展」,而非戲劇藝術概念的獲得,與前一章節所提到,以瓦德為首的教學類型並不相同。瓦德是採用線性的方法,把諸多戲劇之元素按照由淺而深的順序介紹給參與者,以便為最後「戲劇之呈現」做暖身準備。魏氏則是圓形的思維,認為人類或戲劇的發展就像一個圓形的剖面,林林總總皆以點狀存在於這個圓形之中,每一點都是永恆存在並有其效力的,隨時會發展其潛在的可能性,也可能需要被回溯,甚至一遍又一遍地重複檢視。他提出線性教學

在知識傳授上有其優越之處，卻不適用於人生法則。因為人格有七個面向：(1)專注；(2)感知；(3)想像；(4)生理自我；(5)言語；(6)情緒以及(7)智能。戲劇內涵與這七個面向趨近，可以同時促進多個面向，在無形中幫助人類發展，而課程的內容，既可從任何點開始，也能以循環或跳躍的方式，朝發展人本的目標自由進行（Way, 1967: 13, 參閱圖2-4）。

針對**專注力**的培養，魏氏強調五種主要感官的使用：聽覺、視覺、觸覺、嗅覺和味覺。團體成員最好在固定時間，以平和自然，而非「讓我看到你在聽」這樣具有指令意味的方式練習。練習中不要分辨做得好壞，也不須朝戲劇的方向聯想，只要簡短而有規律地持續即可。

透過「覺察自己的呼吸」、「看著自己的手」這樣出自本身，具有私密性的練習；還有「聆聽房間內的聲音」、「撫摸一個物品」之類與身

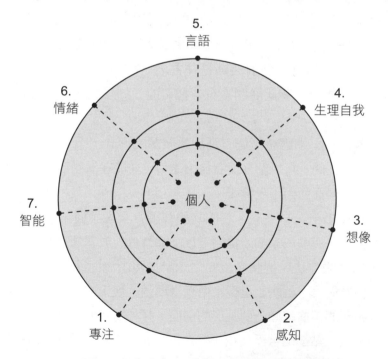

圖2-4　人格七個面向與個人的關係圖

旁環境連結的練習;以及使用現實生活不常觸及的事物及景象去刺激感官,展開大範圍的多重感官練習。參與者的感官會變得敏銳,逐漸提升對自身、周遭,以及大環境的**感知力**。

想像力是戲劇的精華,只可惜在一般教育人士眼中,想像力通常被歸入藝術才能,而藝術又相當於術科技巧的專業實踐。人們為專業藝術領域表現良好的兒童貼上想像力豐富的標籤,表現平凡的,則被視為想像能力欠缺,導致他們蘊藏的天分無從被挖掘。布萊恩·魏相信每個人都有想像力,那是與生活緊密交織,不局限於藝術領域的想像,存在每個人的天賦之中。當感知力開始作用,想像的本能也會同步運作,人們對自己聽、視、觸、嗅、味的來源及可能性產生猜測,它也許是哪個有形的物體或無形的刺激?具備什麼質地及狀態?會有怎樣的故事隨之而來?

魏氏利用物件觸發參與者的想像,也十分強調聲音和音樂的使用。他嘗試用多種聲音與節奏去引導參與者以身體表達自我想像,感受時間及空間的變換,藉以鍛鍊**生理自我**。這種猶如即興舞蹈加上故事情境的練習,可同時促進**情緒**與**智能**的和諧發展,既包含源自直覺的欣賞,也懷有對生活的邏輯與意識。

在魏氏的戲劇概念裏,**語言**是個性表達的重要元素。有些優秀的教師將語言描述為「靈魂的音樂」,參與者必須先建立對語言的感覺,再從對話練習開始發展為戲劇性的場景,並藉由群體對話將所有人的想像及感受聯繫起來,編織成更加複雜而大膽的內容。不過這並不是為了創作迷人的劇場藝術,而是讓人能夠自信地說話,學習將自己的想法和感受想像成一個具有戲劇色彩的對白,足以在生活中跟他人交流,並懂得傾聽,享受與其他人共構一場對話的過程。

布萊恩·魏曾說:「美好、扣人心弦、出色卓越的戲劇作品並不一定能證明創作者本人必定良善、令人興奮或才華洋溢。反之,身心發展成熟的人們,在戲劇創作時很少會呈現糟糕又貧乏的戲劇,即使它可能並不精采。」(Way, 1967: 2)比起瓦德喜歡利用故事為創作藍本,他更偏

創作性戲劇——理論、實作與應用

重參與者對故事人物及情節之想像，認為「戲劇是過程也是結果」，個人發展與完成一個戲劇演出同等重要。魏氏將課程重點放在「學習者」身上，強調個體自我概念、自我實現及自我體認，認為「戲劇過程比結果更為重要」，關心學習者生而為人之全方位發展。

　　布萊恩‧魏導自彼得‧史萊德的思維，不強調技能或特定的活動順序，而是強調孩子的天賦與自發性創作，這類「以學習者為中心」的戲劇課程在英國蔚為風行，後繼衍生出教育戲劇以及戲劇治療等支流，也開展出創作性戲劇的另一面向。為了達到「透過戲劇認識自己」的目標，這一類型的教師在領導參與者時，不會直接評判學生的戲劇表現，存在舞臺演出的意識與期望或比較心態，而是致力課堂上的戲劇刺激及實踐，幫助全體參與者達到個人經驗之統整，促進生命本質的全方位提升。

　　若從統整課程的模式分析，這類課程重視個人內在心智、社會、感覺與生理的經驗統整。課程評量的方向不在戲劇的成果如何表現，而是「我們如何從這次創作經驗中成長？」（How did we grow?）（林玫君，2005：84，參閱圖2-5）。

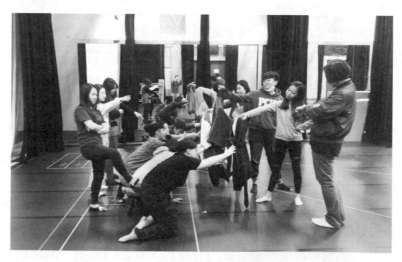

圖2-5　個人認知的改變
資料來源：紀家琳拍攝

🌼 第三節　透過戲劇探討議題

　　創作性戲劇發展蓬勃，理念與應用方式也逐漸分歧。1960年後，創作性戲劇的正式劇場演出已經減少，主要轉型為課堂上的教學活動。在美國，創作性戲劇可謂中小學階段教育戲劇的一般通稱，其內涵廣泛的包括了一些不同的名稱或活動如：兒童戲劇（children's drama）、戲劇性遊戲（dramatic play）、即興式戲劇（improvisational drama）、非正式戲劇（informal drama）、創作性遊戲表演（creative play acting）；亦包括一些教育家或學者的論著或觀點之名稱，如：遊戲（play）、參與劇場（participation theatre）、發展性戲劇（developmental drama），以及在英、加、澳、紐等國在學校課程上所稱的教育性戲劇（educational drama）、角色戲劇（role drama），或甚至簡稱戲劇（drama）等戲劇教學之項目（張曉華，2003a：41）。

　　然而英國戲劇教育學者在1980年代掀起至今持續不歇的論戰——「戲劇到底是學科？或者學習的媒介？」桃樂絲・希思考特與蓋文・勃頓是「戲劇學習媒介論」的代表人物。這類戲劇課程設計是以「議題為中心」，著重參與者自我經驗與知識技能的開發及統整，希望透過不同的戲劇情境，引發參與者進行與該「議題」相關的深層體驗，以習得相關知識並提出解決之道。

　　跟創作性戲劇以戲劇元素為本的原型相比，希思考特與勃頓推動的戲劇模式更傾向一種跨領域的知識教學方法。相對於「戲劇」教師的身分，希思考特更看重「教師」的身分。她從教師入戲的技巧發展出「專家的外衣」，這種模式是領導者引導參與者以虛擬的專家角色去從事某些機能性的「任務」。她創造戲劇情境，刺激學生在情境中體驗、思考；賦予戲劇教師新的功能，成為啟發與引導學生理解並解讀情境的同伴，以協助他們產生學習動力。

　　這樣的教學技術大受歡迎，後續更發展出跨科目、為各式議題量身打造，甚至企業職能培訓等廣義的教育戲劇，已經有別於源自美國的創作性戲劇，成為近代教育戲劇推崇的一種具有創作性色彩的獨特戲劇教學方法。

　　大體而論，奠基自瓦德的美式創作性戲劇與布萊恩‧魏推動的英式創作性戲劇，有不少相似與共通處，只是分別就其施行對象與課程目標，採取不同概念及程序做為教學策略。直到希思考特與勃頓推動「教師入戲」、「專家的外衣」等教學方法，才拉開了創作性戲劇涵蓋的不同類型差距。

　　「以議題為中心」的創作性戲劇形式，隱沒了「戲劇科目」或者「參與者自身」這兩個元素，捨棄激發鍛鍊個人戲劇能力的熱身或準備活動，也不追求參與者的個人特質。另外，領導者以「戲中人物」出現，既要一人分飾多角，成為偕同參與者進行戲劇外知識探索的夥伴，也要隨時回到教師身分繼續課程運作，必須有多變的角色扮演能力，良好的群體相處技巧，以及將龐雜知識體系融入戲劇，巧妙設計多元任務的編輯能力。參與者則是沿著各個任務編結之複雜螺旋線連續前行，超越知識進入戲劇，穿越戲劇進入知識的深度學習者，而不是戲劇創作或個體探索的核心或表演者。

　　在反省評量的方面，教師可以思考的問題為：「我們從這次的創作經驗中感受到什麼？」（What did we feel?）「對主題瞭解些什麼？」（What did we learn about the theme?）（林玫君，2005：86，參閱圖2-6）。

圖2-6　議題探討：校園霸凌

資料來源：紀家琳拍攝

複習時間

1.隨著不同主旨、對象與需求，創作性戲劇課程模式逐漸衍生了哪三個主要趨向？

2.瓦德規劃的創作性戲劇分成哪四個階段？

3.三種創作性戲劇的課程模式，其評量與思考的內容各自為何？

chapter 3

從遊戲到專業劇場

　　中文世界的戲劇稱之為「戲」劇，西方國度稱戲劇為 "play"。「戲」劇與「遊戲」單看字面，即可見其巧妙的關聯。

　　沒人確實知道戲劇究竟如何產生，也沒有人能界定戲劇從何時出現。若從人類本質這角度探究，戲劇的發生與人類模仿本能密切相關。從史前時代的山洞壁畫，到文字記載的柏拉圖、亞里斯多德（Aristotle, B.C. 384-322）之說法……戲劇出自人類模仿本能的論述，今日依然備受推崇。人類從模仿中發展出各種具有戲劇色彩的遊戲，習得最初的知識，並在戲劇創作中感到喜悅，也是歷經時代考驗而不變的現象。

　　美國哲學家蘇珊・朗格（Susanne K. Langer, 1895-1985）認為遊戲是童年時代的藝術，而藝術是形式成熟的遊戲。美學家朱光潛對比了遊戲和藝術的相似點，提出「遊戲和藝術有四個最重要的類似點：（一）它們都是意象的客觀化，都是在現實世界之外另創意造世界；（二）在意造世界時，它們都兼用創造和模仿，一方面要沾掛現實，一方面又要超脫現實；（三）它們對意造世界的態度都是『佯信』，都把物我的分別暫時忘去；（四）它們都是無實的衝動，藝術在實質上也是種遊戲」（張榮翼、李松，2012：353）。

　　藝術遊戲說，主張穿梭在現實與虛構之間的「意造世界」遊戲是藝術的起源與釋放，它出自對實際生活的模仿，達成人類理性與感性的和諧。而劇場這樣集眾多藝術形式於大成的綜合性藝術，正具現了遊戲發展至極的「意造世界」，將其無實的衝動以戲劇創作實踐。

　　從遊戲到劇場，我們可以看到三個型態的逐步轉變（林玫君，2005：7）：

第一種型態是「兒童自發性戲劇遊戲」；
第二種型態是「以戲劇形式為主之即興創作」；
第三種型態是「以劇場形式為主的表演活動」。

「兒童自發性戲劇遊戲」是戲劇的基礎。孩子自由玩耍，探索自己

的宇宙，假裝周圍人物的行為和性格特徵，這是不受外力主導與干擾，源自天性的模仿遊戲，為人類建構了最初始的生活經驗。當這種遊戲與戲劇教育融合，教師或領導者站在啟發互動而非單向指導的角度，鼓勵他們開展戲劇天賦表現自己，想像模擬各種經驗，便能激發兒童創造力，幫助他們連結群體從事「以戲劇形式為主之即興創作」。這類即興創作的意義重在參與過程，而非表演內容的好壞，參與者能在創作歷練中探索各種領域的知識，認識並實現自我，適應現實社會存在的人事物，完善身體與心靈，培養對戲劇的實作與審美能力。當對戲劇的實作及審美能力提升到一定程度，同時懷抱著投入戲劇領域的理想與期許，則可再精進於戲劇藝術的追求，接受以培育劇場專業人才為目標的專業訓練，投身「以劇場形式為主的表演活動」。

從「遊戲」過渡到「專業劇場」間的「以戲劇形式為主之即興創作」，是創作性戲劇的重要屬性。然而做為一種獨特的戲劇形式，創作性戲劇並不單單是一座橋樑，它秉持了戲劇遊戲「自得其樂，動機為主」的開放態度，富有即興創作「寓教於樂，過程為主」的教育意義，也具備劇場表演「戲劇展現，成果為主」的藝術精神。兼容並蓄的它是引領眾人從遊戲到劇場的介面，也是含括遊戲與劇場，戲劇與教育，伴隨人類發展無所不在的多維象限。

第一節　遊戲：自得其樂，動機為主

孩子是人類的縮影。

我們在幼兒身上，已可發現扮演的跡象。他們出於本能的觀察周遭場景，以無意識的狀態模仿人事物聲音及動作，例如拿奶瓶碰觸娃娃的嘴巴，拿玩具的杯子放進嘴巴裏，或在耳邊握著電話筒當作在接聽電話。接著，孩子出現自我扮演，剛開始是扮演日常生活中他做過的事，如睡

覺、吃東西,卻不是在慣常的情境下,這樣的行動似乎顯現了幼兒的表演意識已經滋長,他們重複這樣的模擬,並從中獲得樂趣。

皮亞傑認為扮演遊戲是影響幼兒階段認知與情緒發展的重要角色,能使其跨越當下經驗的限制,運用符號去表述過去的經驗並想像未來的可能性(Piaget, 1962)。他曾描述自己女兒剛開始出現的符號基模[1]:

> 有一天,她看到衣服邊緣碎碎的流蘇邊,想起她自己的枕頭。她捉住流蘇邊握在右手,然後吸起手指頭躺下,做出要睡覺的動作,但她的眼睛卻張開著,不斷眨眼暗示她正要閉上眼睛睡覺,最後大笑起來,越笑越開心,喊著「不!不!」。接下來的日子,她重複著這樣的遊戲許多次,接著還把媽媽的衣領、玩具橡膠驢的尾巴,以及熊寶寶、狗布偶當成枕頭,重複同樣的遊戲。

在幼兒的自我扮演中,我們看到人類先天存在表演本能與意識,在尚未發展到可以稱之為創作,無法對自身行動做出解釋的啟蒙階段,幼兒已萌發並愛上這樣的假裝遊戲,甚至會逐漸加上輔助性口語,像是說出:「肥皂」,然後在沒水的情況下做出洗手的動作,或者手持一張紙做出吃東西的姿態,接著自言自語:「好吃」。

隨著年齡發展,兒童的想像扮演變得不再自我中心,而更導向成人所從事的活動,例如:講電話、餵小孩、開車或買東西。此時的扮演遊戲與玩具及實物有密切的關係,特別是一些表徵性玩具如洋娃娃、玩具汽車、盤子、鍋子、電話等,都跟真實的物品很相近,容易導引孩子進入想像遊戲中。

當孩子扮演遊戲的技巧越高,就越少依賴表徵性玩具,遊戲內涵的

[1] 基模(schema)。心理學者在研究人類的知覺與記憶歷程時,發現人類具備一種複雜的組織系統,稱為「基模」。資料來源:教育部教育Wiki。

意識與複雜度也變得深入，形成所謂的社會性遊戲。

學者林玫君在《創造性戲劇理論與實務》一書中提出她的分析與探究，林玫君歸納兒童在社會戲劇遊戲的發展，有六個主要轉換（2005：60-5）：

1. **物體之轉換**：幼童在兩歲之後較能進行複製且系列式的假裝遊戲，到了四歲左右，多半具有物體轉換的能力，卻仍偏向與實際物品相似、質地接近的轉換物，且物體轉換的動機是基於行動與情節發展的需要。過度抽象或與實物無關的素材，不容易引發幼兒的聯想。

2. **行動與情境之轉換**：兒童開始將某些生活情境中的基本要素抽離出來，由單一基模發展到數種基模的結合。年紀較小的孩子會透過身體動作來表達一種基模或數種基模，例如「把一個娃娃放在床上」。而當兩個以上的基模重組在一起，並朝向完成某一件事的目標時，稱為事件，比方「替娃娃洗澡」加上「把娃娃放上床」。

3. **角色轉換**：此時的扮演行為已不只是單純的模仿單一動作，而是透過角色認同做出合乎角色的一連串行為。扮演的對象是由與自己親身有關的親屬關係，至與周遭生活環境有關的人物（醫生、警察），隨著年齡擴張到想像中的虛構人物。

4. **口語溝通**：在幼兒社會戲劇遊戲中，他們會自發性押韻、單字遊戲、胡言亂語，也會模仿其他聲音。情境中時可能有間接式的言外之意、邊說邊做、故事敘述、提示、隱含式的提議，以及外顯式的提議。

5. **社會互動**：年紀較小的幼兒能自行分配角色，但角色的演出各自獨立，沒有明顯的組織互動。年紀較大的幼兒互動默契較好，角色間能產生關聯。幼兒有時會以「導演」的身分指導遊戲的進行，有時也以「製作者」的身分安排場景製作道具，大多仍是以「玩者」的身分扮演其中的角色，為真實（玩伴間）與想像中的「觀眾」呈現，以不同身分與角度互動。

6.**持續性**：兒童對時間前後關係、事情發生的順序及社會合作能力仍
　　相當有限，戲劇遊戲的結構常顯得沒頭沒尾，缺乏組織，隨時變動
　　或結束，時間也零碎不一。

　　透過這些轉換，我們看到人類從嬰孩時期顯露的戲劇本能，逐步提
升至扮家家酒，仿造大人裝扮，賦予道具，重現自己日常觀察而複製的生
活片段等具有表演意識的幼兒遊戲。直到兒童期，更自主發展出社會戲劇
遊戲，也就是說，這個時期的遊戲含有更多戲劇元素，兒童透過記憶、印
象，外加自己的想像，構築全新時空、角色、事件情境。他們已能假扮角
色、安排舞臺空間、設定情境或事件、規劃並使用道具，並在遊戲互動中
引導彼此，並做彼此最佳的觀眾。

　　融合戲劇元素的遊戲，確實如同一場戲劇的雛型，但其動機出自兒
童從模仿中取樂，獲得某種情感滿足或情緒宣洩的本能，並非存在戲劇創
作邏輯或意識。

　　雖然兒童可以從這樣的自發性遊戲中認知現實與想像的分際，刺激
模仿及表現的戲劇天賦，獲得身心刺激或戲劇化扮演之樂趣。但就其初衷
與形式而言，仍未轉換成戲劇演出的層次。

第二節　創作性戲劇：寓教於樂，過程為主

　　一群男孩正在某條小巷裏玩著刺激的遊戲。對於一個從窗子裏觀
看這場遊戲的女人來說，男孩們遊戲的地方不過是一條極普通不過的
小巷，但這群沉浸於遊戲的男孩，卻用他們的想像讓這條小巷變成了
茂綠的雪伍德森林，而他們自己則是羅賓漢和他的俠盜同伴們。女人
對男孩們這場全神貫注的假裝遊戲印象深刻，她意識到，如果這種自
然而然的戲劇衝動在教育上有其潛在價值，忽視它就是一種巨大的浪
費。她果敢在自己的課堂實驗，讓學生從歷史或文本中選擇場景將其

自由改編成戲劇，其他教師受到此一趨勢的鼓舞，逐漸風起雲湧的開始探索這種創作性戲劇教學的可能性，並發現這或許是一種能讓孩子最能表達自己的藝術形式。（Ward, 1961: 132）

　　創作性戲劇之母溫妮弗列德・瓦德的這段敘述，充分顯示了她的「創作性戲劇」，是由一群男孩們的日常遊戲獲得啟發。

　　遊戲與戲劇都是人類的天性，涉及相似的戲劇元素及架構，只是前者的架構是由遊戲者憑藉本能自創，後者卻是透過學習，同時增加了創作意圖與戲劇實作技巧，令架構更加清晰。身為戲劇教師的瓦德，覺察了遊戲與戲劇的共同之處，加上她對教育的敏感與熱忱，於是發展出「創作性戲劇」這般寓教於樂，過程為主的戲劇即興創作形式。

　　相對於遊戲，創作性戲劇的最大差異在於「領導者」的設定。在自發性遊戲中，兒童沒有確切的企圖與計畫，遊戲開始與結束全憑眾人當下的情緒或狀況，因此通常以天馬行空，毫無邏輯的跳躍式結構運作。這樣欠缺專業領導者帶領的自主性遊戲，受制於兒童生活經驗有限，對自身與世界的認知流於狹隘；思考感受皆以直觀進行，無法多向轉換，往往欠缺活動規範，甚至發生衝突或存在不公平的狀況，導致部分遊戲者身心受挫。

　　在創作性戲劇中，領導者是結合遊戲與教育的核心，也是計劃、執行、評估整個戲劇活動的關鍵人物。根據學者張曉華研究，創作性戲劇教師或領導者常採用專注（concentration）、身體動作（movement）、身心放鬆（relaxation）、遊戲（games）、想像力（imagination）五種初階練習，以及角色扮演（role-playing）、默劇（pantomime）、即興表演（improvisation）、說故事（storytelling）、偶戲與面具（puppetry and masks）五種進階活動，外加可應用於最終呈現的戲劇扮演（playmaking），從最原始的暖身、遊戲活動銜接到即興創作，再擴展至劇場表演。以不帶任何批判，尊重個體獨特性與表達權的帶領技巧，幫助

創作性戲劇活動的參與者在安全、開放的空間與氣氛中，經由團體共同協定的規範，用戲劇探索更寬闊的知識領域，並以多變化的觀點與行動，展開對各種人物事件的質疑和挑戰，促進對情感的理解，自在地以戲劇表達自己，和群體交流。

自由自在，沒有壓力的快樂跟滿足感，是遊戲與創作性戲劇的共通點。然而遊戲中的自由自在，傾向個人漫無邊際、無節制的自由，創作性戲劇則偏重所有參與者在領導者引導下，基於自尊自律而形成的自在。在遊戲裏，參與者可以獲得感官滿足感，讓生理與心理的玩耍衝動達到宣洩。創作性戲劇的快樂與滿足則多了人類在藝術創作中獲得的成就感，以及被他人注目、認同的精神需求。

創造性戲劇從遊戲出發，具備遊戲自動自發、充滿想像力、樂在過程的本質，也擷取遊戲使人快樂，透過不斷重複的行動增進個人對自我及世界理解的特徵。但它存在隱性的框架，這是專業領導者精心計劃並規範的形式。在這個框架裏，成員可以運用任何類型的空間，藉戲劇形式模擬、製造各種情境而不用擔心失敗或犯錯；可以盡情討論，提出稀奇古怪的疑問或答案而不怕受到嘲笑；可以和其他人一同設想各種可能性並將其以戲劇形式傳達，享受將虛擬呈現為實體創作的滿足感。框架中的每一個練習，都設定一個或多個目標，環環相扣組成完整的學習版圖。領導者會觀察每一個人，找出個體的特質與價值，排除齊頭式的說教，而借助動態、即時的戲劇實作，去刺激參與者的即興創作力，令他們主動蒐集眾多資訊與材料，發展各種觀點與表達形式，在愉快舒適的氣氛中提升個人身體、情感和智力，建立自尊與成就感，增進社群交流與藝術潛能。

對應遊戲與創作性戲劇的特徵、目的，試整理遊戲與創作性戲劇的差異大致如**表3-1**。

創作性戲劇在各個領域的應用上都能深入淺出，其原因正是其概念原生自遊戲，能夠讓戲劇藝術與遊戲靈活地結為一體，順勢達成教育效果。參與者可以藉戲劇遊戲去發掘問題，模擬問題間的矛盾與衝突，尋

表3-1　遊戲與創作性戲劇差異表

遊戲特徵	創作性戲劇
自動自發，玩伴隨機隨興組成	在專業領導者規劃下進行，團體成員通常固定
無框架的自由	互相尊重下的自在
生理及心理的一時爽快	逐步創作的充實與滿足感
自我中心，個人經驗的探索	多元觀點，眾人經驗的分享討論
充滿想像力與創造性	包含知識與情感的學習
相似而不斷重複的行動	循序漸進的重複行動
追求過程中獲得的樂趣	追求在樂趣橫生的過程中獲得成長

資料來源：紀家琳製作

求知識技巧獲得解決，並以「自主遊戲」的輕鬆感減低「表演給他人觀賞」的壓力，讓學生貼近戲劇表演的同時，也自然而然感知教育的內容和目標，進行多視角、高創意的詮釋。

🌱 第三節　專業劇場：樂見其成，成果為主

　　戲劇發生在生活各個角落，我們眼見所及處處是日常戲劇的痕跡，英文一般稱之為"drama"。但若將戲劇視為一種產業，以「專業劇場」的觀點出發，"theater"或"theatre" [2] 會是更貼切的說法。

　　誠如創作性戲劇與專業劇場的差異，"drama"與"theater"這兩個單詞，彰顯了戲劇本身的雙重性。drama一詞來自於希臘語dran，本意就是「做」、「去做」（Esslin, 1977: 14）。它是廣義的概念，包含以戲劇文本、戲劇理論、研究為中心的思想及情感表達，以及展現人類戲劇本能的各種形式。就drama的角度而言，戲劇文本雖然是戲劇作品，卻不見得都

[2] theater是美式英文，theatre通常是英式用法。

能在舞臺上搬演；而戲劇形式林林總總，參與者的表現雖然會被觀看，倒不全是為觀眾，未經精練也無法重複上演的即興創作或戲劇活動同樣屬於戲劇的一部分。

相對於前者，theater的字根是希臘語thea，具有「觀看」的意涵（耿一偉譯，2010：9），通常抱持以行動展示其作品，並在既定表演場地提供眾人觀看的終極目標，而其展示的作品，多是創作者不斷修持其專業技術，經過反覆演練而呈現的結果，是帶有高度表演意識，為觀眾呈現的動態演出。

文本、思想與行動構成的戲劇，為強調具體作品、觀眾交流的劇場提供了思想情感的基礎、靈感的源泉與行為的動力；劇場則賦予戲劇以美感的、可觀賞並感知的顯現。也可以說，戲劇是個一望無際、可映照人生萬象的萬花筒；而劇場為戲劇深邃的世界，提供了一扇扇視窗，讓觀眾可以透過各種劇場創作，一窺戲劇世界的堂奧。

專業劇場通常有固定的文本，由受過專門戲劇訓練的表演藝術工作者，以藝術而有創意的手法，將戲劇主題及內容，在一般大眾熟知的表演場所以作品呈現，提供觀眾欣賞。其表演內容多半符合亞里斯多德在《詩學》（*Poetics*）中提出的戲劇六大元素——情節（plot）、人物（character）、思想（thought）、言語（diction）、唱段（melody）、戲景（spectacle）（陳中梅譯注，2001：64）。以現今的劇場觀點而言，包含形而外，具體而可以視聽的「人物」、「對話」、「劇場技術」（音樂與景觀的集合)，以及形而內、需要意領神會的「思想」及「情節」。

創作性戲劇雖不強調特定戲劇元素或原則，也不以文本為中心，而是以參與者為中心，幫助參與者透過戲劇體會人生各種認知及感受，著重演練與討論的過程，不追求戲劇層面的表現。但其終究不脫戲劇範疇，在活動進行中，仍能察覺這幾項戲劇元素的形跡。

一、人物／角色

人物是構成故事的一部分，與戲劇情節交織在一起。戲劇中的每個角色都有自己的樣貌、特徵、個性、原則和信念。專業戲劇演員必須深入研讀並分析劇情，模擬出合乎文本、令人信服的舞臺形象。在塑造人物的過程中，演員雖然可以根據自己的生活經驗與素材發展表演，但其角色之模型仍是基於劇作家原創，並非演員自身的外部形象或內在狀態。

創作性戲劇的參與者可以就自己的真實身分進行表演，也可能假扮某個人物，或自行虛擬人物。在創作性戲劇活動中，人物／角色可以由參與者盡情開發想像，遠遠超越專業演員可以發揮的空間。在扮演上，並不以角色擬真度做為評判的標準，因為扮演本身就是樂趣，發展、體驗角色的過程才是創作性戲劇訴求的價值，創作性戲劇中的參與者可以輕鬆優遊於自定義的角色，不用像專業演員，要符合文本設定，對人物提出栩栩如生、得以取信於觀眾的精準詮釋。

二、對話

故事與情節藉由對話進行，人物透過對話跟觀眾溝通，對話的內容和基調對戲劇有極重要的影響作用。在過去曾被稱作「話劇」的專業劇場中，對話是指劇中人物以言語進行的對白或獨白。演員的用詞、口音、語氣、對話模式，甚至話語中的停頓，皆透露出角色的設定，暴露他的個性、背景、經歷及慾望。在專業劇場裏，所有演出的對話都吻合劇本，一字一句場場相同，藉以交代場景中無法呈現的細節或片段，讓故事與劇情完整。

創作性戲劇的對話是由所有參與者自然互動發展而成，並非詞句固定、服膺於文本且不可更動的對話。它的目的在於透過戲劇情境，引導參與者以口語表達自己的思考及感受，鼓動並強化參與者口述能力；另外

也以對話讓團體進行交流，練習聆聽、理解他人，熟悉言語的涵義與力量，建立社會化的溝通技巧。

三、劇場技術

隨著劇場理念更迭、科技日益創新，乃至觀眾期待、需求、喜好改變，昔日亞里斯多德在《詩學》中提到的景觀與音樂兩項戲劇要素，如今已是通稱「劇場技術」的舞臺整體美學概念。現代劇場設計的概念起源於戈登・克雷格（Gordon Craig, 1872-1966），他是第一個提出創造「獨立的劇場藝術」觀念的人。所謂獨立的劇場藝術是指不依附於劇本、演員，而是根據導演的整體布局與構思，由各個部門的藝術家，透過有形的環境創造、聲音元素以及其他特殊舞臺效果等，合作出統一、和諧、富詩意的劇場藝術。對當代專業劇場工作者來說，善用舞臺技術為戲劇構架其形式與內容，而不以襯托表演為限，打破表演與技術的主從關係，將技術視為表演的整體項目，是技術與藝術美學上的雙重挑戰。

就創作性戲劇而言，參與者不會特別意識劇場技術的存在，但活動空間的運用是否恰如其分，音樂、光線、道具及其他素材能否為情境提供輔助，帶動現場氣氛，刺激參與者感官，作為創作時的線索與媒介，往往直涉創作性戲劇在活動進行時的擬真度與感染力。創作性戲劇不是為觀眾而呈現的表演活動，因此在專業劇場占有一席之地的技術元素在創作性戲劇中，依然處於輔助參與者學習的必要性工具，而非精緻優美的表演環節。

四、思想

戲劇裏的思想是其中心題旨，蘊藏故事內在哲理，以及創作者想傳達的訊息與觀點；如同戲劇的靈魂，也常是決定文本價值高低的關鍵。訴

諸大眾的商業劇場，常將思想明確表露於標題或劇名，或透過角色的對話與行動揭示，令一般人得以清晰辨識。非典型的前衛或實驗劇場，可能挑戰抽象艱澀的命題，創作者有時會將其思想以晦暗的姿態包覆，觀眾必須從中摸索，多方思考揣測才能意領神會。

創作性戲劇中的思想元素與專業劇場差異不大，唯獨其強調集體創作，又著重思想辨證的過程，集合團體共同構建的思想體系通常比劇作家的個別思維顯得更周延而貼近大眾，抽絲剝繭的過程也讓思想的每個脈絡一一浮現。創作性戲劇的參與者不僅能理解戲劇中的思想，在戲劇中加入思想，還透過集體討論、分享、複演，去催生並經歷整個思想的形成。跟專業劇場中，創作者與觀眾分別位於思想傳遞者與思想接收者的主／被動狀態，是極其不同的狀態。

五、情節

戲劇中所有發生的事件跟其順序稱為情節。基本上，專業劇場的商業價值經常取決於情節安排。故事中的人物做了什麼、他們之間的關係、彼此的互動，還有人物的外部鬥爭、內在矛盾、好運與厄運的際遇交錯，故事通過各種以衝突為中心的情節展開，暴露主要角色和其他角色的過去或背景，然後推向故事主題或高潮，最終到達結局。

專業劇場將情節視為推進故事的戲劇元素，創作性戲劇則視情節為發展參與者想像力，並藉其探索參與者自身情節的工具性元素，有些情節可能不精采，也並非串聯整個故事的必要設計，但對創作性戲劇來說，能激發參與者最多想法或感受的戲劇情境，就是最佳、值得致力推展的情節。

以上五項戲劇元素，無論對專業劇場或創作性戲劇來說，都是構築戲劇的基質。專業劇場的目的通常與強調娛樂性的商業經營相關，不然就

是追求藝術上的造詣,對於統合五項戲劇元素,將其推展至極限的需求較強,要經過專業戲劇養成的表演者與技術人員,透過長年訓練,嚴密與不間斷的排練與反覆修改,方能打造出進入劇場演出的內容與形式,並在整個演出期裏,以同樣的內容與形式在劇場重複上演。

創作性戲劇包含同樣的戲劇元素,特別是在高階活動中,領導者會以計畫性的目的(思想),提供參與者兩難、擬真的情境或衝突、懸疑的故事(情節),讓參與者探究討論後,即興地透過角色扮演、語言傳達訊息(人物、對話),再加上簡單的布景、服裝、燈光、道具等輔助(劇場技術),以戲劇演出做為呈現。與專業性劇場最大的差異,是創作性戲劇著眼「全人的戲劇教育」,不以「培養專業劇場工作者」為職志。因此不取長期而專門的戲劇技巧訓練,而是利用遊戲本質,將戲劇與教育做結合,這樣的形式,一般適用於教學或特定目的的活動場合中,跟專業性劇場展演給觀眾觀賞,是本質相似,概念與目標卻不一致的戲劇形式。

❀ 第四節 從遊戲到劇場的教學案例:鬼抓人

以下的三個教學案例,是以「鬼抓人」遊戲做為基本素材,試以三種不同的操作版本,呼應遊戲、創作性戲劇、專業劇場三者在概念、目標的差異,探索「從遊戲到專業劇場」的三段歷程。

案例 1

遊戲版本

概念：自由愉快的遊戲

目標：娛樂

活動類型	遊戲	難度	■低　□中　□高		
活動名稱	鬼抓人遊戲	適合年齡	全年齡	時間	5~10分
核心目標	體會簡單原始遊戲樂趣				
輔助資源	空間寬廣的場地				
目標	活動流程			活動評量	
1.追求刺激，放鬆日常壓力 2.增加與群體互動的機會 3.享受個人與群體的和樂氣氛	1.先用黑白猜選出一位參與者當鬼，其他參與者則是人類。人類以鬼為中心，圍成大圓形。 2.選定一個區域，當作遊戲範圍。 3.鬼在圓心中央，人類圍著大圓形繞圈圈，等著鬼從1喊到10。 4.當鬼喊到10的時候，人類快速跑開，鬼開始抓人。 5.被鬼抓到的，即刻變成鬼，舉手高喊：「我是鬼！」後開始抓人，但不能抓上一個抓到他的鬼。			1.所有人是否能夠積極融入遊戲中。 2.遊戲之後，參與者是否從中獲得快樂。	
活動注意事項					
1.領導者基本上不介入遊戲，在簡單說明遊戲規則之後，任參與者自由玩耍。除非發生衝突或有人受傷的特殊狀況，領導者可吹哨子，請所有人暫停活動。 2.追跑時，容易因匆忙而相撞，領導者要先做好空間與參與者的防護準備，如果在表演教室或地板偏滑的場地，請讓大家將襪子脫掉，並將桌椅搬開。					

案例 2

創作性戲劇版本

概念：結合遊戲與戲劇，以過程為主的戲劇性活動

目標：寓教於樂，發展情境想像力與同理心

活動類型	創作性戲劇活動	難度	□低 ■中 □高		
活動名稱	創意鬼抓人	適合年齡	12歲以上	時間	120分鐘
核心目標	想像鬼的各種型態並以戲劇表達				
輔助資源	空間寬廣的場地				

目標	活動流程	活動評量
1.透過遊戲放鬆身心 2.讓參與者發揮創意，想像各種鬼的型態並表演之	**暖身活動**：遊戲版鬼抓人（參考上一節活動流程） **主要活動：** 1.重新玩一次鬼抓人，但這次當鬼的人必須想像一種鬼的模樣，並以肢體神情呈現，比方說「殭屍鬼」、「上吊鬼」、「餓死鬼」之類，用其創造的鬼角色進行抓人。 2.當鬼抓到人之後，以定格維持其扮演的角色，並保持凍結，暫不加入追逐。其他人繼續進行遊戲。 3.接下來被鬼抓到而輪到當鬼的人，同樣要自行想像並創造新的鬼角色，不得跟目前凍結中的鬼一致，抓到人後，也必須以其扮演的鬼角色定格。 4.遊戲持續進行，當場內的定格鬼到達適合分組的數量，領導者可吹哨暫停遊戲，進入討論階段。	1.參與者是否能在遊戲中加入對鬼的想像，並將此想像以肢體、神情模擬並表達出來，讓其他人得以領會。 2.參與者是否協力合作，能從「鬼」這個單一角色出發，發展出完整而有創意的情境或故事，並以戲劇演練出來。 3.在合作過程中，參與者是否能適應團體工作，具備溝通與社交技能。

討論階段：

1. 領導者請大家觀察現場定格（之前遊戲階段當過鬼）的參與者，猜測他們扮演的是什麼類型的鬼。

2. 請定格的參與者公布自己想像並扮演的是哪種鬼。

3. 根據目前定格中的鬼的數量，領導者將參與者編成相同數量的小組，每個定格鬼各分派到一個小組。

4. 請小組其所分配到的鬼，想像並編排一個5分鐘的情境或故事，內容可以從鬼的背景、際遇、思想、心情、抓人的目的等等出發，完全無設限，只要跟這個鬼一開始的角色設定相關即可，並可隨意加入其他角色讓小組成員扮演，在下個階段以小組的戲劇演出做分享。

分組演練：

各組就上個階段討論的結果，輪流演出5分鐘的「鬼故事」。

評論分享：

1. 請參與者分享在剛剛的幾個鬼故事中，有哪個部分讓自己印象深刻（人物、思想、情節、對白、特殊效果）？

2. 討論演出內容中，故事裏的鬼或其他角色面臨哪些困境？而他們的期望是什麼？可能還與哪些人事物有所連結？懷抱什麼心情？

4. 在欣賞他人演出時，參與者是否能觀察並理解演出內容，同時基於五個重要戲劇元素（人物、思想、情節、對白、劇場技術），去分享自己的思維、評論及感受。

5. 對於各組演出的戲劇情境與角色經歷，參與者是否能感同身受，具備同理心，也能客觀提出不同的思考與建議方向。

3. 參與者是否能提供其他替代方式，改變剛才某些角色的抉擇，讓處於困境中的故事角色走向不一樣的方向。

分組複演：

各組就上個階段討論的結果，輪流演出五分鐘角色性格及情節變動後，重新改編的「鬼故事」。

回饋講評：

1. 請參與者分享對前後兩種不同版本演出的感想與體會。
2. 領導者視現場狀況，可拋出跟活動流程、演出情境、戲劇扮演相關的問題，引導參與者去思考並感受，並回饋他們的意見。
3. 領導者記錄參與者各種心得及意見，整合多元觀點，提醒今日活動中需要改善的部分，鼓勵並感謝參與者的投入。

心得分享與檢討

1. 領導者須留意觀察有無違規，或發生過度熱烈的狀況。必要時應吹哨子暫停，控制遊戲秩序。
2. 當活動中有人受到冷落，或參與者熱情不夠，領導者可加入遊戲擔任鬼的角色，努力炒熱氣氛。
3. 領導者分組時，最好根據對參與者的認識，決定讓他們自由分組或以抽籤、猜拳等非人為方式分組。熟悉而融洽的團體，自行分組較為宜。成員陌生度較高、熟識程度不一的團體，直接以非人為方式分組會較快進入程序。
4. 領導者應詳盡觀察參與者，即時記錄他們的角色扮演與活動進行狀況，方便下一階段做為討論分享時的依據。

5.討論時盡量可點名被忽略的參與者分享，拉近群體距離。

6.活動中不要有任何負面或比較性的暗示，演練結果或意見沒有好壞對錯之分，盡量鼓勵各種創意，尊重每個人的表達，給予參與者信心跟肯定。

7.當討論中出現一面倒的觀點，領導者應提醒與參與者立場對立的可能性，拋出逆向思考的方向。評論或分享時若有人展現出否定與攻擊性，領導者須以溫和而堅定的中立態度，提醒參與者尊重彼此，化解衝突。

案例 3

劇場版本

概念：製作並演出一個關於「鬼抓人」的故事

目標：培養戲劇表演及製作能力

活動類型	戲劇演出	難度	□低　□中　■高		
活動名稱	鬼抓人劇場版	適合年齡	10歲以上	時間	180分鐘
核心目標	創作戲劇文本，並結合劇場技術，以完整演出做為呈現。				
輔助資源	視野佳、光線充足，適合觀賞表演的場地。 劇情所需服裝、音效、化妝、道具與特殊效果。				

教學程序	活動流程	活動評量
表演基礎暖身	1.呼吸節奏練習。 2.發音位置及節奏練習、繞口令練習。 3.肢體放鬆及伸展、肢體節奏練習。 4.臉部肌肉運動。	1.參與者的參與度。 2.參與者是否能達到練習要求。
文本創作練習	1.以「鬼」為啟始，做角色發想，發展出一個「鬼抓人」的10分鐘短劇。	1.參與者是否能融合劇場五元素，創作戲劇文本。

	2.參與者一同討論故事欲表達的主題思想。 3.透過故事接龍，修改並確定情節。 4.統整角色、故事及情節，發展符合情境的臺詞。 5.依照故事裏的情境，規劃適合的劇場技術項目。 6.分配角色及技術工作負責人。 7.劇本定稿。	2.每個參與者在劇場演出中負責的項目為何。是否知道自己的任務跟應該具備的能力。
排練	1.讀本，進行角色探索與塑型，建立人物小傳。 2.初排，發展並嘗試不同走位。 3.丟本複排，進行表演調修。 4.依角色相關度，分組重複調修，直到表演熟練。 5.劇場技術人員依據文本設定，以及排練中發展的需求，進行舞臺、燈光、音樂、多媒體、演出造型、大小道具等設計與製作。 6.將重複排練後的表演搭配舞臺技術輔助，進行統一整排。 7.彩排，演出前的正式預演。	1.參與者是否能將文本結合劇場技術，從事戲劇實作，對專業劇場有進一步的認識與接觸。 2.表演相關參與者能否投入演練，在專業表演能力上精益求精。 3.技術相關參與者是否能因應演出，規劃並執行其負責的各個環節。
正式演出	1.將團隊的即興創作，發展出正式劇本，並按照劇本設定完整演出。 2.透過演出行政的規劃及安排，邀請觀眾欣賞，並管理演出當日秩序。	1.參與者是否能與團隊一同創作出完整戲劇作品，並供人觀賞。 2.參與者是否對演出管理與行政實務有基本認知。

心得分享與檢討

1.若無足夠時間發想，領導者可預先準備劇本大綱，引導參與者直接改編既有劇本演出。

2.角色及工作分配可以用自願、提名投票、直接抽籤三種方式決定。

3.領導者相當於專業劇場中的導演角色，參與者可討論或提出不同建議，但最終決定應以領導者的指示為主要依歸。

4.教案畢竟非正式劇場演出，領導者可將劇場行政及管理工作稍做解釋，讓參與者有初步概念即可。

5.領導者可對參與者提出表演及技術層面的要求，讓參與者體認「反覆磨練」、「不斷修正」在專業劇場中的重要性。

複習時間

1.簡要說明從遊戲到劇場，有哪三個型態的逐步轉變？

2.你認為以上這三種型態，參與者通常是哪些人？最常出現的場所跟進行方式為何？試舉實例說明。

3.從遊戲到劇場的三種型態你最喜歡哪一種，為什麼？

4.請嘗試如「鬼抓人」一般，以一種簡單而常見的遊戲出發，從遊戲到劇場，發展三種不同型態的教案。

chapter 4

創作性戲劇活動的操作程序

創作性**戲劇**——理論、實作與應用

　　創作性戲劇結合戲劇與教育，同時為一種戲劇形式，其課程活動程序，通常包含「具有教育目的的計畫」、「戲劇演練實作」，以及「團體討論」三項關鍵內容。這是其不同於傳統戲劇教學的獨特歷程，也是創作性戲劇必須遵循的階段步驟。領導者或參與者，應在每次活動中盡量完成全部程序，否則就只是單純的戲劇演練或遊戲式教學，不屬於創作性戲劇教學。

　　一般來說，目前較通行而完備的創作性戲劇活動程序，是將上述三項關鍵內容細分成八個階段，分別是：(1)課程計畫（planning）；(2)暖身活動（warm up）；(3)解說與規範（presentation & establishing rules）；(4)討論（discussion）；(5)演練（playing）；(6)評論（evaluation）；(7)複演（replaying）；(8)結論（conclusion）。有時也可分成六個階段，將暖身活動與解說規範、複演與結論合為一個程序（張曉華，2003a：76），讓參與者至少在活動中體驗暖身活動、討論、演練、評論四個階段，藉以形成最後的結論。

　　在領導者帶領創作性戲劇活動前，即便運用同一份教案，並以相同程序操作，仍須斟酌參與對象的人數及背景、領導者個人專長與特質、當下情境、活動時間及空間限制等條件，對課程內容重新進行調整，像是修正團體規則及教學用語、改變解說或提問方式，加入旁白口述指導[1]或教師入戲[2]之類的戲劇技巧，讓主題更貼近在地氣氛或跟進新聞話題等等。

　　對領導者而言，程序的意義同時呼應了創作性戲劇的學習模式與目的。在教學過程中，領導者透過不斷的「作中學」累積教學經驗，驗證參與者的成果，才能提升更多知識與能力，並在反覆的教學與回饋過程中，優化自我的教學技巧及品質。

[1]　Side-coaching：教師透過口語的方式，引導參與者去體驗一些特殊的想像經驗（林玫君，2005：150）。

[2]　Teacher-in-role：是以情境內第一人稱之方式來引導及協助參與者發展與呈現戲劇的想像情境（林玫君，2005：152）。

🌿 第一節　課程計畫（Planning）

　　創作性戲劇是通過領導者的計畫和目標實現的。因此，課程計畫在所有程序中，是最首要的步驟。領導者必須依據團體、領導者、主題與空間進行前置分析，從基本架構發展出合宜且利於實行的目標，從而打造創作性戲劇活動的課程計畫。

　　對欠缺計畫經驗的領導新手來說，美國政治學家拉斯維爾最早提出，如今經常使用在企劃領域的5W1H分析法是可以參考的切入點。以下六點即為參酌《創作性戲劇在團體工作的應用》與筆者之發現所提出的可行方式以供參考。

一、Who ──*活動的對象是誰？*

(一)活動團體的組合形式

　　是固定成員的團體？臨時組合的團體？成人混齡？青少年至兒童的混齡？體能、精神、理解力狀況？

(二)團體中的性別比例與性向態度

　　團體人數有多少？男女比例是多少？團體中是否同時包含異性、同性、雙性戀性向的成員？

(三)團體成員的組成身分

　　是單純的學生團體？特殊的學生團體？企業員工？社會人士？受刑人？職業類別是什麼？是固定、常態性組成的團體，或是臨時組成的非常態團體？參與意願如何？

二、When ── 本活動何時舉辦？

(一)在一天當中的何時舉行？

課程是長期的階段性教學或者單次體驗？課程總時數為何？單堂課程的時數為何？參與者的出席狀況？參與者的精神狀況為何？中間需要休息嗎？休息時間必須固定或可視狀況彈性安排？是否能長時間保持專注？

(二)氣候與氣溫的狀況

參與者的衣著形式？服裝的薄厚？氣溫對身體機能的影響？

(三)活動時的整體環境

活動時能否發出聲響？外部的環境聲響是否會影響課程？

三、Where ── 活動的場地在哪裏？

(一)場地夠安全嗎？

活動進行時的安全規範是什麼？活動空間與其他空間的使用情形為何？活動空間的清潔狀況為何？是否會受外界干擾？

(二)教室形式為何？

活動是在一般的學科教室？表演教室？劇場？還是戶外空間？可容納多少人一起活動？場地特色？環境音量狀況？

(三)活動時有哪些支持設備？

有無投影機？麥克風？播音設備？白板？空調？木質地板？排演箱？排演用桌椅？數量？

四、What ──活動的主題或目的為何？

(一)教學性還是教育性活動？

是要教導如何進行創作性戲劇的教學活動？以創作性戲劇的課程教育目標為主？還是議題性的思考活動？課程主辦單位指定或由領導者自訂？需要針對此課程做哪些與主題相關的研究及資料蒐集工作？

(二)達到活動目的的需求是什麼？

一開始就有教學規範與設定程序？過程中需要哪些教材的輔助？如何呈現達到目的的證明？整體與單一的課程時間有多長？領導者在活動中需要預防或避免些什麼？課程中需要達成的主要目標、次要目標，以及附帶目標分別是什麼？

(三)是否需要最後的展示？

創作性戲劇的教學過程是為了某一場演出而設計的？還是完全以過程與反思為主的教學活動？

(四)偏重於哪一種類型？

戲劇體驗、認識自我與群體、探討外部議題這三類屬性中，各屬性的排序與所占比如何？

創作性**戲劇**——理論、實作與應用

五、Why ——*活動為什麼要進行？*

(一)為何在此處舉行？

　　是在校園課堂的教學性活動？外租場地的教育性活動？藝術展演為主的劇院？業主的想法是什麼？團體成員為什麼想參與這個課程？

(二)主辦單位為何安排此課程？

　　使用活動式的教學方式比較適合？還是以教師講課形式最佳？原意為何？為何應該以創作性戲劇進行此一課程？

(三)為什麼是我當領導者？

　　我的教學優勢與劣勢是什麼？我對未來活動進行的方式是否有足夠的掌握與理解？過程中我是否需要其他的人力或物力支援？

六、How ——*活動如何進行？*

(一)活動的形式為何？

　　我的教育目標夠清楚嗎？教學方式將運用哪些習式或階段性的程序？如何使參與者感受過程的重要性？戲劇表演課的訓練手法與創作性戲劇的方式差別在哪裏？

(二)活動的目的怎麼產生？

　　教學目標是我事前訂定的？為了特殊目的訂立的？需要符合業主核心意涵的目的嗎？如何將最適宜而有趣的活動做有機組合，讓參與者達成學習目標？

(三)活動期程中如何解決成員的準備、出席與呈現問題？

　　領導者的心理素質與教學原則為何？課程一開始時的流程與程序說明是否清晰？參與者的來源？我對活動的反思與檢討里程碑安排在何時？如何運用教學技巧引發討論，達成與參與者之間的互信交流？如何預習各種突發狀況，培養課程中的隨機應變能力？

(四)活動中領導者如何掌握自身優缺點？

　　教學計畫如何善用自己的教學專長，彌補自己的劣勢？如何檢驗計畫的脈絡，模擬實作流程，確認活動能依計畫準確運作？

　　經過詳盡的前置分析與資源蒐集後，領導者宜以戲劇為藍圖，遵循「序幕」、「發展」、「高潮」、「結局」此一常見的線性戲劇概念。先以具有話題性，能引起懸念的情境或動作做為序幕，引發參與者的興趣；接著就角色、情節進行討論與演練，引導參與者進行思考與扮演，讓主題意識逐步發展；接著在評論階段加入矛盾及衝突等戲劇要素，引發參與者逆向或深化思考；並以複演的方式重新創作，提煉出具有創意、多元化的學習成果，猶如抵達戲劇曲線中水落石出的高潮。最後再以反思與回饋，總結參與者在活動中所獲得的領悟，讓所有人完成各階段學習目標，並在這一連串戲劇創作之旅的終點，獲得深切擬真的學習體驗。

❋第二節　暖身活動（Warm Up）

　　創作性戲劇的暖身活動，基本上有三重意義。

　　首先是身體層面的考量。參與者在課程開始前，肢體、聲帶、肌肉處於靜止的黏滯狀態，若缺乏足夠的熱身就直接進入活動，可能因貿然使用而造成運動傷害。透過暖身活動，參與者的肢體、肌肉及韌帶都更靈活

而富有彈性，活動演練時不易受傷，也更利於表演時運用。

　　另外，暖身活動能促進各運動中樞間的神經聯繫，使大腦皮層活躍，注意力變得集中而平緩，對心理層面有極佳放鬆效果。不習慣戲劇表演的參與者，在暖身活動後，通常能降低對表演的不安與恐懼，排除緊張情緒、提高專注力。在團體課程中，帶有遊戲性質的暖身活動，亦可快速拉近成員距離，讓參與者拋卻現實框架與疆界，重拾自在愉快的童稚情懷，有助於在接下來的討論中，以開放式的心胸與他人展開合作、互動及交流。

　　由於暖身活動是創作性戲劇參與者接觸課程的啟始點，在這個階段凝聚的焦點與氣氛，往往影響接下來各個階段的操作，因此暖身活動的內容設計最好與課程主題相關，方便流暢地通往後續討論與演練過程，銜接每個階段性目標。而其方式可以按照參與者的接受度，從簡單的感官、肢體活動，如帶動唱、報數遊戲，到難度較高的角色扮演、身體雕塑、聲音傳遞等合作性的暖身活動；也可以視團體的熟稔度，從唱名傳球、真相與謊言、自我介紹遊戲這類立即破冰的暖身活動做為第一堂課的開始，讓參與者快速認識彼此，建立友善而和諧的關係，為後續課程進行準備與設置。

　　另外，特別針對參與者成員都是第一次接觸創作性戲劇的活動時，例如以成年男性與女性為主的大學非表演科系課程、師資培育班或是社會培訓團體，由於人員彼此間還存在著對於人前表演，甚至是人前說話的尷尬，而想要保持人際之間的矜持與安全距離時，如果領導者第一次的暖身活動，就進行肢體碰觸式的活動，或許在現場可得到一時的成效。但是據筆者觀察後發現，這對於維持團體長期運作的成效反而不佳，主因是與陌生人過於親近的動作，亦會使人們心生恐懼甚至是排斥，因此，第一次課程的第一個暖身活動的進行方式，應審慎的評估與選擇，建議領導者還是以漸進的方式打破人際界線，讓團體從遊戲式的破冰到逐漸增熱為宜（參閱**圖4-1**、**4-2**）。

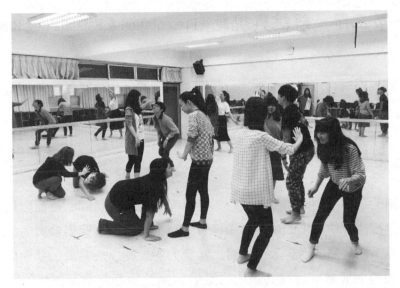

圖4-1　雙人暖身活動

資料來源：紀家琳拍攝

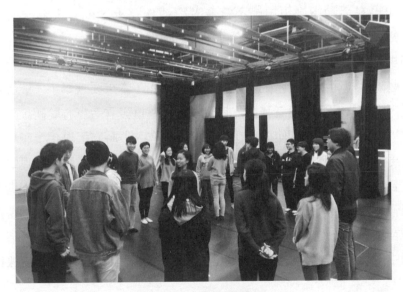

圖4-2　團體遊戲暖身

資料來源：紀家琳拍攝

創作性戲劇——理論、實作與應用

💠第三節 解說與規範（Presentation & Establishing Rules）

解說與規範可以分成兩部分說明：「團體」與「活動」的解說與規範。

一、團體的解說與規範

指的是當團體剛開始形成時，領導者與團體成員間的協商與約定，通常是程序或秩序上的規範。領導者應將上課時的規範對參與者解說清楚，並徵詢全體成員，取得認可。當雙方對規範達成共識，就形成了約定。領導者與參與者在共同的約定下，處於相互尊重而信任的夥伴關係，而非權威性的上對下關係。參與者亦須秉持約定中的精神，支持並遵循領導者，守護彼此協商之結果。

如果在活動中發現規範不符合實際運作需求，或有人無法遵守規範，嚴重影響課程進行，領導者可暫停活動重新協商。然而，有時不過度強調規範，改視團體運作情形，在不造成脫序的範圍內任參與者自行磨合出某些隱性規範，也能產生不錯的效果。例如，本來要求舉手才能發言的規範，在每當某個參與者發言，其他人必然尊重發言者專心聆聽，不去打斷或插話的狀況下，即使後來在應答過程中有人一時忘了舉手，領導者也不須馬上停止活動，要求說話者必須舉手。被點名表演或發表意見的參與者，若當下不願回應，領導者可以盡量鼓勵引導，但不用堅持參與者必須在規範下配合。大抵而言，除非有成員做出過於激烈、有挑釁或傷害意味的發言或行動，造成其他參與者的身心壓力，或者刻意讓旁人聽不清楚活動中的發言內容與重點，領導者無須再三強調規範，以免耽誤課程進度。

二、活動時的解說與規範

指的是活動進行時的人數需求、分組情形、遊戲規則、演出說明、即興主題與架構、情境解說、角色限制、空間運用、評論時的注意事項等等。領導者必須以簡單易懂的方式解說並提出規範，最好提供實際的案例與注意事項使參與者有所依循。另外，領導者在解說過程中，為了引起參與者的好奇與興趣，可以加入一些音樂、道具、圖片、影像元素，敘述時也不妨帶入戲劇性的表達技巧，讓參與者更有臨場感，可以快速融入主題，增加對後續活動的期待。

在面對之前未曾接觸的新團體時，建議領導者選擇已經實際操作或參與過的活動教案，方便在解說與規範階段，將活動中會發生的狀況、需要注意的重點，一一提供詳盡的演示與說明，提高參與者對活動及領導者的信賴感，讓他們放心投入活動，自在體驗創作性戲劇的奇妙歷程（參閱圖4-3、4-4）。

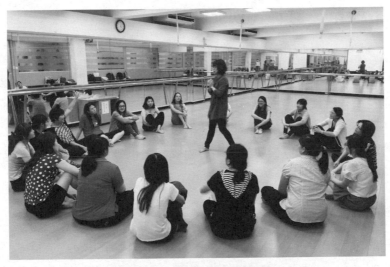

圖4-3　團體的解說與規範

資料來源：紀家琳拍攝

創作性戲劇——理論、實作與應用

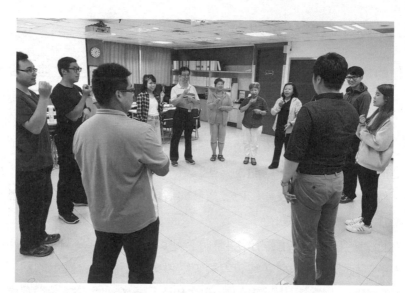

圖4-4　社會團體的活動解說

資料來源：紀家琳拍攝

❋第四節　討論（Discussion）

　　討論的用意是為了讓成員共同探索、對主題提出個別觀點與感知，然後結合所有成員來自不同角度、囊括種種矛盾與衝突的意見，透過相互辯證與取捨，推演出集體共識，並依據這個共識，一同為下個階段的演練做準備。這個階段是以參與者為主體的學習，也是展開創作的第一步。

一、小組討論

　　一般來說，除非參與人數極少，討論通常以分組形式進行，小組人數可能2至10人，端視團體大小與活動需求而定。小組成員投入討論，就像劇作家為筆下的故事進行田野調查，或者演員為角色進行人物分析及側

寫，應該緊扣主題，彙整相關資訊，評估各種觀點的合理性與真實性，凝聚成員們的創意與感受，透過溝通與協商，歸納出全組認可，足以融合眾人思想、情感與創意的意象，並在下一階段落實為戲劇型態的創作。

在創作性戲劇中的討論，跟專業戲劇的集體創作排練十分相似。小組往往會有主動性強、如同組長／導演的成員，帶領小組整合討論後的內容，針對主題構思場景、情節、對話，同時協調成員間的任務及角色。比較特殊的是，創作性戲劇的組長／導演隨時都在變動。因為小組裏的成員皆屬地位平等的共同創作者，演練時的內容或任務分配是透過集體協商而非絕對性的指派，在排練過程中，如果任何成員有異議，意圖對內容、角色或呈現方式提出修改，都有足夠的權力提出新的協商，自然取代原組長／導演的身分，引領小組繼續討論。

二、領導者的任務

領導者在這個階段，要提醒參與者注意時間，觀察並記錄每組的討論過程，加深對參與者個別能力、觀點、情緒反應與群體關係的瞭解，做為後續改進活動策略及教學技巧的依據。另外還有一個最重要的任務，就是引導並調節討論的範圍，讓討論可以圍繞於課程主題，盡量不偏離教學計畫擬定的目標。這並非意指領導者應該干涉參與者討論的結果，或對參與者的意見有任何是非、對錯、好壞上的判定。而是說，假若課程內容與目標是以戲劇教學為主，希望參與者培養戲劇創作的知能，那麼在討論階段，領導者最好以戲劇創作方面的知識或技巧做為討論的開端，在接下來的討論裏，也盡量帶領參與者朝故事情節、角色分配、戲劇整體呈現的方向去思考。如果課程內容與目標是以發展參與者的認知為主，希望參與者能透過課程發掘自我，那麼在討論階段，領導者可以從參與者的舊經驗或當下的關注點做為討論的開端，在接下來的討論裏，引導參與者分享自己的親身經歷、想法、感受及期望。如果課程內容是以某個議題，例如以環

境保護為核心,那麼領導者可以設定一個環保危機的情境,將討論聚焦在環境保護的知識、環保策略、環保效果評估的方法及可行性上。

三、分階段的討論

　　創作性戲劇是充滿想像力、多元化的藝術創作形式,各種天馬行空的內容跟論點都值得被尊重、被鼓勵。在教學目標的設定上,也可能同時肩負多重任務,並不獨鍾唯一目標,因此在討論階段,有時會流於跳躍式創意分享,無法脈絡化整合,造成討論失焦。為了避免這種情形,肩負教學責任的領導者,不妨在課程計畫時,將主要目標設為討論階段的大方向,再以此方向為基準,依照階段性目標一一分成幾個次階或其他面向的討論題組,以對照次要目標與其他目標。讓主要目標/討論、次要目標/討論、其他目標/討論在整個討論階段,依照各自適合的比例在不同環節依序展開。參與者在討論時,也許依舊專注於某個點鑽牛角尖,或者隨興討論毫不在意題組順序,領導者不用強行介入,只要適時給予參與者建議,盡量幫助參與者檢視、整合其討論內容,提醒他們回歸主題,在創意激盪中持續留意條理即可。至於討論動力不足,一直無法投入的參與者,領導者可以主動提示、舉例,或以徵詢意見的方式鼓勵他們加入討論,帶動討論的氣氛(參閱圖4-5)。

❊第五節　演練(Playing)

　　演練,是創作性戲劇「作中學」教育理論的實證程序,參與者必須融會貫通他們在上一階段共同創造的知識、情感、觀點及想像力,根據其主題,納入劇情、表演、技術設計等戲劇元素,呈現出具體可視的實作。

圖4-5　課堂中的討論

資料來源：紀家琳拍攝

　　從創作性戲劇的角度，演練是一個全方位的學習過程，也是階段性的成果驗收。參與者在演練中促進了戲劇表演的肢體、模仿、口語表達、創作能力；啟發內在自我的回溯、記憶、想像、團隊合作能力；也對演出主題產生了搜尋、思考、分析及觸類旁通的能力。

　　在演練階段，戲劇應該被看作是一個框架，展示著出於每位參與者本質的思想、感受與行動。他們所模擬的戲劇情境，蘊藏了他們自己的性格、信念、價值觀、情感與渴望，而他們也透過這個戲假情真的框架，將這些潛伏在現實生活裏卻不得而見的碎片拆解重組，藉演練進行獨一無二的體現。對創作性戲劇而言，演練最重要的價值並不是讓參與者演好一個角色，塑造一個引人入勝的故事；而是深入理解並體驗每個角色，對每段故事情境投注不同角度與層面的反思，讓精神意識及藝術情懷以無形而有機的方式滋長（參閱**圖**4-6）。

創作性戲劇——理論、實作與應用

圖4-6　參與者的自發性演練

資料來源：紀家琳拍攝

　　領導者在演練階段，可以做為指導者，在參與者猶豫、分心或遭遇難題之際，適時地提示其專注的焦點；在演出中斷或發生無法確定的爭端時，以正面和緩的姿態提供中立的裁示。不過指導演練時，須盡量避免對參與者演練的效果好壞做評價，也不要比較或刻意讚揚個別參與者的表現，只要激勵成員在演練中完成具體的細節即可。

　　除了從旁指導，領導者有時也可加入演練，從事教師入戲式領導（見註2）。這是指領導者同時在演練中扮演某一個角色，以角色之身分進行領導，藉由角色跟參與者結伴拓展戲劇情境，發掘事件與主題。

　　操控、簡化、激發三種不同性質的角色，是「教師入戲」中常見的身分姿態。

1.**操控者**：領導者扮演某領域權威、專家、領袖類的角色來宣告、指示或傳達訊息，參與者充當接受指派的角色，須一一完成交付的任務或工作，完成使命。操控者屬於權威性、授意的角色，如：父

母、國王、軍隊將領、公司主管等,參與者則對應操控者,扮演從命的子女、侍臣、兵士、員工等。

2. **簡化者**：領導者以顧問、諮商師、專業人士的角色接受詢問,提供意見與方法讓參與者做為決策及實行的參考,指引他們正確方向,屬於中性、協助的角色。如:神職人員、專業顧問、資訊專家、警察等,參與者則視情節扮演尋求諮詢的角色。

3. **激發者**：領導者扮演地位較低,須仰賴參與者提供資訊與技能,協助其完成某項任務的人,屬於弱勢、求助的角色。如學徒、病人、新進人員、難民、災胞、陳情者等角色。參與者則擔任可以呼應領導者需求,幫助他們解決眼前困境的角色。

教師入戲能讓領導者跟參與者一同演練,打破雙方界線,透過角色的語言、態度、行動,以更擬真的方式靈活教學,即時引導參與者在戲劇中不自覺地達到學習目標。這種創作性戲劇技巧具有積極的教育價值,成為教育戲劇最常應用的方式之一。

第六節　評論（Evaluation）

評論指的是演練活動後,團體成員對活動整體、分組呈現內容、個人表現、主題、創作意識等,進行自由論述或評價,也可以提問的形式進行。其目的是讓每個成員在實際參與第一次的討論與演練後,針對個人及所屬小組的展演體驗,分享自我的心得與感受。另外也對其他小組及其成員的演練結果,提出真誠的評價與回饋,這有助於參與者將自己當下的觀察整理成論點並以口語表述;同時也透過其他人的角度,衡量自己在演練階段,是否確實傳達出之前討論的內容,呈現具感染力的觀點、藝術上的美感與獨特的創意。

一、開始進行

在評論進行階段,全體參與者最好圍坐成一個圈,務使所有人可以面對面或看見彼此,由領導者以正向的語句起頭,請參與者自由分享他們完成演練的合作經過;他們在演練中感到最愉快,最希望重複演練的部分;以及他們在其他人的演練中,看到最有趣,希望獲取更多資訊的內容。

二、領導者的任務

如之前強調過的,不管在哪個階段,領導者必須隨時謹記自己的課程計畫,評論時,將主題慢慢導向符合課程屬性之教學目標。如果教學目標是以戲劇技能為主,可以讓參與者試著對剛才演練的內容提出修正的概念,討論如何讓劇情、角色、技術上的展現變得更合理或更精采;也可以應用拓展的概念,請參與者尋思若是改變時間軸,將剛才演練的情境往更早之前或往未來延伸,或者扭轉空間,將情境中的地點或人物改變,是否會產生新的可能;有時也可從交換的概念出發,請參與者試想若將剛才演練的內容重新調換敘事觀點或變換演出成員,以截然不同的角度重新解構重組,會有什麼樣的風貌。如果教學目標是以個人發展或社會技能為主,可以讓參與者分享演練時的自我感受;對其他成員的觀察;在合作時遇到哪些困難與挫折;體會哪些驚喜與收穫;對下個階段的複演有什麼想法跟期望等等,將評論重點聚焦於小組演練過程中,各成員個體性與協調性的描述與諮商。如果教學目標是以學習某種知能或解決某個議題為主,領導者就該在評論階段,提示參與者發展更多關於此知能或議題的延伸性思考,激發他們追根究柢的動力,令他們更積極、更熱切地探索更多為什麼?怎麼做?並在下個階段的複演中進一步體現。

三、溝通技巧

在溝通技巧上，領導者應保持尊重而開放性的態度，即使聽到不合宜的說法，也不要加以駁斥，而是使用正面鼓勵的用語，像是：「你的想法很特別，所以有些人也許無法體會，但是這值得我們進一步思考它無法讓一般人接受的原因，然後一起找出讓它變得更有說服力的方式。」遇到偏激或有強烈攻擊性的言論，則應平靜但堅定的立即制止：「抱歉必須暫時打斷你，謝謝你的分享，相信你現在只是想表達自己的看法，沒有要傷害任何人的意思。如果可以的話，要不要試著用更溫和一點的說法來表達你的觀點呢？你可以重新整理一下，待會再跟我們分享一次好嗎？」

當然，適度渲染情緒及逗趣搞笑的評論風格，有助於團體氣氛的活絡與親密感，能讓課程變得更人性化。領導者要掌握課程裏的氣氛節奏，時放時收，盡量平撫純屬情緒性、漫無重點的發洩，激發為具體而有建設性的意見。讓評論不流於個人優缺點及表現的批判，而是收關於團體目標是否達成？如何做得更好？是否還有其他做法的檢討。

評論是對前項「演練」程序的評價與討論，也是其後「複演」程序的預習，它是一個雙向的學習進程。參與者透過前一階段的工作體驗，提高了戲劇技巧，懂得開放性的參與和聆聽，瞭解其他人可能持有不同於自己的觀點，事件與情境也並非只有單一樣貌。透過多向檢討與認知重整，結合評論後的啟發進行再次創作，才能使下個階段的「複演」更加寬廣、深入而周延，達到更完整的學習功效。

�_____第七節　複演（Replaying）

匯集評論階段的眾人意見及自身體驗，經過辯證抉擇、去蕪存菁後，將之前演練過的內容進行二度創作，以新的共識或組合展開新的演

練，稱為複演。

複演可以有許多不同型態，視活動目標及教學需求，優化、轉化、深化都是可以應用的思維。

優化：以戲劇展演能力為前提，針對主題是否清晰確實呈現；情節是否符合邏輯又吸引人；角色的神態、肢體、情感表達是否傳神；對白是否精采得體；場景是否兼具實用、創意及美感等標準，將初次演練的內容與形式進行一致但優化的演練，令複演顯得更加精良成熟。

轉化：著眼於反向或換位思考，在複演階段將之前演練的結果解構重組，以完全不同的表演形式、觀點、角色、情節、場景，顛覆之前的演練內容，轉化成風格迥異的二度演練；甚至可以打破原先編制，將所有成員重新分組，就同一主題搭配不同成員重新創作，讓參與者翻轉自我、社群意識，突破既有思維，挑戰多元另類的創作體驗。

深化：將主題當作核心，在經過評論階段集思廣益的探討後，從之前的演練出發，擴展其情節、角色、敘事觀點、場景，放大其格局，將主題發展得更為豐富而完整，增加複演的複雜度與難度；或者採取相反的手段，濃縮上次演練中的情節、角色、敘事觀點、場景，改用以小觀大的切入點，在複演中以簡潔但細膩的手法，對主題進行深入鑽研與挖掘，凸顯其來龍去脈，呈現更聚焦而深化的複演內容。

如果時間允許，評論、複演可進行2至3次為佳，複演的次數越多，參與者的戲劇概念及技巧能因練習次數增加而磨練得越來越圓熟。打散分組更換合作成員，或是透過優化、轉化、深化的策略嘗試不同型態的複演，也能令成員們的思路及創意變得更活躍而有彈性。

另外值得注意的是，在創作性戲劇活動中，複演是導向結論的倒數階段，它應該繫於領導者的教學策略與課程計畫，從暖身、解說與規範、討論、演練、評論至此一脈相承，每個程序緊扣著課程主題與學習目標。但是在活動執行中，成員的身心狀況或反應未必如計畫所預期，不時會出現落失或脫軌的現象。為了拉回活動主軸，領導者可在時間許可的狀

況下，增加複演及評論程序，以便進行多次調修，補齊之前尚未達成的教學目標，充實最後的結論。

✻第八節　結論（Conclusion）

結論是創作性戲劇活動的最終階段，包含所有成員對整個活動歷程的回憶、感想、檢討與建議，凝聚了全體認知、技能、情感發展歷程的總和。

複演結束後，領導者可請全體成員圍成圈，以真誠面對彼此又不失圓融的方式，分享自己完成所有創作性戲劇程序之後的心得與感受，或提出對其他參與者的想法及建議。在這個階段，領導者不須再激勵分享者反思其觀點或延伸其他討論，只要簡短確認其內容，依循分享者提到的人物及事件，讓當事人自由選擇是否回應即可。

當參與者個別分享完畢，領導者可對所有參與者及整體活動狀況給予簡單扼要的總結。像是陳述對全體或個別參與者的觀察、關於某些細節的徵詢與提醒、回顧活動中的特殊狀況，甚至聊聊領導者個人從參與者身上獲得的啟發。原則上，領導者仍應保持正面具體的態度，探討每個參與者在各階段表現的優點缺失時，同時提出明確的改進建議，最後帶領所有成員，施行一個和緩、圓滿、象徵脫離角色與過往意識的口號或動作，做為課程完結之儀式，結束創作性戲劇活動的全部程序。

創作性戲劇的八個程序有其承先啟後的價值，若想達到良好的戲劇及統整教育成效，最好安排為中長期的學程，讓討論、演練、評論、複演這四個程序有足夠的實作機會。倘若課程時間不足，選擇教學經驗豐富的領導者較能掌握進度，亦可委請資深領導者參照個人經驗，先就教學計畫裏的活動時間及項目進行審核與調整，再由資淺的領導者負責執行。

在實作階段，負責帶領操作的創作性戲劇活動領導者最好具有戲劇、教育、心理學知能，以及高度的耐心與即時反應力，方能因應教學現場的各種狀況。除此之外，每個操作階段，領導者要謹記幾個共通原則：

1. 領導者應持續增強自己和參與者之間的相互信任，以便每個成員能真誠地揭示自我，信賴他人。
2. 領導者應該保有細膩的感官跟心靈，樂於成為參與者的夥伴，隨時觀察傾聽參與者在活動中發生了什麼，需要什麼。
3. 領導者應該維持開闊的心胸，能夠分辨並包容各種想法情緒，在參與者間建立一個環境，允許成員以自己的方式表達。
4. 領導者應該不斷從活動中自我學習，牢記教學目標，在每個階段依據課程計畫修正方向。

在創作性戲劇活動中，除了確實操作活動程序，營造並保持一個良好的創作環境，更是領導者的責任。因為創作性戲劇活動追尋的不只是戲劇，還有個人對生活的創作力，包括觀察、想像、感受，以及不為人知的獨特經驗與創見，而這一切均須建立在一個「信任」和「自由」的環境才能獲得觸動。試想：當參與者站出來赤裸裸地分享自己對「懼怕」的感覺，領導者或其他成員卻對他的感覺貼上標籤，認為是毫無必要、幼稚和不合理的意識，那麼，參與者還願意真誠表達自身感受嗎？或者，當某位參與者在活動進行中，反應和多數成員不同，導致其他參與者對其表露不耐煩或是反感的態度。若領導者本身敏感度不夠，沒有發現團體氣氛轉變，或欠缺包容心，抱持個人意識，便很難不帶情緒協調成員間的對立，讓活動程序順利進行。

創作性戲劇活動的程序，是一個架構及規範，鼓勵參與者在「受控制但非局限」的環境中自在學習。領導者實施程序時，不管在時間安排、教學目標、討論方向上，都要力求收放合宜，調度靈活，但不失準

確。就算沒辦法讓所有參與者在每個階段都能個別發揮，也盡量留意所有
成員演示或發言的頻率，將時間分配給尚未表現的成員，並多加關注較為
害羞、內向或特殊的參與者，找尋適合的機會引導他們參與。另外，領導
者還可善用分組技巧，根據每個程序可實作的時間，預先推算在各階段應
分為幾組、各組的成員數目，衡量參與者特質以調配各組成員。同時在每
次課程結束後，記錄每個成員在活動中的活躍程度、檢討自己的分組概
念與教學節奏，不斷進行新的嘗試與驗證，把握該如何以有限的活動時
間，讓所有參與者皆能自然不緊迫地投入活動，將創作性戲劇程序執行得
更加流暢而完備。

複習時間

創作性戲劇的八個核心程序為何？試說明之。

2

創作性戲劇的
教學實作

創作性戲劇的八個核心程序

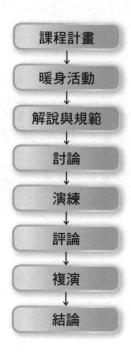

課程計畫

↓

暖身活動

↓

解說與規範

↓

討論

↓

演練

↓

評論

↓

複演

↓

結論

chapter 5

創作性戲劇初階實作I

第一節　專注（Concentration）

第二節　肢體動作（Movement）

　　創作性戲劇屬於漸進式的教學方式，即便有三種課程模式，都無法擺脫最基本的戲劇表達能力的練習，即是「表演」基本能力的學習。瓦德與後繼者最初倡導的創作性戲劇學習模式，是以教導兒童學習戲劇藝術為目的，在教學方法上較偏向戲劇專業系所的學習方法，對於如何學習表演的基礎形式，是以當時代著名的俄國表演理論大師，史坦尼斯拉夫斯基（Konstantin Stanislavski, 1863-1938）的演員表演訓練方法為重點，融合教育學習的萌發領域，例如專注力、感官、肢體等等，進而發展出各項單元主題式的訓練活動。與專業性表演訓練最大的不同，是創作性戲劇的原始對象為兒童，非有志於成年的專業戲劇表演者，故活動方式皆採取兒童最能接受的即興、遊戲、扮演、團體活動式的教學方法，以生活經驗出發，達成戲劇教學的目的。這樣的戲劇式教學活動，日後證明了能夠適用於所有年齡層，對想要學習戲劇是什麼的人士，提供一種令人容易親近的教學方法，甚至也引用至戲劇治療、醫學教育、職業培訓等應用領域。

　　因此，即便本書的使用者以青年以及成年人為主，各單元的活動形式仍然不脫上述的即興、遊戲、扮演、團體活動式的方式進行。而由於兒童因為專注力時間較短，以及分享與評論時的語彙能力較薄弱，故本書中的實作案例，為有別於幼兒或兒童式的活動內容，皆將活動計畫與目的加深加廣，盡量達到複演的可能性，期望不令參與者感受活動內容過於幼稚與簡單，並加入戲劇專業知識與表演知能的練習機會，最終目的在使參與者透過活動的歷程，能有更多對自我或是主題的體悟與反思。在操作過程中，同時還會融入教育戲劇的習式[1]操作方式與名稱[2]，使活動意涵更為明確，也使本書使用者能夠瞭解，如何利用教育戲劇具框架意涵的習式教學，融入創作性戲劇以創作為目的的教學活動中。

　　此外，雖然創作性戲劇並不強調其展演的目的，但在所有活動課程

[1]　習式（convention）：教育戲劇術語，是指運用於教學過程中慣用的戲劇方法（張曉華等人，2014：14）。

[2]　習式活動的名稱與方式可參酌附錄一。

的進行中，實則一直保有展與演的意涵；特別是當漸進式教學進入到具有
主題、觀點或議題式活動時，演出必須透過人或物的外部行動展現，展演
的意識於此時更為強烈。如同蓋文・勃頓所述，當其他參與者不進行表演
時，他們就如同觀眾一般在觀看表演。觀、演關係的成立，加上空間與主
題，劇場演出的廣義意義也於此同時成立。故而，創作性戲劇可說是同時
具有戲劇與劇場二元性的教學方式，亦可視為具有藝術與教育雙重功能的
教學方式。

　　創作性戲劇初階實作的表達能力訓練，幾乎等同於基本表演能力的
練習，但是仍然與專業的表演訓練不同，可視為建立團體合作學習的啟
始契機。故創作性戲劇初階實作活動，包括專注（concentration）、身體
動作（movement）、身心放鬆（relaxation）、遊戲（games）、想像力
（imagination）的練習過程，當參與者具備或熟習初階的表達能力時，才
會再進入到進階的實作活動。

　　藍妮・麥凱薩琳曾說過，創作性戲劇教學的成功有賴於想像力充分
的發揮。創作性戲劇初階活動，皆以語言與肢體動做為主要練習內容，而
所有的初階實作是否具有成效，如同藍妮所述，有賴於領導者對參與者做
專注力與想像力的引導，以及有組織、有程序的活動計畫。因此，領導者
宜協助參與者盡量發揮想像的創作能力，選擇採用適合參與者程度、反應
的內容與方法，在程序與主題的安排，著重參與者的理解，以及認知、審
美、思辨、應用等基本能力的培養，給予每一個人實作的機會，以帶動參
與者進入愉快而有效率的學習環境。

　　初階的創作性戲劇活動，除了表演基本能力的練習，以及提供團體
共同合作的初步環境外，對於建立彼此互信的關係，組織化整合概念的發
展，並最終期望以能夠帶動個人的認知與活力，達到培養想像力、適應教
學、集中焦點、融入團體、維持紀律、完整結束課程等為目的。

　　以下為傳統五個初階活動的實作教學案例，而本章前兩節活動為專
注、身體動作的內容與案例介紹。

❀第一節　專注（Concentration）

專注（concentration）與注意力（attention）觀念都是來自於心理學，在定義上有其不同。大部分學者皆有同樣的看法，即大腦在每一個單位時間裏所能處理的資料數量有其限制，因此，如果我們大腦能夠對於即將要進行處理的資訊或資料進行「選擇」，那麼就能有效率地達成功能性作業，這個選擇程序就叫作"attention"，而將「選擇」集中在計畫範圍內，稱為專注力（Banich & Compton, 2011）。

現實來說，也就是專注持續地進行活動與保持某種觀點，同時具有忽略外在環境對視覺、聽覺及觸覺等的干擾能力。這種能力與記憶力與人類大腦的管控功能息息相關。專注力不足不止影響兒童的學習過程，對成人也會產生不良的影響。它應是每個人與生俱來的本能，可以使人們確實地學習與工作，也可使人們透過觀察，思考各種複雜的情況。但是，某些特殊的兒童，由於大腦與神經傳導功能的異常，在專注力上就會表現出異於平常人的表現，例如：過動症，就是俗稱的過動兒。創作性戲劇活動領導者的首件要務，便是建立與提升參與者的專注能力，將抽象的「專心」轉成為具體可行的訓練，以培養專注的能力，進而達到學習的目的，而這同時也能提升記憶力的成效。

專業的戲劇與劇場活動，與演出相關的前、後臺人員，甚至是觀眾，都需要專注力維持演出或觀賞的品質，專注力可視為觀演關係成立的基本核心要素之一。演員在舞臺上表演時，為了使角色忠於編劇的創作，演員除了必須牢記自己扮演角色的語言與肢體呈現外，又必須時時刻刻注意與其他角色臺詞、動作的連接，以及與舞臺技術的各種配合。故擔任演員者在正式舞臺演出時，亟須長時間保持極高的專注力，才能使角色維持成導演的要求，演員完成一場完美的演出，專注力是不可缺乏的要素。專注力對觀眾的影響也是一樣，由於舞臺上的演出稍縱即逝，只有當

晚的生命，專注力不夠的觀眾，通常也無法深入探索演出的主題與其中傳達的教育性意涵。因此，除去觀眾的自由意志無法要求，如何透過教育的手段訓練演員的專注力，可說是戲劇表演時最重要的功課。以同樣的需求與觀點，專注力移植到其他領域進行教育性學習時，它一直都是最基本的需求，沒有專注力，就無法進行有效的學習。

創作性戲劇的專注力訓練，是對某單一的環境或某環境的一些情景所維繫完整注意力的實作演練。一般較佳的訓練方式，是由領導者有計畫性的逐一選擇人體單一知覺，亦即五覺的視、聽、觸、嗅、味，進行功能性的認知目標為啟始，讓參與者仔細地運用單一感知去體會或觀察此一知覺功能的特質。通常，先由最簡單的個人聽覺活動開始，再按視覺、觸覺、嗅覺、味覺，兩種或兩種以上的感覺順序進行，有時也可以配合某些特殊目的的活動結合操作，例如自我介紹的破冰活動。以下為三種感知活動，聽覺、視覺與綜合知覺的課程設計，其中味覺部分因牽扯到個人衛生與可能會違反個人宗教禁忌，故在一般活動或教學課堂中不建議施行。

一、聽覺練習

人類學習的方式，通常以個體接受外界的物理性刺激，如聲音產生的聲波，光線產生的光波做為啟始，最早接受刺激的感覺，一般從在母親腹中就已發展的聽覺為主，故進行注意力練習時，可從最早受到刺激的聽覺器官為開始，喚醒參與者利用聽覺進行單一性的專注力練習。

進行聽覺專注力的練習活動時，可在固定的活動空間中閉起眼睛，獨自安靜的聆聽，可進行如下的程序：

1.聆聽室內與向外延伸至室外所存在的聲音或聲響。

2.聆聽自己的呼吸聲、心跳聲或體液流動、器官運動所發出的聲響。

3.注意特別顯著或故意發出的聲響（領導者在空間中故意做出某種聲音）。

4.請兩人一組，先由一人讀一段文章、報紙新聞或是自我介紹，另一
　人注意聆聽之後，將內容以第一人稱的方式重複敘述。然後再互換
　實施。

5.請某一參與者發出聲音，其他參與者說出姓名並指出方向。

二、視覺練習

　　視覺是幫助學習最有效率的感覺器官，對個人認知能力的影響最大
也最快速。由於視覺功能需要光的照明，才能感受物體的形狀、顏色、特
徵，因此，一般進行視覺練習時，建議在光線充足或是可以控制光線亮度
的空間中較佳。可進行如下的程序：

1.環視設定的空間，透過固定距離，牢記各項物品及顏色。

2.改變個人與物體之間的距離（如：地板、桌椅、黑板等物），以視
　覺為主，注視人體或物件表面模樣與特徵（如：形狀、紋路、線
　條、形狀、顏色、質地等），是否因為光線強度與距離的改變而有
　所不同。

3.注視領導者手中的圖片或是投影機所投射的圖案，仔細觀察後討論
　平面圖案中景、人或物體的動作意涵，以及如何從平面的2D圖案中
　辨識出符合生活常態具有3D空間的距離關係，統合後進行敘述。

三、觸覺練習

　　主要以人體皮膚的感覺為主，觸覺只是其中一項，還包含壓覺、痛
覺、冷覺與熱覺。觸覺的對象不僅僅是人，還包含物體。一般而言，觸覺
的認知較容易被視覺左右，且每個人的觸覺認知差異較大，故進行觸覺練
習時，以盡量減低其他感官影響較佳，並在固定的空間中施行。可進行如
下的程序：

1. 閉目以手指、腳，或身體其他的部位，如手肘、膝蓋、額頭、臉頰等觸摸或摩擦物體（如：牆壁、地板、窗戶、空調管、桌面、自己衣服、家具、其他人的衣服、頭髮、皮膚等等）以感覺其冷暖、軟硬、鬆緊、粗滑、質地等材質狀況。

2. 赤腳在地板上走路，感受水泥、木質、塑膠、地毯等，因身體與材質碰觸不同所形成的感覺。開窗或門，感受空氣、光線或是物體所造成或散發出的冷、熱感。

3. 兩人一組，一人閉目，由另一人引導觸摸數件不同之物後，辨認為何物，按順序敘述內容再換手實施。

4. 可進行多人分組的「瞎子摸象」遊戲，透過單一或多個物件，請同組所有人碰觸後，統合形狀與材質後一起畫出來並標示材質、顏色。

四、嗅覺與味覺練習方面

嗅覺與味覺一般具有連接性且是直接官能上的感覺，對個人記憶的連結有一定的關係，著名的「普魯斯特現象」[3]就是嗅覺與味覺連結後的例證。由於味覺有個人好惡與個人禁忌上的顧慮，在活動安排上較困難，故較少實施。練習時亦可由領導者口述，以想像的方式進行。但是若能於課程之前先行安排亦可實施。可進行如下的程序：

1. 由領導者口述某種食物（水果、菜餚等皆可），再由參與者透過記憶與想像表現出聞與嚐的過程。

[3] 普魯斯特現象：20世紀世界文學史上著名的法國意識流作家馬塞爾·普魯斯特（Marcel Proust, 1871-1922），在其長篇巨著《追憶似水年華》（*À La Recherche du Temps Perdu*）中，有一段作者因為將小瑪德萊娜蛋糕泡在茶中，經過口腔喚起作者對過往回憶的描寫。因此，心理學中將味覺與嗅覺所引起的記憶，稱為「普魯斯特現象」。

2.由領導者準備好各種不同有氣味之物品數件（如：市面上各種清洗過後常見的飲料容器，如可樂、沙士、咖啡、奶茶、紅茶、豆漿等等，或是各種水果），以不透明之塑膠袋封好。在演練時打開封口排成一列（不可看見內裏之物品），由參與者按順序嗅之並盡量牢記，以便討論與論述。

3.每位參與者自行攜帶三種不同食品（水果、麵包、饅頭、蛋、飯糰等食品），每人以所帶的三種食物，透過嚼、嚐、吞、嚥等方式，並牢記其味感，以便進行敘述。之後再經過嗅覺，進行對食物的記憶性與事件回憶，並個別敘述。

五、感知混合練習

大部分生活上的認知學習經常是由混合感知（combining the senses）後的專注力而來，一般課堂上的學習，則只透過視覺與聽覺的混合，極少運用觸覺及其他相關知覺。戲劇活動由於經常是團體活動，演練前的討論與排練，通常需要利用多種知覺專注力的經驗。將這些經驗轉換成可想像的實際表現，活動主題的取材可來自文學、故事、傳說，或者更多是與生活相關的題材，故運用各種感知混合後的敘述與認知，更有利於團體進行最終的討論與整合，或是個體理解對於認知差異的存在，達到個人學習上的成長。可進行如下的程序：

1.以任何一樣材質的杯子（咖啡杯、馬克杯、玻璃杯、茶杯皆可）裝了某種飲料（水、茶、咖啡、汽水、果汁等，冷熱皆可），每人輪流按視、聽、嗅、觸、味之五覺詳細敘述之。

2.在固定的空間，請參與者對空間中的各種物件，先以視覺進行觀察，熟記視覺的認知，再進行觸覺的碰觸，敲擊之後聽覺的認知，嗅覺的認知，從各種感知的第一印象，進行對物件實際接觸後認知的理解與統合，進行記憶並敘述與討論。

六、三則實作教學案例

案例 **1** ||

聽覺練習

活動名稱：你聽到了什麼？

一、課程計畫

1. 暖身活動計畫：透過聆聽、感知與記憶周遭環境的自然、人造以及自身器官所發出的聲音與聲響，看看是否能聽出、辨別與記住曾聽到過多少種聲音在身邊發生。

 活動目的：經過聽覺感知的過程，理解學習時聽覺專注力的重要性。

2. 主題活動計畫：主要以參與者彼此之間的口語聲音模仿為主，同時透過對訊息傳遞內容的記憶與視覺上外部動作的觀察及模擬。

 活動目的：理解專注聆聽及練習人前表演時觀察與模擬的重要性，並給予心理治療替身[4]的概念。

二、暖身活動

劇場遊戲：看誰聽得多

※小叮嚀：

1. 開始聆聽前請先關閉所有對外的門窗。
2. 領導者可利用教室中各種現成或是帶來的物品，試著發出各種聲響讓參與者聆聽與辨別。
3. 參與者在過程中極有可能會不小心睡著，領導者可適時地要求參與者變換聆聽方向。
4. 領導者在提出聆聽需求時，盡量不要過於密集，以免參與者覺得領導者的聲音過多，難以進行聽覺專注。

[4] 替身（double）：讓另一自我發出聲音，呈現主角的內心生活（彭勇文等譯，2012）。

操作過程：

1. 以劇場性專注遊走為啟始，最後隨機散布在教室中閉起眼睛安靜坐下。

2. 聆聽自己的呼吸聲；聆聽自己的心跳聲。

3. 聆聽自己身體與附近同學發出的各種聲音。

4. 聆聽室內的聲音；聆聽教室內各種人造的聲音。

5. 打開教室所有的門窗，開始聆聽教室外的各種聲音，特別是人們的說話聲音（或是可以播放一段簡短的人聲對話）。

6. 睜開眼睛，回憶剛剛所有聽到的聲音。（參閱圖5-1）

※提問與分享：

1. 詢問剛剛室內與室外總共有多少種聲音出現，是否只有一位參與者聽到，或是大家都聽到了？你認為是什麼原因造成上述的狀況？

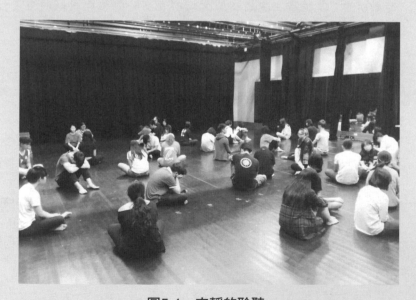

圖5-1　安靜的聆聽

資料來源：紀家琳拍攝

2.安靜下來的時候，專注力是否能轉移到自己身上？除了呼吸與心跳，還能聽到
　什麼聲音？

三、解說與規範

主題活動：你說我是誰？

※小叮嚀：

如果全體參與者為單數，可讓最後三人一組。

操作過程：

1.全體參與者圍成一個圓圈[5]，進行隨機報數遊戲。

2.每位參與者只有一個報數數字，隨機報出，同時兩位或以上的參與
　者報同一個數字時，全部重新報數。重新報數時，不可重複前一次
　的數字，且報過數之後參與者左右兩邊的參與者，不可以連號，連
　號的話也視同失敗。

3.完成後，透過數字，將全體參與者按照號碼順序分組成2人一組。
　例如1、2一組，3、4一組。

4.請各組參與者三分鐘後開始做自我介紹。自我介紹的內容必須包
　含：姓名、歲數、星座、家中排行與家庭成員，以及今天你是如何
　從家中來學校上課的過程敘述，最後說一件在來參與活動的過程中
　你現在還有印象的事物或感受。

5.要求本活動的自我介紹，必須是由對方以第一人稱的方式，透過模
　仿聲音與進行表述，並且限時一分鐘，一分半鐘後提醒各組換人述
　說。

[5] 活動的啟始，一般都會以全體參與者圍個圈開始。美國戲劇教育學者普爾斯基
（Milton Polsky, 1935- ）在其著作《來即興吧》（*Let's Improvise*, 1980），對於
戲劇即興表演的啟始即稱為「破冰」。而圍個圈圈開始，主要是使參與者有安
全、平等、團圓、受歡迎的感受，在表演的意義上，則是能讓所有參與者，都
有機會易於觀察他人與進行肢體上的自然接觸，如果有動作上的連接時，也可
保持連貫與流暢性，比較容易建立互信互動的團體關係。

四、討論

各組別同學開始進行需求內容的討論。

五、演練

開始進行個人自我介紹（參閱圖5-2）。

六、評論

1.單一聽覺與聽覺之外增加其他的感官需求後，專注力的難度是否提升了？為什麼？

2.哪一位的模仿過程令人印象最深刻？為什麼？

七、複演

再一次討論後呈現。

八、結論

領導者進行本次活動的理念說明與總結。

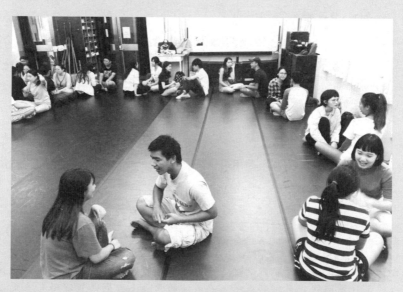

圖5-2 聽覺的記憶與模仿

資料來源：紀家琳拍攝

※說明與叮嚀：

1.全體參與者人數為奇數時，筆者較不建議由領導者參與活動。原因是，高中以上或年紀較大的參與者，已較有社會階級概念，領導者參與時，往往會形成對方的緊張與壓力，特別是師生關係的存在，甚至不敢與領導者對話，因此，筆者不建議本活動進行時，領導者參與活動。

2.自我敘述時，允許參與者可以詢問剛剛說過的訊息，或是被介紹同伴可以主動告知訊息。

3.參與者敘述內容過於簡短時，領導者可適時地提出問題，要求參與者代替回答。

4.允許被介紹的參與者可即時糾正替身（夥伴）述說的內容，以免參與者給予錯誤的訊息。

5.本活動也可成為第一次團體成員參與時，認識團體成員與加深理解的破冰活動。

案例 2

視覺練習

活動名稱：你看到了什麼？

一、課程計畫

1.暖身活動計畫：透過單一的視覺感知與認知，驗證俗語所謂的「眼見為憑」是否依然成立。

　　活動目的：理解透過視覺與記憶結合之後，是否存在個別的認知差異。

2.主題活動計畫：透過2D的視像圖面，進行實際畫中人物各種外部動作與表情狀態的再現模擬。

　　活動目的：經由討論對視覺圖片想像力的開展、團體合作的再現，以及接受旁人口語指導的形式，完成以視覺專注力以及戲劇理解能

力的排練過程與練習。

二、暖身活動

劇場遊戲：看到什麼？

操作過程：

1.以劇場性專注遊走為啟始。

2.請所有參與者開始自由地環視室內，牢記各項物品數量及顏色。

3.注視接近個人之物體（如：地板、桌椅、黑板等物）表面的模樣與
　特徵（如：紋路、線條、形狀、顏色、質地等）。

4.個人身上衣物的質感狀況或髮質（參閱圖5-3）。

※提問與分享：

1.詢問剛剛教室內某物件的數量？在材質上透過視覺的認知為何？

2.哪一項物品，讓人產生視覺與認知上最大的差異化表現？原因為何？

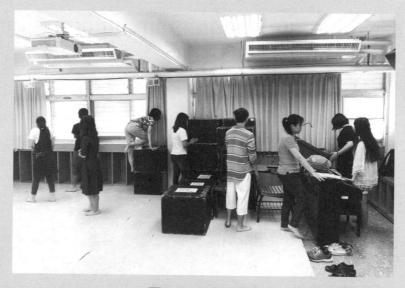

圖5-3　視覺察看

資料來源：紀家琳拍攝

三、解說與規範

主題活動：找不同

教材需求：投影機與螢幕、教師自備的電影劇照。

※小叮嚀：

1.每張劇照中的人物數量盡量不要差異太大，以人物比組員多較佳。

2.組員比劇中人物多時，多的組員可以扮演劇照中的物體，如桌椅等等。

操作過程：

1.全體參與者透過隨機報數遊戲，分成5-8人一組的團體。

2.各組推派代表選取領導者所準備的電影劇照。

3.在15分鐘內，請各組別開始仔細討論所領取劇照中人物間的關係與這張劇照的故事意境為何？

4.在規定時間內，全體組員須排練這張劇照的內容，仔細觀察劇照中人物與人物之間的距離、反應、表情、眼神、肢體動作。並提醒各組別在畫面呈現時，可考量全體組員的外型狀況做為表現的依據，以符合畫面中各種視覺比例上的呈現。

5.領導者說明表演的呈現區域，同時後方即為投影布幕。

6.呈現之前，領導者將各組劇照投影在投影幕上，表演的組別推派代表進行畫面中人物關係及故事解說。

7.解說完成後，再請組員個別上場，提醒上場時，以畫面中位於中心線的人物先上場。

四、討論

全組參與者開始根據規範要求討論故事內容與如何呈現。

五、演練

每組先進行排練之後各組輪流上場並重複以上過程（參閱圖5-4）。

六、評論

1.全體人物上場完成後，請其他觀看的參與者給予位置與動作上的意

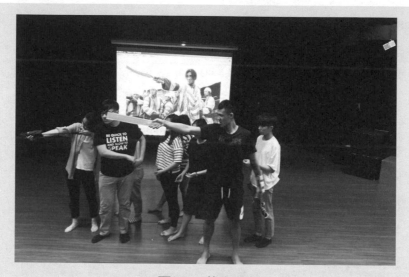

圖5-4　找不同

資料來源：紀家琳拍攝

見，並進行口語上的精準動作指導，幫助場上參與者完整模擬劇照內容。

2.2D圖像轉成真實畫面時，須注意那些視覺上的細節才能完整呈現？

3.哪一組的劇情內容與人物關係令人印象最深刻？為什麼？

七、複演

所有人更換位置後重新演一次。

八、結論

領導者進行本次活動的理念說明與總結。

※說明與叮嚀：

1.在進行找不同之前，領導者可先做示例並教導所有參與者統一上、下、左、右舞臺[6]的名稱與定義，以方便之後舞臺上的方向指示。

[6] 上下左右舞臺的名稱定義，主要以演員面對觀眾的方向為定位，演員前方為下舞臺，後方為上舞臺，左方為左舞臺，右方為右舞臺。

2.指導的參與者如果不在表演組別正前方給予指導時，領導者應提醒指導者移動位置至表演組別的正前方，以免因視覺角度的差異，給予錯誤的指導。如同劇場演出時，所有的舞臺畫面呈現，導演都會在觀眾席與舞臺的正中線上觀看與給予指導一般。

案例 3

觸覺與混合感知練習

活動名稱：你碰到了什麼？

一、課程計畫

1.**暖身活動計畫**：透過階段式的視覺、聽覺感知，最後通過觸覺的統合進行認知。

活動目的：感受物件與人體所存在的個別差異，特別是驗證藉由色彩、外表所造成個人感受上認知的異同，打破色彩、外表的典型化意義。

2.**主題活動計畫**：透過手部的感知觸碰，將物品形狀與顏色透過圖畫描繪出來，經過圖像統合後，以團體的肢體合作形式，完成呈現物件的形象。

活動目的：從觸感專注力為啟始，達到活動式同儕合作學習的目的。

二、暖身活動

劇場遊戲：碰到才知道

操作過程：

1.以劇場性專注遊走為啟始，之後緩慢坐下。

2.開始以手部或是平常不一樣的方式觸摸自己身體的部位，從毛髮至皮膚，透過不同的碰觸方式，例如以膝蓋碰觸腳底，感受自己身體各部位的表面狀態，並分辨透過視覺感官的認知後是否正確，能否與觸覺統合（參閱圖5-5）。

創作性戲劇──理論、實作與應用

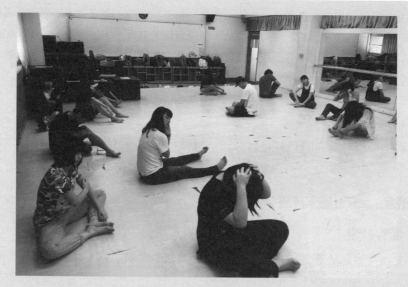

圖5-5　碰觸自己

資料來源：紀家琳拍攝

3.請所有參與者開始自由接近並注視與觀察個人選定之物體（如：地板、桌椅、黑板等物）表面的模樣與特徵（如：紋路、線條、形狀、顏色等），或是個人身上衣物的質感狀況或髮質等等。

4.注視過後，通過敲擊聽其所能發出的聲響。

5.最後進行完整的觸碰（如溫度、質材等），特別注意色彩與外表是否會對你的認知產生不同的影響。

※提問與分享：

1.剛剛教室內哪個物件利用視覺與聽覺察看後，與觸覺感受是統一的？有什麼特別差異的現象？

2.哪一項物品，從顏色上令人產生視覺、聽覺、觸覺認知上最大的差異？原因為何？

3.顏色與外表形狀或溫度，是否有絕對的關係？如果沒有，原因為何？

三、解說與規範

主題活動：這不是恐怖箱

教材需求：

1.大型購物袋，內部放置各種日常生活可以獲取的物品。

2.白紙與色鉛筆。

※小叮嚀：

1.物品數量以活動分組後人數制訂，至少一定要能分成3組以上，所準備的物件須預防傷害發生的可能性，盡量避免尖銳物品的出現。

2.進行繪畫時，要求所有參與者不要與其他組的參與者交談與討論。

操作過程：

1.全體參與者透過數字抱抱，分成5-6人一組的團體。

2.領導者將白紙與色鉛筆發給每位同學。

3.領導者將紙袋拿至各組，請所有人伸出一隻手進入袋中，不可觀看，隨機選取一個物件，開始透過手部的觸感，建構物品形狀、材質、顏色的感覺。也可以試著讓物件發出聲音或是換手碰觸。

4.每組所有人碰觸約1-2分鐘，完成後，開始嘗試將所碰觸的物品形狀與顏色畫在白紙上，並標註可能的材質。

5.領導者至各組重複上述的過程。

四、討論

各自進行繪圖。

五、演練

所有人繪畫完成後，領導者請各組的每位參與者展示圖畫，並述說自己所碰觸的物品形狀、質材、顏色。在表述過程中，每位參與者開始察覺自己應該與另一組的哪一位參與者碰觸的是同一個物件。

六、評論

所有參與者進行基於繪畫物件為基礎認同的再分組。

七、複演

1. 分組之後，請各組開始討論所碰觸物件共同認可的形狀、材質、顏色，並嘗試將以上的特質先敘述全組所認定的部分，再以靜態的肢體合作表現出來。

2. 每組別完成呈現後，領導者將對應物件展示給所有參與者仔細觀看，比對透過參與者集體肢體表現後在形狀、材質、顏色上的差異（參閱圖5-6、5-7）。

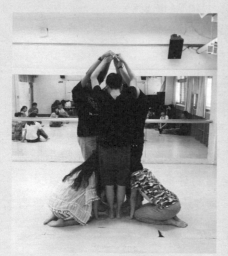

圖5-6　重組物件

資料來源：紀家琳拍攝

圖5-7　原始物件

資料來源：紀家琳拍攝

八、評論與結論

1. 哪一組的肢體呈現與物品的契合度最高？原因為何？

2. 材質與顏色的表現是否有人成功了？是因為經驗？還是真的是透過手部的觸感？原因為何？

3. 專注力與本活動的關係為何？還有什麼是與專注力訓練相關的活動？

4.領導者進行本次活動的理念說明與總結。

※說明與叮嚀：

1.常有參與者說他很不會畫圖，此時領導者應鼓勵參與者不須在意畫圖的能力，盡量畫出來，一定能找到夥伴。

2.領導者可提醒肢體表演的組別，在顏色與質感的表現上，可運用隨手可得的物品表現。例如，可以現場衣服的顏色代表觸感後的顏色。如果不容易以站立的肢體，表現出討論後的物品形象，也可以用2D平面的方式呈現。

3.本次活動多了一次評論的程序，主要是因為複演後的評論也是本次活動的重點目的之一，故在程序中增加了一次讓參與者發表的機會。

複習時間

1.專注的重要性為何？

2.人體的知覺可分為哪幾種？你認為哪一種最重要？為何？

第二節　肢體動作（Movement）

美國著名的人類表演學（performance studies）學者謝克納（Richard Schechner, 1934-），將人類生活於社會時表演所需轉化（transported）或轉換（transformed）的角色需要[7]，例如：妻子、老師、學生、運動員、政治人物等等，都視為表演的一部分。人們經常在生活中變換角色的設定

[7] 表演者被改變之處稱為「轉化」（transported），把表演者回到起點之處稱為「轉換」（transformed）（Schechner, 1985）。

與需求，藉以達到社會性的功能與目的，例如警察維持法治秩序，老師教育學生進行學習等等，因此，表演與我們的日常生活息息相關。即使創作性戲劇的三種課程模式，都強調並非以訓練表演方法與戲劇展演作為最終的目的。但是仍然有一共通點是無法排除的要素，亦即個人「表演能力」的基本練習與開展，以及須以行動（action）進行表述的形式。否則就會發生如同蓋文‧勃頓曾於電視上發表，對於學生演出給觀眾觀看的真實敘述：「能看的真的是不多！」的情形發生（Landy, 1982）。

戲劇行動的表現，透過所扮演的角色為媒介，分成外部動作與內部動作。外部動作即為角色的肢體動作、表情與聲音；內部動作則以角色性格為核心動力牽引外部行為，與情節彼此不斷的互相影響，再發展出更多的戲劇動作。肢體動作的表現方式與所有不論是戲劇或社會中的角色，皆有密切且直接的關係，可說是做為「人」或「角色」在表達時最基本的能力。

肢體動作的各種表現都是人類強而有力的表達方式，屬人類天賦的本能，特別是在遊戲與沒有壓力的戲劇情境下，往往能展現出與生活中不同的肢體動作，例如第六章第二節案例2的動作催眠遊戲。在有準備、呈現、回顧程序，有計畫的創作性戲劇肢體動作訓練中，配合節奏與舞蹈的美感動作，再加入對人或物件動作的投射性概念，不僅能促進參與者明確而有意義地運用自己的肢體，表現出適切的動作，更能發現肢體動作的外顯功能，進而理解表演時的美感與社會性表演上的需求為何。

創作性戲劇肢體動作與音律、舞蹈、心理都有相當的關聯。身體動作的基礎訓練，可提供機會讓學習者在動作上有更良好的表現，本書援引張曉華對身體動作的分類，並加入筆者的實務經驗，將其運用的方法如下所示。

一、基本動作

基本動作是指身體最簡易或一般性的動作，動作的目的在使參與者感受到自己如何運用身體的肢體、頭部與軀幹進行單一或連續性的動作。

1. **移動性動作**：如快、慢、急速等等的行走、跑步，情境式的爬行、滾動、滑行、跳動等等，例如爬出洞穴、爬過圍牆、雪中滑行、水上滑動等等。
2. **定點性動作**：肢體、頭部與軀體的伸展、扭轉、轉身、彎曲、蜷曲、搖擺等。
3. **合併動作**：將移動性與定點性動作同時或交替實施；或是領導者以情境狀態讓參與者自行搭配或設定某種狀況時的動作，例如，想像袋鼠如何跳動與打架。

二、概念動作

將身體的動作與設定的某種狀況、時間、空間，或精神的概念相結合，以促進參與者對時空與人際間關係的認知。

1. **時間概念的動作**：可用打擊樂器打出節奏進行動作，不拘隊形，如：一般速度、快走、最快、慢走、最慢等等；或以不同之身體姿態擺出pose，顯示出不同之速度進行。
2. **空間概念之動作**：個人與公共空間動作的練習，例如，在地板上畫一個圈，在圈外做活動（跳舞、行禮等），再回到自己圈內做動作（睡覺、休息、讀書等），待熟悉自己位置後，塗去地上的圈再重複演練。
3. **地形動作**：依路徑的不同而行動出不同的外部動作，如：蝸牛、袋鼠、機器人行進遇到障礙物、牆壁、水溝等。

創作性 **戲劇** ──理論、實作與應用

三、精力概念動作

是指以不同的內心與外力因素，表現不同精神力量的狀態，讓參與者發揮想像力，從而表現出外在動作。

1. **輕快動作**：鳥在天空飛翔、羽毛緩慢飄下、雪花輕輕落下、愉快上學去、在月球上走路等。
2. **沈重動作**：扛著沉重的物品、穿著極重的靴子、提滿裝水的桶子、有心事或痛苦的樣子等。
3. **強烈動作**：情緒激動（生氣）而跳腳（踩地）、緊急事件（空襲警報、地震）進行避災的動作、中了頭獎、將被他人傷害時等。
4. **平靜動作**：坐著念書、對天空（窗外）發呆、睡覺、慢動作等。
5. **顫抖動作**：天寒與下雨而發抖、害怕顫抖、無聊抖動、劇烈疼痛而抖動、聽到震驚的消息、等待宣布結果時的緊張等。

四、合作動作

指兩人或兩人以上之編組活動。合作動作必須參與者以肢體相互配合、相互信任才能共同完成，故其困難度亦較高，當人數組合越多時越困難同時完成。領導者在實施之前應詳細說明，同時多加注意，以使動作的安全順利進行。

1. **雙人動作**：將全班同學分為兩人一組實施，必要時可視外表體形配對，例如身高與體重的差異不要過大，或演練一段時間後更換同伴，使人人皆有演練機會。全部之動作信號與口令由領導者下達，以掌握活動進行的秩序。
 (1)一人穩固站立，另一人嘗試各種方法來移動他。
 (2)兩人背部相貼坐著，相互依靠向後頂住，測試穩定之後，兩人

同時以此相依的力量共同站立起來,再坐下,反覆數次;之後
再全班一起以共同的節奏,做同樣的動作。

(3)一人先做一半某種動作(如:騎腳踏車、揮拳、起床等),再
由另一人接續完成之。

(4)一人做某動作(如:傳球、射箭等),另一人在一段距離之外
做相對動作的反應(如:防禦、接球、擋箭等)。

2.團體動作:

(1)多人站立(約十人左右),以手臂勾在一起圍成一圈人牆,之
後全體一起向後傾斜(參閱圖5-8)。

(2)小組共同搬一個想像物(大片玻璃、一個講臺、一個衣櫃、木
板等)到某處,經過不同之處,如:樓梯、門、轉彎等之後,
再放置妥當。

(3)一組參與者表演一段室內發生的情況(如:理髮店、美容院、

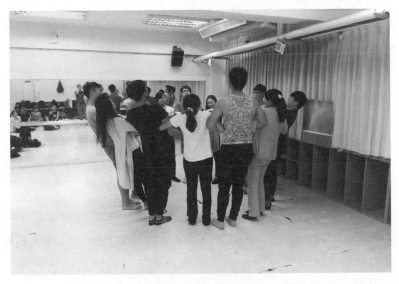

圖5-8　團體動作

資料來源:紀家琳拍攝

創作性戲劇——理論、實作與應用

手術室、舞蹈或默劇動作），另一組參與者為鏡子，反映相同的或相對的同步或相對的動作。

五、主題動作

由領導者指出某一個主題，參與者依此主題共同或輪流以身體的動作表現。

1. **冒險旅遊**：領導者在地上畫出或標示出某種地形（如：雪地、山丘、小橋、沙地等），再指定出行進的路線，然後參與者以想像的動作、環境，輪流依序以個人、兩人或兩人以上一組，並指定出年齡、身分或人際關係（如：一個家庭、一對夫妻、男女朋友等），進行最適宜之旅遊過程。
2. **以隊組物**：一組成員排成一列，保持等距，進行完全相同之動作。可由排頭或領導者帶領，決定速率、方向、節奏、動作後，其餘後面的人完全仿效前面的動作實施，可扮演火車、汽車、船隊、螞蟻、蜈蚣等。

六、說故事做動作

可依領導者選取的故事，先以簡單的情節、詞句或對話來進行，讓參與者藉著對人物的動作表現，或主題動作，進入到戲劇的氣氛裏，然後再進行較長的故事動作。

領導者緩慢地說或讀故事，參與者則按著故事的內容進行，同時做出角色中各種不同的動作。參與者們以個人對故事動作的解釋，利用身體將它展現出來，如此可免除在語言上的思考，專注於自己的動作，自然會流露出想像世界的應有表現。在做動作的時候，不需要限制聲音的需求，適時地發出與想像動作配合的聲音，有助於動作的連貫與力量的展

示。

例如，格林童話《金鵝》（*The Golden Goose*）（由於故事很長，筆者截取其中一段做為教學教材）：

《金鵝》

從前有個男子，撫養了三個兒子。最小的那個兒子叫做小傻瓜，經常受到另外兩個哥哥的嘲弄取笑，總是遭人白眼。有一次，大兒子要去森林裏砍柴，母親讓他帶上一塊美味的大蛋糕和一瓶葡萄酒，怕他餓著，渴著。

走到森林後，他遇見了一位白髮蒼蒼的小老頭兒。小老頭兒向他道了一聲好，然後對他說：「把你袋子裏的蛋糕給我一小塊兒，再給我一口酒喝吧！我又饑又渴，實在難忍啊！」自私的大兒子回答說：「我幹嘛要把我的蛋糕和葡萄酒給你呢？給了你我吃啥？喝啥？你快給我滾開！」說完他白了小老頭兒一眼，就自顧自地走了。隨後，他開始砍樹。砍了一會兒，他一斧頭下去沒有砍到樹上，卻砍傷了自己的胳膊，於是只得回家去包紮了。

接著，二兒子要去森林砍柴，母親像對待大兒子一樣，讓他帶上一塊大蛋糕和一瓶葡萄酒。他同樣碰到了那個白髮蒼蒼的小老頭兒，小老頭兒懇求給他一小塊蛋糕和一口酒。二兒子卻粗暴地說：「我絕不會把吃的喝的給你，卻讓自己忍饑挨餓。」小老頭兒可憐巴巴地伸著兩手站在那裏，他睬也不睬，揚長而去。他也受到了同樣的報應，斧頭沒有砍在樹上，卻砍傷了自己的腿，只得被抬回家去。

這時，小傻瓜對他父親說：「爸爸，讓我去砍柴吧！」他父親回答說：「你看，你兩個哥哥去砍柴，把自己都砍傷啦！你從來沒有砍過柴，一點兒也不會呀，就別去啦！」可是，小傻瓜卻一個勁兒地懇求父親，最後父親只好答應了。母親讓他帶上一塊在炭灰裏烤的麵餅子，還有一瓶酸啤酒，作為午飯。他來到森林，也遇到了那個白髮蒼

蒼的小老頭兒。小老頭兒向他問候了一句，然後對他說：「把你的餅子給我一點兒吃，再給我一口酒喝。」小傻瓜回答說：「坐下吧！可我只有一塊在炭灰裏烤的餅子和酸啤酒，你要是不嫌棄，咱們就一塊兒吃吧！」於是，他倆坐了下來。可是當小傻瓜拿出那塊炭灰裏烤的餅子時，餅卻變成了一塊大蛋糕，酸啤酒也變成了上好的葡萄酒。他倆吃喝完了之後，小老頭兒對他說：「你心腸真好，把午飯和我分著吃，我要好好回報你。那邊有一棵老樹，去把它砍倒，在樹幹中你會找到寶物的。」

小傻瓜走過去砍倒了那棵樹，就在老樹倒地的一剎那，一隻大鵝飛了出來，渾身上下的羽毛全是純金的。他抱起金鵝，到一家小旅店去過夜。店主有三個女兒，看到這麼漂亮的大鵝，都特別好奇。大女兒心裏想：「保準有機會拔掉它一片羽毛。」於是，趁小傻瓜不在房間時，她就跑過去一把抓住金鵝的翅膀，誰料她的手指被牢牢地黏住了，怎麼也抽不回來。過了一會兒，二女兒走了進來，也想拔一片羽毛，可她剛一挨著姊姊，也被牢牢地黏住了。接著，三女兒也來了，兩個姊姊對她大喊大叫：「看在老天爺的份上，千萬別過來！」她卻聽也不聽，衝過去想看看兩個姊姊到底在幹什麼，結果也被黏住了。這樣，三姊妹只得陪著金鵝過了一夜。

第二天早晨，小傻瓜抱起金鵝上路，根本沒注意那三個黏在金鵝身上跟在後面的店主小姐。三位小姐只得緊緊地跟在小傻瓜的身後，忽左忽右，一路小跑。

走到野外時，他們遇到了一位牧師。牧師看著這支小隊伍，說道：「可真不知害臊，一幫瘋丫頭！跟著一個小伙子到處跑，像什麼話嘛！」說著，牧師一把抓住三小姐，想把她拉開，不料自己也被黏住了，不得不跟著幾個姑娘一塊兒跑起來。

沒過多久，他們碰到了教堂執事。教堂執事眼見牧師跟在三個姑娘的屁股後面緊追不捨，驚得目瞪口呆。他喊叫道：「牧師先生，

你這樣急匆匆地到哪兒去呀？你可別忘了，今天還要做洗禮呢！」喊罷，他跑上前去，緊緊地抓住了牧師的衣袖，結果也像那幾位一樣，被牢牢地黏住，跟在後面跑。

他們來到一座城市。住在城裏的國王有一個女兒，冷若冰霜，誰也休想使她笑一笑。因此國王曾公開宣布，誰能把他的女兒逗笑，誰就可以娶她為妻。

小傻瓜聽說了這件事，就帶著金鵝和後邊的一大串隨從來到公主的面前。公主一見這七個人寸步不離，連成一串，立刻哈哈大笑起來，笑個沒完沒了。

國王看到公主笑了，就答應將公主嫁給了小傻瓜。國王去世後，小傻瓜繼承了王位，把王國治理得繁榮富強。

（教學案例實施方式可參照本節案例3）

七、三則實作教學案例

案例 1

活動名稱：動作的分解與組合

一、課程計畫

1.**暖身活動計畫**：透過基本動作與概念動作的各種漸進階段式的練習，並進行想像力的動物動作組合，達到肢體動作在空間與人際關係間的感知與覺察。

活動目的：增進肢體的表現與動作方式，並透過動作的有機式組合，理解複雜性的肢體動作與他人在同一空間運動時控制性的重要。

2.**主題活動計畫**：透過分組，對單一連續性動作的示範、決定與統一

性討論後，呈現小組對此連續性動作，依循開始、中間到結束的過程，將其格放分解成定格畫面，並表現於舞臺上。

活動目的：理解個別對同一種連續性動作在語言用意與動作上的差異性，取得合作共識後，完成具比例、調和性的美感動作組合。

二、暖身活動

劇場活動：動物大集合

※小叮嚀：

變成動物時，通常參與者會變得很活潑，請注意活動的秩序。

操作過程：

請所有人在教室中隨著教師的口令緩慢遊走教室內，以聽拍手聲音（拍一下停止）及下達指令後，再開始動作（拍兩下開始動作）。

1.移動性動作

　(1)行走：快走、慢走、有節奏的走、（開始加入想像力）泥地走、草地走、在炙熱的砂石中行走的走動方式。

　(2)跑步：慢跑、快跑、動作跑。

　(3)滑行：身體滑、腳滑、手滑、行走滑。

　(4)請自行組合，將行走、跑步、滑行三種動作進行隨意的有機組合。

　(5)有機組合後，再加入跳動：輕跳、跳繩、向前跳。

　(6)加入滾動與蠕動。

　(7)加入爬行：地面爬、向天花板爬、爬進地面洞穴、爬出坑洞。

　(8)請自行組合，將行走、跑步、滑行、跳動、爬行五種動作進行隨意的有機組合（參閱圖5-9）。

2.概念性動作

　請自行決定要扮演哪一種動物，再結合上述的動作，開始在教室中進行扮演動物的移動方式。

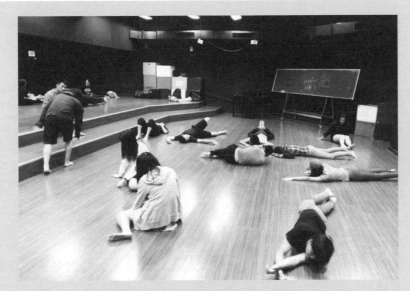

圖5-9　各種爬行動作的組合

資料來源：紀家琳拍攝

※提問與分享：

1.扮演的動物在動作時，是否都會利用到上述的動作？

2.人類所有生活上的動作，還有哪些？

三、解說與規範

主題活動：結構與解構

※小叮嚀：

隨機組合後，每組參與者的高、矮、胖、瘦都不同，可提醒參與者須注意每位組員的外在條件進行順序的規劃。

教材需求：無

操作過程：

1.進行全體參與者隨機性分組，可利用數字抱抱或是隨機報數遊戲，
　　分成3人一組。

2. 呈現某一個動作或狀態從開始、中間到結束的過程，並練習呈現的定格動作。

3. 教師設定表演區域。

四、討論

各組開始根據規範要求進行呈現形式的討論。

五、演練

每組先進行排練之後正式分組呈現，3人一起站在舞臺區，按順序個別做出三格與動物相關的靜態格放動作。

六、評論

發現哪一組的動作有呈現比例上或是動作不完全的問題嗎？該如何解決？

※小叮嚀：
幫助調整的參與者以口語精準敘述需要調整的內容，不須上場直接指導。

七、複演

1. 隨機將兩組合併，成為6人一組的團體，重複上述的討論與練習過程。

2. 呈現時，要求每位參與者單獨逐一進入表演區，並試著將表演區按照空間比例設置參與者。

3. 請其他非表演的參與者，提出對畫面呈現的意見，進行討論與幫助調整（參閱圖5-10）。

八、評論與結論

1. 認為哪一組的動作呈現非常調和與有比例原則？表現出動作的動感、重心的改變或是狀態呈現得很適當？

2. 在討論過程中，所有人對同一種口語意義上的動作理解，都是相同的嗎？最後大家是如何達到共識的？

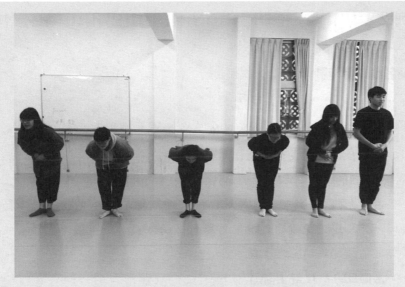

圖5-10　人類鞠躬的六個定格畫面

資料來源：紀家琳拍攝

3.領導者進行本次活動的理念說明與總結。

※說明與叮嚀：

1.如果時間允許，可以再增加人數重複過程。

2.常有參與者無法理解動作或狀態從開始到結束的分解意義，領導者可以舉例，
　如從桌子上拿水杯喝水、投籃的動作、棒球揮棒的動作等等。狀態的表現則可
　以舉例，例如：人類如何從猩猩變成人類的過程、毛蟲如何從蛹變成蝴蝶等
　等。

3.鼓勵觀看的參與者，試著做出與畫面中一樣的動作過程，看看是否能夠順暢地
　做出一模一樣的動作，再進行對定格中人的動作調整。

4.盡量選擇不需要騰空的動作，較易於定格的呈現。

創作性戲劇——理論、實作與應用

案例 2

活動名稱：合作動作

一、課程計畫

1. **暖身活動計畫**：以小組為單位，隨著中間帶領者的動作，使參與者集體合作，完成空中動作的行進演練。

 活動目的：提高參與者的專注力與肢體動作的合作。

2. **主題活動計畫**：以小組為單位，並逐漸增加小組成員，先搬動實際物件，通過障礙物之後，再以想像的方式再一次搬運物體，並通過之前設定好的障礙空間。

 活動目的：理解團體工作時，統一肢體動作的認知與合作的重要性，並瞭解戲劇演出時表演者無法獨立完成表演的意義。

二、暖身活動

劇場遊戲：空中漫步

※小叮嚀：

領導者請注意參與者的安全，小組帶領者有可能會故意做出為難其他參與者的動作，以及刻意做出與其他小組碰撞的動作。

操作過程：

1. 將參與者隨機分成3人一組。

2. 每組參與者編號1-3號。

3. 1號參與者站中間，其他2、3號參與者站立1號兩旁，保持30公分的距離。

4. 1號參與者開始在活動空間中遊走，大約每走3-5步就由兩旁其他參與者協助做出空中漫步者的動作，或是其他的飛躍式動作。

5. 聽領導者口令更換中間站立的帶領者（參閱圖5-11）。

圖5-11　空中漫步

資料來源：紀家琳拍攝

※提問與分享：

1.合作表現的重點為何？

2.漫步動作的難易度與兩旁協助者有關嗎？

三、解說與規範

主題活動：你在搬什麼？

教材需求：桌椅與排演箱

操作過程：

1.以先前的3人為一組。

2.領導者於空間中利用排演箱做出障礙物。

3.請各組參與者選擇一個實體物體一起拿著通過預定的障礙物（或是做出規定的原地向後轉、左右轉、倒退等動作）。

4.走完一次後，再以同一件物體的非實物方式再走一次。

四、討論

各組開始根據規範要求進行呈現形式的討論。

創作性戲劇——理論、實作與應用

五、演練

　　每組先進行排練之後正式進入表演區呈現。

六、評論

　　1.請問以實物與虛擬物搬運時需要注意什麼？

　　2.參與者提出建議。

七、複演

　　1.進行組別合併，成為6人一組。

　　2.每組討論，想像搬運一個虛擬的物體，要經過窄門、上下樓梯、樓梯轉彎的地方等等。

　　3.各組呈現，並請同學猜測所搬運的物品為何？（參閱圖5-12）

八、評論與結論

　　1.實物與虛擬物品在搬運時的動作上有什麼不一樣？

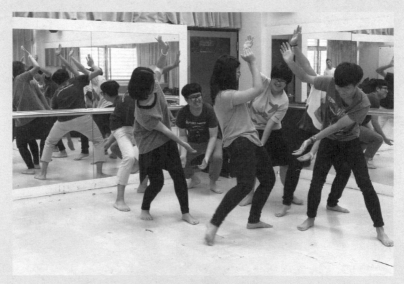

圖5-12　虛擬搬運物品

資料來源：紀家琳拍攝

2.哪一組在搬東西時，認為他們的表演最好？為什麼？

3.與戲劇表演及創作的關聯性為何？

4.領導者進行本次活動的理念說明與總結。

※說明與叮嚀：

1.常有參與者在面對障礙物時，想出如何以簡單的方式通過障礙物，例如以繞過障礙物的方式。因此，在活動之前，領導者要仔細規範相關需求。

2.在虛擬搬運時，觀賞者可提出對表演同學的質疑，例如，你搬的東西怪怪的，它是不是已經散掉了？要求參與者即時修正狀態。

案例 3

活動名稱：故事與動作

一、課程計畫

1.**暖身活動計畫**：領導者介紹與《金鵝》故事相關的角色與動作，透過想像的連貫動作做為暖身動作。

　活動目的：使參與者練習角色扮演時所需的外部與想像出的動作，以連貫之後主題活動的所需動作。

2.**主題活動計畫**：透過故事的文字並由口語敘述，結合故事中角色所需扮演的動作，呈現故事的肢體演出過程與主題意涵。

　活動目的：練習如何將故事與故事中的角色實體化與動作化，並從故事中尋找其隱藏的意涵為何。

二、暖身活動

劇場遊戲：角色扮演與動作

操作過程：

1.個人角色扮演與動作

(1)開始想像聰明與愚笨樵夫砍材：砍樹、砍樹枝、砍樹幹、砍柴火的樣子，但是愚笨樵夫要加上不小心砍到自己的手與腳的動作。

(2)想像聰明與愚笨樵夫開心坐著吃東西的動作：吃蛋糕、喝酒、吃麵包的樣子。

(3)想像有人向聰明與愚笨樵夫乞討，愚笨樵夫拒絕別人並給臉色的樣子以及聰明者給對方食物的動作。

2.兩人一組的角色扮演與動作

(1)隨機尋找同伴。

(2)扮演老人與樵夫，老人向樵夫懇求被拒絕與最後被允許的動作（參閱圖5-13）。

(3)轉換角色，想像教堂執事與牧師聊天以及嫌棄他人的樣子。

(4)國王與公主對他人說話，嫌棄他人的動作與眼神練習。

圖5-13　老人乞討動作練習

資料來源：紀家琳拍攝

3.想像一隻天鵝走路與飛翔的樣子，並與其他的天鵝互動。隨後開始以隊組物的過程，參與者自動找尋某一隻天鵝為首，其他三隻天鵝開始模仿第一隻天鵝的動作與叫聲，為首的天鵝請做出嫌棄他人的動作與眼神，盡快去找尋他人當模仿的對象。當四隻天鵝成為一組，並環繞活動空間一圈後全組即可停止扮演。

※提問與分享：
1.哪一位的扮演最傳神？為何？
2.嫌棄他人的動作特點在哪裏？

三、解說與規範

主題活動：《金鵝》故事呈現
教材需求：《金鵝》故事的紙本4-5份
1.所有參與者以之前的四隻天鵝為單位圍成圈後，隨機組合，分成8-9人一組。
2.領導者將《金鵝》故事敘述過一次，讓所有參與者明白故事內容。
3.領導者確定表演的空間。

四、討論

請各組開始分配角色，由一人負責敘述故事，其他人負責扮演角色，其中角色扮演負責人可以重複扮演，但是必須分配得宜，場面上該有的重要角色都要齊備。

五、演練

分組各自進行故事敘述與動作的結合練習，呈現時其他參與者即為觀眾（參閱圖5-14）。

※小叮嚀：
故事內容有角色的臺詞內容，可以讓扮演者自己述說或是由敘述者表述都可以。

圖5-14　以隊組物的動作（第一位是金鵝）

資料來源：紀家琳拍攝

六、評論

1.小傻瓜真的是傻瓜嗎？

2.嫌棄他人的意義何在？被嫌棄的人，認為他人的心理會如何解釋被
嫌棄這件事？

3.這個故事背後有沒有社會或家庭現象的隱藏意涵存在？例如，母親
為何覺得第三個兒子是小傻瓜？牧師為何要制止三個女兒跟著小傻
瓜奔跑？小傻瓜為何看不見三個女兒被金鵝黏住了？

4.參與者提出建議。

七、複演

參與者根據評論再演一次。

八、結論

領導者進行本次活動的理念說明與總結。

※說明與叮嚀：

1. 曾有參與者在暖身活動扮演樵夫砍柴時，有其他參與者自願擔任樹幹或木材，同時配合樵夫的動作做演出，呈現出自發性的扮演過程，如有類似的扮演，領導者可以盡量鼓勵不必禁止。

2. 可提醒負責敘述故事的參與者，必要時可以停一下讓扮演者將動作做完之後再繼續故事的敘述。

3. 牧師與教堂執事大部分參與者都沒有經驗對象可以模仿，可請參與者發揮想像力扮演即可，甚至其他角色遇到同樣情形時，都可依循此原則進行。

4. 故事如果太長，可全體討論如何減短故事內容的敘述部分。

複習時間

1. 動作的分類可分成哪六種？可否舉例動作的樣子？

2. 團體動作的組成，可以想出新的團體合作活動嗎？

chapter 6

創作性戲劇初階實作II

第一節　身心放鬆（Relaxation）

第二節　遊戲（Games）

第三節　想像力（Imagination）

　　以下為身心放鬆、遊戲與想像力的活動介紹，這三項活動亦同屬初階的創作性戲劇活動，在戲劇表演領域中，是較為基本的練習活動，但是在教育領域則是加強學習成效的方法之一。

第一節　身心放鬆（Relaxation）

　　身心放鬆在戲劇表演練習，甚至是專業戲劇的演出前，都有非常重要的基本性與必須性。一般而言，創作性戲劇在制訂活動方式時會與遊戲、專注做連結，表演者在身心放鬆的狀態下，有助於增加自信心，轉移身體因緊張而導致的肢體緊繃，或是克服上場前的怯場與不安的心理狀態。其主要機制是利用劇場遊戲的過程，釋放對表演的壓力，或是幫助扮演角色集中於情緒的建立。在對個人成長與議題討論時，也能產生影響力，例如過於緊張與嚴肅的看待自己與議題性的認知討論時，身心較為放鬆的狀態，反而能激發更多的熱情與對事物的開放性思考。

　　在校園的學習環境下，藉由外部重複性動作的放鬆練習，是安定參與者腦中思緒或過於興奮情緒的方式。尤其在上課之初，以一定時間進行放鬆練習，穩定學習時的初始氛圍，對之後的學習成效能產生顯著的效果。對正式的表演練習而言，放鬆練習則旨在克服演員之怯場心理，對釋放情緒、精神與身體緊張有正面的效益。創作性戲劇的練習結束後，進行簡單的放鬆活動，主旨則在於有助於參與者人物扮演後的去角色過程，於院校課程中則能轉換即將面對接下來的課程思緒。身心放鬆的方式，可分成外部的動作練習，如呼吸、走動、重複性動作、漸層性動作、專注訓練與內在的想像練習，如想像情境、催眠、內在感受等等。

一、呼吸的控制

深呼吸是最簡易放鬆身心的方式，任何時間與空間都能適用。身體直立，雙腳與肩同寬，雙手置於肚臍之下，以鼻子吸氣，盡量吸入胸腔，擠壓腹腔並提肛，稍作停頓，然後再緩緩從口腔吐氣，將胸腔中的空氣緩慢吐出，放鬆腹腔與肛門，如此反覆數次之後，進行中，領導者可以具有節奏的方式帶領參與者呼吸。

二、自由走動（又稱劇場性遊走）

在活動空間內，讓學習者以平常的速度自由漫步，走動過程中，領導者可以指示讓參與者加快或變慢速度走路，之後再上下動肩膀，甩動手腕、踢腿、抖腳、擴胸與縮胸運動，或讓參與者自由走動，做隨意的伸展四肢動作。

三、縮放活動

身體平躺在地板上，可從縮放臉部五官開始，然後是雙手、雙腳，最後左右邊側身將全身包括：頭部、身軀與四肢，全部縮緊至最小的程度後，再自然放鬆至平躺狀態，然後盡量伸展身體至四肢最大的狀況，再放鬆回到平躺狀態。也一樣可以由領導者打節奏，請參與者跟隨節奏做縮放活動，節奏可以逐漸加快。

四、想像情況

假設自己為某物，逐漸改變其狀態，如：

1.樹木慢慢長大的過程。

2.木材如何著火。

3.木材怎麼逐漸變成木炭。

4.木炭如何碎裂成灰燼。

5.水受熱蒸發。

6.沸水緩慢地變成冷水。

7.冷水怎麼結成冰塊。

8.冰塊怎麼緩慢化成水。

五、放送情況的戲劇扮演

1.參與者分組扮演一個由慢轉快（由快轉慢）的情境或故事。

2.參與者分組扮演一個正常運作後倒轉的情境或故事。

※注意事項

1.放鬆練習時最好全體參與者同時共同參與活動。

2.練習進行的節奏，宜由正常速度，再趨於緩慢，並可配合樂器或是音樂的節奏進行。

3.動作的程序設計，宜由大變小，由強轉弱，由緊而鬆，由重而輕，由熱而冷，將動態逐漸轉變成靜態為原則來實施。

六、兩則實作教學案例

案例 1 ||

活動名稱：身心放鬆與情境

一、課程計畫

　　1.暖身活動計畫：透過重複、延續、伸展與縮放的外部連續肢體動作，達成具節奏與團體一致的連貫性肢體放鬆練習。

　　活動目的：藉由提升參與者的專注力與肢體協調能力，進而達到由外部動作所引發的心理放鬆狀態。

　　2.主題活動計畫：透過小組化的實際表現，將身心放鬆的內化過程，實際透過外部情境與動作表現出來。

　　活動目的：強化團體討論與取得協調認知的能力，並練習如何將內化感受，透過想像實際創作。

二、暖身活動

　　劇場活動：節奏性動作

　　※小叮嚀：

　　1.動作改變時的速率與指令下達，領導者應要視團體的狀態做調整，特別是專注力的表現，增加停止的凍結指令，是提升團體專注力的方法之一。

　　2.節奏性的拍子表現，也可以利用音樂器材輔助打節拍。

　　3.常有參與者會睡著，記得叫醒他們。

　　操作過程：

　　1.呼吸控制

　　(1)請參與者面對領導者在活動空間中隨意站立。

　　(2)開始做深呼吸動作，將空氣由鼻子吸入丹田後，再緩慢由嘴部呼出。

(3)練習數次後，由領導者數8拍子，進行吸氣8拍，吐氣8拍練習。練習數次後進行第二階段劇場中性遊走。

2.劇場中性遊走

(1)請參與者調整呼吸後，開始在活動空間內自由走動。

(2)走動過程中，告知參與者，領導者的指導語與活動規則（手拍一下所有人停止並凍結動作，拍兩下繼續動作，停止後會有指令下達，請參與者根據指令進行動作的改變）。並請自行調節走動速度分成5個階段，現在是一般速度，等一下要向上與向下各增加兩個速度階級，加快、最快以及變慢、最慢。

(3)領導者開始從一般速度開始，使參與者走動速度從加快速度一路逐漸緩慢至最慢的速度行走。最後使所有參與者緩慢閉起眼睛，以最慢速度平躺在地上呼吸，將四肢與軀幹放鬆，進行肢體縮放活動。

3.縮放活動

(1)開始從臉部、雙手、雙腳、軀幹與四肢同時進行緊縮與放鬆練習。

(2)最後要求身體側向左、向右做從縮緊（身體蜷曲如燙熟的蝦子）到放鬆（平躺）的動作（參閱圖6-1）。

(3)要求所有參與者配合領導者具節奏性的節拍，由慢而快，共同進行身體的縮放動作。

(4)結束後緩慢坐起並面向領導者。

※提問與分享：

1.活動過程中，覺得緩慢還是加快速度較能提高專注力？

2.活動過後，身體與心理狀態在活動之前，是否有明顯的不同感受？原因為何？

三、解說與規範

主題活動：情境化的放鬆過程

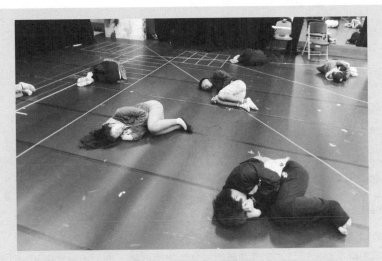

圖6-1　身心放鬆動作

資料來源：紀家琳拍攝

教材需求：無

操作過程：

1.隨機分組，4人一組。

2.每組經過討論之後，設定一個具有情境或意象的連續動作過程，這
　個過程必須表現由弱轉強，或由快而慢，或由大變小，或由敗轉
　勝，並練習倒帶的動作。

3.領導者劃定表演的區域。

四、討論

各組開始根據規範要求進行呈現形式的討論。

五、演練

每組先進行排練之後正式進入表演區呈現。

六、評論

表演後由其他參與者說出呈現的情境為何，並提出建議。

七、複演

合併組別，成為8人一組，重複上述過程（參閱圖6-2）。

八、評論與結論

1.認為哪一組的情境呈現最好？為什麼？

2.認為本次主題活動與暖身活動的整體過程之間有什麼關聯性？

3.還能說出身心放鬆的其他好處嗎？

4.領導者進行本次活動的理念說明與總結。

※說明與叮嚀：

1.表現過程中，可加入聲音表現，但是盡量不要用語言解釋過程。

2.可提醒小組表現時，多注意團體成員的組成狀態，例如由誰當開始、中間、結束可使畫面呈現美感。

圖6-2　電風扇由慢轉快的過程

資料來源：紀家琳拍攝

案例 **2**

活動名稱：放鬆與身心淨化

一、課程計畫

1.暖身活動計畫：透過即時的觀察並結合動作的模仿呈現，進行從雙
人的外部動作模仿，到團體性配合音樂節奏的帶領式動作模仿。

活動目的：轉移與練習如何消除緊張的情緒，進而幫助表演時的穩
定性與專注力，並練習帶領技巧的聲調與動作即興能力。

2.主題活動計畫：透過從大動作活動後靜置的身體，經由教師的口令，
一步一步在神經與肌肉的自主控制下，感知自己身體的各處狀況。

活動目的：轉換由生理到心理出發，感受與瞭解身體的狀態，藉以
達到淨化身心的雜念，提升專注力。

二、暖身活動

劇場遊戲：鏡像與音樂

※小叮嚀：

1.鏡像活動的開始與結束皆由領導者控制，並適時調整兩人之間的距離。

2.音樂熱舞時間，如果參與者過度緊張無法即興想出有節奏的動作，不需要強
求，可以直接跳過換下一位帶領。

3.領導者要鼓勵參與者盡量將動作與拍子喊出來，從帶領者聲音的大小，可感受
到自信心與專注力的程度。

操作過程：

1.鏡像活動

(1)利用數字抱抱活動將全班分成2人一組。

(2)設定活動空間大小，並以領導者為中心線，全體參與者以領導
者為中心線，站立中心線兩側各約3-5公尺（視活動空間自行決
定站立的距離）。

(3)先由領導者左方的參與者向前做動作，右方參與者模仿，至中

心線面對面時動作停止。

(4)右方參與者開始向後退並做出動作，由左方參與者模仿後退的動作，直到開始的定點為止。

(5)分組呈現過後，再進行一次由右方參與者向前左方模仿以及左方向後右方模仿的過程。

2.音樂熱舞時間

(1)全體參與者圍成一個圈。

(2)以熱門音樂（筆者以ABBA樂團的著名音樂為節奏）做為基本節奏，要求每位參與者即興做出一個定點的8拍子動作，在做動作的時候，要同時以口語解說動作的進行方式。

(3)帶領者做過一次後，請其他參與者一起模仿一次。

(4)每位參與者都要負責一次動作的帶領（參閱圖6-3）。

※提問與分享：

1.覺得哪一種活動你在動作時感到較為放鬆，原因為何？

2.覺得專注與放鬆之間的關係為何？

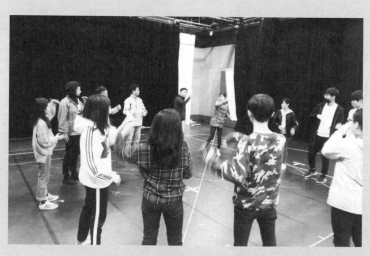

圖6-3　音樂性的身心放鬆

資料來源：紀家琳拍攝

三、解說與規範

主題活動：感覺身體

教材需求：無

操作過程：

1.所有參與者在活動空間中，找一處空間平靜躺下。

2.呈大字型，雙手平放於身旁，雙眼閉起。

3.調整呼吸。

四、演練

1.開始感受自己身體的重量與地板的關係。頭部、頸部的連結、背部、腰部、臀部、大腿、小腿、腳跟、手臂、前臂、雙手。

2.開始感受現在身體的狀況，從頭部開始，一路向下，緩慢感受身體是否有哪一處在疼痛，或是哪一處肌肉正在緊繃的狀況。

3.感受頭部、軀體、四肢的狀態，現在是否是對稱、平衡的躺在地上。

4.感受雙手是否一樣長、雙腳是否一樣長。

5.均勻的4-5次深呼吸後，緩緩地坐起並睜開眼睛。

五、評論

1.是否感受到自己肌肉的緊繃狀態？或是身體有哪一處正在疼痛？

2.剛剛是否睡著了？過程是什麼？

3.是否感覺自己的雙手或是雙腳不一樣長？

4.覺得更疲憊還是神清氣爽？為什麼？

六、複演

1.變換身體重心，雙腳屈膝。

2.重新感受身體與地板的狀態。這次請加入腳掌與地板接觸的感覺。

3.雙手手指單指單指開始微微動作，碰觸地板的狀態。

4.雙腳腳指一指一指單一地動作。

5.均勻地4-5次深呼吸後，緩緩地坐起並睜開眼睛。

6.起立自行走動與活動四肢（參閱圖6-4）。

七、結論

領導者進行本次活動的理念說明與總結。

※說明與叮嚀：

1.緩慢進行，提醒參與者要控制呼吸。

2.曾有參與者平躺下開始感受5分鐘後就馬上坐起來，因為身體舊傷或呼吸困難而無法參與，此時可讓參與者退出並擔任觀察者角色，或可先至旁邊休息，再視情形加入。

3.睡著的參與者會很多，睡到打呼時，叫醒參與者繼續感受。。

4.大部分參與者結束之後滿臉的疲憊，起身活動一下後就會恢復常態。

5.曾有參與者會驚恐環境的不安全感，或因為服裝問題而無法閉眼，領導者可找尋較靠近自己的空間安置參與者，或是準備遮蓋物給參與者。

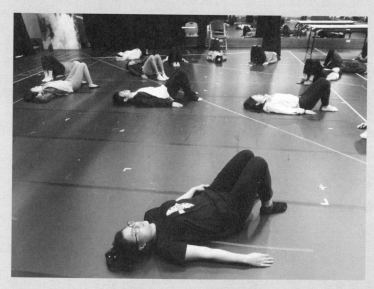

圖6-4　身心放鬆活動

資料來源：紀家琳拍攝

第二節　遊戲（Games）

以遊戲做為活動的基本形式，是創作性戲劇活動的原始雛形之一，主因是創作性戲劇的創始目的，是以訓練學校內兒童最終進行舞臺表演為目的，對比成人高藝術表現的展示編劇思想、導演觀點、扮演他人重現關鍵時刻的身心狀態為目的的表演訓練方式，所發展的戲劇表演的概念，並不適合兒童不願受到拘束的特質，故利用兒童喜愛遊戲與扮演的天性，做為戲劇訓練時減低上臺表演的緊張、發展戲劇故事與達到戲劇教育目的的方法，因此，創作性戲劇的遊戲主要以領導者所計劃的具有啟發、導引或功能性概念的遊戲居多，可用於團體成員剛接觸的破冰、暖身與分組活動，與一般單純娛樂與競賽為目的的遊戲，出發點並不相同。使用劇場性遊戲做為暖身活動時，主要用意也與學習有共同性，亦即能提高參與者的專注力，以利之後主題活動的進行。

戲劇起源說之一的「遊戲說」與創作性戲劇以遊戲為主要活動形式的學理，皆引用了人類從幼兒時期不教就會的「扮演」遊戲做為立論基礎，故所有創作性戲劇活動中有關角色扮演形式的運用時，亦都與遊戲的特徵有相關性。例如前述**表3-1**（第45頁）中遊戲是自由自在的特徵，就是領導者在沒有過多限制的前提下，讓兒童以想像對角色進行扮演式創作，進而達到角色投射或自我投射的扮演目的。由於人們追求娛樂（快

樂）的意圖亦是不教就會的天性之一，人們對遊戲的愛好並不專屬於兒童，幾乎任何一個人類的生命階段，對於遊戲皆能表現出高度的接受度並參與其中，故創作性戲劇以遊戲做為核心教學的形式，皆能運用在各個年齡與社會階級，除了能提升學習成效外，對於整體活動氛圍的營造，更顯其效果。

創作性戲劇的遊戲活動，在團體活動時，能提供參與者與領導者以及參與者與參與者之間迅速的交流並達成合作關係，使彼此舒緩緊張的情緒、建立親近感、產生愉快的經驗，並增進團體控制動力的效果。遊戲的形式，除了基本上能使參與者自然地從遊戲過程中獲得發揮想像與扮演的能力，學習到多種與表演相關的肢體與口語技巧外，亦能達成專注、知識、自我控制，甚或是組織團體的能力，進而增進戲劇創作、藝術美感或欣賞上的個人認知。

戲劇／劇場性遊戲的方式，主要是由學習者扮演或代表某人或某物，依領導者所描述的情況，做有目的、有焦點、有引導、有注意事項及評論的活動。在遊戲進行之前，領導者必須讓參與者充分瞭解進行的程序、方法、規則與問題，並適時提出建議或鼓勵參與者，利用任何具邏輯或智慧的方式達成目標，並完成最終的創作或教學目的。

在第二章曾提出創作性戲劇的後期發展，依主旨、對象與需求的不同，已發展出三種活動類別，因此，創作性戲劇在遊戲的計劃與選擇時，建議由活動的主題為出發，選擇適合的戲劇／劇場遊戲或形式做為暖身活動或主題活動，但要盡量避免娛樂性大於教育性，遊戲前須清楚說明遊戲的方式與規則，結束後也一定要進行說明與提問，以免減低了創作性戲劇活動的最終戲劇教育與學習的目的。例如遊戲結束後，可詢問參與者在戲劇意涵或表演能力、議題討論的相關性為何？或是在主題活動結束後，提問暖身活動與主題活動之間的關聯性問題。

以下列舉數種遊戲的種類。

一、暖身遊戲

以做為肢體、想像、口語暖身為目的的遊戲。

大街與小巷：在參與者中選出兩人，一人扮演「追捕人」，另一人為「被追捕人」。其餘參與者排成棋盤式的體操隊形，視成員人數平均分配成正方形（每人之間隔距離為手可以牽到手為原則）。棋盤內參與者，可下達「大街」或「小巷」之口令。首先由扮演追捕人的參與者先就定位，再由扮演被追捕人的參與者進入隊伍之內，當領導者下達「開始」口令時，追捕人便開始追逐被追捕人。當隊伍聽到「大街」時，大家面向領導者手牽手；當聽到「小巷」時則向右轉，橫向手牽手。進行中，追捕人與被追捕人皆須在隊伍範圍內活動，彼此不得穿越手牽手的連接線追捕，直到追捕人以手觸及被追捕人的時候停止，再換手追捕或是點名換人（參閱圖6-5）。

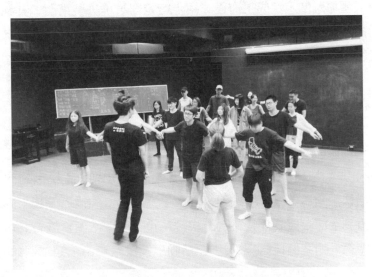

圖6-5　大街與小巷

資料來源：紀家琳拍攝

二、節奏性遊戲

以具節奏意識為目的的遊戲。

海浪：每人持一張椅子圍成一圈坐下，每張椅子之間必須要有一定的距離，其中一人出列站立於中央，當他下令「向左」或「向右」時，每人立刻站起來移向左（或右）旁的位置坐下來。若有人坐錯、衝突或太慢占領空位時，中央者立即可以見機坐下，無座之人則轉為中央的下口令者，繼續遊戲。

三、轉換遊戲

從想像中的實物以實際非實物的轉換練習為目的的遊戲。

搬東西：二或三人以上一組，共同協力搬運想像中的某件事物，如：一桶水、一箱水果、一籃蔬菜、一張桌子等，移動的過程中可放一些障礙物，增加難度，完成工作後，搬走空容器，再去裝東西。其餘參與者猜測所搬為何物，並提出剛剛過程的錯誤（教學案例實施方式可參照本書第五章第二節案例2主題活動）。

四、介紹遊戲

作為團體的破冰或是加深認識為目的的遊戲。

我是你：兩人一組，彼此先相互介紹並說出領導者規定的內容，例如最近最快樂的一件事。甲站起來向大家介紹乙，然後乙站起來向大家介紹甲，直到全部參與者都介紹過一次後為止（教學案例實施方式可參照本書第五章第一節案例1聽覺練習主題活動以及第八章第一節案例1的主題活動）。

五、專注遊戲

以提升參與者全體專注力為目的的遊戲。

補夢網：參與者分組（6-7人）坐成一個圓圈，將毛線纏繞在每個人的手指，交織成一個綿密的網狀。完成後將網子放在地上，上面放一個乒乓球，請所有參與者想辦法將乒乓球從地上抬起，並且轉一圈，完成時呼喊規定的口號（參閱**圖6-6**）。

六、傳達訊息遊戲

以訊息內容傳達完整度為基礎的遊戲。

繪圖：領導者準備好馬克筆及壁報紙，依分組之組數將壁報紙攤在地板或釘於牆壁上，由領導者指定某一主題，由參與者輪流繪一物（如：最喜歡或最嚮往之事物、最抗拒或討厭之事物等），再共同為所表現之景物的這幅圖畫命名。

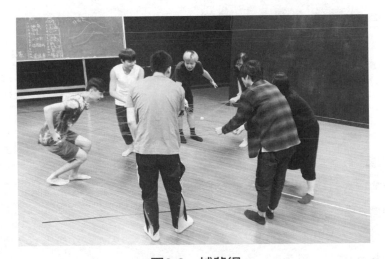

圖6-6　補夢網

資料來源：紀家琳拍攝

※遊戲進行時注意事項：

1. 遊戲活動如果當成排演或演出前的暖身運動，不宜過度熱烈而影響戲劇排演的進行。

2. 課堂內遊戲，宜與課程的主要學習目的相關才實施，避免成為單純的團康育樂活動。

3. 若有參與者建議反覆另做一種認為較有趣的遊戲活動，而不願進行計畫的活動時，領導者宜堅持自己的教學程序。

4. 遊戲活動必須有目標、指導與評判，並避免負面的批評。

5. 遊戲活動設計，領導者須依所任教的教育目的以計畫進行，考量的因素包括：教學目的、參與者年齡、人數、教育程度、活動空間等等。

以下列舉可適用於活動前的劇場暖身遊戲，讀者亦可翻閱所有本書案例中的暖身活動。

七、遊戲實作六個教學案例

案例 1

分組遊戲

遊戲1

名稱：報數

目的：增強短暫記憶力，減低興奮的情緒與進行參與者的隨機分組。

遊戲方式：

可對照第六章第一節專注力聽覺教案中主題活動的分組流程。

遊戲的變形：

1. 當睜開眼睛一直無法順利完成時，可試著閉起眼睛報數，有時這樣

的形式反而比睜開眼睛容易成功（參閱圖6-7）。

2.左右旁邊的第一、第二人，不可以報下一個號碼，也就是要第三人才可以報號。

3.叫號碼的人，左右兩旁的人要舉手喊「嘿嘿！」。

※說明與叮嚀：

1.喊「開始！」前可加一個預備詞：「準備」，稍微等一下再喊開始時，常會發生參與者迫不及待就開始遊戲，由此可見太過興奮，可利用稍長的等待後再開始。

2.如果參與者年紀較大，可讓報數前增加一個預備動作後再報號，增加團體成功率。

3.數字越到後面，可提醒參與者要注意旁邊同伴是否已經喊過了，曾有最後兩位是連號，導致遊戲失敗的紀錄。

4.提醒參與者要記憶自己的號碼以利之後根據數字分組。通常會有參與者因為專注力的渙散而忘了成功時自己曾報過的號碼。

圖6-7　閉眼報數

資料來源：紀家琳拍攝

遊戲2

名稱：數字抱抱

目的：肢體暖身、減低興奮的情緒、進行參與者們關係的建立與隨機分組。

遊戲方式：

1.全體參與者在活動空間中進行中性遊走。

2.配合領導者的約定指令要求進行停止、開始，例如拍手一下是停止並凝結動作，拍手兩下是繼續動作。

3.遊走速度從一般速度開始，再由快而慢。

4.在速度由快而慢的過程中，當領導者喊出數字時，要求參與者隨機與旁邊的參與者根據數字，就以數目內容幾位抱在一起。

遊戲的變形：

1.衣服顏色或條紋，例如：紅5與黑3。

2.幾件衣服或褲子。

※說明與叮嚀：

1.領導者通常第一次喊出的數字不會是最終分組的需求人數，第三或四次後再到計畫中的數字。

2.如果參與者是男女混雜或年紀較長的組成，要注意成員間擁抱的接受度。

案例2

肢體遊戲

遊戲1

名稱：數字穿穿樂

目的：肢體暖身、增強對數字的記憶性，進行參與者的第一次破冰活動，以增進彼此肢體與團體合作的默契。

遊戲方式：

1.經過分組後6-11人一組。

2.每2個人中間代表一個數字，6個人的話就是1-5號。

3.領導者喊1的時候，排頭與排尾的人，要帶領參與者穿過代表1的空格。

4.領導者喊出一系列的數字，要求所有組別快速完成。

遊戲規則：

無，先完成的組別，可接受其他組的鼓掌。

遊戲的變形：

不規則的數字排列，例如0-9，每個空格，變成6083915724，然後領導者說出某校或團體組織的電話號碼，藉此完成電話號碼的複述與記憶（參閱**圖6-8**）。

※說明與叮嚀：

領導者可先從單一數字開始，再逐漸加長數字串。

圖6-8　社會團體的數字穿穿樂

資料來源：紀家琳拍攝

遊戲2

名稱：打招呼

目的：肢體與聲音的暖身，進行參與者的破冰活動，以增進彼此的肢體、人際關係與合作默契的建立。

遊戲方式：

1.全體參與者在活動空間中進行一般速度的中性遊走。

2.配合領導者的指令要求進行動作。

3.不出聲音的打招呼與對方肢體動作上的接觸：眼神、肩膀與肩膀的直接接觸，或是手、腳、軀體部位的直接接觸。

4.自行編撰動作加上聲音的打招呼，並給予同等字數的回應：用一個字，如：「嗨！」「早！」「呦！」等等。兩個字，如：「您好」、「早安」、「哈哈！」等等。三個字，如：「你好嗎？」「吃飽沒？」「早上好！」等等。四個字：「有睡飽嗎？」「初次見面！」等等。五個字：「今天，有飽嗎？（臺語）」「小姐，給虧嗎？」等等（參閱圖6-9）。

遊戲規則：

每一位參與者要盡可能的與所有參與者打招呼，但不是聊天。

遊戲的變形：

加入喜、怒、哀、樂的聲音情緒。

※說明與叮嚀：

1.可能會有參與者故意以說髒話的方式當打招呼的詞語，領導者須適時的提出警告。

2.提醒參與者打完招呼就離開，不要用肢體聊天，有聲音時也不要聊天。

3.聲音與肢體動作要配合一致。

圖6-9　用腳打招呼

資料來源：紀家琳拍攝

遊戲3

名稱：動作催眠

目的：肢體暖身或是可解釋為權力者與被壓迫者的互動關係表現。

遊戲方式：

1.將參與者隨機分成4或5人一組（4人一組最好）。

2.每組同學編號1-4號。

3.1號同學站中間，其他2-4號參與者，選擇注視1號同學身體的某一個部位，並與這個部位保持60公分的距離。

4.1號參與者開始在活動空間中遊走或做出各種肢體動作，其他參與者必須不間斷地保持與注視點60公分的距離。

5.聽領導者口令更換中間站立的帶領者（參閱**圖6-10**）。

遊戲的變形：

1.單一追隨者的鍊接。如第五章第二節肢體動作練習故事動作中，人與金鵝的關係。

2.只有一位動作領導人負責動作，第二組的動作領導人注視第一組的
2號參與者的某一點，第三組的領導者注視第二組的2號參與者，以
此類推。

圖6-10　動作催眠

資料來源：紀家琳拍攝

遊戲4

名稱：火山爆發（鬼捉人）

目的：快速進行肢體熱身並打破參與者之間的隔閡。

遊戲方式：

1.由一位參與者當鬼，負責捉在場的其他人。

2.每當人被鬼捉到時，參與者要叫出自己的名字，及做一個「爆炸」
的動作。被抓者就成為新鬼去捉下一個人。要如何「爆發」沒有限
制。

遊戲規則：

請參與遊戲者要誠實說出自己的姓名。

遊戲的變形：

被抓到的人要說出另一位參與者的姓名，並由這位被報姓名的參與者當新鬼抓人。

案例 3

節奏遊戲

遊戲1

名稱：青蛙跳水

目的：動作協調能力、數字邏輯、文字量詞與音樂性節奏的結合練習。

遊戲方式：

1.所有參與者圍成一個圈。

2.每位參與者在說話之前要先拍一次手。

3.領導者指定第一位開始說：1隻青蛙。

4.下一個人說：2個眼睛。

5.第3個人說：4條腿。

6.第4個人說：噗通，噗通！

7.第5個人說：跳下水。

8.第6個人：2隻青蛙。

9.以此類推4個眼睛、8條腿……。最多到5隻青蛙，之後換開始的參與者重新從一隻青蛙開始。

遊戲規則：

1.節奏停滯或動作中斷時，就重新開始，並從錯誤者開始青蛙的數量。

2.慢慢加快速度。

遊戲的變形：

1.青蛙數量提高到20隻。

2.將拍手改成用雙腳拍腳。

3.拍手的次數與量詞前的數字要一致。

4.不規則式的丟接。第2、3位說完數字與量詞之後，以送出的手勢，傳給對面或旁邊的參與者（透過眼神與手部的方向），第3位說完之後，就要繼續按照規定的順序繼續說第4、5句，第6位說完青蛙的數字之後才能丟接。

※說明與叮嚀：

也可以先不要拍手的動作，等參與者熟習節奏之後再導入動作的需求。

遊戲2

名稱：音樂熱舞

目的：以音樂性節奏為基本旋律配合肢體動作，達到以節奏為基礎的暖身活動需求。通常與音樂性的活動內容相關。

遊戲方式：

詳見本章第一節案例2暖身活動音樂熱舞時間。

遊戲的變形：

改變音樂類型，從古典音樂、爵士樂到嘻哈音樂皆可。

遊戲3

名稱：動作接力

目的：以重複性動作為動力，透過參與者動作的連結之後，達成以節奏性動作傳遞能量的目的。

遊戲方式：

1.所有參與者圍成一個圈。

2.領導者選定一位參與者做出一個重複性的動作（領導者可以決定是幾拍子的動作），並開始順時針傳遞。

3.第二位參與者的動作必須與第一位參與者的動作有直接或間接的接觸，同樣是重複性同樣拍子的動作，形成力量的傳遞。

4.以此類推，不斷地傳遞下去，當最後一位與第一位參與者的動作接合時，形成一個不斷循環的節奏動作（參閱圖6-11）。

遊戲的變形：

1.可以小組為單位，模擬物件的動力傳送，例如汽車的引擎傳遞能量帶動輪胎。

2.加快速度，或是要求下一位參與者必須做出與前一位不同拍數的動作。

圖6-11　節奏性遊戲

資料來源：紀家琳拍攝

案例 4

轉換遊戲

遊戲1

名稱：隔空寫字

目的：利用限定的空間進行文字書寫，訓練參與者的文字書寫與空間構圖能力，同時練習其他參與者的反向空間感與模仿能力。

遊戲方式：

1.所有參與者聚集面向領導者，由領導者先行示範。

2.以手指先在空中畫定一個大約30cm x 30cm的框框。

3.利用手指當筆，在框框中書寫一個文字。

4.寫完之後，請參與者猜是哪一個字。

5.猜到後，請所有參與者輪流上臺書寫，其他參與者說出是哪一個字（參閱圖6-12）。

圖6-12　隔空寫字

資料來源：紀家琳拍攝

遊戲規則：

1.每位的書寫框框大小不限，一定要先畫框出來，再將書寫的文字根據框框大小比例書寫文字。

2.參與者所寫文字可以允許猜3次。3次過後，就重複上述的過程。

遊戲的變形：

1.可以改成利用手肘、鼻子或身體其他部位寫字。

2.要求寫出可以拆解成兩部分或三部分的文字，例如好可以拆成「女」與「子」兩部分，就要求左手畫框後寫「女」，右手畫框後寫「子」。

※說明與叮嚀：

如要寫英文、簡體字應要提前說明。

遊戲2

名稱：隔空取物

目的：進行使用想像物品時的動作重現，訓練表演動作的純熟度，並理解想像與表演之間的連結性。

遊戲方式：

1.所有參與者圍成一個圈。

2.選定第一位參與者從空間取下一件想像的物品或食物，利用物品的功能或屬性表演出來，並進行使用。

3.使用完畢，請其他觀賞者猜出所用物品。

4.將物品提供給下一位參與者。

5.拿到物品的下一位參與者，先使用前一位的物品，之後丟棄。再從空中取下一件想像的物品，表演出這件物品的使用方式。

6.以此類推，請所有參與者表演、使用與觀賞（圖6-13）。

遊戲規則：

可以配合使用物品時的聲音，發出模仿的聲音。

※說明與叮嚀：

如果參與者突然卡住無法進行虛擬表演，可以先pass，由下一位先表演，無強制性。

遊戲3

名稱：轉換物件

目的：透過對物件的想像轉換，以動作表現物品的屬性，訓練對物品的想像力開發、即興表演能力與習慣人前表演的狀態。

圖6-13　數鈔票

資料來源：紀家琳拍攝

遊戲方式：

1.所有參與者圍成一個圈。

2.由領導者拿出一個圓柱型的硬紙捲（寄送海報的筒子），做出利用此物品的表演動作，例如：揮棒的動作，這個硬紙捲就成為球棒。

3.請下一位參與者發揮想像力，利用此物件進行轉換（參閱圖6-14）。

遊戲規則：

1.不必考量原始物件大小的限制。

2.不限定物件的屬性，也可以配合聲音。

3.重複物件的想像表演是允許的。

圖6-14　一秒變柺杖

資料來源：紀家琳拍攝

4.如果需要可以請下一位參與者配合表演。

遊戲的變形：

將固定的物件，改成柔軟長條狀的彈性布（約30cm x 90cm）。

※說明與叮嚀：

1.如果參與者突然卡住無法進行虛擬表演，可以先pass，由下一位先表演，無強制性。

2.經常發生參與者說：「啊！我要表現的物品被演走了。」領導者應鼓勵參與者，說明每個人對物品的使用方式與認知不同，重複表演沒有問題。重點是個人的表現方式是否具創意與明確易懂。

遊戲4

名稱：搶椅子

目的：透過對固定空間中，衝突性的位置改變，進行肢體與反應能力的練習。

遊戲方式：

1.所有參與者隨機在活動空間中擺放椅子或排演箱，每張椅子上都坐一人，剩一張空的座椅。

2.領導者指定一人當搶椅子的人。

3.搶椅子的人要緩慢走到空椅子的地方坐下，當坐下時遊戲結束（參閱**圖6-15**）。

遊戲規則：

1.當搶椅子的人要坐到空椅子之前，已在其他座椅上的人，必須在他坐下之前將椅子占領。

2.搶椅子的人看到座椅被占領後，馬上轉變方向去占領另一張空椅。

3.搶椅子的人必須等速前進，不能突然加快速度。

圖6-15　搶椅子遊戲

資料來源：紀家琳拍攝

案例 5

傳達訊息遊戲

遊戲1

名稱：拜託！借我錢？

目的：透過固定臺詞的形式，訓練聲音、動作、情緒、觀察、模仿的即興能力並習慣人前表演的狀態。

遊戲方式：

1.所有參與者圍成一個圈。

2.指定每一位參與者只有一句臺詞，第1位：「借我錢！」第2位：「不要！」，第3位：「為什麼？」第4位：「因為……」

3.第一次，只有聲音的傳遞。第三位必須模仿第一位的聲音語調，第

四位必須模擬第二位的情緒。

4.第二次，聲音加入動作。第三位必須模仿第一位的聲音語調與動作，第四位必須模擬第二位的語調與動作。

5.第三次，聲音、動作之外加入情緒。

6.第四次，第二位可以自由選擇要或不要，之後三位參與者要即興反應。

7.第五次，改變第一位參與者的位置，讓其他參與者有機會負責說其他臺詞。

遊戲規則：

1.請參與者不要更改臺詞。

2.加上情緒表現時，可以適時的加入語助詞。

※說明與叮嚀：

1.領導者在第一次時，可以多練習幾次，並加快速度。

2.注意參與者的動作與情緒，不要出現攻擊與暴力行為。

遊戲2

名稱：誰是老鼠屎？

目的：利用戲劇故事敘述做為基礎，驗證訊息經過人為傳遞時，其中有多少訊息會因為只透過聽覺記憶，而產生認知與記憶謬誤，發生訊息失真的情形。

遊戲方式：

1.將參與者分組。

2.每組分開一些，組員彼此背對對方，每一位組員發給紙筆。

3.領導者將一段帶有人、事、時、地、物的故事內容，敘述給每組的第一位組員聆聽。

4.將訊息傳遞給下一位組員，每位參與者可以在下一位參與者的耳邊敘述三次，訊息傳遞完成後背對下一位組員。

5.每位組員敘述過後，將剛剛聽到的故事寫下來。

6.完成書寫之後，請每位參與者根據寫下來的內容照實念出，並從最後一位反序念到第一位。

7.第一位敘述完成後，領導者根據預先寫下的內容再敘述一次給所有參與者聆聽與對照。

故事舉例：

昨天下午（時間）在板橋遠東百貨公司的美食街（地點）。有一位二十歲的女士（人）點了一杯奶茶（物），店員（人）在給飲料時，不小心打翻了奶茶，奶茶灑到那位女士的手上，那個女士竟然氣到叫店員下跪道歉（事件），結果後來變成是店長（人）下跪道歉，影片還被傳到FB上（事件）。

遊戲規則：

1.傳遞訊息時請勿大聲洩漏出去。

2.請每位參與者寫好內容之後不要更改。

遊戲的變形：

增加情節要素的數量。例如後來還有警察介入調解，或是隔天這個事件就被傳到FB上了（增加新事件發生的時間點）。

※說明與叮嚀：

1.請參與者聽聽看在哪一位時產生了謬誤，他的認知產生了什麼不同？這個認知是怎麼產生的？

2.除了透過語言進行訊息傳遞外，人們還會透過何種方式傳遞或傳播訊息？失真的可能性為何？應該如何減低失真？

案例 6

介紹遊戲

遊戲1

名稱：代替介紹

目的、遊戲方式、說明與叮嚀：

請參照第五章第一節聽覺主題活動的操作程序及內容。

遊戲的變形：

也可改成三人或四人一組，看看眾人共同聊天時，訊息是否更容易產生錯誤。

遊戲2

名稱：說出來動起來

目的：利用姓名與肢體動作聯想的空間轉換遊戲，藉以增加參與者之間的熟悉度，打破人際隔閡，形成團體認知。

※小叮嚀：

如果成員到另一位成員面前，說不出對方的名稱與做不出動作時，被取代者可以適時比給對方或提醒對方自己的名稱與動作，以利遊戲的進行。

遊戲方式：

1. 全員圍個圈。請成員們開始以自己的綽號或姓名為發想，加入肢體動作，作為日後希望其他參與者呼喚我時的名稱。例如，筆者的名字為家琳，取諧音用雙手比出加號（家＝＋），再以右手比出0（琳＝零）。

2. 向參與者介紹自己的名字並做出動作，並要求所有其他的參與者跟著動作與聲音做一次。

3. 以此類推，請所有參與者介紹自己並比出與姓名或綽號相關的肢體動作。如果人數過多，領導者可在介紹過5-6人時進行複習，增進

成員間對名稱與動作的記憶。

4.全部成員都介紹過後，以領導者為第一人，開始進行空間轉換遊戲。

5.領導者走至其中一位成員面前，說出並比出此成員的名稱與動作後，取代對方的位置。被取代的成員，可隨意至其他的成員面前，只要能說出與比出動作，就能取代另一位成員的位置。

6.當一半以上的參與者被取代過後，領導者可適時增加同時要進行空間轉換的人數，以此加快遊戲的速度。

7.所有人都熟習彼此的名稱與動作之後就可以停止遊戲（參閱圖6-16）。

圖6-16　破冰遊戲（認識同伴）

資料來源：紀家琳拍攝

遊戲3

名稱：故事圈與建構人物

目的：透過不同參與者隨機的敘述訊息，為之後的情節或議題，建構出人物的基本特質或特殊性。

遊戲方式：

1.所有參與者圍成一個圈。

2.領導者指定第1位參與者說姓名，第2位說性別，第3位說歲數，第4位說學歷，第5位說家庭背景，第6位說最近最高興的一件事，第7位說個人背景等等。

3.第8-9人之後，開始第2位與第3位人物的基本背景設計。

4.三位角色的背景設定完成後，請剛剛設定角色姓名的參與者出列。

5.請三位參與者，試著在不說話的狀態下，將剛剛每位最快樂的一件事，以靜止不動的方式（定鏡[1]）表現出畫面。

遊戲規則：

1.無法即時說出內容的同學可以選擇pass。

2.請盡量以現實的人物為例，避免虛構的人物。

遊戲的變形：

也可以採用悲傷的故事。

※說明與叮嚀：

1.介紹資訊越多，人物就越健全。因此，何時喊停由領導者決定。

2.定鏡時，可請觀賞者評論動作與情節的契合度，並提出建議。

遊戲4

名稱：我的血型

目的：透過人們生活中常見的快速拉近彼此關係與認同的分類方式，

[1] Tableau or still image：教育戲劇習式的一種，運用肢體停止的姿勢，以展現整體想表達的某一時刻或概念（張曉華等人，2014：15）。

以團體分組、討論與合作式的靜態肢體呈現，進行對全團體成員背景與想法的理解，並進而打破分類時所形成的認知差異。

遊戲方式：

1. 領導者說明在活動空間中有四個象限，分別是A、B、O、AB四種血型，請參與者依照血型進入自己的象限內集合。

2. 開始討論同一血型的優點與缺點，做成紀錄。

3. 完成結論後，請全體成員商議如何以全員參與的靜止畫面，呈現所在血型的優點與缺點表現，畫面組合可以是單一，也可以是綜合的情境靜止畫面（參閱**圖6-17**）。

遊戲規則：

1. 請參與者盡量提出對自我的看法並積極參與討論。

2. 畫面的呈現內容要經過全體同意後才能編排。

遊戲的變形：

以家中排行或星座作為介紹的基礎。

圖6-17　A型血型的優點表現：我們（男、女）受到大家的喜愛，而且我有自己的世界（倒地者）

資料來源：紀家琳拍攝

遊戲5

名稱：拋球說心聲

目的：在遊戲的氣氛下，透過傳球使大家自然地表達自己的心聲。

教具準備：舒緩音樂、皮球、椅子圍圈

遊戲方式：

1.全體圍一個圈，不規則地互相傳球，接到球的參與者就要簡單介紹自己（舒緩音樂下）。

2.進一步，接球的參與者要講出自己如果可以的話，想變成什麼動物。

3.再進一步，接球的參與者想變成什麼明星、運動家、歷史及神話人物。

遊戲規則：

1.無法馬上說出內容的同學，不用催促，等到說出來為止。

2.傳球速度以音樂的節奏為主。

遊戲的變形：

領導者扮演參與者的「媽媽」，接球的參與者問「媽媽」問題；或是領導者進一步扮演接球參與者的老師、好友等其他人物，例如：校長、劉德華、總統等。

複習時間

1.創作性戲劇與遊戲的關係為何？

2.戲劇起源的「遊戲說」與創作性戲劇使用遊戲為形式的理論相同點為何？

3.遊戲活動的用意為何？

創作性戲劇——理論、實作與應用

第三節　想像力（Imagination）

　　想像力，可說是所有戲劇活動，甚至是人類創作、學習與獲取成功時的基本要素之一。世界知名劇作家莎士比亞（William Shakespeare, 1564-1616）的劇作中，即可看到他對人性在各種情境下充滿想像的表現，並可在後世的各個時代、社會、人種，適用這種對人性的想像，成就他著作的永垂不朽。美國蘋果電腦知名執行長賈伯斯（Steven Paul Jobs, 1955-2011）所開創的蘋果手機與麥金塔電腦系列，就是在商業與科技領域中，以想像大眾未來的生活所需做出發，進行商業的創作與開發，進而獲得莫大的商業契機與成功。因此，想像力不是只有藝術創作者需要，現今各種成功的社會職業或角色，都展現出其對想像力的高度需求，也獲得了極多的驗證。世界知名科學家愛因斯坦（Albert Einstein, 1879-1955）就曾說過：

　　　想像力比知識更重要，因為知識是有限的，而想像力概括著世界的一切，推動著進步，並且是知識進化的源泉。

　　教育學家杜威對學習與想像力的連接，曾提出當人們對某種困難或問題有所意識，連成刺激之後，一個想像的解決方法躍入自覺的頭腦，理智在此時才開始作用，並對這一想法進行考察，決定取捨。因此，想像早在學習之前就已經發生，可說是學習與創作之母，說明了想像的重要之所在。但是更重要的是，想像並不是空想與白日夢，最終需要實作去驗證並獲得自身反思後的真正學習成效。而創作性戲劇就是結合了戲劇與教育的特質，以「作中學」的核心理念，成為可廣泛與各種學科接合的學習形式。

　　想像是人人從兒童時期幾乎都有的經驗，最明顯的例子就是與遊戲

結合的兒童玩家家酒的扮演遊戲，遊戲中會出現兒童對各種現實的人、事、物的想像與模仿。但隨著年紀漸長，接受了家庭、社會、團體的制約後，卻成為不是人人都會運用的技能。無法運用想像力的人，往往也不能在一般的社會環境或教育規則中創造出新的理念。在一般教室或大眾的教育環境中，創作性戲劇的領導者必須能夠引導想像，將這種神奇力量運用於教育與學習上，適時地給予適當的鼓勵與指導，才能使參與者在創作中，把普通的故事或情境轉為具特殊的意義，並發揮或激發出個人的潛在能力，完成創作的過程。

　　創作性戲劇的想像活動，通常是將前述的專注、身體動作、身心放鬆、遊戲等活動綜合組織化的運用。練習時，透過低階活動形式的接合，靈活運用成具戲劇（情節、人物、思想）或劇場性（假定性、扮演、觀賞）特質的創作性戲劇活動，亦可成為配合創作性戲劇活動程序的單一或主要的練習活動。

　　想像活動練習，引自張曉華所述可分成以下四種形式。

一、智能的想像

　　主要以個人原有知識上的認知為基礎，所進行以聯想延伸為主的想像活動。例如第五章第一節專注活動，在視覺、聽覺與觸覺的暖身活動時，如何將想像與知覺結合。在觸覺主題活動的：這不是恐怖箱，則是將觸覺統合後結合繪圖與對顏色認知能力的想像與知覺表現。遊戲活動的硬、軟物件轉換遊戲，即是以智能為主的想像活動。

二、組織的想像

　　以團體為主，經由團體成員統合之後的想像表現。組織並非單指外表形式上的統一，而是先經由選擇與形成一定的意義，具有順序與結構

後才成為外部的表現形式。例如第五章第二節肢體活動案例2主題活動的「你在搬什麼？」就是團體成員對於虛擬物品搬運方式與過程統合後的想像表現。第六章第一節身心放鬆活動案例1主題活動的「情境化的身心放鬆」，透過由大而小、快而慢或出生到死亡的情境表現，即是表現出成員對一個動作或意念，經過想像統合後，有程序與結構的表現。

三、動態的想像

由於創作性戲劇一般都是團體小組化的活動，所以動態的想像力練習方式，依舊是以組織的想像為主，以戲劇或是以劇場遊戲的方式進行練習，將想像對應的主題表現出來。例如第五章第二節肢體動作案例3主題活動《金鵝》故事的呈現，就是將文學故事透過有組織的想像動作呈現的方式。也有個人化的動態想像練習，例如第六章第二節案例4遊戲2與第三節案例1的隔空取物，即是個人以表演的方式，對實體透過想像，以模擬進行表現的訓練方式。

四、靜態的想像

通常以靜態物件或是組合性畫面為主的練習方式。例如，可透過多個物件建構某個虛構的人物，使用百寶箱[2]的模組教學的形式，例如本章第三節案例3。或是介紹遊戲中接力介紹的定鏡習式，藉由數個靜態畫面建構故事內容（詳閱**圖**6-18）。

[2] 教育劇場的形式之一。教師於課堂中，以學生所關切的議題與事件出發，創作出一齣戲劇，以提供學校做一場教育劇場的演出。開始之初，由教師提供議題發生的一切相關線索或證物，透過以上的物品，可間接地顯示出事件的人、事、時、地、物與如何發生的因素，經過學生的探究，根據以上的因素，透過對話由學生即興發展創作，將可能的戲劇情況、事件或故事重新塑造出來，並以戲劇扮演的形式演出。（張曉華等人，2014：10）

圖6-18　發展故事的定鏡畫面：窗外跳樓的人

資料來源：紀家琳拍攝

五、想像活動的三個實作教學案例

案例 1

活動名稱：想像力活動I

一、課程計畫

 1.暖身活動計畫：參與者進行虛擬表演，透過表演呈現出物件的基本
 形貌後，再進行動作的結合，表現出使用的方式。

 活動目的：進行使用想像物品時的動作重現，訓練表演動作的純熟
 度，並理解想像與表演之間的連結性。

 2.主題活動計畫：透過團體討論組織物體與動物，以個人形體為單位
 從靜態展示到動態的移動，最後到想像的溝通與互動形式。

 活動目的：練習如何透過團體組織的形式，以想像力轉化物件成實
 體，以及即興表演的能力。

二、暖身活動

劇場遊戲：隔空取物（參考第155頁）

操作過程：

1. 所有參與者圍個圈。

2. 領導者先做一次示範，例如，從空中抓下一隻毛筆，先做出毛筆的外表形狀，再做出寫毛筆前要先磨墨，沾墨，再提筆寫字的樣子。

3. 之後給所有參與者一分鐘的時間思考所要表現的物品。

4. 領導者將毛筆隨機給第一位參與者，參與者使用毛筆後做出丟棄的表現，再隔空抓取物件，進行所想要表現的物件。

5. 大約進行3-4圈。

※提問與分享：

1. 想像力與虛擬物件之間的連結為何？

2. 要如何掌握表現物件的重點？

三、解說與規範

主題活動：靜動之間

教材需求：無

操作過程：

1. 分組成3人一組。

2. 請參與者開始討論，如何利用肢體想像組成一個物件，例如：腳踏車。

3. 組合完成之後要能夠進行物件的移動。

4. 完成後，讓其他參與者猜物件是什麼。

四、討論

各組開始根據規範要求進行呈現形式的討論。

五、演練

每組先進行排練之後正式進入表演區呈現。

六、評論

表演後由其他參與者說出呈現的物件為何，並提出建議。

七、複演

1. 合併成6位一組。

2. 請6位參與者重新討論，組合成一隻動物的外貌（參閱圖6-19）。

3. 先以靜態展示，之後開始從靜態變成動態，做出行走或游動或飛舞的動作。

4. 所有的動物開始進行碰觸與交流。

八、評論與領導者結論

1. 物件與動物在組合時，你認為有什麼不同？

2. 成為動物交流時，動物之間是如何進行溝通的？

圖6-19　螃蟹？

資料來源：紀家琳拍攝

3.動物之間的交流與人類之間的交流有不同嗎？

4.領導者進行本次活動的理念說明與總結。

※說明與叮嚀：

1.可提醒參與者從2D或3D的構想做出發。例如以平面的方式表現出老鷹在空中展翅飛翔的樣子。

2.曾有參與者所表現的動物是漫畫或神話故事才有的動物，如果其他參與者不瞭解的話，可以請這組參與者派代表解釋。

3.物件表現移動時，領導者可根據物件的特性提出相關的移動口令，請參與者即興做出反應。例如：前進、後退、轉彎、飛機墜毀、腳踏車單輪行駛等等。

案例 2

活動名稱：想像力活動II

一、課程計畫

1.**暖身活動計畫**：透過領導者對夢境的串聯敘述，帶領參與者表現出從真實到虛擬的肢體與想像力結合的呈現。

 活動目的：當個人的經驗無法滿足需求時，如何以想像力進行創作與自我表達。

2.**主題活動計畫**：透過預先準備的漸進式圖片，要求參與者在不出聲音的狀況下，以團體呈現為需求，個人形體為單位，透過想像力重現圖片內容。

 活動目的：瞭解表演者在演出中，無法以言語說明與指導狀況下，要如何透過身體動作，使彼此察覺表演上想像的意圖，並理解演員間默契或認知的重要性，同時反映出自身的即興創作與想像結合的能力。

二、暖身活動

劇場遊戲：夢境的想像

※小叮嚀：

1.當參與者因為沒有親身經歷，所以無法做出回憶與模擬的動作時，請參與者發揮自己的想像力進行動作。

2.請參與者盡量安靜做出動作，不要互相討論動作的表現方式。

操作過程：

1.劇場性遊走，最後要求以最慢速度在活動場地中躺下。

2.領導者要求所有參與者根據所述說的情境做出自己熟悉的動作。

3.開始從睡夢中被鬧鐘喚醒，歷經按鬧鐘、穿衣、梳洗等現實的真實動作，進入步行，走在冰冷的水泥地、越來越燙的柏油路、清涼的草地（似乎還可以聞到青草的味道）、泥濘的泥巴地、泥巴與水混和的濕地，之後進入水中開始漫步，在水中遇到水中動物，還遇到鯊魚的追逐，卻發現鯊魚看不到自己，緩慢的走上岸後，卻看到一片高聳的岩岸（岩石的海岸），爬上岩岸後，坐在岩石上看到身後是一片叢林，爬下岩岸，卻發現一個洞穴，爬入洞穴卻爬不到盡頭，而且洞穴越來越小，努力的爬過洞穴後，又遇到一個大洞與強風，風不斷地向上吹動，風越來越大，可以將整個人吹在空中，發現自己可以在空中漂浮與飛翔，當發現越飛越高的時候，遇到了老鷹也在飛翔，隨後與老鷹一同遨翔與俯衝，越飛越高時，已經飛到太空中，想像自己在太空中漫步，突然被隕石打到，發現自己已經開始往下墜落，因為大氣層的摩擦，全身開始急速加熱與燒焦，最後覺得自己成為一顆流星，撞入了地面。睜開眼睛，發現原來只是摔到床下，爬回床上繼續睡覺，鬧鐘突然又響起來了（參閱圖6-20）。

4.請參與者們休息片刻後圍一個圈。

圖6-20　向洞穴裏面爬行

資料來源：紀家琳拍攝

三、解說與規範

主題活動：想像力噴發

教材需求：投影機、螢幕、筆電

操作過程：

1.全班同學利用隨機報數1與2分成2組。

2.領導者要求參與者，根據投影的線條形狀，在全體不說話，也不進行直接碰觸與指導他人的狀態下，快速以想像力利用肢體排出與投影內容相似的圖形。

3.第一階段所準備的圖案，以線條與幾何圖形為主（詳如附錄二）。

四、討論

1.領導者播放圖片。

2.各組開始根據圖示，進行呈現形式的討論。

五、演練

每組直接演練出上述的基本圖形。

六、評論

1.過程中,不說話時如何進行溝通?

2.與他人的空間關係為何?

七、複演

重複上述的過程,先從人物、風景、劇照,最後到著名的圖畫(參閱圖6-21、6-22)。

八、評論與結論

1.如何從現實的圖片轉化以抽象的人體呈現?

2.在轉化的過程中,是否發覺有一定的程序?

3.領導者進行本次活動的理念說明與總結。

圖6-21　原始圖片

資料來源:紀家琳拍攝

圖6-22　排出後的樣子

資料來源：紀家琳拍攝

※說明與叮嚀：

1.進行時，不說話與不經過討論是非常重要的步驟，要求參與者遵守規則。

2.圖片數量可以多準備一些，因為熟悉之後，參與者的演練速度會越來越快。

3.可先同時演練確認，然後讓第一組看第二組的呈現，之後再交換觀看。

案例 3

活動名稱：想像力活動III

一、課程計畫

1.暖身活動計畫：透過對物品的想像力與口語組織化的表達，練習戲劇情節5W1H基本的元素組合。

活動目的：表現由物品為出發點，達到以想像力產生意義後進行創作。

2.**主題活動計畫**：透過習式「見物知人」[3]，從紙袋中的物件為出發，
經過探究與想像力的發展創作故事與人物，並進行習式「定鏡的操
作」。

活動目的：學習透過物件進行人物與故事的創作能力，並嘗試以人物
說出心底話形式[4]，探究外在表現與心理動機的統一或是差異性的表
達方式。

二、暖身活動

劇場遊戲：這樣也行喔！

※小叮嚀：

1.物品的故事可以是來自真實的意義，也可以是杜撰或聽來的故事。
2.如果所使用的物件不願意讓其他人觸摸或是有可能會被損壞，則不建議使用。

操作過程：

1.要求每位同學先從各自所攜帶的物件中選取一樣物件拿在手中。

2.劇場性遊走，最後要求以慢速度圍成一個圓圈。

3.領導者先示範，述說透過物品（what）所引導出的人（who）、時
（when）、地（where）、原因（why）與經歷（how）。例如：這
個戒指（物品），是我太太（人）在我們年輕交往的時候（時）去
西門町（地），為了慶祝我們認識五年（原因），存了一個月的打
工錢買給我的，所以它對我非常有意義與紀念價值（經歷）。

4.給所有參與者2分鐘思考所要述說的內容。

5.指定第一位參與者，每位約1分鐘，開始展示與敘述。

[3] Objects of character：挑選一些具關鍵性的個人隨身物品、衣物、飾物、文具、
信件、筆記、照片、車票等證物，藉此推論或理解某一角色的性格、特徵與可
能的行為（張曉華等人，2014：16）。

[4] Alter-Ego：將角色所說的話以其真正的心意或情感用潛臺詞（subtext）說出
來，藉此凸顯角色的內在思想和感覺（張曉華等人，2014：19）。

※提問與分享：

1.覺得誰的故事有可能是假的？如何分辨出來？

2.哪一位參與者的故事最動人？印象最深刻？為什麼？

三、解說與規範

主題活動：見物知人

教材需求：5-6個大小形式不一的紙袋，並放入一份雙面都有列印文字的資料，一面是劇本，一面是離婚條例（詳如附錄三之一）

操作過程：

1.全體參與者利用隨機分組成5-6人一組。

2.請每位同學將暖身活動時手上的物品放入紙袋中。

3.將所有組別的紙袋順序前後組對換。

4.領導者述說一段情境故事：

《小寶失蹤了！》

小寶是一位高中生，平常見到同學都是笑嘻嘻的。但是最近他的笑容都不見了，連他同班最要好的同學阿華都不知道為什麼。今天早上的他情緒更為低落，中午之後他與他的書包就不見了，座位上只剩下一個他平常隨身帶的紙袋，紙袋裏面只有一份文件與幾個他隨身攜帶的物品（參閱圖6-23）。

四、討論

請各組開始根據紙袋的形貌與紙袋中的東西做為人物構成的依據或線索，討論小寶的形象與狀態，例如性別、歲數、身高、外貌、個性、嗜好、家中的經濟狀況，以及他現在可能發生了什麼事，與去了哪裏，甚至是親屬的形象。

五、演練

各組推派一位代表述說人物小寶與物件之間的關係，並解釋他現在去了何處與發生了什麼事。

圖6-23　紙袋中的物件

資料來源：紀家琳拍攝

六、評論

1.認為哪一位小寶的人物與物件之間的聯繫最真實？為什麼？

2.紙袋中的文件，大部分的組別選擇的說法是哪一種？對人物的構成
　產生了什麼決定性的影響？

3.參與者提出建議。

七、複演

※小叮嚀：

三個畫面的呈現，不能突然出現剛剛說明中沒有出現的人物。如果要出現，也不
能是關鍵性人物。

1.請各組開始討論，利用各組編撰的人物與故事，以定鏡習式的形式，盡量讓全
　組參與者加入畫面中，表現出小寶的過去生活、現在狀況與未來想望的三個靜
　止畫面，並跟著情境設想一句對情境或是小寶的心底話（參閱圖6-24）。

2.在各個畫面呈現之前，請每位參與者表明自己的身分。

3.未來的畫面呈現時，利用習式「心底話方式」由領導者拍畫面中人的肩膀時，

請被拍者說出之前設定的一句話，領導者最後才針對小寶，說出對自己說的一句話。

八、評論與結論

1.哪一組的畫面讓人有所感觸？為什麼？

2.物件、人物、故事至畫面呈現的整個過程，與想像力的關係為何？

3.小寶逃家的決定性因素為何？

4.是否有動作與心中話不合一的人物或畫面？原因為何？

5.領導者進行本次活動的理念說明與總結。

圖6-24　物件與劇中人的過去畫面

資料來源：紀家琳拍攝

複習時間

1.創作性戲劇的核心理念與杜威的關係為何？

2.想像力的練習方法可分成哪四種？可否舉例？

chapter 7

創作性戲劇進階實作I

創作性**戲劇**——理論、實作與應用

　　經過初階以基礎的教育學習與表演的原始要素訓練過後，參與者將進入更完整的戲劇創作與更深入的教育學習階段，具有更多的劇場假定性、角色複雜度與深入觀點的創作展現與探討；於此同時，扮演能力的提升、戲劇知識的擴展及如何理解人性與社會角色的行為用意，將是接下來活動內容的核心目的，如同兒童遊戲中「假裝」能力與即興演出的升級與運用。參與者除了可以自己做為角色演出外，亦可將自我或所創造的角色投射至所扮演的角色上，經由個人或是團體共識的模仿、認知、轉換或轉化的歷程，透過創作性戲劇有完整程序的計畫、討論、回饋、評論，融合戲劇元素的主題、情節、語言，甚至運用舞臺技術的演練過程，以劇場演出的時空概念，呈現於同時是觀眾也可以是參與者的面前。

　　此外，請讀者注意從本章開始，領導者結論後都會增加一個完結式的程序，此程序應用於一般學校兒童的創作性戲劇活動時，主要為緩和兒童參與者過於興奮的情緒，以利學校安排的下一堂課，或是進行回憶與複習活動的重要內容，做為整體活動的完結。應用於青少年、成人則是要進行去角色的需求，避免參與者過度沉溺或是投射過多個人情感於所扮演的角色，進而產生情緒與人格上的矛盾與混亂，造成日常生活的負擔與影響。因此，在進階的創作性戲劇活動中，結論程序內會增加一項完結式活動，做為本次活動的正式完結。以此用意出發，則完結式不限定於進階活動才會進行，以領導者的計畫為主，一般而言，如果初階活動已經融合角色扮演的概念進行演練，則進行完結式的程序就有其必要性。

　　接下來的進階實作分成角色扮演（role-playing）、默劇（pantomime）、即興表演（improvisation）、說故事（storytelling）、偶戲與面具（puppetry and masks）五個活動篇章，同時對應戲劇要素，進行案例性的實作演練。人物篇對應角色扮演，主題思想篇對應默劇，情節篇對應即興表演，語言篇對應說故事，舞臺技術對應偶戲與面具。本章先介紹角色扮演、默劇及即興表演。

❀ 第一節　人物篇：角色扮演（Role-Playing）

　　戲劇的世界往往是透過人們想像力所創造出的世界，極具假定性，根基於假如（as if）的情境。整個戲劇情節的敘述、行動、主題思想，一般都要經由角色的外部與內部行動表現出來，這些角色有時是人類或童話人物、傳奇人物，也有時不是人類，是擬人的物件，甚至可能是一種情緒、個性或外表形容的抽象概念，例如歡喜、憂愁、固執、仔細、偏執或是美人、好人、陪伴人等等。著名的16世紀道德劇*Everyman*以及2015年美國皮克斯動畫《腦筋急轉彎》[1]，就是以抽象概念塑造劇中的角色，使觀眾驚訝並印象深刻。即便是經過想像力的創造，舞臺上的演出，一般都還是以人類形象的動作、聲音、表演與內在情感為基礎做為表現方式。但是，隨著高科技時代的來臨，人工智慧（artificial intelligence，縮寫為AI）結合機械與電腦虛擬能力的提升，未來的舞臺演出是否還是以人類的形象為基礎，值得期待。

　　因此，在建構人物／角色的過程時，基本可使用表演藝術家烏塔·哈根（Uta Hagen, 1919-2004）六個建構人物／角色的問題，以解釋與分析人物／角色間的關係與狀態（1991: 134），分述如下。

一、我是誰？

　　進行人物的自我設定，姓名、性別、年紀、家庭狀況、學經歷、社會地位等等，以及人物的個性特徵是什麼。

[1] 英文劇名：*Inside Out*。

二、現在是什麼情況？

人物現在身處於什麼樣的時空背景，且正在發生什麼事情，在這樣的環境下，他會怎麼做，他的心理與生理狀態如何。

三、我與對話者的關係是什麼？

人物與對方是基於什麼樣的關係在進行對話，雙方的地位是什麼。

四、我想要什麼？

人物與對方進行對話時，藉由人物的個性，他將如何說話與動作，心理的過程與轉變是什麼，以獲得他真正的目的。

五、是什麼造成現在的情形？

事件、情境的對話或現狀，是什麼原因造成現在的情形。

六、我能做些什麼來克服這些問題？

以人物的個性出發，應該如何因應眼前發生的問題，使問題得到完整與合適的解決或延伸。

透過以上的分析方式，在有情境、對話過程下扮演人物時，參與者將有理性的依據與分析，不會無所適從，有助於角色的扮演過程。

創作性戲劇在角色扮演的演練方式上可分成：扮演準備、單人扮演、雙人扮演、三人扮演、團體式角色扮演等等的形式。

扮演準備，以扮演前的暖身活動為主，通常以活化想像力為出發點，緩解在眾人面前表演的生理與心理壓力為主，例如遊戲活動中的隔

空取物，獲得的物品還需要傳遞給下一位參與者使用。或是利用扮演遊戲，123XX人的遊戲[2]，都是不錯的扮演準備活動。而單人扮演、雙人扮演與多人式角色扮演的前提，一般是以具有主題或是在固定情境下增加扮演角色的戲劇活動。

以下提供三個教學案例。

案例 1

活動名稱：單人扮演

一、課程計畫

1. **暖身活動計畫**：透過規定的時間，在正式社交場合中至少與五位參與者聊天，介紹自己並將剛認識的參與者介紹給他人認識。

 活動目的：練習個人在一般社交場合說話時的口語表達能力，感受自己語言、表情與肢體動作的表現，並且透過觀察，感知自己個人與他人的存在特質。

2. **主題活動計畫**：透過給予扮演角色的基本資訊——姓名、年紀、職業、婚姻狀況、家庭基本資料、喜好——加入個人想像力的延展，進行複雜度較高的扮演式社交對話。

 活動目的：感受在扮演的情境下，如何透過職業、階級、空間、語言或肢體等因素，表現出角色的性格特色，並以角色性格特性與社會職業為出發，達到與他人建立關係或是在此場合完成某種角色個人的目的作為最終目標。

[2] 是123木頭人遊戲的變形。一人負責發出指令，喊出123某某（蝙蝠俠、蜘蛛人、乞丐、老師等等）人，在遠方的參與者，一聽到指令必須用最快的速度做出最符合角色的外表靜止形體，並且靠近發令者，沒做出動作的或是被看到還在動作的參與者就算失敗，要從起始線重新開始。發令者被碰到後快數十下，所有參與者必須反身快逃，聽到十時停止動作，以發令者跳五下內可以被碰到的參與者做為下一次的發令者。

二、暖身活動

劇場遊戲：自在的PARTY？

※小叮嚀：

1.由於參與者可能是已經認識很久的同班同學，請他們忘卻這部分，重新以正式的社會角色使用社交方式介紹與認識。

2.注意小團體的出現，領導者要適時地進入打散與提醒不動的團體。

3.領導者要注意一開始就不願意加入的懶散或冷漠的參與者，如有發現，領導者可變換成CEO角色進入場合進行引導式對話。

教材需求：播音設備與古典或快節奏的音樂

操作過程：

1.領導者宣布接下來的活動空間，是一個有音樂播放的環境，請參與者以自己的背景與經歷做為角色的基本資訊，且將成為資訊企業新進員工的party場合。每位參與者以想像力選擇自己的部門，例如：研發、工程、業務、品管、法務、秘書等等。

2.請各位參與者開始在party內遊走，在10分鐘內介紹自己，並將旁人介紹給其他人認識，且至少要接觸5人以上（參閱**圖7-1**）。

3.時間到後，全班圍個圈。

※提問與分享：

1.自己的開場白是什麼？

2.認為誰介紹自己很清楚？為什麼？

3.這樣的場合，自己感到自在還是不自在？為什麼？

三、解說與規範

主題活動：我是Party King/Queen

教材需求：已經寫好特定人物背景的卡片以及音樂

操作過程：

1.抽取領導者先前準備好的個人資訊卡片，角色姓名皆以臺灣知名人物的諧音或本名為主（參閱**圖7-2**）。

圖7-1 社交場合（排演箱表示吧臺）

資料來源：紀家琳拍攝

姓名：魏得聖　　　性別：男　　　年紀：25
職業：酒保
婚姻狀況：沒結婚，有一個大10歲的女友。
家庭基本資料：母不詳，與女友同住。想要當
電影導演。
喜好：拍微電影，跳八家將。

姓名：天新　　性別：女　　　年紀：28
職業：酒保
婚姻狀況：無。與小鮮肉男友共住。
家庭基本資料：父母都是公務員。有一位妹妹，
最近未婚懷孕，從小想當演員，苦無機會。
喜好：喝酒、吸大麻。

圖7-2 人物卡片

資料來源：紀家琳拍攝

2.領導者設定表演空間範圍，有酒吧臺，同時告知這是一個募款活動
　後的party。音樂（節奏性強烈）開始後，即開始本次的演練，請
　抽到服務生與酒吧的參與者先站定，之後所有人進入所劃定的表演
　區，並宣布領導者為本次募款活動的酒會負責人（參閱圖7-3）。
3.提醒所有參與者請根據卡片內容扮演，並仔細查明與熟記資訊內

圖7-3　社會性角色扮演（利用椅子與塑膠墊當吧臺）

資料來源：紀家琳拍攝

容，保持設定角色的統一性。

4.請每位角色可以利用隨身道具，至少與5位其他角色進行自我介紹與寒暄，完成後請將新認識的朋友介紹給其他人認識。

四、討論

參與者開始根據規範要求，進行扮演準備，熟悉自己的角色，並設定個性與準備可能性道具。

五、演練

全體進入表演空間進行扮演式呈現。

六、評論

1.所扮演的角色個性是否明確？為什麼？

2.哪一位參與者的扮演令人印象深刻？為什麼？

3.角色參與本次宴會的目的是什麼？是否達到目的？

4.參與者提出建議。

七、複演

改變情境音樂，先前是節奏性強烈的，本次換成舒緩型的音樂，並請繼續認識其他角色。

八、評論與結論

1. 本次的扮演個性有更明確了嗎？為什麼？
2. 環境音樂對角色有影響嗎？
3. 其他角色來這個場合的用意或目的為何？
4. 參與者提出建議。
5. 領導者進行本次活動的理念說明與總結。
6. 完結式：領導者點名，被點到姓名的參與者請大聲回答「有」，並加上回答自己的姓名：「有！我是某某某。」

※說明與叮嚀：

卡片的準備也可以請參與者自行撰寫他所熟悉的名人資訊，卡片上應該要先註明：我是_____，職業、年紀、家庭狀態、喜好等等一些必要性的資訊項目。不過，運用上述這種方式時，要小心參與者寫出一些冷門人物，非常容易使人無法理解此人物到底為何人，令人無法扮演。

案例 2

活動名稱：雙人扮演

一、課程計畫

1. **暖身活動計畫**：透過儀式性專注力的劇場活動，進入角色自我設定的想像扮演練習與對其他角色的觀察，並經由外部肢體塑形（抽象與真實），進行對比性的情緒表達練習。

 活動目的：透過肢體活動的外部真實，結合內部設定的抽象理解，

達到角色扮演，且感受社會階級意識的內、外部表現方法。

2.主題活動計畫：以暖身活動時雙人扮演角色為基礎，進行隨意配對，加入具階級性的角色設定後，進行請求性的有意識對答，從拒絕到接受。

活動目的：感受在同一情境下，角色彼此的關係是否會因為職業、階級、空間、語言或肢體、道具等因素而產生不同的反應與態度，並依此建立新的關係可能性。

二、暖身活動

劇場遊戲：雕像與模仿

操作過程：

1.領導者解說本次活動為自選社會角色的扮演練習。

2.參與者先進行所設想模仿的社會角色，並給予姓名、年紀與性別設定。

3.設想完成後，進行暖身式的劇場性遊走，一樣有加快、放慢需求，並接受先前講定的開始與停止訊號，每次停止之後會有新的指令。

4.回到一般性遊走速度後，要求開始融入模仿角色的遊走，同時告知注意接下來停止時要以雕塑的靜止姿態，表現出抽象感受、空間運動、外部情感等等的對比式需求。

5.以角色為出發開始試圖表現出：大小，快慢，冷熱，走、跑，站、坐，快樂、生氣，對不起、沒關係，強壯、虛弱，暴怒、冷漠，權威、受壓迫，羨慕、鄙視，痛苦、輕鬆……，並進行觀察（參閱圖7-4）。

6.開始加上符合外部動作與內部情感的聲音與聲調（只能是拜託、好、不好這三個詞），並與其他參與者即興互動，遇到角色時可以是同時說出拜託，或是一人先說拜託，另一人要說好或不好，都是以即興的方式表達聲音與動作的連貫性。

圖7-4　角色扮演

資料來源：紀家琳拍攝

7.圍個圈，請所有人根據剛剛的動作與聲音分析，能不能從外部動作令其他參與者瞭解你扮演了哪個社會角色，加上聲音後能不能令同學更能感覺到你的性格以及當下的情感表現，並於最後說明自己的角色。

※提問與分享：

1.哪一位參與者的扮演令人感受到他表現出來的權威性？

2.權威的表現與受壓迫的外部肢體動作與聲音差別在哪裏？

三、解說與規範

　　主題活動：好！不好！

　　教材需求：報紙、雜誌與椅子

　　操作過程：

1.進行報數隨機分組，成為2人一組。

2.同組參與者，彼此介紹剛剛自我設定的角色，雙方商定彼此具親屬關係的角色，例如：夫妻、父子、母子、兄弟等等，且彼此無階級區分。

3. 領導者規定，高階角色坐在椅子上看報紙，由低階角色向高階角色進行請求性問話。

4. 領導者設定低階者固定臺詞為：爸爸（親屬稱謂），車借我。

5. 高階角色必須先以拒絕為起始，最後以接受為結束。但是回答時只能說「不好」與最後決定答應的「好」（參閱圖7-5）。

四、討論

各組進行角色協商與表演準備。

五、演練

各組開始進入表演區演練。

六、評論

1. 認為哪一組的表演過程最好？為什麼？

2. 最希望跟哪一位參與者所扮演的角色合作？為什麼？

3. 社會角色與親屬關係兩者之間是否有衝突或決定性的影響？

圖7-5　親屬關係的演練

資料來源：紀家琳拍攝

4.參與者提出建議。

七、複演

轉換彼此階級再進行一次。

八、結論

1.領導者進行本次活動的理念說明與總結。

2.完結式：圍個圈，領導者以提問形式，要求快速說出哪一位過程最令自己喜歡？好在何處？

※說明與叮嚀：

1.領導者要注意參與者被拒絕後的情緒反應，可適時的介入，避免參與者發生情緒失控。

2.高位階者手上的道具，可以自行選擇適合角色的物品。

案例 3

活動名稱：團體式扮演

故事情境[3]：

某天下午在百貨公司的美食街，有一對情侶走入美食街後，其中一位走至某賣飲料的櫃臺買珍珠奶茶。店員送上飲料時，不小心打翻了飲料，這位顧客突然破口大罵，罵到後面甚至要店員下跪道歉，這家飲料店的店長最後也出面道歉，但是這位顧客還不停止爭吵，旁邊還有很多路人拿手機在拍攝現場情形。

角色需求：

情侶2人（同性或異性情侶都可以）、店員、店長、拍攝的路人2位（可以是學生、OL、家庭主婦、業務員等等），要雙數扮演。

[3] 利用第六章第二節案例5傳達訊息遊戲：「誰是老鼠屎？」內容改編。

一、課程計畫

活動計畫：透過團體討論後四格定鏡的呈現，獲取角色心中話，幫助表演時個性的統一性與合理性，進行實地演練與角色交換後複演。

活動目的：練習具情境式的劇場演出，感受角色演出時性格統一的重要性，並理解當角色的觀點、視角不同或轉換時，對事件的解釋與認知皆會改變，結局亦會不同。

二、暖身活動

劇場遊戲：數字抱抱

操作過程：

1. 所有人在場地內走動，根據指令進行走動速度的快、慢、停止、開始等動作。

2. 隨機喊出各種數字要求參與者抱在一起，最後以最慢的速度要求至少6位參與者抱在一起。

三、解說與規範

主題活動：你心我不知

教材需求：投影機、螢幕、筆電或是寫好的情境紙本文字

操作過程：

1. 領導者將情境故事利用投影機打出內容，或是發下紙本內容。

2. 所有參與者共同念一次情境內容。

3. 請各組討論要如何分配角色，以及角色的基本設定（姓名、性別、年紀、學經歷等等）為何？同時討論這個事件的結局是什麼？以及要以劇中的哪一位角色的觀點進行演練。

4. 告知各組參與者，請先依據故事情節的起、承、轉、合方式，做出四格定鏡畫面，要求每位角色冰凍自己的狀態，並經由領導者訊號說出定鏡畫面的心中話。

5. 提醒參與者，在演練過程中可加入對話，以利澄清動作的意圖（參閱**圖7-6**）。

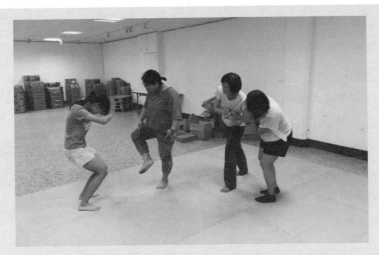

圖7-6　角色扮演的定鏡畫面：飲料潑到很貴的褲子上

資料來源：紀家琳拍攝

四、討論

　　各組進行討論，如何分配及設定角色、觀點的呈現和結局。

五、演練

　　各組進行定鏡演練後進入展示區呈現。

六、評論

　　1.角色、事件與結局是否合理？

　　2.角色的觀點或目的，是否與原先的設定一樣？

　　3.參與者提出建議。

七、複演

　　請各組重新討論觀點的表現後，進行角色互換，店員與顧客、店長
　　與路人1、親密友人與路人2，重新再呈現一次。

八、評論與結論

　　1.哪一組的結局令人感到最合理？或是解決情境問題的好方式？

2.交換角色扮演後，各角色之間的認知是否有不同？為什麼？

3.複演時，角色觀點的表現是否更明確？還是發現觀點無法集中？為什麼？

4.參與者提出建議。

5.領導者進行本次活動的理念說明與總結。

6.完結式：請所有參與者伸展身體、打哈欠、抖動身體，並揮離自己扮演的角色。以自己平常有精神的方式擺動身體或跳躍，感覺自己的身體與意識再度回到原來的樣子。

複習時間

1.六個建構人物／角色的問題是什麼？

2.創作性戲劇在角色扮演的方式上可分成幾種？

❀第二節　主題（思想）篇：默劇（Pantomime）

法國現代默劇（modern mime）大師德克魯（Etienne Decroux, 1898-1991）定義默劇為「靜默的藝術」（the art of silence）。是介乎舞蹈與戲劇之間的一種表演藝術，是一種以演員為主，不用語言只以自己的臉部表情、形體動作，表現出不同的節奏、情緒、情節與故事的表演藝術。默劇表演中，演出者甚至不用任何道具，憑藉著身體的語言，就能表達出各種層次的人物、思想與情感，引起觀眾的聯想和感應，透過動作也能讓觀眾感受想像中的無形道具，令其注意力集中在其身體的表演而非面部表情。因此，傳統至現代演出時通常會畫（戴）上素白的妝容（面具）演

出，期望觀眾將注意力放在其肢體表現與臉部表情上。由於默劇可以靈活運用在任何長度的表演活動中，故也是戲劇中最令人感到滿意的工作方法之一。1970年開始，後現代默劇（post-modern mime）表演時，已大多加入說唱、道具、電腦投影，或配上一些音樂、效果，偶爾也可加入簡單的臺辭或語助詞，例如：你好！嗨！嘿！等等。但是，這些外在的輔助皆以幫助默劇本質的表現為主，焦點還是在表演者本身與所欲表現的主題（中華百科，2018；蔡美玲譯，1989）。

　　在創作性戲劇的默劇活動中，表現與練習的重點，並不在外部肢體動作的精準與虛擬表演技巧的磨練，而是在領導者的計畫帶領下，使參與者理解，如何以想像力結合肢體表現（包含臉部表情）以及無聲的動作如何結合聲響，轉化對角色、情境、主題、故事的外部表現能力與合作時自信力的建立（張曉華，2003a：205）。畢竟，語言是看不見實體的訊息傳遞，利用肢體單純的無聲力量，透過視覺將動作轉換成腦中的訊息時，認知將成為極大的聲音，比語言更能直接滲入人心。在現今過於強調透過語言傳遞訊息的時代裏，以默劇肢體取代口說語言的溝通方式，將能更清楚的傳遞情感、感受，甚至是需要被強調的思想或主題。

　　單純的默劇練習之外，通常也可結合其他的活動主題，成為創作性戲劇暖身活動時的形式之一。例如先前案例中的劇場性遊走結合身體各部位的打招呼活動，以及遊戲活動的隔空取物、軟硬物件的想像力練習，都是以默劇動作結合其他活動項目做為暖身活動的例子。默劇活動的演練，可從單人日常生活的單一情境式練習，例如吃飯時吃到很辣食物的反應與表情，到多人發展式情境練習，例如在街頭發現一位大明星時的反應與互動。動作加上音效、配音與敘述式默劇，例如敘述一個故事時，一人負責故事的敘述，其他人負責默劇演出與做出故事中所需要的聲音或音效（如本節案例3）；以及自行創作人物在環境中的主題性默劇練習（如本節案例4）。

　　以下為四種以默劇為活動主軸的教學案例。

案例 1

活動名稱：肢體與畫作故事

一、課程計畫

1.暖身活動計畫：透過有主題性的故事為開端，以故事圈[4]的方式開始
故事接龍，並配合情境中人物的肢體動作做為定鏡的畫面呈現。

活動目的：理解故事結合動作時，適當的根據故事內容即興表現出
典型化與象徵式動作，比過多細節與繁複的表演，更容易使人透過
視覺的傳達瞭解故事的內容。

2.主題活動計畫：結合美術畫作中的人物肢體語言與戲劇畫面構圖原
則，透過靜態畫面的不斷變化與組合，使畫面呈現出故事。

活動目的：瞭解戲劇視覺強調與焦點的運用手法，並感受藉由人物
動作與視線方向性所述說的畫面故事，進行視覺與表演藝術的統整
學習示範，並藉以說明戲劇導演的強調手法運用。

二、暖身活動

劇場遊戲：故事接龍

※說明與叮嚀：

1.領導者要適時對每一個故事的主題給與應該要結束的提示，否則容易變成無意
義的故事敘述。

2.提醒參與者，應以人、事、時、地、物的方式建構故事。

操作過程：

1.所有參與者圍成一個圓圈。

2.領導者拋出故事所欲表現的主題，要求接下來的情節過程，必須圍
繞在固定主題之下進行敘述與表演，情節不用複雜，有開始、中間

[4] 就是全體參與者圍一個圈，指定一人做為故事的起頭後，依序開始以一句話的
方式接續故事內容。

與結束即可。

3.每位參與者必須連接上一位參與者敘述的內容,再加入自編的內容後將故事連接下去。

4.敘述故事完成後,旁邊的參與者必須即興結合典型、象徵、比喻的動作將敘述內容表現出來。

5.下兩位敘述者必須將之前的故事與動作重複模仿,並加入自己的故事與動作。

例如:

故事主題1:游泳池救朋友、我變成毒蟲、母親的眼淚。

第一位同學:我是XXX。

第二位同學:表情加動作指著自己。

第三位同學:我是XXX,家住在XX。

第四位同學:用手指自己,比出睡覺的動作,並以手指現在的地方
　　　　　　(以睡覺象徵居住的地方,指地下比喻住在這裏)。

第五位同學:我是XXX,家住在XX。昨天遇到小學同學XXX。

第六位同學:重複上述的動作,將單手伸高以手打招呼面對前方的
　　　　　　朋友並熱情的擁抱。

以此類推。

故事完成後,故事敘述的前三位參與者,要以定鏡的方式呈現三個主題中劇中人的狀態。

故事主題2:出生的喜悅、成長的磨難與歡樂、年老的平靜。

故事主題3:這是搶劫!、警察是國中時的女同學、我的選擇是什
　　　　　　麼?

進行兩至三個故事後停止(參閱圖7-7)。

※提問與分享:

動作、表情對人物、情節的表現是幫助嗎?為什麼?

圖7-7　故事主題3：我轉身就跑

資料來源：紀家琳拍攝

三、解說與規範

　　主題活動：畫面在說話！

　　教材需求：古典畫作、人物畫與雕塑作品的圖片（詳見附錄四編號11
　　至30）、排演箱、桌椅。

　　操作過程：

1. 每位同學隨機領取人物畫作，開始觀察、模仿畫作中的人物表情與
　 動作，並想像畫作中人物的心態或是情境。

2. 領導者設定表現空間，將空間設計成鏡框式舞臺畫面。

3. 請接下來進入畫面空間的參與者，不限定表演方向，但必須模仿畫
　 作人物的姿態、表情，每位參與者如需要排演箱或桌椅，可以自由
　 取用幫助畫面。

4. 接著進入第二位參與者，建構與第一位參與者在畫面中的位置。

5. 第三位參與者進入，請其他參與者檢視畫面，看畫面是否能夠產生
　 強調效果，以及在述說什麼故事？

6.參與者敘述故事時，先給予主題名稱，再進行故事敘述（參閱圖
　7-8、7-9）。

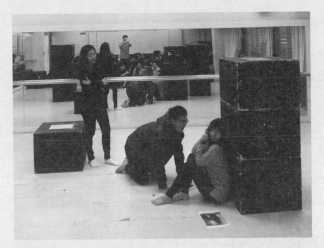

圖7-8　三人建構畫面（右方排演箱為鏡框的意思）

資料來源：紀家琳拍攝

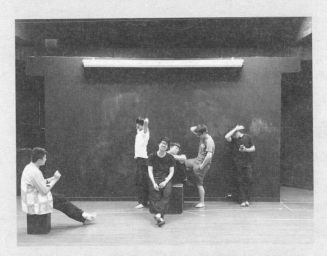

圖7-9　多人建構畫面：無聊男性的午後寫生

資料來源：紀家琳拍攝

7.第四位進入時，必須告知其中一位參與者可以退場，然後重新設定自己在畫面中的位置，再次檢視畫面中的強調效果與故事性是否改變了。

8.每位參與者都上去過一次後，活動結束。

四、討論

每位參與者進行畫作與動作的自我觀察、模仿與構想。

五、演練

1.每人進入展示區呈現。

2.演練結束後，所有參與者圍一個圈，請每位參與者展示所拿到的畫作，並說明畫作中人物的心態或是情境。

六、評論

1.為何畫面每次只能上去三位參與者？

2.有表情時是否比較容易說出畫面中的故事？

3.除了視線、肢體、表情能夠強調主體外，還有什麼方式可以達到舞臺上的強調需求？

七、複演

領導者發下半罩式面具請同學配戴，並加上播放音樂，重複剛剛的流程（參閱圖7-10）。

八、評論與結論

1.戴上面具沒有面部表情時，對畫面情境有影響嗎？參與者會加大動作的明顯性嗎？為什麼？

2.發現音樂對畫面構成的影響？影響了什麼？

3.最喜歡哪一個畫面？請敘述出來。

4.領導者進行本次活動的理念說明與總結。

5.完結式：每個人說一個最近發生過的趣事。

圖7-10　戴面具的動作表現（層次性的強調）

資料來源：紀家琳拍攝

案例 2

活動名稱：建構默劇主題

一、課程計畫

 1.**暖身活動計畫**：所有參與者戴上半罩式面具，完全依靠肢體動作表現物件、情境、情緒或感受。

 活動目的：感受當表情功能被移除，只能用肢體表現特定的情感或情境進行溝通與反應時，要如何明顯的表現出個人的動作使參與者理解。

 2.**主題活動計畫**：從美術畫作中的人物肢體語言、面部表情與戲劇畫面構圖原則，進行動態到靜態的畫面重現與背後意義的探討。

 活動目的：理解如何以想像力為基礎，從靜態畫面賦予主體意識後重新建構與創作出畫面的意義。

二、暖身活動

劇場遊戲：用身體表達吧！

操作過程：

1.所有參與者圍成一個圓圈。

2.給一分鐘思考。每一位參與者戴上面具後不可出聲音，只能依靠動作表現出所接觸東西的狀態或是個人的狀態，例如蘋果很甜很多汁、我很渴又很累、我現在尿急等等。

3.請其他參與者說出表演的意思。

4.說出答案後，換下一位參與者表演。

5.每人表演一次後，再給一分鐘思考，重複新的表演（參閱圖7-11）。

6.每人輪流表演3-4次。

※提問與分享

1.意念與肢體結合時，肢體表現的發想為何？是典型、獨斷，還是另有表現的方式？

2.語言與肢體語言的差別為何？

圖7-11　肢體語言的表達

資料來源：紀家琳拍攝

三、解說與規範

主題活動：有聲無聲差很多

教材需求：靜態畫作（詳見附錄四編號1至10）。

操作過程：

1.直接分組

(1)全體圍一個圓圈。

(2)透過1至4的循環報數，將全部參與者分成8人一組。

2.活動程序

(1)分組後每組派人選擇一張領導者所準備的圖片。

(2)分組討論圖片內容所呈現的故事內容或戲劇張力、焦點、主題
為何？利用想像力與即興，演出圖片內容成為最後的畫面。

(3)寫下故事內容並分配每位組員所負責的角色。

(4)排練第一次可以有臺詞的故事。

(5)提醒各組演出以3分鐘為限。

四、討論

各組進行討論，如何分配、記錄及設定角色、主題與故事的呈現。

五、演練

各組進行排練後進入舞臺區呈現（參閱**圖7-12、7-13**）。演出結束
後，由一位代表敘述圖片的主題為何，比方說：謀殺、愛情等，再
敘述發生的故事、情節，並與其他參與者問答。

六、評論

1.哪一組的故事主題較符合圖片的表現？為什麼？

2.參與者提出建議。

七、複演

複演時，請以默劇的方式表演，最後停格至圖片畫面的呈現。

八、評論與結論

1. 第一次與第二次演出有發現差別嗎？

2. 有語言的演出轉成默劇時，如何將主題呈現得更明確？

3. 參與者提出建議。

4. 領導者進行本次活動的理念說明與總結。

5. 完結式：請每一位參與者說出一位剛剛在小組活動時覺得感激的人，以及為什麼感激他。

圖7-12　原始畫作

資料來源：紀家琳拍攝

圖7-13　畫面重建（貴族謀殺案）

資料來源：紀家琳拍攝

案例 3

活動名稱：故事、默劇與聲音

一、課程計畫

1. **暖身活動計畫**：透過中文成語，進行默劇表演競賽，分組後，看哪一組能夠快速理解表演者默劇表演與聲音意思。

 活動目的：透過競賽模式，練習表演者如何以簡單的聲音，單純的肢體，表現出語文的本意或表意，傳達給參與者理解或聯想，說出正確成語內容。

2. **主題活動計畫**：以小組為單位分配工作與進行討論。給予整個故事，透過一人敘述，其他參與者進行表演結合製造音效的默劇方式呈現，分成有臉部表情與戴面具，並討論故事中事件合情合理的解決方式。

 活動目的：理解默劇式表演與口語敘述、音效結合的演練時，該注意的搭配方式為何？並給予主題提供解決問題的可能性選擇。

二、暖身活動

劇場遊戲：成語比手畫腳

教材需求：50則可與聲音相關聯的成語（詳如附錄五）

操作過程：

1. 請所有參與者隨機找旁邊參與者進行猜拳，將所有人分成2組。

2. 每組派一人出來進行成語的默劇表演，可以發出成語內與聲音或語意相關的聲音。

3. 一人表演時，兩組都可以搶答，最快答對者，該組得一分，最後以得分最多組勝利。

4. 每人表演2分鐘，時間到換組換人表演。

5. 進行4-5次循環式比賽。

6. 表演時，領導者將題目給表演者觀看，表演者可以考慮題目難易度

接受或跳過，每次只能有一次跳過的機會。如果一直無法答出，與表演者不同組的參與者可以要求換題目（參閱圖7-14）。

※提問與分享：

1. 文字轉成肢體與動作時，有哪幾種形式較容易轉換成令人理解的訊息？
2. 哪一種動作的聯想最容易表現與理解？

三、解說與規範

主題活動：一個有錢人（音效與默劇的結合，內容詳見附錄六）

教材需求：故事影本

操作過程：

1. 分組：報數分組（分成5或6人一組）。
2. 每組每人發給故事影本。
3. 領導者帶領全體參與者，以每人一句的方式將故事念過一次。

圖7-14　比手畫腳

資料來源：紀家琳拍攝

4.請每組進行工作分配：1人負責敘述故事，3人扮演：有錢人、馬匠、鐵匠。1-2人負責做出故事中的音效聲。

5.進行故事內容的討論，幫有錢人解決這個令他煩惱的事件，並且敘述與演出。

6.確定表演呈現的區域。

四、討論

各組進行討論，分配說書人、角色、如何解決問題，以及音效處理與配合表演的方式。

五、演練

各組進行排練後進入表演區呈現（參閱圖7-15、7-16）。

六、評論

1.默劇表演與敘述者、音效製作者彼此之間的關係為何？

2.哪一組最後解決問題的方式最令人滿意？為什麼？

圖7-15　一個有錢人（無面具默劇演出）

資料來源：紀家琳拍攝

圖7-16　一個有錢人（戴面具演出）

資料來源：紀家琳拍攝

3.參與者提出建議。

七、複演

經過意見的提出後，演出人員戴上面具，排練後再一次演出，並給予新的主題名稱，在演出一開始時，就由敘述者說出本次更改的演出名稱。

八、評論與結論

1.比較戴上面具與沒有面具時的表演不同處為何？

2.哪一組的故事名稱與表演內容最為相符？原因為何？

3.參與者提出建議。

4.領導者進行本次活動的理念說明與總結。

5.完結式：領導者放一首熱門音樂，請所有參與者一起熱舞與做動作。

案例 4 ||

活動名稱：發生什麼事？

一、課程計畫

1.**暖身活動計畫**：以面具減低表情與語言可以進行溝通的可能性後，利用僅有的肢體可能性，進行實地的溝通練習。

　　活動目的：以暖身活動的方式進行默劇角色的建立，練習與其他角色溝通與建立關係的可能性，以利主題活動的需求。

2.**主題活動計畫**：藉由給予在某一特定情境中的情節，要求每一組參與者以默劇的方式，演出一群有特定身分的人，在等公車的主題下，具有開始、中間與結束的過程。

　　活動目的：透過團體即興，進行默劇式的戲劇情境演出。

二、暖身活動

劇場遊戲：建構默劇角色

操作過程：

1.每位參與者領取面具。

2.開始在活動空間中遊走。

3.遊走中，戴上面具繼續遊走，自行創建出所欲扮演的角色（如同上一節角色篇一樣，須建立起角色的基本資訊：年紀、性別、社會職業與個性等等）。

4.消除具意義性的詞語，可保留聲音或是只有單音的音調表現，如：啊、咿、耶、嗨等，透過肢體動作，讓其他參與者瞭解角色的社會職業特性與個性。

5.角色建立之後，領導者開始要求與其他角色進行可接觸性的肢體動作，例如：問候、打招呼、請、謝謝、對不起，以及情緒性（喜、怒、哀、樂）的表達，靜止動作的練習（參閱**圖7-17**）。

圖7-17　默劇角色建構

資料來源：紀家琳拍攝

6.全體圍個圈，請其他參與者說出你的年紀、性別、職業與個性。

7.自行解說自己的角色。

※提問與分享：

1.什麼樣的角色在默劇表演原則下最容易令人理解，為什麼？

2.同一個默劇動作，不同人表現時，大家的解讀是否相同或不同？為什麼？

三、解說與規範

主題活動：等公車

操作過程：

1.分組：彩虹分組

(1)全體圍個圈。

(2)領導者設定彩虹的4個順序顏色，要求參與者隨機喊出設定的4個顏色，如果喊到同一個顏色就重來，如同報數遊戲的規則。

(3)利用同一個顏色的參與者分成同一組（分成6人一組）。

2.**活動程序：**

　(1)以暖身活動的角色為基礎，不同身分與職業的人在等公車中開始的反應是什麼？為了何事過來等公車？等車的時候是什麼心情？中間發生了什麼衝突事件或產生的戲劇張力？所有人的反應為何？最後公車來了的反應是什麼？討論以上的需求內容與反應，並給予一個主題名稱。

　(2)戴上面具的默劇形式排練，並進行記錄。

　(3)進行默劇演出，設定每組演出約3-5分鐘（參閱**圖7-18**）。

　(4)演出後每組派代表敘述主題與情節。

　(5)確定表演區域。

四、討論

　各組開始討論，進行人物、主題與情節的設定，並記錄下來。

圖7-18　等公車演出（主題：遇到大明星）

資料來源：紀家琳拍攝

五、演練

各組根據設定進行演練，並進入展示區呈現，呈現結束後由代表敘述故事內容。

六、評論

1.主題與戲劇表現內容是否符合？

2.對戲劇的衝突或懸疑的表現，每個角色的肢體反應是什麼？

3.參與者提出建議。

七、複演

經過意見的提出後，排練後再一次演出。

八、評論與結論

1.經過這次複演之後，主題是否更確定？動作、衝突是否因此更明顯與擴大？原因為何？

2.參與者提出建議。

3.領導者進行本次活動的理念說明與總結。

4.完結式：請參與者對著面具說：我是XXX（姓名），感謝你剛剛的表演與協助。

複習時間

1.創作性戲劇默劇演練的重點為何？

2.默劇演練時，肢體、表情的訊息傳遞與語言性傳遞的差別在哪裏？

❀ 第三節　情節篇：即興表演（Improvisation）

　　即興表演是創作性戲劇在遊戲之外，演練時最重要的核心操作要素，幾乎所有的活動都包含這項元素，原因是孩童的即興發展，在沒有壓力與背誦的前提下，充滿了比成人還不受限制的想像力與創造力，更能發展出意料之外的戲劇故事，或導引出教育目的外的觀點，故成為創作性戲劇在創作時的基本元素之一。值得注意的是，當即興表演運用在成年人的團體活動時，即便是受過戲劇科班訓練的學生群體，大部分在進行即興創作時，剛開始也難以達到如孩童般天馬行空與不受制約的即興式表演，因此，進行即興演練時，還是由簡單的形式再到完整的戲劇創作為宜，例如從基本的5W1H情境設置練習開始，再進入到對情境、物品聯想、人物特質等的即興表演。

　　即興表演是戲劇非常早期的表演形式之一，可回溯至西方羅馬時期，約西元前三世紀的亞提拉鬧劇（the Atellan farces），演出形式是由幾種固定的角色，如丑角、傻瓜、狡徒、老鴇等等，頭戴面具扮演簡短的故事，故事內容大部分充滿色情動作與低級笑話（胡耀恆，2016：48）。因此，即興表演非常適合大眾口味，即便到當代，以鬧劇為主要形式的即興表演，依舊被大眾所喜愛與接受。

　　從古至今，即興表演進行時不需要劇本，不需要背臺詞，也不需要有任何的表演技巧；表演時以表演者臨場自身的智能、觀察、經驗或想像力的驅動，投射至角色，或是隨著個人與他人的互動與反應，再創作出整個故事的架構，或是拓展情況與可行性，以獲取解決問題與衝突的方案。故此，為了避免無意義的對話，與為了動作而動作的表演，即興表演並不是隨意進行的戲劇創作，一般還是要在有主題與情節大綱的基礎下進行。

　　姚一葦在《詩學箋註》（1989：68）中曾提到，亞里斯多德在論悲

劇起源時對於情節的重要性：情節是悲劇（戲劇）的靈魂，故事的事件的安排（情節）是戲劇最重要的要素之一，情節必須依靠人物的行動展現，而人物的思想（主題）決定行動。情節可視為整個故事的開始、中間與結束的過程，透過情節的建構與即興表演結合後，即能發展出完整的戲劇創作。臺灣知名的舞臺劇《暗戀‧桃花源》就是以集體即興的方式，所創作出充滿機巧情節的著名劇作。導演賴聲川認為即興的表演創作有兩個重要的步驟，一為角色的設定，二是狀況的設定。狀況設定是指根據作品概念，所設定的各種狀況（游勝冠、蔡佳陵，2011）。他認為角色是即興創作最重要的根本，而作品概念即是所謂從人物開始的思想主題。英國教育戲劇學家布萊恩‧魏也曾說：「只須有主題素材與幾個不同的角色，便幾乎足以適合任何團體做活動所需。」因此，主題素材與角色扮演是發展即興表演的兩項重要元素，情節則是必須環繞在角色與主題的基礎下行動或敘述的過程，三者可視為戲劇與即興創作的核心要素。

根據張曉華所述，創作性戲劇的即興表演演練程序，領導者在計畫一般性課堂課程時，可以採以下五個步驟實施（張曉華，2003a：226）：

第一，提出問題：提出問題就須解決問題。提出問題使教師與學生在即興表演中，產生彼此共同努力的目標。

第二，集中焦點：由參與者協同合作，運用想像、集體討論，針對情況內容之要點，分析問題，發現可能的變化與轉捩點。

第三，即興發展：針對主題事件，以肢體動作、語言或語音逐步發展，其中不斷有危機產生，參與者直接以臺詞針對問題做自發性之反應。教師或提詞者可運用從旁指導的方法協助創作。

第四，評論：由全體師生參與，對其他組團體的表演，就事件是否發生、意念是否表現、反應動作是否適宜、問題是否解決等提出建議或討論。

第五，複演與分享：就他人之意見可採納或應用的部分，融入複演之中，若具演出條件，可安排觀眾欣賞。

而誠如默劇活動可與各種其他的創作性戲劇活動結合一般，即興表演幾乎也能與各種活動或教學模式再結合，例如默劇式的即興表演或是具社會性議題的劇場活動等等。

以下三個教學案例，部分主題活動時間可能跨兩個星期以上，領導者在規劃活動時間時，可以適時地縮短或再加長活動時間，以完成整體活動程序為宜。

案例 1

活動名稱：即興表演I（人物）

一、課程計畫

1.**暖身活動計畫**：利用故事圈的手法，快速創建戲劇人物與情境。

活動目的：提供有主題與情境基本資料的事件（1H），建立主要活動的5W，人物（人）、時間（時）、空間（地）、相關內容（物）、事件（事），以利之後主要活動的創作與發展。

2.**主題活動計畫**：根據暖身活動所建立的嫌犯角色個人資料，透過嫌疑犯與嫌犯、偵探與嫌犯之間的即興對話與動作，獲取角色間關係的建立與跟主題事件、關鍵物件的連結性，之後互換角色再即興對話一次，同時進行從談話的日記式記錄（習式：日記書信[5]），讓觀眾們從對話、態度、語調試著找出犯罪者。

活動目的：理解如何從人物的個性與外部動作表現，獲取人物動機以推動情節的進展，使情節得到完整的過程與結束。

二、暖身活動

劇場遊戲：偵探故事圈

[5] Diaries, Letters, Journals, Messages：一種利用角色的觀點藉寫作來陳述事件經過獲個人經驗的方法；或是一種回顧和建立一連串長期記錄的方法（張曉華等人，2014：16）。

操作過程：

1.所有參與者圍成一圈。

2.詢問是否有參與者自願扮演「偵探」的角色。

3.領導者提出簡單的虛構情境，例如：發生了一件殺人事件，要找出兇手。偵探將會向參與者提問，但是會圍繞著一個概念或是物品，例如一個名片夾、一件命案現場遺留的衣服。

4.偵探站在圓圈中心，向所有參與者介紹他／她現在要進行案件調查，並同時自行設定事件發生的時間與人數，例如發生在上星期五晚上，嫌犯總共有2-3人，現在現場發現了一件物品，然後，向參與者提出簡短直接的問題，讓嫌犯與情節相關的輪廓慢慢浮現。

5.偵探隨機向參與者詢問問題時，參與者須讓情節合理發生與展開，答案必須與其他人提供的資料有連貫性（參閱圖7-19）。

圖7-19　偵探圈後的討論

資料來源：紀家琳拍攝

舉例：

偵探：（問參與者1）你叫什麼名字（虛構或本名皆可以）？

參與者1：阿B。

偵探：本名叫什麼？

參與者2：李天才。

偵探：李天才，你上星期五晚上七點人在哪裏？

參與者3：我在學校宿舍。

偵探：跟誰在一起？

參與者4：跟我女朋友。

偵探：所以宿舍發生兇殺案時，你在附近？

參與者5：不在。

偵探：所以你在哪裏？

參與者6：我去7-11買東西。

偵探：你對這個物品有印象嗎？

以此類推。詢問至嫌疑犯對專門物品的感受或關係後即可停止。

6. 查問速度越快越好，建立出角色的基本輪廓與案件發生的過程關係後即可停止調查。

7. 停止調查後偵探要重複上述的內容並記錄下來。

8. 總共找出8名嫌疑犯。

9. 分組，請剛剛說出姓名的同學分成一組或是採取直接分組（4-6人一組）。

三、解說與規範

主題活動：案件偵訊即興表演

教具準備：名片夾、桌、椅或排演箱

操作過程：

1. 每組開始分配角色，偵探之外，其餘三人分別扮演嫌犯1、嫌犯2，

以及偵探助理。

2. 嫌犯開始重溫剛剛的設定。

3. 建構表演空間。嫌犯與嫌犯的即興表演空間較小，表演空間中要有桌子與椅子，嫌犯與偵探也要有桌椅，如果有檯燈更好。每個房間要有出入門口的方向，桌椅要面對門口。

4. 嫌犯與嫌犯之間的對話，嫌犯1、2與偵探1、2，分成兩場進行即興對話與偵察（每場3-5分鐘即可）。

5. 嫌犯與嫌犯進入房間時，由一人先進入，之後另一人再進入房間。都進入房間後進行對話，偵探要在表演區外面進行對嫌犯的觀察。

6. 嫌犯與偵探進行對話時，要從嫌犯在房間的桌子前坐好等偵探從房間外進入開始。偵探須將關鍵物品帶在身上，對嫌犯詢問與物品的關聯性（參閱圖7-20、7-21、7-22）。

7. 對話結束後，須將對話中發現的細節以日記的方式記錄下來。

圖7-20　男嫌犯與女嫌犯

資料來源：紀家琳拍攝

圖7-21　偵探與嫌犯

資料來源：紀家琳拍攝

圖7-22　偵探（背對鏡頭）、物品（名片夾）與嫌犯

資料來源：紀家琳拍攝

四、討論

1.各組進行討論，分配及設定角色個性與複習相關資訊。

2.偵探進行案情詢問的進行步驟與可能性問題的商討。

五、演練

1.各組進行即興演練後進入展示區呈現。

2.朗讀偵探與嫌犯所記錄的日記內容。

六、評論

1.記錄的日記與情節發展的關聯性為何？

2.情節是否圍繞在關鍵物品上？找得出彼此的關聯性嗎？

3.請其他參與者提出修正的看法。

七、複演

嫌犯與偵探互換角色，並重複上述的過程。

八、評論與結論

1.互換角色後，主演的角色日記心得是什麼？

2.對照角色的日記紀錄，看與實際情節的進行有什麼差異？差異從何
而來？（是因為聲音、情節、表情，還是肢體動作？）

3.最終有沒有發現誰最可能是兇手？怎麼發現的？

4.參與者提出建議。

5.領導者進行本次活動的理念說明與總結。

6.完結式：表演場中放一張椅子，每位參與者請先坐在椅子上，之後
慢慢地起身，將扮演的角色留在椅子上，並對角色揮手道別。

案例 2

活動名稱：即興表演II（默劇）

一、課程計畫

 1.**暖身活動計畫**：以京劇《三岔口》[6]為演練概念，利用默劇動作，訓練參與者在可見的視覺狀態下，模仿夜晚摸黑前進的肢體與反應。

 活動目的：為主題活動建立人物性格與動作的相關資訊。

 2.**主題活動計畫**：進行默劇式的即興創作，教師給予具時間與主題的限制情境設定與必要條件，經過集體討論情節過程與簡單排練後，嘗試達成討論時預設的目標。

 活動目的：演練具明確主題、人物與情節大綱的即興創作，感受即興表演的過程。

二、暖身活動

 劇場遊戲：白日摸黑

 教材需求：排練箱

 操作過程：

1.教師先在表演場地中放置數個排練箱。

2.參與者想像遊走在全黑的教室內。

3.遊走時，開始想像某個被模仿的特定角色（例如：蔡英文、周杰倫、李登輝、馬英九、陳水扁等），正在全黑的房間中走動。

4.想像這些名人在一個全黑的房間中會如何動作，並以默劇形式進行。

5.領導者拍手1次時，每個參與者以定格肢體碰觸至最近的排練箱，每個排練箱隨機碰觸以四人為上限。

6.完成後，領導者拍手2次時，參與者開始從椅子為圓心摸索，進行

[6] 京劇傳統劇目之一，經典的黑暗虛擬打鬥戲。

對附近的參與者探索。

7. 在探索過程中，可以不經意的碰觸到別人。如果碰觸到別人時，可進行默劇式溝通，例如在全黑的空間中如何表現找到其他人的反應，第一次碰觸後必須雙方馬上收手，之後進行無論如何都無法碰觸到對方的動作（參閱圖7-23）。

8. 再次拍手1次時，所有參與者可以離開排練箱，繼續在空間中摸黑走動。

9. 重複上述過程3-4次。

三、解說與規範

主題活動：逃出毒氣室

操作過程：

1. 依據暖身活動最後一次與物件接觸的四人為一組。

2. 領導者重新以排練箱建構出一個密閉的表演空間與情境。

3. 領導者開始宣稱：現在你們已經身處在一個密閉的全黑房間，請自

圖7-23　黑暗中的摸索

資料來源：紀家琳拍攝

己設定房間有一扇窗戶或是一道門，你們必須利用這個唯一的出口一起逃出去，時間只有5分鐘，5分鐘一到就會灌入毒氣，大家都會死在這裏，4分30秒的時候會通知各位。

4.請各小組討論，在現有的角色設定下，討論一段有開始、中間與結束的默劇情節，決定如何以及是否逃出這間毒氣室。

5.各組演出。（參閱圖7-24）

四、討論

各組進行討論，確定彼此的角色設定及個性，確認情節的過程與空間狀態。

五、演練

各組進行即興演練後進入展示區呈現。

六、評論

圖7-24　默劇演練（密室中的活屍，只有一人逃出，並代表了人類的希望）

資料來源：紀家琳拍攝

1.各組說出原本的情節設定，以及最後是否達到原先的逃出設定。

2.其他參與者提出合理的情節修正看法。

七、複演

根據分享與其他參與者的提問與意見，請各組再重演一次，並以角色不改變的前提下，以原先的反目標進行即興演練，例如，原先設定最後是逃出的，本次就要演練逃不出。

八、評論與領導者結論

1.哪一組的表現與情節最完整？為什麼？

2.全黑與亮燈時動作的差別為何？

3.參與者提出建議。

4.領導者進行本次活動的理念說明與總結。

5.完結式：參與者在空間內走動，請從角色的肢體動作，緩慢地改回自己平常的走路動作，並從表演空間中離開至外面。

案例 3

活動名稱：報紙劇場（Newspaper Theatre）

報紙劇場是當代著名的社會議題劇場藝術家奧古斯圖‧波瓦（Augusto Boal, 1931-2009）所提出和倡導的一套劇場性的表達系統被壓迫者劇場（theatre of the oppressed）中的初始原型之一。

波瓦認為，亞里斯多德所創作的傳統悲劇理論《詩學》，是壓迫的詩學，悲劇中的「移情」（empathy）和「淨化」（catharsis）作用是為統治者和貴族服務的管／統治工具。亞里斯多德的悲劇觀隱含了他為貴族意識型態服務的思想，也就是形成所謂「悲劇

壓制系統」的由來。「悲劇」便是藉著「移情作用」、「淨化作用」來洗滌人的悲劇性弱點，提醒人反社會體制的後果，從而使人順從社會統治階級所營造出不可逾越的社會總體或傳統價值。被壓迫者劇場則是以不同於傳統劇場，需要安靜觀賞演出的劇場意識為出發，提出解放民眾思想與受到束縛的肢體及發言權，使民眾實際參與政治，並最終進行改革社會的可能性行動，以打破詩學／統治階級對民眾的桎梏，使大眾的一切趨於平等（賴淑雅譯，2000）。

報紙劇場是被壓迫者劇場理論還未完整論述前，具教育劇場意義的劇場創作形式。它原先是以提供觀眾創作的方法為目的，而不是完成後的藝術作品。它被設計來讓任何人都可以運用報紙上的一篇新聞報導或從任何其他書面材料，如議會的書面報告、「聖經」內容、國家憲法、人權宣言等，創作一齣具有戲劇性的場景故事（臺灣被壓迫者劇場推廣中心，2012）。亦即從新聞故事發展出社會性劇目，通過排練、表演辯證，引導民眾更具客觀理性對待社會問題。創作的方式可以分成：簡單的閱讀、完整的閱讀、連結性閱讀、節奏閱讀、額外閱讀、模仿閱讀、即興表演、歷史閱讀、定義、強調閱讀、文本閱讀等十一種方式。

一、課程計畫

1.**暖身活動計畫**：以現實場景夜店為背景，配合音樂、肢體動作的即興創作，演練眾人互毆的場景，以音樂做為控制肢體快慢的節奏依據。

活動目的：透過遊戲的形式，使參與者具有表達性的肢體能力。提供從外部的習慣動做為啟始，達到訓練肢體的運用能力，練習以不同與不曾用過的身體肌肉運作組合，透過動作的即興創新，進而打破腦中的固有認知系統，活化思想的表達可能性。

2.**主題活動計畫**：透過報紙新聞（現在已包含媒體新聞）所具有的社會性意義，進行即興式的定鏡或戲劇表演呈現。

活動目的：以標題式的簡單閱讀為啟始，討論後重現報紙的可能性內容與觀點，當資訊越多的時候，審查報紙的真實性還有多少。

二、暖身活動

劇場遊戲：慢活的夜店

教材需求：排練箱、音響

操作過程：

1.利用遊走與數字抱抱方式進行分組（5-6人一組）。

2.領導者建構空間與場景，並宣布活動規則：活動空間中有幾個排練箱，排練箱的作用是桌椅，不可以變成武器，如果你要用武器請用虛擬的表演做為表現，活動中可以說話。

3.第一組同學先進入場中，聽音樂聊天。

4.第二組同學隨後進入坐在空間的另一邊。

5.兩組同學請想辦法故意挑釁對方，進而開始互毆。只能做出互毆的動作，不可碰觸到對方，但是要盡量真實，注意彼此的聲音反應與動作的可能性反應。

6.當聽到音樂停止時，請所有人以慢動作的方式進行，音樂再起的時候，再以一般速度的動作進行。

7.每組輪流上場。（參閱圖7-25、7-26）

※提問與分享：

1.音樂停止變默劇表演時，是否表現出異於平常的肢體動作？

2.慢動作時，參與者彼此的互毆或互動，是基於什麼機制產生的？

三、解說與規範

主題活動：報紙劇場

圖7-25　夜店打撞球

資料來源：紀家琳拍攝

圖7-26　女子雙方互毆

資料來源：紀家琳拍攝

※小叮嚀：
提醒每位參與者都要成為這則新聞的關係人，沒有例外，即使是成為旁邊的觀光客都可以。

教材需求：投影機與螢幕，或是影印出的標題文件與新聞內容
操作過程：
1.以先前暖身活動的分組為基礎。
2.領導者宣讀一則最近臺灣發生過的真實報紙新聞標題：
「夜市賣天價烏魚膘　老闆認錯鞠躬道歉」
3.每組同學開始討論，根據這則標題，你們認為中間可能發生了什麼事？並請表演出來可能發生的起、承、轉、合的情節過程，讓這則新聞標題成為一個完整的事件。
4.最後各組進行定鏡或戲劇演出。

四、討論

各組進行討論並記錄，如何從標題引發的事件，發展出人物與觀點，並分配及設定人物個性。

五、演練

各組進行以定鏡形式即興演練後，進入展示區呈現編排過的定鏡畫面，並從畫面中的角色，個別擷取一句心底話。

六、評論

1.各組發表對於標題的想像與事件的理解。
2.參與者提出建議。

七、複演

領導者提供臺灣某家網路新聞的報導內容，請參與者完整閱讀後，經過討論可能發生的情節內容，同樣選取其中四個重要的起、承、轉、合片段，以即興創作再次以定鏡的方式演出。以下為這則新聞報導（參閱圖7-27、7-28）：

圖7-27　老闆家庭與產生衝突的家庭[7]

資料來源：紀家琳拍攝

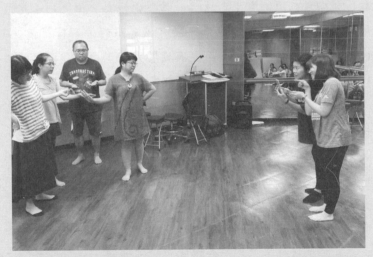

圖7-28　警察、攤商、房東、當事人與圍觀民眾

資料來源：紀家琳拍攝

[7] 多了一位在新聞中沒出現的攤商老闆母親的角色。

有網友在臉書「爆料公社」貼文指出，昨晚與家人到六合夜市吃炒烏魚膘，覺得不新鮮，還被要價1680元，他氣不過與店家爭論並報警，「警察竟只要我們雙方各退一步，付840元了事」。此文一PO，引發網友憤慨，揚言抵制到六合夜市消費，昨也在場調處的六合夜市主委莊其昌證實發生此一坑殺外地遊客事件，但強調，全六合夜市只有這攤坑殺消費者，「一個月發生三、四次，我已經快被氣死了」。

遭攤商坑殺的陳姓苦主（55歲）是建築設計師，下午接受《蘋果》電訪時表示，夜市一盤烏魚膘要價1680元，完全超出我的理解範圍，代表彼此簡單的信任不見了，以後逛夜市也要身懷巨款，不然遇到這種惡質攤商坑殺怎麼辦。

賣天價烏魚膘的老闆郭XX，傍晚也現身夜市在攤位前鞠躬道歉，強調自己用的野生烏魚膘，體型比較大，但也坦承定價稍貴。但他指稱當晚因客人一直來，沒有機會跟對方解釋標價160是一兩160元，而非一盤160元。而在輿論壓力下，出租該攤位的所有人李錫昌也當場拿出存證信函，要求郭XX退租。

陳男說，元旦連假帶著家人到高雄玩三天，因小孩沒有去過六合夜市，特地帶著小孩前往，看到一攤賣麻油炒腰子的攤位，完全沒客人，想說體諒做生意很辛苦，捧場一下，先點一道200元的麻油炒腰子，坐定後看見攤位前擺了魚膘，上面有一個用紙箱做成的小牌子寫了160，因為平常在其他地方吃魚膘也大約2、300元，夜市一定比較便宜，因此就點來享用。沒想到孩子咬一口吐出來，太太娘家從事海鮮生意，一看認定魚膘不新鮮，他質疑老闆才知道一盤要價1680元。

他當場質疑：「怎沒跟我們講是這個價格？」，老闆淡淡回說：「你們又沒有問。」我再反問：「我們沒問，你就可以用這種方式來嚇我們就是了。」之後雙方在夜市主委及警方等人協調下，

各退一步，最後達成840元和解。他當下掏出1,000元支付，老闆找了200元，陳先生認為「講好就不要再去佔人家便宜」，執意要求老闆找他160元，銀貨兩訖後才帶著妻兒離開。

他事後在臉書PO文說：「我可以付錢，但是你們會失去觀光客對你們的信任，一旦失去了信任就會失去客源，我們可以不來，但你們可以不做生意嗎？殺雞取卵是沒有未來的。」

此文一PO，十個小時引來逾萬名網友瀏覽，有近三千則留言。有網友氣憤地說：「六合夜市損潘納」、「陸客騙習慣了……臺客也不放過」、「抵制到六合夜市消費」。

六合夜市主委莊其昌說，他昨晚十點多聽到吵架聲到場排解，「這盤炒烏魚膘夜市行情價約4、500元，那家攤商賣1680元，太誇張了」。他當場即指責該攤商不能這樣坑殺消費者，「六合夜市一百多攤，大家都本分做事，但這家承租攤商，一個月有三、四起這種坑殺事情」，「是要害死其他攤商，讓大家都不敢來六合嗎？」

六合夜市另一海產店攤商阿輝說，新鮮烏魚膘應是色澤白亮，以被指控炒烏魚膘量來看，他一盤約賣400多元，且是用本土烏魚膘，非大陸冷凍貨。

莊其昌說，將建請高市府以拒發攤商證方式，讓攤主不再轉租給這家常坑殺消費者的海產店，該海產店在六合夜市做生意至少已五、六年，每月租金4.5萬元。

高市府經發局說，將會同消保官等單位，到被指坑殺消費者的這家攤商，瞭解他有無向民眾消費者清楚告知收費標準，「不允許有坑殺外地客情況」（蘋果即時報導，2017年01月02日23:59）。

八、評論與結論

1.透過標題的演出與看過內容後，真實性與想像差了多少？有組別演

出後與報導內容接近嗎？

2.認為這家媒體報導的都是事實嗎？

3.如果要從四格靜止畫面中，挑選與主題最相近的照片，會挑哪一張？

4.從報導內容中有沒有發現具議題性的其他內容，比方說同是攤商不同人的觀點，他為什麼要說這些話？陸客在這則新聞中是否有隱藏性的議題？為什麼會出現坑殺行為？

5.即興演練後是否發現了是從某人的觀點出發的？如何產生的？

6.領導者進行本次活動的理念說明與總結。

7.完結式：全體圍個圈，每位參與者說出其他參與者剛剛在呈現時認為的特殊之處，或者覺得欣賞的地方。

複習時間

1.創作性戲劇最重要的兩個核心操作元素，在遊戲之外，另一項為何？這項元素的特色為何？

2.即興表現時，主題框架的用意為何？

3.創作性戲劇的即興表演演練的五個步驟為何？說明之。

chapter

8

創作性戲劇進階實作II

第一節　語言篇：說故事（Storytelling）

第二節　舞臺美術：偶戲與面具（Puppetry & Masks）

❧第一節　語言篇：說故事（Storytelling）

　　說故事是培養透過口語能力表達出對角色、場景的想像力、情節結構的良好活動。就表演而言，說故事的能力會著重在語言表現的訓練，例如聲音的大小、語氣、語調、口齒發音的練習。但是，由於戲劇表演通常不會只有單一的口語表現，否則易成為文學式的朗誦，一般會配合臉部表情、肢體動作或簡單的音效，協助口語意義的傳遞，以強化故事的內容與觀點，甚至會透過故事內部分對話或臺詞的出現，深入至「潛臺詞」與故事的主題共同探討。

　　以創作性戲劇的教育領域而言，說故事活動的學習以增進自我表達、進行語言交流、豐富詞語字彙與改變對事物的認知能力為目的。說故事的素材來源極多，可以是自創故事、自己或他人的經驗、民間故事、神話故事、成語故事、傳說、寓言故事、笑話、詩詞、傳記、文學小說等等，說故事者或表演團體，則是透過扮演或旁觀者的角色，敘述完整的故事內容（張曉華，2003a：250）。

　　戲劇教育學家麥凱薩琳認為，說故事活動最重要的是「周全的準備與說故事者熱忱的投入」（McCaslin, 1979: 39）。周全的準備指的是對故事要有全盤的理解與熟悉，在腦海中以想像力為手段，將故事情境重現，如此才能在需要加強、延伸故事重點的地方有所表現，不會發生遺漏。熱忱的投入，則是指在說故事時表演者內心的認同感，唯有說故事者自身認同故事內容與扮演角色時，所說的故事才會有真實感，才能利用語言的聲調、語氣等等，令人感同身受，一起享受故事帶來的樂趣。

　　創作性戲劇的說故事活動，領導者在計畫參與者表現的方向時，須注意團體成員的屬性與喜好以準備素材，否則不易與團體達成共鳴，以利之後的教學目標。一般活動進行的方式，可分成個人的說故事活動以及劇場性說故事活動。個人說故事活動，特點是故事的敘述，開始時都是

以單人為主，但是之後須成為小組合作的方式進行故事呈現。開始活動時，可由領導者利用圖像、新聞、海報或是某事件、事物、特徵或現象做為故事的開頭，再利用衝突、懸疑、分析、想像、聯想、即興創作等戲劇手法，輪流令每位參與者根據戲劇的基本要素，依照先前的資訊，從發生的故事、人物、時間、地點、原因等，具體化地敘述出故事的內容。之後透過小組討論的方式，統整出具有戲劇情節（開始、中間、結束）、主題、人物的故事內容，最後再以小組合作呈現的方式，以劇場性說故事的形式進行最後的演示。通常劇場性說故事的形式，可分成讀者劇場（readers theatre）、故事劇場（story theatre）與室內劇場（chamber theatre）三種呈現方式。當然，劇場性說故事的呈現方式，也可以不從單人說故事做為啟始，由領導者直接尋找合適的文學或故事素材，讓小組成員以即興創作與編劇創作的方式，緊抓主題以進行具教育議題或娛樂為主的劇場呈現。

　　以下為四則說故事活動的教學實作案例。

案例 1

活動名稱：故事說說看

一、課程計畫

　　1.**暖身活動計畫**：利用故事圈方式，加上與聲音、肢體動作的連接性，進行故事性的連接遊戲。

　　活動目的：進行故事基本組成以及語調、情緒、想像、衝突、懸疑的即興故事創作。

　　2.**主題活動計畫**：利用聽覺專注力、模仿與觀察結合，進行扮演他人與自我介紹活動。

　　活動目的：理解觀察後的模仿，需要時間練習，而語調的快慢與情緒表現極有關係。同時練習帶有各種輔助傳達訊息的動作，將使故

事更精采，同時訓練如何生動地敘述一段自身發生的故事。

二、暖身活動

劇場遊戲：故事圈，幸運／不幸運

操作過程：

1.全體圍一個圈。

2.由領導者指定一位參與者做為開始，按順序接力下去。

3.每次故事的前兩位參與者，只能以自己或是其他參與者姓名做為啟
　始與地點的敘述，例如：

　第一位：我是XXX。

　第二位：我昨天去看電影。

　第三位開始與之後的參與者，進行不幸運與幸運的敘述，並且加入
　情緒性的語調。

　第三位：不幸的是，我忘了帶錢。

　第四位：幸運的是，我女朋友身上有錢。

　第五位：不幸的是，買兩張票缺10元。

　第六位：幸運的是，我們遇到了XXX。

　以此類推，至領導者喊停從新開始（參閱**圖8-1**）。

4.請參與者要遵循5W1H的原則進行活動。

5.可循環5-6次。

※提問與分享：

1.誰的聲音表現，認為最符合幸運或不幸運的語調？

2.故事要如何符合邏輯？為什麼？

三、解說與規範

主題活動：我是你，你是我！

操作過程：

1.利用數字抱抱活動，進行2人一組的隨機式分組。

圖8-1　幸運／不幸運

資料來源：紀家琳拍攝

2.要求每位參與者向對方進行自我介紹，同時述說一段最近你覺得最
　有趣與最慘的事件，事件中必須明確的說出5W1H的內容。在述說
　的期間，參與者必須仔細聆聽對方的聲音、語氣，並觀察對方的動
　作。

四、討論

　　各組開始根據規範要求進行呈現內容的討論。

五、演練

　　開始進行扮演對方的自我介紹，以第一人稱方式模仿同伴（參閱圖
8-2）。

六、評論

　　1.過程中，覺得聲音與故事連結，最困難的地方在何處？

　　2.熱忱的表現上，如何是最真誠的表現？為什麼？

　　3.參與者提出建議。

圖8-2　聲音與動作的模仿與觀察

資料來源：紀家琳拍攝

七、複演

根據其他參與者建議修正後再敘述一次。

八、結論

1.領導者進行本次活動的理念說明與總結。

2.完結式：每位參與者請站起來補充剛剛對方介紹時說錯的地方，以及剛剛敘述事件中漏說的地方。

案例 2

讀者劇場（Readers Theatre）

讀者劇場是一種非常簡單且容易操作的劇場性說故事活動。根據美國讀者劇場學會（The Institute for Readers Theatre）的定義為：「經

由兩名以上的口述者，運用口述朗讀的方式，來向觀眾傳達文學內容的知性、情感和審美意涵的一種劇場形式。」（Adams, 2003）亦即是以不需有壓力的背詞狀況下，在觀眾面前以聲音呈現劇本內涵，同時運用想像力、聲音表情來詮釋已被改為劇本型態的文學作品。原始的讀者劇場可分成四個構成要素：

一、選擇題材：從文學作品中選擇一篇，朗讀其故事或片段。

二、編寫劇本：將故事挑選後，改編撰寫成劇本。

三、演練修飾：演練改編劇本。修飾劇本為朗讀表演版本。

四、朗讀表演：手持劇本為觀眾朗讀表演。（張文龍，2007：Ⅲ）

以創作性戲劇教學方式操作時，領導者可以先選擇好的劇本內容，帶領參與者進行劇本朗讀與劇本及人物分析，幫助參與者對劇本有全面性的瞭解，之後再賦予小組成員討論相關表現的形式與需求。展示過程中，除了聲音是表現重點之外，根據劇情適當加入外部表演動作與臉部的表現，並不減低讀者劇場的功效，反而能加深劇場演出的魅力。

讀者劇場的故事題材可以是自創故事、自己或他人的經驗、民間故事、神話故事、成語故事、傳說、寓言、詩詞等，然後再進行劇本式的編寫，因此，國外學者認為這是一種可讓學習者經歷聽、讀、說、寫的語言藝術課程。由於讀者劇場利用了只要能夠劃分舞臺與觀眾席的劇場基本特質，因此，即使在沒有專業表演教室的情況下，還是能在一般教室中進行簡單的戲劇呈現，對於臺灣大部分沒有表演教室的各級學校而言，讀者劇場是較為容易施作的課堂劇場形式之一。本教學案例，引用並改編由林佳賢、張淑甚編劇，民國95年獲選話劇比賽編劇第一名的劇本《謠言與謊言》做為教材，劇本內容詳見附錄七。

活動名稱：《謠言與謊言》演出

一、課程計畫

1. **暖身活動計畫**：利用現有劇本《暗戀・桃花源》演出片段為範例，選取具有長短句的對話作為口語練習。

 活動目的：訓練口齒發音及瞭解各種情緒在聲調、音量、語速、節奏等各方面的表現形式與可能性。

2. **主題活動計畫**：以現有自編劇本，進行讀者劇場的練習以及進行故事的延伸。

 活動目的：瞭解讀者劇場演出的形式與過程，並練習如何在劇本主題之外，延伸劇本情節，使之賦予額外生命教育議題與更深刻之故事內容。

二、暖身活動

劇場遊戲：你在生氣嗎？

教材需求：投影機、螢幕、播放器與各種標註情緒與臺詞的紙本

操作過程：

1. 利用投影機播放《暗戀》指定演出的片段，使參與者瞭解正式演出時，職業演員的語氣與聲速的使用方式。

2. 進行隨機分組，2人一組。

3. 每位參與者獲取一張寫有臺詞與單一情緒與語調需求的紙本（情緒共有：生硬、喜悅、無情、認真、豪放、憂傷、憤怒、善意、尷尬、懷疑、驚懼）。

 臺詞舉例如下：

 生硬的語氣：機械人、電腦、外星人、外國人

 雲之凡：天氣真的變涼了。濱柳，回昆明以後，會不會寫信給我？
 江濱柳：我已經寫好了一疊信給你。

雲之凡：真的？

江濱柳：而且，還算好了時間。我直接寄回你昆明老家，一天寄一封，明天你坐船，十天之後，你到了昆明，一進家門，剛好收到我的第一封信。接下來，你每一天都會收到我的一封信。

雲之凡：我才不相信，你這人會想這麼多！

江濱柳：所以，還沒有寄。

雲之凡：我就知道。

江濱柳：這樣，你就確定可以收到了。

雲之凡：有時候我在想，你在昆明待了三年，又是在聯大念的書，真是不可思議！我們同校三年，我怎麼會沒見過你呢？或許，我們曾經在路上擦肩而過，可是我們居然在昆明不認識，跑到上海才認識。這麼大的上海，要碰到還真不容易呢！如果，我們在上海也不認識的話，那不曉得會怎麼樣，呵！

江濱柳：不會，我們在上海一定會認識。

4.2人一組，確定紙本上口語的表現方式與分配角色後呈現。

※提問與分享：

1.哪一種情緒或語調的表現最簡單或困難，說明原因為何？

2.以單一情緒的述說之後與之前正式演出的差別在何處？

三、解說與規範

主題活動：讀者劇場《謠言與謊言》

※說明與叮嚀：

1.領導者在第一次排練時，可以旁述指導參與者語氣與提醒上下場的表現，如同導演導戲一般；亦可以告知參與者，可以先有表演的想像畫面，再試著通過聲音表現，輔助場景與表演的呈現。

2.讀者劇場非常類似戲劇排練前的讀劇程序，能夠幫助演員在表演時表達情緒以及人物與人物之間關係的表現。

3.常有參與者因為不知道要如何利用聲音表現故事，而急於用肢體表演取代或不自覺的想走向正在對話的角色，領導者要提醒參與者讀者劇場的形式與表現重點。

教材需求：10張椅子與紙本劇本。

操作過程：

1.領導者帶領團體成員閱讀劇本。

2.進行隨機分組，10人一組。

3.領導者進行劇本說明與角色分析。

4.準備活動空間，劃分表演區與觀眾區，並在表演區排出10張略成弧形的椅子空間。

5.提醒參與者，每場開始時先進行角色介紹，可以拿著劇本念出臺詞。同一場沒有角色扮演的同學，請幫助發出某些場景需要的音效聲音，如鳥叫、恐懼等等的音效聲。當角色需要說話時請站起來說出臺詞，並面對設定說話的對象。角色同場臺詞說完了，如果還在場上，請繼續站著，表示角色還在同一個情境中；如果劇本上寫下場了就請坐下，也可以背對觀眾的方式表示下場（參閱圖8-3）。

6.請討論劇中Peter與小狗史霸特日後的生活如何？幫助劇本增加生命教育的議題，例如：史霸特8年後老死了，Peter長大後如何面對生命的議題，還是其實Peter剛開始有了史霸特後很開心，但是過久了覺得他很煩，占據他的時間，最後還是由媽媽餵養史霸特一直到最後。

四、討論

各組開始根據規範要求進行呈現形式與結局的討論與編劇，並將結局記錄下來。

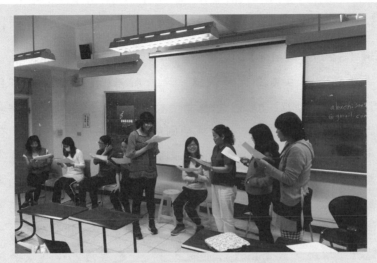

圖8-3　教室中的讀者劇場演練

資料來源：紀家琳拍攝

五、演練

每組先進行排練之後正式進入表演區呈現。

六、評論

1.以聲音做為表現的主體時，呈現時要注意哪些地方？

2.讀者劇場在呈現時與一般戲劇的劇場演出差別在哪裏？

3.增加的生命議題與故事發展，是如何決定出來的？

4.參與者提出對第一次呈現的建議。

七、複演

進行複演，同時要求要有完整的聲音與聲響的協助。

八、結論

1.領導者進行本次活動的理念說明與總結。

2.完結式：說出最喜歡與最不喜歡的角色。

案例 3

故事劇場（Story Theatre）

故事劇場是由美國教師保羅・席爾斯（Paul Sills，本名Paul Silverberg，1927-2008）根據讀者劇場形式，發展出更具舞臺演出的表現形式，故可以成為正式的劇場演出。正式演出時，「創意」和「好玩」是說故事劇場創作的兩大核心，因為演出時舞臺上只有演員，沒有燈光、道具、服裝、布景的輔助，甚至連所謂的舞臺，都可以只是一塊清空的場地。演員必須扮演故事裏所有的角色、物件和場景，還須不時跳出角色，以說書人的身分用旁白或獨白來敘述一些情況，或是推移時間與空間，發表對角色行為或事件的觀感，其他演員則同時可以啞劇動作進行表演，或者配合音樂、歌舞搭配演出。預先寫好的劇本，容易限制住演員於實際互動中所能玩出來的創意，因此，一般先是只有故事內容再進行集體創作（張麗玉，2013：77）。

由於故事劇場的舞臺表演形式比讀者劇場強烈，因此，排練過程中導演的功能會更加明顯，參與者應要明確的分辨臺詞或所敘述內容的對象與目的為何。因此，所有劇本內容在經過所有成員的同意後，是可以修改的，如何修改，取決於參與者對人物與主題方向的創作。以下即是筆者利用繪本故事《你很特別》[1]，改編成的故事劇場劇本《我很特別》。

<div align="center">《我很特別》</div>

角色

Heart：說書人

Self：小木頭人

[1] 原著《你很特別》，作者：陸可鐸；繪圖：馬第尼斯；譯者：丘慧文、郭恩惠；出版社：道聲出版社。

Mother：Self的木頭人媽媽

Friend：Self的朋友，也是小木頭人

Confidence：身上沒有任何標籤的木頭人

Heart：很久很久以前，在一個地方叫做Mind村，住在那裏的人是一群小木頭人。他們都是木匠Heart雕刻成的。他住在一個山丘上，從那兒可以看到整個Mind村。

（Mind人走上來）

Heart：雖然他們全都是木匠刻出來的，也都住在同一個村子裏，但是每一個Mind人都長得不一樣。有的大鼻子，有的大眼睛；有的個子高，有的個子矮；有人戴帽子，有人穿外套；有人少了一條腿，或是與其他人長得很不同。

（Mind人從口袋裏拿出貼紙）

Heart：Mind人整天只做一件事，而且每天都一樣：他們互相貼貼紙。每一個Mind人都有一盒星星貼紙和一盒黑色點點的貼紙。他們每天在大街小巷裏，給遇到的人貼貼紙。

（Mind人幫別人貼貼紙）

Heart：木質光滑、漆色好的漂亮木頭人，總是被其他人貼上星星貼紙。木質粗糙或油漆脫落或是長得奇怪的就會被貼黑點點。有才能的人當然也會被貼星星貼紙。例如，有些人可以很快的算好數學，或是可以跳過堆高的箱子。另外，有些人學問好，還有些很會唱歌。大家都會給這些人星星貼紙。然而，那些什麼都不會的人，就只有得黑點點貼紙的份。但是，有時數學特別好，卻無法與別人溝通的人，也會被貼上黑點點，這真是奇怪！

Self就是其中之一。他想要跟別人一樣跳很高，卻總是摔得四腳朝天。一旦他摔下來，其他人就會圍過來，為他貼上

黑點點，有時候，他摔下來時刮傷了他的身體，別人又為他再貼上黑點點。然後，他為了解釋他為什麼會摔倒，講了一個大家覺得奇怪，不相信的理由時，別人又會給他再多貼一些黑點點。

不久之後，他因為黑點點太多，就不想出門了。他怕又做出什麼事，像是忘了帽子或是踩進水裏，那樣別人就會再給他一個黑點點。甚至，有些人只因為看到他身上有很多黑點點，就會跑過來再給他多加一個，根本沒有理由。所以他開始在家裏自暴自棄，整天只想看電視與上網，不想出門也不想學習新的事物與認識其他人。

（Confidence上場）

Heart：有一天，他遇見一個很不一樣的Mind人。她的身上沒有黑點點，也沒有星星貼紙，就只是木頭。她的名字叫Confidence。她身上沒有貼紙，可不是別人不給她貼貼紙喔！是因為貼紙根本貼不住。有些人很欽佩Confidence沒有得到任何點點，所以他們便想為她貼上星星貼紙，但是只要一貼上去，星星貼紙就掉了下來。有些人因為Confidence沒有任何的貼紙，所以覺得怎麼會有人身上沒有貼紙呢？他們就想給她貼黑點點，但是也貼不住。Self看到後心裏想：「如果我也可以這樣就好了。我不想在身上有任何記號。」但是，他覺得他做不到，所以他還沒做就先放棄了。不過，身上沒有貼紙這件事，開始讓Self非常苦惱，苦惱到吃不下飯。

（Mother上場）

有一天，媽媽發現了Self的苦惱，她開始鼓勵Self要有勇氣去詢問。

（Friend上場）

又有一天，Self的唯一好朋友Friend也注意到Self的煩惱，他也鼓勵Self要積極去追尋答案。終於，Self鼓起他最後一絲的勇氣走向Confidence。

Self：請問你，要怎麼做才可以跟你一樣呢？

Confidence：很簡單啊！我每天去找Heart。

Self：Heart？

Confidence：對呀！就是木匠Heart。我會跟他一起坐在他的工作室裏。

Self：為什麼？

Confidence：你自己去找他不就知道了嗎？去吧！他就住在山丘上。

（Confidence下場）

Self：但是，我這麼多的黑點點在身上，他會肯見我嗎？

Heart：Self回家後想了很久，他覺得他好像沒有得到答案，所以，他去問其他人有沒有聽過Heart？有人告訴他Heart住的山丘路程很不好走，有人說很遠，有人說很近，有人說你不要來問我，有人說你要自己找喔！最後，他決定：我還是自己去找Heart吧！他原本很懷疑，通往山頂的路可能不好找，沒想到其實就在他家附近；他原本很害怕，通向山頂的小路很難走，但是，這段路很奇怪，剛開始時，路很小條，有石頭擋著他；跳過之後，路就越走越大條，而且越走越輕鬆。更奇怪的是，有些黑點點慢慢在Self不注意的時候滑落了。終於，他走進那間大大的工作室。這裏的東西都好大，讓他不禁張大了他的木頭眼睛。連凳子都跟他一樣高，他得踮起腳尖才看得見工作的桌面。而鐵鎚跟他的手臂一樣長。Self驚訝的嚥了嚥口水，他覺得很恐怖。

Self：我不要待在這裏，還是回家吧！

Heart：Self？

Self：嗯？

Heart：Self！真高興看到你。來，過來讓我瞧瞧。

（Self慢慢轉過身，看著木匠）

Self：你知道我的名字？

Heart：當然嘍！你是我創造的啊！

Self：……

Heart：看來，別人給了你一些不好的記號。

Self：我不是故意的！Heart。我真的很努力了。

Heart：喔！孩子，你不用在我面前為自己辯護，我不在意其他的
　　　　Mind人怎麼想。

Self：你不在意？

Heart：我不在意，你也不應該在意。給你星星貼紙或黑點點的是
　　　　誰？他們不是都和你一樣，只是Mind人。他們怎麼想並不
　　　　重要，Self。重要的是你怎麼想。而我覺得你很特別。

Self：我？很特別？為什麼？我走不快，跳不高，我的漆也開始剝
　　　　落。你為什麼在意我？又說我很特別？

Heart：因為你是我做出來的，所以我在意你。我天天都盼著你
　　　　來，其實我盼著所有的人都能來。

Self：我來是因為我碰到一位沒有被貼貼紙的人。

Heart：我知道。Confidence跟我提起過你。

Self：為什麼貼紙在Confidence的身上都貼不住呢？

Heart：因為Confidence決定她對自己的想法，決定要成為什麼樣的
　　　　人。只有當你允許貼紙貼到你身上的時候，貼紙才會貼得
　　　　住。

Self：什麼？

Heart：當你在意貼紙的時候，貼紙才會貼得住。你越相信我的存在，就越不會在意他們的貼紙了。

Self：我不太懂。

Heart：你會懂的，不過要花點時間。現在開始，你只要每天來見我，讓我提醒你，而且我就在這裏。記得，你很特別，因為我創造了你。我在每個人的身旁。

（Self聽完話之後，慢慢地走回家，他在心裏想：「我想他說的是真的，我很特別！」就在他這麼想的時候，一個黑點點又掉下來了）（參閱圖8-4、8-5、8-6）。

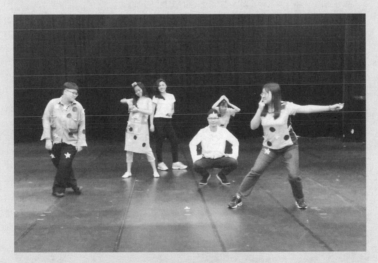

圖8-4　形狀都不同的小木頭人

資料來源：紀家琳拍攝

圖8-5　Self與Friend

資料來源：紀家琳拍攝

圖8-6　Self與什麼都貼不上的Confidence：這場的Confidence創作成一隻
美人魚

資料來源：紀家琳拍攝

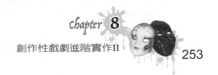

活動名稱：故事劇場《我很特別》演出

一、課程計畫

　　1.暖身活動計畫：想像木頭人如何說話與走路。

　　　活動目的：訓練主題活動中角色們可能的外表型態、情緒與說話的語調。

　　2.主題活動計畫：以現有自編劇本，進行故事劇場的練習。

　　　活動目的：瞭解故事劇場演出的形式與過程，並練習如何在劇本內容以及劇本之外，以想像與即興創作，創造出更多的表演或臺詞內容，豐富整個呈現。

二、暖身活動

　　劇場遊戲：我是木頭人

　　操作過程：

　　1.開始劇場性遊走。每位參與者開始想像自己是由木頭所組合成的人，可以是一個完整的人，也可以是一個有著殘缺身體的人。

　　2.想像這樣的人要如何走路、跑步與說話。

　　3.加入彼此打招呼的動作與聲音，之後再逐步加入：請、謝謝、對不起等一般的生活性對話。

三、解說與規範

　　主題活動：故事劇場《我很特別》

　　※說明與叮嚀：

　　1.本劇本是根據繪本所改編，筆者將其原始意義改變至另一個主題方向，建議本書使用者，搜尋資料瞭解其原始繪本的意義。

　　2.原書中並無Mother與Friend的出現，是增設的人物。

　　3.每個組別讀過故事後，可以經過討論，再自行設定或解釋劇本主題，進行改編。

　　教材需求：紙本劇本

操作過程：

1.領導者帶領團體成員閱讀劇本。

2.進行隨機分組，6-7人一組。

3.領導者進行原劇本的主題說明與角色分析，並說明故事劇場的演練方式。

4.準備活動空間，劃分表演區與觀眾區。

四、討論

各組開始根據規範要求進行小組討論與分配工作及角色。

五、演練

每組先進行排練之後正式進入表演區呈現。

六、評論

1.請問故事的主題為何？

2.故事中貼紙、人物、敘述場景的象徵意義為何？

3.如何分辨說書人說話的對象？

4.參與者提出建議。

七、複演

進行複演，同時要求要有音樂的輔助。

八、結論

1.領導者進行本次活動的理念說明與總結。

2.完結式：說出自己最近最想要做的事情。

案例 4

室內劇場（Chamber Theatre）

美國西北大學羅伯・布理恩教授（Robert S. Breen, 1909-1991）所創始的另一種劇場性說故事形式。劇本的由來，大部分是將現有的文學作品改編而成，並且配以最少量和暗示性的設置輔助演出。室內劇場演出時，敘述被包含在表演文本中，當中的敘述者可能由數個演員扮演（O'Neill, 2014: 63）。布理恩曾對室內劇場有如下的說明：「一種準備與表現非戲劇化故事的方法，其表現，足以適用於任何時間、地點與人物數量的變化。」（Breen, 1978）因此，室內劇場演出時，著重在參與者對文學作品風格與人物的理解，特別是敘述者角色的分配，以及各個人物行為動機的表現（張曉華，2003a：268）。以下為筆者所改編的《東郭先生與狼》室內劇場的劇本。

<div align="center">《東郭先生與狼》</div>

人物：東郭先生、狼、趙簡子、士兵二人、老杏樹、老牛、老農。

<div align="center">第一場</div>

場景：荒野中煙塵滾滾，喊聲震天。

（東郭上）

郭：這是發生在我身上的一個故事，大家請幫我評評道理，看看我到底該不該被殺。

（東郭下）

（O.S.打狼啊！追啊！）

（一狼帶箭傷上場）

狼：我是中山的一隻惡狼，生性非常殘忍狠毒，今天出門覓食，遇到了獵人。剛剛被獵人射了一箭，帶著傷開始逃亡。前後路都被堵住了，我看我今天要沒命了！

（一瘸一拐跑下）

（東郭先生背著書囊上，邊走邊搖頭晃腦地念詩）

郭：今天天氣真好，路上風景也好，而且已經有人要請我去教書，真好啊！背起我的書囊趕快上路去教書。

（忽然發現路上一群螞蟻，頓起慈悲之心，已舉起的一隻腳不忍放下）

郭：唉呀！路上怎麼會有這一群螞蟻呢？書上說，為人要有慈悲心，不可以殺生。

（小心翼翼地繞過螞蟻，繼續前行）

（後場出現打狼、殺狼的喊聲）

郭：唉呀！少年人，打打殺殺，太殘忍了。我去勸勸那些兇狠的士兵，不要傷害生命。

（趙簡子率士兵上）

（郭牽住趙）

郭：將軍啊！你們在忙什麼？不要傷害生命啊！

趙：書生，我們在獵殺一隻會吃人的惡狼，您有看到這隻狼嗎？

郭：惡狼吃人是不對，但是，你們因為牠吃人就要打死牠，也不對吧？

趙：書生，你是吃素的嗎？算了！我不想跟您辯解，請讓我過去吧！我們還要去打獵，不跟您多聊了！

趙：弟兄們，走！

（士兵一把推開郭，隨趙下）

郭：（搖頭）惡狼吃人當然是不應該，但是，善有善報，惡有惡報，到頭都會有報應的！

（狼上場，跪在東郭先生面前）

狼：書生，您發發慈悲，救我一命吧！您現在救了我，我一定會向您報恩的。

郭：施恩圖報不是我的本意，救助生命才是我真正的想法。我的希
　　望是，希望你日後要有慈悲心，不要傷害任何生命。

（O.S.又傳來喊殺聲。）

狼：書生，書生，你說什麼都可以！只要你今天救了我的命，我保
　　證日後絕不再傷害任何生命。

郭：好！可是這裏沒有任何可以藏住你的地方啊！

狼：你讓我鑽進這書囊就可以了。

郭：但是，書囊只能裝聖人所寫的書啊！你進去了會把這些聖人寫
　　的書弄髒的。

狼：書生啊！聖人教導你們人類要講仁慈不是嗎？救了我，不就是
　　仁慈的表現嗎？

郭：啊！你說的對啊！好，你進去吧！

（東郭先生把書取出，讓狼鑽袋，狼鑽不進去，殺聲漸近）

狼：我的身體太大，袋子太小，我鑽不進去，麻煩你把我捆起來，
　　再塞進袋子裏面。

郭：好吧！那真的就太委屈你了。你要知道，我們讀書人行善事，
　　是絕對不會想要你日後回報我的。

（東郭將狼捆進大口袋，上面鋪些書，爾後坐在袋子上，裝著看書
的樣子）

（趙簡子帶士兵上來，四處尋狼）

趙：書生，再問你一次，剛剛有沒有看到狼跑過去？

郭：沒，沒看到。

士兵：書生，我看你滿老實的，你不要說假話騙我們將軍。

郭：哼！你們這些年輕人，說話怎麼這麼沒禮貌！我是讀聖賢書的
　　人，怎麼會昧著良心說謊？剛剛我聽到那邊的草叢有聲音，那
　　四惡狼可能已經從那邊跑走了。

趙：好！謝謝書生，我們快追！

（率士兵急下）

郭：嚇死我了！嚇到我都流冷汗了！可是，我真高興，我救了一條
　　生命。

（放狼出）

狼：（伸腰噓氣）哇呀呀，悶死我了！

郭：野狼啊！你趕快去逃命吧！記得以後不要再傷害生命了。

狼：書生，我現在因為太過饑餓所以沒有力氣，您救佛救上西吧！

郭：怎麼救上西呢？

狼：（張牙舞爪）讓我吃你的肉啊！

郭：（大驚）什麼！什麼？！你要吃我？

狼：對啊！佛祖都可以割自己的肉餵老虎了，你為何不能餵飽我
　　呢？

郭：中山狼啊！中山狼！你真的是忘恩負義沒天良的傢伙啊！大家
　　來幫我評評理！幫我評評理！

狼：（大笑）哈哈！天良，什麼是天良？誰能幫你評理？

（狼惡狠狠地逼進）

郭：好！你若是想吃我肉，就要讓我心服口服，我們去問路上遇到
　　的三個老人，如果他們都覺得你應該吃我，我就讓你吃，否則
　　我死也不服，下地獄時一定向閻王爺告你，說我是冤死的。

狼：（冷笑）各位啊！吃人本來就是狼的天性，不是嗎？書生，你
　　今天會死在我手上，要怪就應該怪你這個人太迂腐。哈哈哈！
　　好吧！我們就去問三個老人，讓大家評評理，狼吃人是不是正
　　常的事，免得你死了不服氣，還費力去向閻王爺告我。

（郭和狼在場上走動，尋找三個人）

（老樹上場）

老樹：唉！想當年我年輕的時候，枝葉茂密讓人乘涼，造福多少

人？現在我老了，枯萎了，卻要遭人拿斧頭劈砍，大家說這
有沒有道理？

郭：老樹啊！我要請你評評理，我之前好心救了這匹狼，現在反而
要被狼吃掉。你來說說看，天下有沒有這個道理呢！

老樹：我說野狼啊！你就吃吧！吃吧！吃吧！我的杏果給人類吃了
二十年，如今我老了，人們還要用斧頭劈我，用火燒我。人
類忘恩負義，狼為什麼就不能吃你？你活該！該被狼吃掉。

（老樹下場）

（狼哈哈大笑，步步進逼）

郭：等一下，我們現在才問了一個老人，你還不能吃我。

狼：唉呀！好吧，讓你再活一會兒，哈哈……，我就等你死心讓我
吃。

（老牛慢騰騰地上）

郭：老牛啊，我要請你評評理！我之前好心救了這匹狼，現在反而
要被狼吃掉！你來說說看，天下有沒有這個道理呢！

老牛：我說野狼啊。你就吃吧！吃吧！吃吧！我每天都在幫人類拉
車、耕田、推石磨、運水，吃的是野草，擠出牛奶給人喝，
如今我老了，人還要殺我吃肉。人類忘恩負義，狼為什麼就
不能吃你？你活該！該被狼吃掉。

（老牛下場）

（狼大笑，郭大哭，老農背著鋤頭上場）

老農：各位朋友，這真是非常稀奇的事情啊！你看這隻狼在笑，人
在旁邊哭，這是什麼道理呢？

郭：（嗚咽著）老爺爺，救命啊！我救了這匹狼，反而要被狼吃
掉，你說說看，天下有沒有這個道理呢？

老農：（看著狼）他說的事是真的嗎？

狼：農夫，我跟你說，你不要只聽書生說我的壞話，我跟你說，這個書生才是真正的混蛋，他剛剛五花大綁把我捆起來，裝進書袋中想悶死我，我命大沒死逃出來，所以，你說他該不該被我吃掉呢？

郭：你說這什麼話？冤枉啊！老爺爺！是狼要我捆住牠，這樣牠才能裝進書囊裏面逃生，躲過獵人的圍殺，怎麼會變成我要悶牠它呢！

老農：（做思考狀）這個書囊這麼小，狼又這麼大隻，怎麼能裝得進去呢？我不相信，我不信！

狼：哈！老先生，這是千真萬確的事情，如果你不相信，我們可以再試一遍給你看。

郭：（不解）老爺爺，你是不是老糊塗了？不救我？

老農：（示意）你這個年輕人真奇怪，你如果不把牠捆起來再演一次，怎麼讓我評定這個道理呢？

狼：你這個笨書生，叫你捆，你就捆，囉哩囉嗦的幹什麼呢？

（郭將狼捆好，放進布袋，老農把繩子拴住袋口）

（農舉鋤狠打，狼嚎，聲音由大至小，漸微弱）

郭：（掩面不忍看）別打了，別打了。

老農：東郭先生啊！你真的是太迂腐了。對敵人講仁慈，就是對自己殘忍。他剛剛要吃掉你喔！你還要放牠出來嗎？

郭：你說的對！對敵人是不能講仁慈的，除惡務盡才是真正的道理。

（東郭接過鋤頭，用力的打狼，狼最後哀嚎死去）

郭：各位朋友，這就是我跟這頭野狼的故事，希望大家可以記取這個故事的意義，謝謝大家。

（參閱圖8-7、8-8）

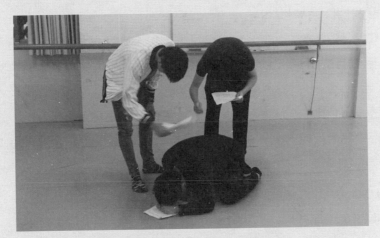

圖8-7　老農、東郭、野狼

資料來源：紀家琳拍攝

圖8-8　東郭、野狼、將軍、士兵

資料來源：紀家琳拍攝

活動名稱：室內劇場《東郭先生與狼》演出

一、課程計畫

　　1.暖身活動計畫：想像人變成狼、牛、樹木說話與行走的樣子。

　　　活動目的：訓練主題活動中角色們可能的外表型態、情緒與說話的語調。

　　2.主題活動計畫：以現有自編劇本，進行室內劇場的練習。

　　　活動目的：瞭解室內劇場演出的形式與過程，並練習如何將劇本內容以想像與即興創作，進行簡單的呈現。

二、暖身活動

　　劇場遊戲：角色轉變

　　操作過程：

　　1.開始劇場性遊走。每位參與者開始想像自己是一頭擬人化的狼，想像這樣的狼要如何走路、跑步與說話。

　　2.之後開始有過程的從狼變成一棵樹、一隻老牛，再變成一位老農夫、一位將軍、一位天真的書生。

三、解說與規範

　　主題活動：室內劇場《東郭先生與狼》

　　教材需求：紙本劇本

　　操作過程：

　　1.領導者帶領團體成員閱讀劇本。

　　2.進行隨機分組，6-7人一組。

　　3.領導者進行原劇本的主題說明與角色分析，並說明室內劇場的演練方式與表現重點。

　　4.準備活動空間，劃分表演區與觀眾區。

四、討論

各組開始根據規範要求進行小組討論與分配工作及角色。

五、演練

每組先進行排練之後正式進入表演區呈現。

六、評論

1.請問劇本中的哪些臺詞是在對觀眾說話？

2.劇中人的個性特徵為何？

3.劇本的主題與風格為何？

4.參與者提出建議。

七、複演

根據其他參與者提出的意見，再演一次。

八、結論

1.領導者進行本次活動的理念說明與總結。

2.完結式：說出這次扮演的心得與感想。

複習時間

1.創作性戲劇在教育領域中，說故事活動的目的為何？

2.麥凱薩琳認為說故事活動最重要的兩件事為何？

3.劇場性的說故事活動分成哪三種形式？特色為何？

創作性 **戲劇** 理論、實作與應用

❀ 第二節　舞臺美術：偶戲與面具（Puppetry & Masks）

偶戲，屬於表演藝術的一種，運用偶具進行表演的偶戲，是綜合了造型、動作、對話、編劇、即興創作、布景、服裝等設計，並兼具雕刻、繪畫、舞步、戲劇於一身的戲劇表演藝術（張曉華，2003a：275）。這是一種非常有效介紹課堂戲劇的方式，特別是針對兒童或語言學習上，可以提供多種有目的的語言藝術課程，有助於訓練參與者的想像力和述說的技巧。而運用戲偶代替的效果，不論在演出或應用上，都能夠使害羞或性格內向的兒童或成人，透過傀儡表達他們無法說或想要做的自己。但是，由於偶的形體通常都製作得較正常人小，因此偶戲表演時，需要觀眾細心地聆聽，因為當下發生的任何動作與情感的交流都僅限於傀儡與觀眾之間，而非操偶者。

戲偶的種類可依據材質、功能、操作方式，或以偶戲製作與舞臺型態區分，故並無統一的分法。根據綜合的歸納，如以操作方式區分，可分成直接控制，以表演者運用身體的任何部位，如：手指、手掌、頭、腳或全身套上戲偶，進行操控；也可依不同部位細分為手指偶、手套偶、面具、巨型戲偶[2]或實物偶。間接控制各種材質的媒介物，如：絲線、鐵線、木桿等，以手握之藉以操控戲偶。根據媒介物的材質、裝置的位置，細分為懸絲偶、杖頭偶、執頭偶與影偶（鄭巧靈，2013：11-2）。

上述最特別的是面具屬於偶戲的概念。由於面具是讓演員退居於經過設計的面具之後，也屬於一種偶具的反射延伸，經過演員的聲音表情，再配合其他一些條件做演出（張曉華，2003a：275）。戴面具演出屬於偶戲的起源，其關聯性與原始戲劇起源於宗教儀式的論述相關。早期所

[2] 國外將大型偶具大致分成：紙板偶具（paperbag player puppet）、巨型偶具（giant puppet）、遊行偶具（parade puppet）三類。

有的宗教儀式，幾乎都以臉或頭戴面具配合肢體進行儀式，演變成後世以演員戴面具進行戲劇演出，例如西方戲劇起源的悲劇，演員就是頭戴面具演出，角色以面具做為區分，以及中國也有儺儀到儺戲的演變（林茂賢，1999）。因此，面具的使用也被視為偶戲最早的形式之一。

面具與角色扮演有著極大的關係，中西都有相關的論述。中國傳統京劇臉譜的由來，就與面具的起源有直接的關聯性。臉譜能夠直接在演員臉上利用色彩與圖形，形成具象徵意義的符號，藉以表現人物的身分、個性與幫助觀眾的想像力。此外，偶戲與面具也有戲劇治療時的替身概念，透過間接與引導的運用，能協助案主表達與發掘真正的自我意識。

一般而言，偶與面具都是自行製作較佳，製作過程須與舞臺造型、服裝、色彩等等的設計結合。演出時，偶戲較常運用鏡框式舞臺的概念，以利焦點的集中。在戲劇要素的發展歷程中，舞臺美術（舞臺、服裝、燈光）剛開始並不受到重視，西方早期以舞臺技術做出引人注目的機關與服裝造型為主，如起重機式的機器神與有利於平臺進出的輪車系統，就是早期的代表（胡耀恆譯，1992：103）。西方整個戲劇界開始注重舞臺美術的實用意義，可從西方13世紀宗教劇從室內移向室外演出為啟始（胡耀恆譯，1992：147），此後才逐漸隨著戲劇藝術結合美術開始重視舞臺美術的表現。臺灣偶戲中最著名的內臺金光布袋戲時期，也要遲至20世紀中才開始流行，並結合舞臺美術呈現出驚人的作品，且從傳統戲劇表演以下至當代表演藝術，舞臺美術設計一向居於輔助表演的功能，並非主體，故在呈現上較難以單獨表現。

以現今的表演藝術而論，舞臺美術包含了舞臺、燈光、服裝、道具等各種面向，個別專業項目都需要極高的技術、技藝，甚或是材料學、化學、電學與專業器材的操作能力；與一般學校教育結合時，同樣不易實施，故本節舞臺美術結合偶戲與面具的教學案例，將以美術與舞臺技術結合戲劇創作的方式為主。

以下為偶戲與面具的三個教學案例。

案例 1

活動名稱：人偶之間

一、課程計畫

　　1.暖身活動計畫：以遊戲性的雙人活動，透過以手指碰觸真人肢體關節、頭部、軀幹等方式，做出人體的塑像性動作。

　　活動目的：學習人偶動作時的肢體動作概念，以理解偶人動作時力量、方向的操作方式與動作之間的關聯性。

　　2.主題活動計畫：透過現有的玩偶，以團體為單位繪製人偶後進行操偶與故事呈現。

　　活動目的：期待透過合作學習、成員互動的過程，達成製作到簡單演出的完整實現。

二、暖身活動

　　劇場遊戲：我是偶

　　操作過程：

　　1.隨機分組，分成2人一組。請一位同學當成偶人，另一位同學當塑形師。

　　2.當塑形師以手指碰觸偶人關節時，偶人必須根據塑形師的手指方向與力量做出反應，並且固定動作；且偶人必須根據手指碰觸的順序反應。

　　舉例：

　　偶人請雙手下垂自然站立，塑形師可要求偶人臉部呈現笑臉或哭臉。當塑形師從正面由下往上碰觸偶人的下巴時，偶人必須根據力量的大小或延伸感做出擡頭的動作。從偶人後方雙手碰觸膝蓋關節時，偶人則會慢慢跪下。

　　3.先行進行偶人暖身，練習彼此對力量與動作之間的連結。

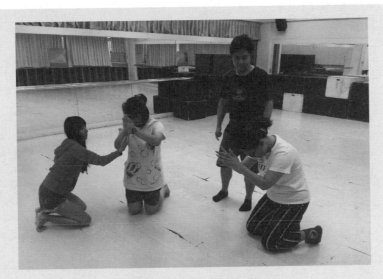

圖8-9　偶人與塑形師

資料來源：紀家琳拍攝

4.領導者小聲對塑形師說出需求動作的指令，例如：祈禱、太極拳招
　式、舞蹈動作等等。

5.第一次完成後，兩人互換，重複以上過程。（參閱圖8-9）

※提問與分享：

1.偶人容易被操作嗎？能夠準確地感應自己的力量傳遞給偶人嗎？

2.作為一個有權力操弄他人的人，感覺如何？

三、解說與規範

主題活動：偶偶動起來

操作過程：

1.分組，4-5人一組。

2.自行選擇故事或歌曲內容。

3.以故事或音樂內容設計偶人形象。

4.利用偶人說故事或跳一首3分鐘的舞蹈。

四、討論

1.各組開始根據規範要求，進行故事及偶人形式的討論。

2.偶人繪製

　(1)查詢想像的形象。

　(2)利用現成的偶人繪製外觀形式，經由討論設計並製作出偶人的
　　樣式，以布景製作流程[3]，進行偶人臉部的造型與身體彩繪。

五、演練

　每組進行偶人與故事或音樂的表演排練。

　以說故事或搭配音樂的方式，呈現利用偶人表現故事，或是跳一首3
分鐘音樂的舞蹈（參閱**圖**8-10、8-11）。

圖8-10　原始設計圖

資料來源：網路免費素材

圖8-11　繪製後成品

資料來源：紀家琳拍攝

[3] 一般布景製作流程為繪製設計稿、景片塗白、打底稿、繪製。

六、評論

1. 哪一組偶人設計與主題的配搭最適合？為什麼？

2. 真人與偶人的動作差別在哪裏？

3. 當傀儡比較容易還是當操作者比較容易？

4. 參與者提出建議。

七、複演

故事重演或是再一次配合音樂進行舞蹈演出。

八、結論

領導者進行本次活動的理念說明與總結。

案例 2

活動名稱：與自己對話

一、課程計畫

1. **暖身活動計畫**：利用半罩式現成面具，進行自我對未來的面具彩繪。

 活動目的：透過自我未來面具的彩繪，勾畫未來自己的樣貌並與自我對話，以獲取自身生活與生命的方向。

2. **主題活動計畫**：經過自我儀式性的設定，以戴上面具成為10年後的自己，開始扮演並與自己對話。

 活動目的：瞭解如何從儀式進展到表演的過程，經由將面具視為未來的自己，說出個人對未來的期許與達成目標的方式，並透過現在的自己對未來的自己對話，鼓勵自己，給予正向的力量。

二、暖身活動

活動名稱：彩繪未來

操作過程：

1.所有參與者圍個圈，述說自己未來10年後的樣貌。

2.設定這個面具的意義，表示未來的你，並請給予社會角色的設定。

3.領導者給與固定樣式的半罩式面具，請參與者進行面具彩繪，塗上象徵式的色彩或裝飾物品，以呈現外觀（參閱圖8-12）。

4.完成面具後，進行面具外觀的創作說明。

※提問與分享：

1.請問現在是否朝著10年後設定的目標前進？如果沒有要如何計劃？

2.喜歡誰的面具？為什麼？

三、解說與規範

主題活動：面具就是我！

操作過程：

1.所有參與者進行戴上與拿下面具的儀式性設定。

圖8-12 彩繪的面具

資料來源：紀家琳拍攝

2.進行儀式後，戴上面具，開始設想與扮演未來自己在社會上的身
　分、地位與行為。

四、討論

每位參與者開始根據規範要求進行呈現形式的自我設定。

五、演練

1.領導者宣布，現在的情境是一場10年後的同學會，而領導者是來參
　加的老師。

2.同學會結束後，全體戴著面具圍個圈坐下。

3.每位參與者透過先前設定的儀式，將面具自臉上拿下（參閱圖
　8-13）。

4.全體參與者圍一個圈。

5.請其他參與者透過剛剛的場合介紹手拿面具參與者的未來狀況。

圖8-13　十年後的我

資料來源：紀家琳拍攝

6.介紹結束的時候，由領導者提出：請給自己的未來一句期許的話。

7.手拿面具的參與者說出給自己未來一句期許的話。

六、評論

1.覺得現在與10年後的自己，最大的差別在哪裏？

2.發現誰扮演自己最真誠？為什麼？

3.與10年後的自己對話感受如何？

七、結論

1.領導者進行本次活動的理念說明與總結。

2.完結式：對著自己的面具說出自己的姓名。

※說明與叮嚀：

1.儀式性的動作意涵指的是，戴上與除下面具前一種具重複性且有意義的動作或念詞，領導者要鼓勵參與者進行動作或聲音的創作，這樣面具本身的意義才會更強烈與具有代表性。

2.提醒所有參與者應要尊重所有其他人對日後的自我期許。

3.領導者在同學會場合時，可發揮扮演班級老師的角色，引導或詢問落單的參與者。

案例 3

活動名稱：偶戲說故事

一、課程計畫

1.暖身活動計畫：透過現成的手套布偶，進行角色設定、操偶與口語練習。

活動目的：瞭解如何利用偶人以投射自我或故事的表演，達成由人操偶的表達練習。

2.**主題活動計畫**：透過操偶人操作手偶，結合團體成員劇本念詞，演出《東郭先生與狼》，演出中搭配音樂或聲響，進行劇場性呈現。

　活動目的：透過手偶第一層的扮演意識，再以手偶角色扮演故事中的角色，全程都透過手偶敘述，對比真實社會中，各種角色轉換時的意識困境與理解社會性表演的重要性。

二、暖身活動

劇場遊戲：偶是我

操作過程：

1.所有同學自行挑選一個由教師提供的手套偶。

2.挑選完畢後，拿著手偶自行設定角色的名稱與細節，例如：姓名、年紀、性別、喜好、家庭背景、職業等等。

3.嘗試利用手偶配合聲音特質，做出各種情緒性或典型化的動作，例如：打招呼、開心、跳躍、難過、悲傷等等，將自己變成手偶角色（參閱**圖8-14**）。

4.圍個圈，每位參與者開始透過手偶介紹自己。

圖8-14　用偶打招呼

資料來源：紀家琳拍攝

5.過程中要述說一件手偶角色最近發生的事件，其中要有具情緒性的轉折。

※提問與分享：

1.操偶的過程中，最困難的部分為何？

2.對誰的手偶自我介紹令人印象最深刻？為什麼？

三、解說與規範

主題活動：扮演《東郭先生與狼》

操作過程：

1.隨機分組，8-9人一組。

2.表演場中以排演箱與桌子，設計出鏡框式舞臺的樣式，亦即單面面向觀眾的第四面牆形式。

3.以《東郭先生與狼》進行手偶角色扮演與臺詞的負責人，亦即一人演出角色與角色臺詞由另一人負責。全程請以暖身活動的手偶角色進行對話與討論。

四、討論

各組開始討論分配角色與如何進行呈現。

五、演練

各組進行排練後演出（參閱**圖**8-15、8-16）。

六、評論

1.扮演劇中的什麼角色？劇中角色在扮演時覺得透過手偶呈現的困難處在哪裏？

2.提問哪一組呈現得最好？為什麼？

3.參與者提出建議。

七、複演

各組根據意見修正後再一次演出。

圖8-15　簡單的偶戲演出

資料來源：紀家琳拍攝

圖8-16　劇場中簡單的演出

資料來源：紀家琳拍攝

八、評論與結論

1. 從手偶扮演到《東郭先生與狼》劇中的角色扮演，能夠清楚分辨角色的不同處嗎？如何區分的？

2. 請舉例，日常生活中每個人如何扮演角色以及各種角色間是如何互換的？

3. 是否同意在日常生活中，表演意識會出現在各種行為中？請舉例。

4. 參與者提出建議。

5. 領導者進行本次活動的理念說明與總結。

6. 完結式：將手偶放回紙箱中，並說：「謝謝你的幫助，再見！」

複習時間

1. 偶戲依據操作方式可分成哪幾種形式？

2. 面具與西方戲劇及中國戲曲的關係為何？

3. 替身與面具、偶戲的意義為何？

chapter 9

戲劇扮演（Playmaking）

戲劇扮演（playmaking），起源於針對兒童與教室課程所欲進行的戲劇教育與演出需求，是瓦德以創作性戲劇教學方法，將文學故事以戲劇化呈現的教學模式。即使後世已經將創作性戲劇的教學目的，延伸至個人成長與社會議題的探討，要實踐戲劇教學的成果，不論是在教室中的非正式演出，還是到劇場中配合各種舞臺技術的展演，透過選取適當的文學或生活性素材，將內容以具戲劇化的扮演方式呈現，依舊是最佳的戲劇藝術教育與教學示範方式之一。雖然展演一直不是創作性戲劇的最終目的，卻是參與者驗證所學、所思、所創，獲取回應以修正知能，又能達到自我成長，挑戰社會普世或道德價值的實際體驗，亦符合「作中學」的精神。

戲劇扮演的教育觀點，瓦德一直是以兒童為出發的教育架構，若去除關注兒童的論述，對於青少年、成人，甚至是心理障礙人士，同樣適用本觀點。以下為去除兒童立意改為以「人」為主體之後的論述（張曉華，2003a：305）：

1. 教育人們（兒童）不僅僅只在其內心，而應在其整體，引導每一個人（兒童）去發揮最高的潛能，成為一個具有創作性的個體與社會的一分子。

2. 有意義的成長就是直接參與挑戰人們（兒童）興趣的活動。所以，當遇有悖離學習情況發生時，任何一門好的教育課程，都必須運用人們（兒童）與生俱來的興趣。

3. 人們（兒童）在自信的基礎上，就能夠找尋到適切的感知。只要給予機會，「戲劇」是人人都能做得好的。因此，人們（兒童）的教育應於建立在設想周全，並能獨立思考的各分子所組成的一種民主環境裡。

4. 戲劇之要素，是用以引導各小組成員（學生）創作出屬於自己的戲劇，使他們學習對自我的認知與其角色的定位，故劇場藝術僅用以做為其他主題的教學工具。

從以上的觀點可瞭解，以創作性戲劇做為學習的手段，教育為目的，劇場藝術為工具時，藉由戲劇的扮演，可使參與者從個人的天性為啟始受到引導，進而推展至團體，創作出屬於全體獨特的內涵與意義的戲劇展演；而在其他參與者／觀眾面前有計畫、創意的展示，體驗劇場演出的魅力，更揭示了創作性戲劇從創始至今即含括的戲劇與劇場二元性的意義。如蓋文‧勃頓在〈全都是劇場〉一文中所論述：「現在是確認所有戲劇活動皆扎根與劇場的時候了。」（黃婉萍、舒志義譯，2014：179）。縱使他談的是教育戲劇的意涵，卻可視為創作性戲劇的本質。

戲劇扮演的創作方式，以內涵與形式論，實質上就是以創作性戲劇的初階活動與進階活動進行有機式的多重組合，結合創作性戲劇特有的程序，經過再複演，確認內容所呈現的結果。過程中，如前文所述，通常會配合教育戲劇中的習式教學進行應用，使整個創作活動產生或呈現出更深刻的人文、主題意涵，或是發掘出戲劇的衝突與張力。因此，整個戲劇扮演的成果展示，可視為經歷創作性戲劇教學方法的過程之一，通常示範的意義大過於演出的意涵，但是在非參與者的面前展示，其意義大過於任何教室中的課程。

作為一般戲劇基本主體的文本，即成為扮演時最重要的創作根源，題材可包含現有的文學作品，例如劇本、小說、寓言、傳記、傳說或是歷史人物的故事，也含括了各種敘事、抒情、散文、無韻、史詩等等詩／歌[1]的體裁，甚至非文學類生活上的日常活動、新聞報導、公司公告、儀式、科學活動等等，都可透過戲劇化的扮演，進行故事、人物以想像力與即興創作結合後呈現，完成故事戲劇化、詩歌戲劇化、儀式戲劇化、日常活動戲劇化、科學活動戲劇化等等的演示。

臺灣從2008年九年一貫課程綱要實施開始，在一般教育領域即希望各領域課程以活潑、有趣、能引起學生興趣的方式教學，藉以擺脫過去傳

[1] 以詩合樂曲，稱為詩歌。

統死板的課堂教學，確定將表演藝術納入正式課程後，課程與教學的戲劇化，正符合活潑、有趣、能引起學生學習興趣的條件，故表演藝術融入跨領域統整教學，成為現今教師們熱中學習的教學方式之一。在教材的取得上，從現有的語文課本中，即能找到非常多適合的教材，例如，國中國文課文中的〈空城計〉、高中的〈左忠毅公逸事〉等都是不錯的戲劇故事扮演素材。著名的〈桃花源記〉則早在1986年就經由臺灣「表演工作坊」以集體即興創作的方式，改、新編成《暗戀‧桃花源》的戲劇創作，成為極佳的即興創作案例。而英語課程則早在筆者民國70年就讀國中時，課文中已經有戲劇情境式扮演融入教學的方式。至今為止，從九年一貫至十二年一貫的新課程綱要中都明訂，鼓勵教師自行設計課程內容與教材的條文公布後，以創作性戲劇融入視覺、音樂、社會、生活的跨領域課程，應用於議題性的生命、環保、環境、國際教育、性別平等的探討，驗證學習成效、正向學習、情緒智商的影響，甚至是幼兒、特殊教育等等的矯正成效等等，從上述的自訂課程設計中，皆可發現與戲劇扮演有直接的連結。因此，戲劇扮演在創作性戲劇的教學中，其過程與重要性不言可喻。

戲劇扮演的時間歷程，依領導者計畫時的目的而有差別。就學校課程而言，可從一週一節課到九個星期的長時間準備都有可能，發生準備時間上差異的原因，通常與展示場地的大小與演出規模有關。如在學校的一般課堂或表演教室中，由於相關的專業設備以及可提供觀眾席的座位量通常較少，對象也只是同班參與者，或少數的同校教師與家長，故往往在進行戲劇創作時，不會花過多的精力在服裝、道具、布景、音樂等事前的準備上，會以現場隨手可得的物品進行演出。如果是即興或現場自行編劇，再加上有限的課堂時間、人數、經費限制，對於戲劇扮演的成果，就更不會如同專業戲劇演出時，會在情節、表演、技術上提出過多的需求，尤其是面對心智與控制能力較低的國中、小兒童，通常以力求參與者完成展示過程即可。但是，對於心智與執行能力較高的高中學生與成人，則可以給予適當的外部表演與情感、語言上的表現要求，以計畫性的

演出程序，在較專業的場地進行創作、討論、排練與演出時的劇場技術配合，並正式對觀眾邀請觀賞，使參與者最終能透過觀眾的觀賞，不論結束時是掌聲還是噓聲，皆能檢視自己與團體努力思考的成果，對呈現內容執行完整的省思與辯證。

　　以下為故事戲劇化與詩歌戲劇化的兩則教學案例。

案例 **1**　故事戲劇化

　　以下的故事戲劇化，引用了張曉華所提出的六種教育戲劇模組化[2]教學中「故事戲劇化模組」（story drama approaches）的教學方式。透過教師的教學計畫，將故事與戲劇結合，學生可探索故事內容與意義，將所聽所讀的故事、詩歌、文字等做戲劇回應（Courtney & Jossart, 1998: 6）。

[2] 由國內學者張曉華教授統整了各國主要學者對教育戲劇的界定，歸納出的六種教學模組。所謂教學「模組」（approaches）即是有一教學架構程序與計畫，教師可在其架構下安排數種適合的戲劇活動（習式），使其課程可做豐富的變化，而非單一制式形式，因此稱為教學模組。歸納出的六種教育戲劇教學模組分別為（張曉華等人，2014：5-6）：

(1)Bolton（Gavin Bolton，蓋文‧勃頓）提出以解決問題來進行認知的「以戲劇理解模組」（learning through drama approaches）。

(2)Tarlington（Carole Tarlington，卡羅‧塔靈頓）與Verriour（Patrick Verriour，派屈克‧維又爾）提出以設置想像情況進行學習的「角色戲劇模組」（role drama approaches）。

(3)O'Neill（Cecily O'Neill，賽奇利‧奧尼爾）提出以扮演活動來發展歷程的「程序戲劇模組」（process drama approaches）。

(4)Somers（John Somers，約翰‧薩默斯）提出以推論探究事實的「百寶箱模組」（compound stimulus approaches）。

(5)Heathcote（Dorothy Heathcote，桃樂斯‧希思考特）提出以信以為真的人物來參與教學的「專家的外衣模組」（mantle of the expert approaches）。

(6)Booth（Davie Booth，大衛‧布斯）提出以故事內容探索意義的「故事戲劇模組」（story drama approaches）的教學模式。

　　將故事以戲劇化的方式進行教學的目的，是由著名語言教育家加拿大多倫多大學，大衛・布斯（David Booth）在其著述《故事戲劇：通過角色扮演、即興創作和朗讀來創造故事》（*Story Drama: Creating Stories through Role Playing, Improvising, and Reading Aloud*, 2005）中所完成的歸納性論述。整體教學歷程簡介如下：

第一階段：學生瞭解故事

　　學生先知道故事的某一部分或全部，教師可採用朗讀或講述給學生聽、由學生自己朗讀、引導學生創作出故事、讓學生看影片、邀請協同其他老師來說故事，或是從學生的經驗中引述一段歷程。

第二階段：從故事中創作戲劇

　　教師讓學生瞭解故事後，教師暗示故事中的某一個部分，可以創作出新的故事。在故事中遇到衝突或是危機需要解決時，也可停頓下來讓學生做出決定，以創作出故事中未顯示或是不一樣的場景。也可以延伸討論劇中一些次要的人物，改變故事的發展方向，從一個新的角度來詮釋故事。

第三階段：分組扮演

　　教師將學生分組，扮演原本的故事和他們所創作出新的劇情，並通過合作的方式拓展觀點與感受，學生可以透過角色，身體力行經歷過事件的主題、情緒、內文多項層面，更可讓教師拓展學生認知（張曉華等人，2014：13-4）。

　　由以上的歷程可知，通常一個完整的教學與活動程序是不會在一堂課內完成，需要長時間的準備與演練才可能呈現，因此，在進行故事戲劇化教學時，教師／領導者宜準備長時間漸進式的課程計畫。

　　以下故事戲劇化的教學案例，是以國中課文〈空城計〉做為故事基本情節將其戲劇化扮演的過程，可視為表演藝術教學統整國文課的教學案例。

〈空城計〉課文如下（引自翰林出版社八年級下學期第十一課課文）：

孔明分撥已定，先引五千兵去西城縣搬運糧草。忽然十餘次飛馬報到，說司馬懿引大軍十五萬，望西城蜂擁而來。時孔明身邊並無大將，止有一班文官；所引五千軍，已分一半先運糧草去了，只剩二千五百軍在城中。眾官聽得這消息，盡皆失色。

孔明登城望之，果然塵土沖天，魏兵分兩路望西城縣殺來。孔明傳令：眾將旌旗，盡皆藏匿；諸軍各守城，如有妄行出入，及高聲言語者，立斬；大開四門，每一門上用二十軍士，扮作百姓，灑掃街道；如魏兵到時，不可擅動，吾自有計。孔明乃披鶴氅，戴綸巾，引二小童，攜琴一張，於城上敵樓前，憑欄而坐，焚香操琴。

卻說司馬懿前軍哨到城下，見了如此模樣，皆不敢進，急報與司馬懿。懿笑而不信，遂止住三軍，自飛馬遠遠望之，果見孔明坐於城樓之上，笑容可掬，焚香操琴。左有一童子，手捧寶劍；右有一童子，手執塵尾；城門內外有二十餘百姓，低頭灑掃，旁若無人。

懿看畢，大疑，便到中軍，教後軍作前軍，前軍作後軍，望北山路而退。次子司馬昭曰：「莫非諸葛亮無軍，故作此態，父親何故便退兵？」懿曰：「亮平生謹慎，不曾弄險。今大開城門，必有埋伏。我軍若進，中其計也，汝輩焉知？宜速退。」

於是兩路兵盡皆退去，孔明見魏軍遠去，撫掌而笑。眾官無不駭然，乃問孔明曰：「司馬懿乃魏之名將，今統十五萬精兵到此，見了丞相，便速退去，何也？」孔明曰：「此人料吾平生謹慎，必不弄險；見如此模樣，疑有伏兵，所以退去。吾非行險，蓋因不得已而用之。此人必引軍投山北小路去也。吾已令興、苞二人在彼等候。」

眾皆驚服，曰：「丞相玄機，神鬼莫測。若某等之見，必棄城而走矣。」孔明曰：「吾兵止有二千五百，若棄城而走，必不能遠遁。得不為司馬懿所擒乎？」言訖，拍手大笑，曰：「吾若為司馬懿，必不便退也。」

教案名稱：〈空城計〉故事戲劇化教學[3]

課程時間：5堂課

課程目的： 以「故事戲劇教學模組」結合國中國文課〈空城計〉。期望以探索〈空城計〉故事中不同角度的意義，透過討論讓同學對故事內容有更深一層的探索。同時經由故事中的情節，期望能使同學於日常生活中，提高並訓練對於解決問題的能力，且增進其對於情境、情感性文字的敘述書寫能力。

每週課程計畫

第一節課：學生瞭解故事

課程計畫： 第一堂課先大致交代該課文的前因後果，以朗讀和問問題的方式讓學生瞭解故事內容。

課程目的： 偏國文課記憶性質的課文記憶，例如文章、文字、詞語的形、音、義等，方便同學課後自行複習，並為後續課程進行準備。

操作過程：

1. 教師講解人物與故事大綱，請同學分別朗讀不同的片段。

2. 詢問同學分段大意，瞭解同學對故事情境的理解情況。

3. 利用聲音的扮演，試圖以模仿或創作，朗讀課文或是講出課文中角色的臺詞對話，藉以區分各個不同的角色。

4. 國文課文理解的其他部分（形、音、義、修辭等），將發下講義補充說明，並在課文問答時順帶提及詢問。

[3] 本教學案例取材改編自花蓮縣立玉東國民中學鍾迪萱老師於國立臺灣藝術大學2018年表演藝術與教學學術研討會所發表之論文內容，原本教案內容可於臺灣藝術大學戲劇學系表演藝術研究所論文集查詢。

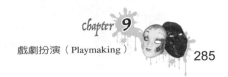
第二節課：從故事中創作戲劇

操作過程：

一、暖身活動

集體圖像[4]：請同學想像士兵平常拍照時會擺出什麼模樣（2-3個人一組，討論後做出被拍照的動作，也可以分組成兩邊不同陣營的士兵，照相時有什麼不一樣的樣態）。

二、主要活動

1. 教師入戲：由老師開始進入課堂扮演蜀國小兵（飛馬來報之人），上氣不接下氣地報告現在前方戰況：魏國將領司馬懿已引十五萬大軍前來。

2. 鏡像畫面：全班分組，並請全部同學分別扮演現在在蜀國西城內的各個角色，可以是將領、小兵、主角諸葛亮，也可以是普通的百姓。分別呈現三個畫面，尚未聽到壞消息時的狀況、聽到壞消息時的狀況或是如何聽到壞消息的、覺得之後會發生的狀況，並詢問同學於鏡像中各是扮演什麼樣的角色，同時說出鏡像內角色的心情是如何。

3. 日記信札：請扮演者將當下的想法寫下來。

第三、四節課：分組扮演故事

操作過程：

1. 延續第二堂課的日記信札習式，挑選幾位同學（將領、小兵、諸葛亮、老百姓），分別將自己的日記朗讀分享，並要求可將自己的角色設定代入，進行聲音的變化。

2. 教師詢問同學應該要如何分段，提示要將整個故事分成蜀國與魏國

[4] Collective drawing：小組創造出一個共同的影像來代表戲劇中的地點或人物，而這個影像將會變成小組共同討論或發展情節的具體參考（張曉華等人，2014：15）。

有開始、中間、結尾的三個部分。

3.同時選出扮演蜀國陣營演出故事的開始跟結尾。

4.同時選出扮演魏國演出故事的中段。

5.再次使用鏡像畫面的方式演出，每一段可再用三個畫面呈現，也可演出一小段，說出自編或是故事中的臺詞。

　(1)故事開頭：從西城接到消息後的樣子。分三個畫面呈現，畫面中要有主角諸葛亮。

　(2)故事中段：同時呈現蜀國與魏國的狀態，魏國畫面中要有主角司馬懿、司馬昭。

　(3)故事結尾：蜀國西城看到司馬懿軍隊退兵的狀況。畫面中要有主角諸葛亮。

6.焦點人物[5]：每段中間可訪問畫面中的主要人物，現在的心情如何，為什麼會有現在的動作與想法，也可請同學問問題。

※分享與討論：

請同學假設不一樣的選擇，以不一樣的故事發展演出。也可請演出蜀國與魏國的同學互換陣營，演出故事中段遭遇到的情況，思考在面臨問題時，會選擇怎麼樣的態度去面對，除了主角諸葛亮的方式還有沒有別的方法。

複演：

演出其他的退敵方法。

第五節課：討論與探析

評論：

1.請同學發表對故事的想法，有沒有什麼是你一開始沒注意到的？

2.透過不同的角色立場去理解、思考故事內容後，能否欣賞同學對不

[5] Hot-seating：故事中的主角，坐在椅子上接受大家詢問與其角色相關的一些問題，以探索這個角色的內心世界，並藉所探尋問題的回答，拓展更多層面的理解（張曉華等人，2014：17）。

同角色的理解與詮釋？

3.重複日記信札習式，請同學選擇故事中的任何一個其他角色，站在
他的角度，書寫一篇短文（至少300字），並於現場朗讀。

故事戲劇化的過程，主要以領導者的教學目的決定採用何種適宜的
教材與教法，但就整體的教學程序而言，仍然不例外於創作性戲劇
的活動程序；而由於故事戲劇化的過程，幾乎已經是一完整戲劇展
演準備的表演程序，因此，當課程／活動到達戲劇扮演階段時，離
創作性的正式戲劇演出已經非常接近，誠如本書第二章所述，這時
已可視為專業演出的雛形，當再加入具藝術性的表徵式意涵時，戲
劇性與劇場性（即假定性）的表現即將更為明顯，離最後階段，正
式的戲劇展演可能性也更高。

案例 2

詩歌戲劇化

一、課程計畫

1.暖身活動計畫：進行團體合作式較短與意象明顯、詩詞戲劇化之創
作練習。

活動目的：透過對簡短詩詞的理解與所欲表達的內涵，感受詩詞文
字透過語言表達後，如何以即興創作戲劇化的肢體、動作等方式呈
現。

2.主題活動計畫：重新組合分組後，進行較長篇的詩歌與意境的戲劇
化練習。

活動目的：透過對長篇詩詞的理解與所欲表達的內涵，感受詩詞文

字透過語言表達後，如何以想像、即興表演融入戲劇化的肢體、動作，或以故事架構等方式呈現。

二、暖身活動

劇場遊戲：小詩一首

教材需求：準備好的詩歌，如附錄八。

※小叮嚀：

如果現場有參與者，具備利用手邊資源加入音樂做為襯底，領導者應鼓勵使用，可獲得不錯的效果。

操作過程：

1.全班分組，5-6人一組。

2.領導者隨意發下楊喚與余光中的詩歌，並稍微介紹一下作者。

3.領導者陳述詩歌的意境、特殊性與表徵性。

4.請各組同學討論所拿到詩歌的意境，之後各組推派一位代表負責朗誦。

5.領導者在每組念完詩之後，詢問其他參與者這首詩的意境與表徵的意涵為何？

6.各組開始討論並即興進行創作。

7.每組由一位同學負責朗誦，其他同學呈現（參閱圖9-1、9-2）。

8.呈現完成後，全班圍個圓圈。

※提問與分享：

1.整首詩歌用什麼做為表徵？真正要表達的意思為何？

2.為何選擇要如此呈現這首詩的意境？

三、解說與規範

主題活動：詩歌戲劇化

教材需求：準備好的詩歌，如附錄八。

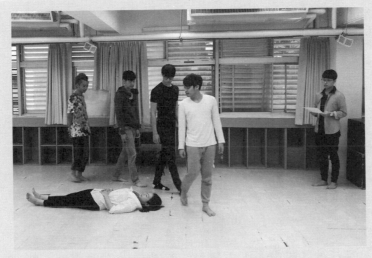

圖9-1 詩歌戲劇化的呈現：〈今生今世〉

資料來源：紀家琳拍攝

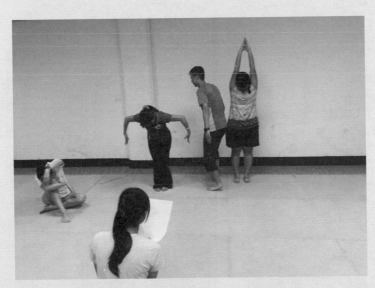

圖9-2 短篇詩歌戲劇化：〈下雨了〉

資料來源：紀家琳拍攝

操作過程：

1.將之前暖身活動的參與者重新分組。

2.各組隨意選取一首領導者準備好的長篇詩歌。

3.每組推派一位代表進行朗讀。

4.領導者詢問每組詩歌的意境、故事、表徵為何？

四、討論

每組開始討論所拿到詩歌表現的意境與傳達的意涵，並進行戲劇化的呈現。

五、演練

各組進行排練後演出，每組由一位同學負責朗誦，其他同學呈現（參閱圖9-3、9-4）。

六、評論

1.對這首詩的第一印象為何？

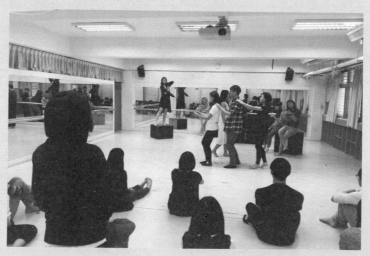

圖9-3　恐怖分子的注視（中間站立者為恐怖分子）

資料來源：紀家琳拍攝

圖9-4　生命中不經意的片段

資料來源：紀家琳拍攝

2.為何決定要這樣呈現這首詩歌？

3.詩歌經過實體呈現後，有較為明顯的傳達出意境或主題嗎？

4.其他參與者提出評論。

七、複演

請根據剛剛其他參與者的意見，修正後再呈現一次。

八、評論與結論

1.這次呈現是否更貼近於本首詩歌所要傳達的意涵？

2.參與者提出建議。

3.領導者進行本次活動的理念說明與總結。

4.完結式：每位參與者說出等一下計劃要去進行的事情。

複習時間

1.戲劇扮演的教育觀點為何？

2.戲劇扮演的題材一般從何處取得？

3.故事戲劇化與詩歌戲劇化的操作程序有何不同？

10

創作性戲劇在臺灣的
應用與軌跡

　　創作性戲劇從18世紀法國盧梭的「在實踐中學習」、「透過戲劇學習」為初始概念，20世紀美國杜威「作中學」教學法的建立，再至瓦德確立完整的創作性戲劇的教學形式，至21世紀的今天，在起源的美國與歐洲國家，近九十年隨著時代發展、文化傳遞與理論應用，透過戲劇達成創作與教育的學習理論，已從單純的戲劇藝術，推展至正式的戲劇創作與國民教育課程，甚至不同的學科，例如兒童劇場、青少年劇場以及心理治療相關的戲劇應用領域，且逐漸傳播至全世界其他的國家。臺灣由於早年的戰亂以及社會經濟條件的限制，至20世紀後期，才開始接納以戲劇做為教學的方式。後經有心人士的推廣，納入專業與一般教育領域的相關課程後，誠如第九章所述，特別是在教育領域的應用，當一般教育的教師，根據「九年一貫課程綱要」的規定，能夠自行計劃課程內容與教學方式後，以創作性戲劇融入相同的藝術與人文領域，或跨社會、自然、輔導領域課程的案例研究如雨後春筍般的出現；配合課程綱要結合議題性的探討，驗證學童學習知能的影響，甚至是特殊與矯正教育的應用等等，也已有不少的論文發表。這樣的實績顯示，創作性戲劇的教學方式，在臺灣各教育領域已逐漸被接受，且發展出極多應用的可行性。以下筆者將列舉創作性戲劇於臺灣，如何與正式教育及其他學科領域實際結合的方式與現況。

第一節　表演藝術課程的統整到師資培育

一、從九年一貫表演藝術課程為啟始

　　1997年，臺灣頒布的《藝術教育法》，第2條明確的將藝術教育類別分為五項：(一)表演藝術教育；(二)視覺藝術教育；(三)音像藝術教育；(四)藝術行政教育；(五)其他有關之藝術與美感教育。

　　第4條說明藝術教育之實施分為：(一)學校專業藝術教育；(二)學校一般藝術教育；(三)社會藝術教育。前項教育依其性質，由學校、社會教育機構、其他有關文教機構及社會團體實施之。

　　從此臺灣的藝術教育有了確定的法源依據，並分成專業、學校一般與社會性的藝術教育。學校一般藝術教育中的國中、小學課程，於2008年頒布的藝術與人文學習領域課程大綱基本理念說明中，確定分成視覺藝術（美術課）、音樂、表演藝術（新增）三大面向，並新增了表演藝術課程。課程三大面向對於表演藝術課程的專業門類分別，是指舞蹈與戲劇。因此，透過「九年一貫課程綱要」的實施，將戲劇與舞蹈教師納入正式的一般藝術教育師資中，統稱為表演藝術教師，不過現階段仍以戲劇教師為主。

　　高中教育階段課綱於2011年公布施行，藝術課程延伸國民中學「藝術與人文學習領域」，以培養國民藝術鑑賞與創造的能力為主，其中包括「音樂」、「美術」及「藝術生活」三個科目，表演藝術課程被分配至藝術生活科中。至此，一般高中終於也有了表演藝術課程。臺灣所謂的一般國民基本教育中的表演藝術課，終於涵蓋了高中、國中及國小教育階段。

二、十二年一貫藝術領域中的表演藝術

　　2018年「十二年國民基本教育課程綱要」公布，在更新課綱的過程中，十二年一貫國民基本教育與九年一貫的差異，不論是在名稱與內容都進行了調整。

　　首先是對於領域名稱的改變。新課綱有鑑於人文素養難以明確落實於藝術學習，造成舊領域課綱推動上的困難，因此，將先前藝術與人文領域的名稱，重新聚焦回「藝術」，定名為「藝術領域」。以終身學習的宏觀，學生為學習的主體，強調「自主行動」、「溝通互動」、「社會參

與」核心素養的涵育。透過「核心素養」做為課程之間的連結依據,以九年一貫的三大教學主軸:探索與表現、審美與理解、實踐與應用,重新建構成三大「學習構面」與下設「關鍵內涵」,各階段的「學習表現」與「學習內容」都在新課程綱要中有明確的規範(詳見**表10-1**)。在高中藝術生活科的表演藝術課程之外,本次十二年一貫的課綱還增加了一堂「表演創作」的選修課。

在新舊課綱差異特色中特別寫明:新課綱強調跨領域/科目的統整,要求十二年國教課綱在教材編選時:「各教育階段教材每學期至少一個單元採取跨學科、跨領域之主題、議題、專題或現象導向的統整設計;教材發展應重視藝術與社會文化、藝術與生活環境之統整,強調藝術領域內科目間與跨領域之科際整合,培養學生以藝術解決問題之能力,並注意各學習階段課程的連貫與銜接」,以落實跨領域/科目之教材與教學統整(教育部,2016:1-9)。

從課綱的需求、學習重點、特色差異分析,可瞭解要擔任一位國民中學的表演藝術教師,除了必須要有廣博的中、西過去與當代戲劇及劇場專門知識外,還須有帶領活動、表演、創作、演出製作,統整跨領域、跨科目的能力,而這些要求其實從九年一貫表演藝術課程綱要訂立時就已經確定,只是至十二年一貫課綱實施後,更確立了表演藝術課程中的教師要「怎麼教」與「教什麼」的內容,新的表演藝術課程,需要的是一位具表演與劇場專長的全才型教師。

三、表演藝術課程的師資培育

九年一貫正式公布臺灣一般教育納入表演藝術課程後,直接觸及全臺師資來源的問題。由於臺灣早期的高級中學與國民中小學藝術師資培育

[1] 資料來源:《十二年國民基本教育課程綱要國民中小學暨普通型高級中等學校:藝術領域》。

表10-1　國民中學表演藝術課綱學習重點[1]

學習階段	學習構面	關鍵內涵	學習表現	學習內容
第四學習階段：七至九年級	表現	表演元素	表1-IV-1 能運用特定元素、形式、技巧與肢體語彙表現想法，發展多元能力，並在劇場中呈現。	表E-IV-1 聲音、身體、情感、時間、空間、勁力、即興、動作等戲劇或舞蹈元素。 表E-IV-2 肢體動作與語彙、角色建立與表演、各類型文本分析與創作。
		創作展現	表1-IV-2 能理解表演的形式、文本與表現技巧並創作發表。 表1-IV-3 能連結其他藝術並創作。	表E-IV-3 戲劇、舞蹈與其他藝術元素的結合演出。
	鑑賞	審美感知	表2-IV-1 能覺察並感受創作與美感經驗的關聯。	表A-IV-1 表演藝術與生活美學、在地文化及特定場域的演出連結。
	鑑賞	審美理解	表2-IV-2 能體認各種表演藝術發展脈絡、文化內涵及代表人物。 表2-IV-3 能運用適當的語彙，明確表達、解析及評價自己與他人的作品。	表A-IV-2 在地及各族群、東西方、傳統與當代表演藝術之類型、代表作品與人物。 表A-IV-3 表演形式分析、文本分析。
第四學習階段：七至九年級	實踐	藝術參與	表3-IV-1 能運用劇場相關技術，有計畫的排練與展演。 表3-IV-2 能運用多元創作探討公共議題，展現人文關懷與獨立思考能力。	表P-IV-1 表演團隊組織與架構、劇場基礎設計和製作。 表P-IV-2 應用戲劇、應用劇場與應用舞蹈等多元形式。 表P-IV-3 影片製作、媒體運用、電腦與行動裝置相關應用程式。
		生活應用	表3-IV-3 能結合科技媒體傳達訊息，展現多元表演形式的作品。 表3-IV-4 能養成鑑賞表演藝術的習慣，並能適性發展。	表P-IV-4 表演藝術活動與展演、表演藝術相關工作的特性與種類。

系統，傳統上以音樂與美術類師資為主，並無以一般教育為前提的戲劇與舞蹈教師養成，早期能夠培育師資的大學教育體系，基本上也無表演藝術相關科系。而其他表演相關藝術系所的核心教學目標，則強調與著重的是專業藝術人才的培育，非教育型的表演藝術師資。因此，九年一貫新課綱實施使全臺陷入極度欠缺表演藝術教師的狀況。當時要達到課綱需求：以培養知能、鼓勵參與、提升鑑賞、陶冶生活及人格健全發展為目的，幾乎難以施行，特別是人格健全的部分更難顧及，主因是專業藝術與教育人才的養成，除了養成目的不同之外，教學的方式也不相同。

以當代舞蹈教學模式與門類而言，專業教學由於往往較注重肢體技巧的表現，並未注意與發展表演者的內在狀態，似乎難以觸及人格健全發展的教育需求，即便當代已經有從自我察覺開始的創作性舞蹈，但在一般教育中，舞蹈還是較容易被視為純粹的肢體課程，甚至歸類為體育課的一部分。

就戲劇藝術來說，由於戲劇屬於綜合性的藝術，透過文學、劇本、角色扮演、肢體、主題意識、團體合作等的探討，發展教育上健全人格的可行性就較高，故在九年一貫施行時，在課程教學上以戲劇領域的教學較為符合課綱的需求。推展至十二年一貫時，修正後的基本理念第一段即闡明了：

藝術源於生活，應用於生活，是人類文化的累積，更是陶育美感素養及實施全人教育的主要途徑。人們藉由藝術類型的符號與其多元表徵的形式進行溝通與分享、傳達無以言喻的情感與觀點。基於藝術具有如此的本質與特性，能激發學生的直覺、推理與想像，促進其創意及思考的能力。從表現、鑑賞與實踐的學習過程，體驗美感經驗，創造藝術價值，從而領悟生命及文化的意義（教育部，2018：1）。

上述的新課綱基本理念很明顯的論述，藝術領域要發展的是從生活

開始的美感素養、全人教育、溝通分享、情感觀點、直覺、推理與想像等
等。這與創作性戲劇的發展意涵、理念、目的與教學方法不謀而合。創作
性戲劇參與者的創作素材，不論兒童或成人，都來自於對生活經驗與對生
活的想像，作中學、漸進式教學及以學習者為中心的教學意涵，即在激發
學生的直覺、推理與想像的能力，教學目的與程序是在促進參與者創意及
思考的能力，戲劇與劇場二元性的藝術與實務的表現，將文學或個人觀點
透過集體創作，在活動中開放式地與參與者／觀眾進行溝通與分享，獲
取最終的學習目的；而經過長時間的推廣與研究，發展出各種對個人成
長、社會、文化議題討論的教學模式，具有課程整體縱向連貫與橫向跨科
目領域統整的應用能力，更顯示出創作性戲劇教學與藝術課程核心理念的
重疊性。故在對表演藝術師資培育時，創作性戲劇課程教學的實用性，即
能成為表演藝術教師進行師資培訓時高實用的課程之一。

　　對照新課綱學習內容的十項重點，除了學習構面的場地連結、當代
人物作品論述、科技運用部分，屬於純學科重點較無法與本書初階或高階
的各單元活動直接連結外，其他七項重點，只要能夠熟習創作性戲劇的教
學規劃、程序與教師的提問技巧，都能達成課綱的要求，並最終形成教學
案例，實際運用在課堂中。

　　再以最複雜的跨科目整合與議題融入為例，表演藝術課程也能與公
民、社會或歷史相關課程結合，利用創作性戲劇的議題或事件探討課程模
式，使參與者聚焦在所欲再現的新聞、議題或事件上，透過小組合作的
模式，要求參與者共同參與、研究、討論議題或模擬歷史事件發生的可能
性，並藉由想像扮演人物所處社會、文化、經濟等環境成因、個性或偶發
事件的觸發與想像，多面向的探究、重塑事件或議題的現實內外因素，再
進行實際的排練、反覆提問、思考及再演練、提問，達成對議題中解決問
題的可行性提出辯證，或是人物在面對自我個性兩難情境時的同理心理
解，因而改變對社會、他人與自我的認知習慣。因此，利用創作性戲劇程
序完成統整與跨科目課程及議題的融入，即能達成表演藝術與公民、社會

或歷史議題結合的極佳表現。

更進一步說，由於創作性戲劇在初階活動時，本來就含有表演能力練習的意涵，高階活動具有能夠統整各領域課程的適切性，同時本身又具有戲劇與劇場的演出功能性，創作性戲劇的教學模式與意涵，對於九年一貫至十二年一貫的表演藝術課程教學的需求，可說不論是在內涵、表現與內容上都具有高度的契合。因此，針對未來即將要教授表演藝術課程的師資，現階段的培育機構，幾乎都將創作性戲劇列為師資培訓時的必修學分之一，成為重點課程，且受到教師們普遍的認可與接受（參閱**圖10-1**、**10-2**）。

以下為筆者根據創作性戲劇的初階與高階活動，加上實務操作，配合一學期三十六小時課程時數，濃縮成八週八項單獨授課的單元，施行於在職教師進行第二專長學分班的課程內容[2]。本課程將總體課程分為三個階段實施，如**表10-2**所示。

第一次團體上課時，筆者通常會進行破冰活動，主要是筆者在高等教育學校的教學過程中發現，即便全班同學已經共同相處經歷兩年以上，都以為對於同學彼此之間應該非常瞭解；然而，事實上，如果直接進行創作性戲劇團體活動式的課程，會明顯發現同儕之間的熟悉程度並不一致，甚至有部分同學之間是非常疏離的。貿然進行戲劇活動，將使得分組活動的表現成效不彰，遑論都是陌生人或是不太熟悉的成人之間，所產生的人際距離更大。校園內同學彼此熟悉程度的不一致，肇因於個人平時維持人際互動的親疏遠近，以及對於事、物制約後的認知習慣，成人之間則更多是處於社會化的人際制約與防禦機制。這樣的團體成員狀態，並不利於日後各種戲劇或劇場性活動的施行，特別是如果領導者帶領的團體成

[2] 教育部為解決臺灣各校表演藝術師資不足，以及臺灣少子化後將面臨減班、減課，導致課程現職師資過剩的問題，因此，為現職專任教師或已具教師資格的非專任教師，開設增能第二專長的機會，以修習認定的表演藝術教師專業必修學分後，獲得證照認可，日後能在校園內進行表演藝術課的教學資格。

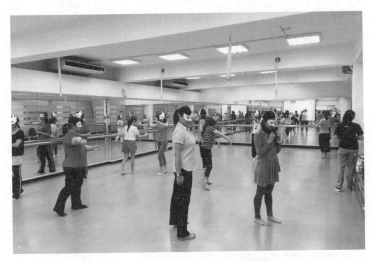

圖10-1　教師在職進修，默劇活動演練

資料來源：紀家琳拍攝

圖10-2　肢體合作動作

資料來源：紀家琳拍攝

表10-2　創作性戲劇第二專長學分班課程內容

次數	小時	課程內容	教案名稱[3]	實施程序
1	3	課程說明，專注與肢體活動	1.破冰之旅 2.你聽到（看到、感觸）了什麼？ 3.肢體的合作與分解：一場夢的冒險	初階創作性戲劇活動
2	3	身心放鬆與遊戲	1.認識身體與放鬆：安靜！感受自己！ 2.劇場遊戲一起來：動作催眠、空中取物、用身體寫字、你在搬什麼？ 3.我愛ABBA：肢體動起來！	
3	3	想像與角色扮演	1.想像大集合：你是動物嗎？ 1.扮演活動：我是Party Queen/King! 2.報紙劇場：昨天發生什麼事？	進階創作性戲劇活動
4	3	劇場性的說故事活動	讀者劇場： 奇怪的《暗戀》、《謠言與謊言》 故事劇場：〈一個有錢人〉	
5	3	即興表演活動	論壇劇場：誰在霸凌誰？	
6	3	默劇活動	1.畫面在說話！ 2.無聲讓身體表達吧！ 3.密室大脫逃	
7	3	偶戲與面具扮演活動	1.看誰在說話？：《忘恩負義的大野狼》 2.你是誰？發生什麼事？	
8	3	故事戲劇扮演	詩歌戲劇化：我念詩你來演	
9	3	學員活動帶領與分享	每位學生教案暖身活動的實際帶領	實務操作活動
10	3	學員活動帶領與分享	每位學生教案暖身活動的實際帶領	
11	3	學員活動帶領與分享	每位學生教案暖身活動的實際帶領	
12	3	學員活動帶領與分享	每位學生教案暖身活動的實際帶領	

[3] 教案詳細內容與操作方式，可參酌本書五至九章，皆有詳細解說。

員，彼此都是長時間才見一次面的師資培育班或是社會教育類的培訓團體，當成員間還存在著對於人前表演的尷尬，而想要保持安全距離時，硬性要求參與者加入活動可得到一時的成效，但是之後證明，並不利於維持團體的長期運作。筆者就曾在社會團體教學前，被要求不要帶領太直接的肢體接觸課程，原因是之前曾發生男女間太直接的肢體接觸課，之後就有學員馬上反應此問題，且有學員下次就不再參與活動了。

因此，如何打破人際距離，尤其是學生團體中小團體間的人際依附問題，藉由發現與認同人與人之間認知差異的存在，產生對團體的認可，以及盡量縮短所有參與者之間的人際距離，同時熟悉創作性戲劇是以戲劇與劇場遊戲、即興創作為形式，透過「作中學」為主的教學理念，不對本課程抱持「不好玩」的想法，是筆者進行創作性戲劇第一堂課的首要任務。故每個團體的第一節課，筆者一般都會以破冰與加熱活動，做為啟始的活動課程。

第五週的論壇劇場（Forum Theatre），是巴西著名藝術工作者奧古斯圖・波瓦所發展「被壓迫者劇場」[4]中著名的一個形式，雖名為論壇，但並不是以口語的方式進行論壇，而是以演出的形式進行探索。突破傳統劇場觀演關係，亦把行動的力量由演員轉移到觀眾身上（論壇劇場，無日期）。透過論壇劇場三階段的活動操作流程，轉化觀眾成為演員。第一階段：瞭解身體。透過一連串活動練習，認識自己的身體，認識它的局限性和可能性。第二階段：讓身體具有表達性。透過一系列的劇場遊戲，開始以身體來表達自己，拋棄一般性的習慣表達方式。第三階段：劇場作為語言。論壇劇場，觀眾直接介入戲劇行為並親身表演（賴淑雅譯，

[4] 被壓迫者劇場，主要包括論壇劇場（Forum Theatre）、形象劇場（Image Theatre）、隱形劇場（Invisible Theatre）、報紙劇場（Newspaper Theatre）、慾望彩虹（Rainbow of Desire）、立法劇場（Legislative Theatre）等劇場形式。詳細內容，讀者可閱讀Augusto Boal所著，賴淑雅翻譯的《被壓迫者劇場》（*Theatre of the Oppressed*）一書。

2000：172-3）。以教師們真實的校園霸凌事件為情節主軸，結合教師角色分析與扮演的技巧，並由授課教師擔任丑客，類似於舞臺上儀式典禮的主人、說理者，為整體的演出結構出一切該有的解釋。透過導引，使其他同學成為同時具有觀眾與演員身分的觀演者（spectactors），以自願取代劇中角色的方式，即興改變衝突事件發生的過程，嘗試鬆動事件結果的單一可能性，實務操作如何運用劇場習式，達到以劇場行動討論議題的教育目的。

　　第九至十二週密集進行每位教師／學生自行撰寫教案的單獨實際操作，以驗證教案實施的可行性與流暢度。透過教師同學扮演國中生參與活動時可能發生的情境，達到模擬與實際操作的練習，以利教師學習者獲取他人經驗與增進個人視野的機會。不過由於每學期課程修習人數過多，課堂時數過少，故每位教師只能以十至十五分鐘進行整體教案中暖身活動的施作，整份教案的活動方式與內容，於最後分享程序時解說並讓同學提問。實作課程的用意，除了上述對於個人教案的驗證之外，更大的用意則是在於讓學習教師們嘗試擔任領導者，獲取敘述課堂規則、活動內容、口語互動與指導語言的練習機會，同時增加帶領活動時對於時間、空間、課程節奏等掌控經驗的累積。創作性戲劇「作中學」的理念，不僅適用於參與者，對領導者也就是課程的實際計畫者而言，每次活動亦都是透過「作中學」，經過體驗後學習新認知與經驗「育人」的過程與反思，故實際操作在本課程中具有非常重要的價值。

　　在表演藝術教師培訓的專業學分中，尚有非常多屬於傳統專業戲劇的課程學分，如戲劇史、編劇、表演、導演、演出製作、劇場技術等等課程，這些專業性學分的導入，其實是從培育專業戲劇從業或表演人員適用的課程而來，對於一般教育中的教師培訓，具有正面與影響的意義，特別是在校園內表演活動的舉辦與競賽時。然而，真正對其日後課堂上教學有較直接助益的，還是以創作性戲劇的教學方式與理念為首要，畢竟一般教育中的表演藝術不是要培養專業的戲劇或劇場人員，而是著眼在全人教育

與藝術的欣賞、知能，培養興趣為目的，注重的是過程而不是結果，專業與一般藝術教育的要求有其本質上的距離。因此，以創作性戲劇做為教師培訓的核心課程，不僅能幫助教師對戲劇基本元素的理解，對於日後表演藝術課程的教學亦能有全面性的幫助。

✤ 第二節　跨學科領域的應用

　　戲劇性的教學方式，除了已運用於一般教育中成為教師培育的課程之外，在其他的社會職業技能培訓也能運用。透過戲劇具有模擬日常生活及即興表演的方式，進行受訓者在自然不刻意的情境下，以戲劇表演過往情境的重現，達到企業培訓的目的。例如韓國知名的三星企業，就曾引用戲劇對個人成長的影響力，要求新進員工排練企業創辦人創業時的情境與困難，讓新進人員透過扮演，感受創辦人當年創業時的意志與堅持，進而理解企業文化的核心精神，增加受訓人員對企業的向心力與認同感。

　　戲劇跨學科領域教學結合的案例，筆者在此提出親身體驗與醫學教育發展的連結，應用在職業養成教育的培訓經驗。這樣的連結方式是仿效美國的醫學教學模式而來。在美國的醫學教育上，20世紀中發展出「標準化病人」[5]，跨學科領域的戲劇扮演與模擬情境的應用項目，亦即透過角色扮演與模擬病徵的方式，達到醫學教學的目的。

　　另一與戲劇治療領域的結合，則是提出戲劇治療的定義、技巧與治療目的，說明戲劇治療所採用的技巧與概念，其實與創作性戲劇的本質相關聯，證明創作性戲劇能與各種領域融合應用的敘述。

[5] 標準化病人，英文為standardized patients，以下簡稱SP。

一、標準化病人與創作性戲劇的結合

(一)標準化病人的歷史

標準化病人最早是在1960年由美國南加州大學神經科醫師豪爾‧貝羅斯（Howard Barrows）所構思，運用在評估醫學生的神經科學習成果上。沒想到以標準化病人扮演病人，實際結合醫學教育後，貝羅斯醫師意外發現，標準化病人除了能評估學生的知識外，包括學生的臨床技能、醫療溝通和臨床思路等等，都能得到意想不到的結果。而國外SP的扮演，早期至今一般都是找尋具專業化能力的演員擔任，但是，由於所需的演員數量與支付專業演員的經費越來越龐大，現在已有尋求志願的受訓志工來擔任，以減輕經費壓力的方式進行培訓（紀家琳，2015：126）。

從上述運用戲劇扮演與模擬功能於醫學教育的結果，不難察覺標準化病人在教學的意外發現，與創作性戲劇創始人瓦德女士於兒童的戲劇教學發現如出一轍，都幫助學生在學科能力之外，獲得個人態度上的轉化與反思性的功能，這不啻說明了戲劇能應用於各種學科領域的可能性，也連結了創作性戲劇運用於醫學教育的可行性。

在臺灣，將角色扮演納入醫學教學與測驗中，最早是由臺大醫學院於1998年所導入，針對當時臺大醫學院五年級醫學生施行客觀結構式臨床測驗（objective structured clinical examination，簡稱OSCE）。測驗的內容有八到十站，裡面包括了對模擬病人的病史詢問、身體檢查、資料判讀、病情說明等不同劇情，另外有電腦模擬考題或者操作技術題，其中約有四到五站須真人來模擬演練劇情。而當時的病人角色是由資深住院醫師[6]擔任扮演（蔡詩力、楊志偉、葉啟娟、張上淳，2007）。臺灣的現狀，現階段各教學醫院或臨床測試中心的SP招募，都是以受訓後的醫院

[6] 住院三年以上的醫師為資深住院醫師，第四年稱為總住院醫師。

志工、康復後的病人，或與醫事相關領域的人士所組成，也想開放給對醫學教育貢獻心力的一般民眾報名，基本上就是以一般沒有受過戲劇與表演訓練的民眾為主。

(二)標準化病人的定義

由真人根據劇本[7]所需，扮演病人角色並運用在醫學教學與測驗的表演者，是標準化病人的基本定義與概念。標準化病人表現的特點，為在一特定時間能準確並一致的反覆演出特定的病史、身體檢查、個人特質、情緒與互動回應模式。藉著臨場扮演模擬情境的方式，應用在醫學院學生們的學習活動或是考核評量，並且於事後能給予學生們回饋（Barrows, 1993）。因此，一致性、準確性、反覆性以及具有即時的回饋能力，是SP在扮演時與扮演後的基本能力需求，在表演屬性上，類似於即興表演的意涵。

(三)與創作性戲劇的連合

在臺灣，SP的基本訓練課程中，一般共分四次課程八節課，其中與戲劇表演及排練相關的時數高達六節課，兩堂課為表演基本訓練，其他都是實務模擬練習。

從定義與需求看來，SP協助進行醫學教育，是由一般民眾進行戲劇化的表演，需要學習表演的基本能力及完成客製化表演以達到特定的要求。而創作性戲劇適合及應用的對象，就是以兒童或不具備專業表演能力的人士所發展而來，即使日後創作性戲劇發展出的教學模式，並不強調如何訓練表演的專業人員，但是創作性戲劇的基本表演練習與演練系統，瓦德女士還是根源於20世紀初著名的俄國表演理論大師史坦尼斯拉夫斯基的

[7] 現已稱為演出指引而非劇本。

創作性**戲劇**——理論、實作與應用

演員表演基本訓練方法，同時融合教育學習的萌發領域，例如專注力、感官、肢體、想像力、語言等等練習，所發展出的戲劇教學模式。因此，做為訓練一般民眾學習戲劇與表演的基本能力，創作性戲劇的教學方法簡單且平易近人，只要針對跨學科的教學需求與目的，就可以成為跨學科的教學方法。**表**10-3是筆者在兩堂表演基本訓練的課程帶領時，應用創作性戲劇單元與教學方式所進行的表演訓練歷程。

表10-3 **標準化病人課程計畫**

活動時間	教學方式	教學目的
15分鐘	破冰與加熱：以介紹遊戲[8]的方式進行個人姓名與肢體動作結合的遊戲。	透過簡單聲音與動作的自我介紹遊戲，使所有團體參與能夠快速的認識與記住彼此的形貌，以利之後的排練活動，並對組織產生認同感，協助組織日後的發展；同時使參與者與領導者之間產生信賴感並達到活動前暖身效果。
5分鐘	分組活動：以報數遊戲的方式進行分組。	透過遊戲的方式，增加參與者在聽覺與視覺上的專注力，同時達到分組的目的。
40分鐘	肢體動作活動：經由領導者的活動解說，進行分組討論，討論疼痛時肢體動作的分解與呈現方式（參閱**圖**10-3）。	透過小組合作學習與同儕學習的方式，經由互相討論與共同統一一致性的創作，理解病徵外部表現時，所需一致性、準確性的表演認知方式，並使參與者逐漸習慣於人前表演的氛圍。進行一次的演出與合併組別複演後，進行領導者評論與說明。
20分鐘	外部表演解說：透過圖片解說人類如何表現緊張、不安與恐懼的外部動作表現方式，並進行自我創作的動作連接練習。	透過自製外部表演動作教學圖片，理解如何以外部肢體動作、聲音或道具（眼鏡、項鍊、領帶等）表現出個人緊張、焦慮等負面情緒在醫療現場的表演方式，並完成個人模組化的情緒表達形式，以因應日後重複性的情緒表演需求。
10分鐘	教學問答	解說學校教學表演與國家考試時表演的異同與情景。

[8] 詳見本書第六章第二節案例6介紹遊戲：說出來動起來。

圖10-3　疼痛的表現過程

資料來源：紀家琳拍攝

　　由於擔任SP只需要年滿20歲又屬於志工的工作性質，形成大部分來參與的成員以退休與具醫事背景的人士居多，女性又比男性多。因此每一個活動設計必須適合所有年齡層、趣味性，要達成表演訓練的目的外，也必須要為組織的長遠利益著想；如果一開始就進行過於專業的基本表演訓練方式，例如解放身心、開發肢體、情緒回憶與動物模仿等等的練習，極可能使參與者因活動過於刺激而無法接受。故利用創作性戲劇的教學方式，以遊戲與團體式的簡單肢體及聲音活動進行暖身，同時結合需要討論的動腦與形成共同認知的課程，除了能使團體成員間，快速打破人際之間的隔閡且相處融洽外，適當的肢體活動以及個人認知的激盪、統合、溝通與開發，對年長的退休人士還能同時達到運動、活氧與防止失智的功能。曾有學員對筆者說過：「上這樣的課程學到很多，很開心，一直笑，晚上一定很好睡。」可見，在教育的功能之外，創作性戲劇的應用又多了優化生活的功效。

二、與戲劇治療的結合

曾有幾次在學學生透過書寫心得時表示，由於創作性戲劇無壓力的教學，以及團體式的遊戲、合作呈現的上課方式，使得本來因為在學課業、同儕關係的壓力與緊張而產生厭倦學習的輕微憂鬱症狀況，因為課程進行時整體歡樂的氛圍，以及同學們正向與各種奇思妙想創作的呈現，使得原本的憂鬱症狀況因一週一次的課程得到紓解，病症不藥而癒，肯定教學的成效外，還覺得課程對於她的病症治癒有直接的關聯。

這種藉由創作性戲劇達到具心理醫療的效能，最早的相關例證是古希臘時期，亞理斯多德在《詩學》中提到觀賞悲劇具有淨化與發散情緒的功能。但是，當時的淨化是指觀賞的過程，而非真正的行動式參與。後期將戲劇與醫學治療結合，可從1910年代的英國為開端，但是，真正投入具教育與療效的功能，則要至二次大戰後為了戰後軍人與人民的人格重建，才有更緊密的結合。而最早在英國提出戲劇可為特殊兒童，如自閉症、發展遲緩、身心障礙者等，提供治療與協助的學者，則是在第一章出現過的彼得・史萊德，他為後世在兒童與戲劇治療領域奠定了基礎性的學說，並提出親身參與的論述。

當代在國內外有更多的文獻已證實，透過參與遊戲式活動，以及戲劇的假定性扮演、模擬、投射和漸進式的自我剖析與探查，創作性戲劇的活動方式可應用於正式的心理治療中，成為戲劇治療的技巧。因此，在英、美國家已有獨立機構核發所謂戲劇治療師的證照，並同意進行執業與治療的業務。臺灣由於迄今受到《醫事法》與《心理師法》的規定，須具備正式醫師或臨床心理／諮商師的資格，才能進行所謂「治療」與「諮商」的執業，故並未承認國外機構所謂戲劇治療師（包含藝術治療師）的證照資格，形成現在臺灣戲劇治療的方式，大部分存在於心理師而非醫學領域。

根據「北美戲劇治療協會」（The North American Drama Therapy

Association，簡稱NADTA）對於戲劇治療有以下的解釋：

> 戲劇治療是故意使用戲劇和／或戲劇過程以實現治療的目的。戲劇治療是積極性與經驗性的。這種方法可為參與者提供講述他們的故事、設定目標和解決問題、表達情感或達到宣洩的環境。藉由戲劇，可以積極探索內心體驗的深度和廣度，提高人際關係的技巧。參與者以擴展戲劇角色的技巧，藉以發現強化自己生活中各種角色的方法（NADTA, 2018）。

「英國戲劇治療師協會」（The British Association of Dramatherapists，簡稱BAD）對戲劇治療則有以下的定義：

> 戲劇治療主要聚焦於有意使用戲劇和劇場的方法做為治療過程。是一種應用工作和遊戲的各種行為模式，達到促進創造力、想像力、學習力、洞察力和成長的方法（The British Association of Dramatherapists, 2018）。

臺灣戲劇治療師張志豪認為，戲劇治療的精髓在於表達，以戲劇做為媒介，有系統地歷經以下三個步驟，進而達到自我整合的踏實感（陳舒榆、張志豪，2010）：

1. **真的故事，嘗試自我表達**：當人們有很多生活經驗、情感無法用言語表達時，藉由戲劇的技巧，能夠幫助案主用更完整的方式，透過遊戲或創作的過程表達自己，也可藉此投射出許多的自我，並將之進行統合或重塑，例如戲劇中潛臺詞的練習，就是一種能夠促進彼此互相理解的方式。
2. **善的理解，懂得欣賞差異**：好的扮演過程中，通常必須拋下對角色的主觀偏見，先欣賞角色，才能因為理解，進一步懂得欣賞人與人

之間的差異，才能帶來善意的連結。例如自傳劇，透過案主真實的表演，讓人瞭解到被同儕極力排擠的某人，原來他的生長背景與心理掙扎是如此的不堪與複雜。藉由演出，讓其他人得以認知到每個人的歷史脈絡，結合個人內在情感的解析能力，進而學習尊重他人與自己。

3. **美的感通，學習與他人合作**：戲劇治療並不是要人們學會表演，而是要讓參與者學習到，要完成一齣戲劇，需要所有人共通合作才能達到。所有人都有其需要與必須準確做到的工作，通過戲劇演出綜合藝術的美感呈現，既能寓教於樂，又能因為過程增添自信，提升生活品質。

美國戲劇治療著名學者羅伯特‧藍迪（Robert J. Landy, 1944- ）在其專著《躺椅和舞臺》中提出了14種戲劇治療可運用的技巧（彭勇文等譯，2012：216-7）：

1. **完結儀式**（closure）：通過分享感情、反思戲劇治療的意義，為案主提供一種包容。
2. **替身**（double）：讓另一個自我發出聲音，呈現角色的內心生活。
3. **空椅**（empty chair）：和一個想像的人物互動，他代表著與主角有未完結事宜的那個人。
4. **演出**（enactment）：通過角色扮演聲音與動作，或其他的表達性過程將故事變為行動。
5. **未來投射**（future projection）：將未來想像的某個時刻演出來。
6. **鏡像**（mirroring）：將主角的動作模仿出來，這樣他們就能以更準確的方式來觀察自己，發現解決舊問題的新方法。
7. **遊戲**（play）：在想像的領地內進行自發的、即興的行動。
8. **角色訓練**（role training）：根據某個角色的需要準備一個輔角。
9. **角色扮演**（role playing）：獲得另一個人的性格特徵和形體特徵，

就像他一樣行動，這個人可以是虛構，也可以是真實的。

10.**角色互換**（role reversal）：和團體的另外一個人或自我的其他部分互換角色。

11.**獨白**（soliloquy）：主角停止了一連串的動作，用語言來表達內心的思想和情感。

12.**說故事**（storytelling）：根據某人生活中的一個主題或事件來講述，不管是真實的還是虛構的，是發生在過去還是指向未來。

13.**轉化**（transformations）：表演者自發的轉換角色和主題，隨時進行互動。

14.**暖身**（warm-ups）：幫助身體和心理做好準備，以便更好地投入治療中的各種練習和體驗。

從上述的定義、歷程步驟與技巧中，不難發現戲劇治療特別採取戲劇與劇場的過程或方式，進行對自我的理解，著重於幫助或促進自我成長與適應社會生活。由於後期已可廣泛治療各種年齡的心理疾病或創傷者的情緒、情感、感受等，例如上述的退伍軍人，以及受到社福機構保護與管束的案主、罪犯等等，與前述創作性戲劇在個人成長與社會議題的教育模式極為相近，最大不同處則在於教育與治療最終目的的達成。

創作性戲劇的活動進行方式與戲劇治療採用的技巧幾乎完全相同，其主要原因在於，創作性戲劇本質上仍屬於戲劇與劇場的演練方式，本就是取材於生活應用於生活，是人類學習時各種個別與社會行為的模仿、觀察、重現與反思，以創作作為開始，同時也是結束，早已存在於生活之中，經過瓦德的系統化歸納與後人的擴展才完成論述。而戲劇治療所採用的治療方式與歷程，恰恰利用了創作性戲劇的本質與形式，更多應用在以人為主，特別是如何重新學習與改變認知的方式，並進行深入與體系化的研究，幫助個人脫離困難與痛苦，以現實為主創作作為結束，成為現今心理治療時的策略之一、醫療領域中的專門學科。因此，當治療本身具有重

新學習與改變認知的目的存在，與生活的本質、教育的意圖相同時，創作性戲劇的原理與方式便能與任何治療相結合，成為可應用的範圍之一。

由以上實務與應用的論述，不難理解，透過創作性戲劇的本質，多元化的活動與教學程序，除了可適用於教育、培訓與醫療跨領域的應用之外，應該還有極多可運用的領域亟待大家的開展，期待讀者們能夠發揮創意，為創作性戲劇的教學方法，思考並實踐出更多的可能性，幫助這一仍在發展的學門繼續在教學的領域中茁壯，並成為教育界認可的正式教學法之一。

🌱 第三節　創作性戲劇在臺灣

創作性戲劇最早出現於1930年代的美國，至今透過學術與教育領域的推廣已有近九十年的歷史，在全球各地都已埋下種子並不斷的成長，甚至開出不同於以往的果實。臺灣也不例外，近十年相關的博碩士期刊論文，從幼兒、中等教育到特殊教育、跨領域融入學習的研究已超過一百篇以上，豐碩的成果需要時間與學者專家們的推廣才能有此局面。以下將簡述創作性戲劇在臺灣發展的歷史軌跡以及重要拓展學者的介紹，並為創作性戲劇與教育戲劇提出比較性的總結論述。

一、創作性戲劇早期的傳入

完整的創作性戲劇課程教授方式，就臺灣傳統教育體系而言，是幾乎不存在的。早年僅止於概念性的介紹，且是因為兒童戲劇的推廣才介紹至臺灣，這點完全符合瓦德最早的意圖。文獻中，是由李曼瑰（1907-1975）1973年於〈兒童戲劇教育運動及兒童劇的徵選與出版〉一文中，對於赴歐美考察戲劇教育的心得中提到：

　　這種戲劇化教學（創作性戲劇）的方法，並非把戲劇列為學校科目之一，如同圖、工、體、樂一樣，而是利用戲劇作為教學的方法，把功課變成遊戲，把課堂變為娛樂的場地，由兒童自動自發的自由創作，把課本的內容，親自扮演，親手製作。這種教學法，在許多實驗機構裏，從幼稚園起，即予實施，成績優良，社會反應極佳，尤其是兒童，更是喜愛、嚮往，所以推廣得很快。

　　因此而提出「兒童戲劇不應止於示範演出，也不應限於藝術式娛樂的場地，卻應和教育結合，相輔相成」（陳晞如，2012）。另一篇是直至1984年，吳青萍（1922-2002）曾寫過與兒童應從參與活動中學習與領悟的〈創造性戲劇與兒童少年身心發展〉。這兩篇先後發表的開創性文章已相差十年以上，對於整體性的細節並未提及，而同時英、美發展創作性戲劇的歷史與此時則已超過三十年，故臺灣早年對創作性戲劇的認識與發展較不完備，所能開展的領域也不多。隨後相關文獻的論述，僅止於運用戲劇活動形式，應用在當時一般學科教育中的中文、英文、歷史與特殊教育等，以訓練學童、青少年於口語、語文及增進學科能力為目的；而完整符合創作性戲劇漸進式的戲劇教學方式，在臺灣尚未見過，主因是創作性戲劇在1990年代前並未正式在教育系統中推廣，且一般國民教育中也沒有正式的戲劇教育課程。

二、近期與系統性的創作性戲劇教學

　　正式推廣創作性戲劇的教學方法，早期曾有國內的九歌兒童劇團、鄭黛瓊[9]於臺北市立師範學院[10]與臺視文化公司及林玫君[11]開設過相關

[9] 現今為經國管理暨健康學院通識中心專任副教授。
[10] 現今的臺北市立教育大學。
[11] 現今為國立臺南大學藝術學院院長，戲劇創作與應用學系專任教授。

的課程內容（楊璧菁，1997：1；林玫君，2005：vii），以及林玫君、陳仁富[12]、鄭黛瓊等人曾翻譯過相關的書籍：林玫君編譯（1994）、B. Salisbury著《創作性兒童戲劇入門》；陳仁富譯（2001），R. B. Heinig著《即興表演家喻戶曉的故事：戲劇與語文教學的融合》；鄭黛瓊譯（1999）、N. Morgan & J. Saxton著《戲劇教學：啟動多彩的心》。之後再加上國外歸國學者，如張曉華、蔡奇璋[13]、許瑞芳[14]、盧美貴[15]等人，從幼兒與兒童戲劇教育領域上引介與推廣（林玫君，2005：vii），創作性戲劇才逐漸為國人所瞭解與接受。

　　正式系統性在大學院校成為專門科目，並於日後應用在一般教育師資培育上，以1996年張曉華於國立臺灣藝術學院[16]戲劇學系首設與教授「創作性戲劇」課程為臺灣的初始（張曉華、丁兆齡、葉獻仁、魏汎儀譯，2013：x）。其所教授的課程方式與內涵，主要是以他於美國紐約大學戲劇教育系求學時，師從藍妮所教授的創作性戲劇課程為基準，再加上融合國外學者教學理論所完成的教學體系，並於1999年出版了第一本針對臺灣一般戲劇教育與創作性戲劇教學的專業書籍《創作性戲劇教學原理與實作》，開啟了臺灣創作性戲劇的理論化教學體系。

　　張曉華在推廣創作性戲劇課程內涵，與其他海外歸國學者最大的不同處在於，張曉華是由專業戲劇的藝術領域再進入教育戲劇領域，所開設體系化的課程環境也以專業劇場藝術教育的院校為主，並非從幼兒與兒童教育著手；因此在設計與操作創作性戲劇課程時，會偏重融合戲劇或是劇場本質論的底蘊進行，以此成為張曉華創建此課程的特色，也符合創作性戲劇教學法，本質上具有戲劇與劇場的二元性意義，以及瓦德女士對創作

[12] 曾任國立屏東大學幼兒教育系副教授。

[13] 現今為東海大學表演藝術與創作碩士班專任副教授暨主任。

[14] 現今為國立臺南大學戲劇創作與應用學系專任助理教授。

[15] 曾為臺北市立教育大學兒童發展研究所教授。

[16] 現今的國立臺灣藝術大學。

性戲劇各階段性目的的意圖。

三、張曉華對創作性戲劇的長足貢獻

　　而張曉華對於創作性戲劇在臺灣推廣的重要事蹟更在於，他有感於1997年《藝術教育法》實施後臺灣新一波教育改革的契機，經過他的努力奔走與直接對教育部的呼籲，最終於2008年九年一貫新課程綱要實施時，將表演藝術課程正式納入藝術與人文領域，成為臺灣國民義務教育中的正式戲劇課程，這項成果可謂皆由他個人發起並最終完成的成就，不僅為臺灣的戲劇／劇場工作者，開創了一條從藝術轉換至教育領域的就業市場，更拓展創作性戲劇的教學方式，得以在現今青少年與兒童的正式戲劇教學中廣為施行與接受。甚至隨著2001年，由於中國大陸國家教育部制定了《藝術課程標準（實驗稿）》，開始也將戲劇納入中小學的學科教學中，成為「藝術課程」的一部分後，制訂的「學生藝術能力發展水準參照表」指出了未來教學要利用戲劇方式鍛鍊學生的團隊合作能力：「在舞蹈和戲劇遊戲中，學會人與人之間的合作。」藉由中國大陸發展戲劇教育的契機，創作性戲劇的教學方式，再一次透過張曉華以及與素有中國大陸教育戲劇第一人的李嬰寧[17]合作推展後，近十年來，又不斷被中國大陸各省市專業戲劇院校與教育當局接受與實踐，當再結合英國教育戲劇的習式教學法後，現時已成為中國大陸於教育與戲劇教學方法的顯學之一。張曉華藉由創作性戲劇的教學推廣與應用，對臺海兩岸的戲劇教育做出了無比的貢獻，且憑藉著個人對教育的熱忱，仍然為創作性戲劇教學法不斷地育才與推展，其精神實在值得後繼者們的借鏡與學習。

[17] 上海戲劇學院戲文系教授，曾為著名編劇，後來至英、美學習教育戲劇並於中國大陸推廣，現有中國大陸教育戲劇推廣第一人的美稱。

四、創作性戲劇在高等教育的現狀與問題

臺灣現今在高等教育體系，專業戲劇科系開設創作性戲劇課程的院系有：臺灣大學文學院戲劇學系、臺北藝術大學戲劇學院劇場設計系、臺灣藝術大學表演藝術學院戲劇學系與文學院師培中心、臺南大學藝術學院戲劇創作與應用學系、臺灣體育運動大學體育學院舞蹈學系、中山大學文學院劇場藝術學系、臺灣戲曲學院歌仔戲學系與客家戲學系、成功大學藝術研究所與中國文化大學戲劇學系等等。師範教育體系大學則有，師範大學音樂學院的表演藝術學士學位學程、彰化師範大學文學院美術學系、臺中教育大學教育學院幼兒教育系與屏東科技大學的幼兒保育系，總計有超過十所大學以上開設本課程。其中一般認為與教育最相關的師範教育大學開設的較少，主因為臺灣的師範大學中尚未發展出完整的戲劇教育系所，加上臺灣近年來大學過多，開始總量管制全國系所的數量，即便教育改革後已明訂表演藝術課程需要極多的戲劇、舞蹈教師，師範院校也不會因應此需求而增加專業系所，更不要說少子化減班、課後，專職教師以及因為大學內廣開師資培育中心，導致臺灣空有教師資格，沒有學校可待的流浪教師過剩問題尚未解決，設立戲劇教育系所的可能性更低。因此，才會形成本課程大部分開在專業的戲劇院系，同時也產生學生學習根本態度上的問題。

在戲劇院校開設本課程時，由於大部分受教學生對戲劇課程的修課意願，較偏重於戲劇／劇場表演的學習，而非教育的目的，易於將創作性戲劇，當作是啟發戲劇創作靈感或表演練習的課程，其中特別是視為表演課的觀感特別多。這種對創作性戲劇的誤解，據筆者瞭解，起因於現今非常多專業的戲劇表演課，開始時的暖身活動同樣是以劇場遊戲做為啟始，與創作性戲劇的暖身活動幾乎一模一樣。修習創作性戲劇課時，在不仔細閱讀授課大綱的前提下，往往以為創作性戲劇仍屬表演練習的課程，甚至進入到主題活動時，也以奇思妙想的戲劇創作為主，不以現實生

活與人性思考為出發。故為了盡量避免發生此誤解，建議課程領導者於每次上課時，要不斷提醒與透過問答，須參與同學進行思考及反思各活動程序的教學意義與目的，遵照創作性戲劇「作中學」的核心理念，避免令修課學生落入創作性戲劇等同於表演課的迷思。

而如果是在師範大學開設本課程，根據筆者長期教授「國民中學專長授課比率教師表演藝術第二專長學分班」中的創作性戲劇課程，曾遇到極多畢業於師範大學體系的各種領域學科教師，並曾進行對創作性戲劇課程開放式問卷的調查歸納後推論。師範大學體系的學生由於對戲劇與表演都不熟悉，因此選修此課時都十分擔心自己沒有表演的知能，是要來上另一堂表演課。其原因可能是出於課程名稱與對戲劇的固有成見，更會將本課程視為是一種需要創意十足的創作表現與表演練習課，認為就是要進行演戲或不斷人前表演的課程。

因此，透過創作性戲劇教授「戲劇是什麼？」使得戲劇系所學生改變思維與認知，接受在專業戲劇之外也能以遊戲、活動式的方法教授戲劇，以及傳遞給非戲劇科系學生「戲劇與表演能夠這樣進行與理解」。瞭解戲劇／劇場式的教學是一種易懂易學且充滿趣味的教學方法，施行這種教學歷程，不只可使活動參與者獲得成長與達到學習的成果，也能通過統整課程與領域的方式，應用在其他一般教育或社會教育的教學現場，而領導者最終也能夠藉此獲得教學上的感動，特別是看到學生們在過程中不分彼此、融入人群、積極討論與排練的專注神情時，對自身信心的建立亦能產生極大的助益。

五、創作性戲劇與教育戲劇的差別

曾有學者提出英國的教育戲劇就是創作性戲劇的說法，本書也不斷出現教育戲劇習式融入創作性戲劇的活動內容中。由於彼此在本質上有不盡相同的目的，筆者認為：「創作性戲劇是以戲劇與劇場做為戲劇教育與

教育的手段與目的，創作是其本質。教育戲劇是以戲劇手段在有框架的教育目標下完成教育的目的，教育是其本質。」因此，教育戲劇才會發展與延伸出多樣的習式教學方法，藉以達到教育的目的。而創作性戲劇是以遊戲、想像、扮演、即興、行動展示、團體活動做為基礎的教學活動，藉由表演結合對生活的想像與人性觀點的實際創作，是其希望達到表現的重點，以創作為本質時，能夠隨時將習式納入教學計畫中，透過習式的過程，激發參與者對戲劇或是教學目的的想法與體悟，同時反而促進了創作性戲劇在戲劇教學之外，對個人成長與議題探討模式的完整度。故建議計畫者在採用教育習式融入創作性戲劇活動時，切勿為了習式而習式，要靈活運用習式的用意，最終還是回歸瓦德女士對戲劇各階段的展示目的，真正使參與者與觀眾，在過程中獲取戲劇的娛樂、教育、美感價值與反思，將更符合創作性戲劇教學的意涵與目的。

複習時間

1.創作性戲劇本書中可應用的領域有哪些？可以做哪種延伸？

2.創作性戲劇與表演課的差異為何？

3.創作性戲劇與教育戲劇的差別為何？

附錄

創作性**戲劇** ——理論、實作與應用

✻附錄一　習式種類

　　根據舒志義、李慧心譯《建構戲劇：戲劇教學策略70式》（2005）書中舉例，將習式活動分為四類，代表四種不同的戲劇活動。

一、建立情境活動

　　這類習式為戲劇建立背景，或當戲劇發展情節時為情境加添訊息。背景即是情境，情境包含處境、人物、角色的具體細節，這些細節將提供資料，發展戲劇動作。共有以下16種習式：

　　生活圈子（Circle of Life）：在一張紙中畫成五個部分，中心是戲劇角色，其他共分成住所、親人、閒暇、工作／學習四部分，代表與此角色的可能性連結。小組成員以想像力，不含批判的方式寫下這四個空格內容與一句簡短的對話，並利用一句話開始與角色對話，藉以建構人物更多的基本資料以及個人的社會狀態。

　　巡迴演出（Circulare Drama）：教師入戲的簡易版。在小組活動中，教師扮演戲劇中的主角，不按順序進入各組設定的其他角色與地點中，進行即興演出後離開，理解同一個角色在不同場景中的態度與表現。

　　集體角色（Collective Character）：將一人扮演角色變成多人同時扮演的意思。當角色開始對話時，同組同學也可以角色的身分在旁邊低聲參與對白的建構，以另類的方式感受角色。

　　集體繪畫（Collective Drawing）：詳見第九章故事戲劇化〈空城計〉案例。

　　建構空間（Defining Space）：將戲劇場景以精確或是按比例以具想像力的方式建構出來，透過虛擬的場景反思情境與行為的關係。

　　日記信札（Diaries, Letters, Journals, Messages）：詳見本書第七章第三節情節篇：即興表演案例1。

　　遊戲（Games）：利用遊戲的活動特色，例如能建構規則、以計畫達成目的等，應用於戲劇情境中，進行具目的性的計畫，不單純只是娛樂。

　　導遊觀光（Guided Tour）：透過對圖片的想像力開展，進行對於戲劇發生地點的敘述與評論，說明這張圖片內容的重要性。

　　畫圖（Making Maps/Diagrams）：透過圖畫進行戲劇的反思，或是教師以圖畫進行引發戲劇發生（5W1H）的手段。

　　見物知人（Objects of Character）：詳見本書第六章第三節想像力案例3。

　　牆上的角色（Role-on-the-Wall）：以繪製在牆上的關鍵性角色做為出發，戲劇進行時可參考此牆上的角色做為建構角色的途徑，或是適時為牆上的角色增加內容，成為角色的集體創作過程。

　　模擬實況（Simulations）：對生活環境與情境的模擬，以想像對可能發生在真實生活中的發現問題、討論問題、解決問題，甚或是對團體組織管理的實境模擬。

　　聲效配襯（Soundtracking）：以各種聲音或音樂配合戲劇場景、動作所需的氛圍。例如第七章第二節默劇案例3主題活動：一個有錢人。

　　定鏡（Still-Image）：詳見第六章第二節遊戲案例6介紹遊戲：遊戲3故事圈與建構人物。

　　漣漪（The Ripple）：以定鏡為基礎，進行劇中角色緩慢甦醒與連續表演的準備手段。演練時以畫面中的中心或最具權力的角色為主，以定鏡做出一個動作和發出聲音，再以這個角色為中心，向外擴展到其他角色的動作與聲音，第一次根據事實完成時，再開始第二次，不斷的重複過程，最後完成一個連續動作與聲音的即興片段。

　　線索材料（Unfinished Materials）：利用各種可做為線索的材料、物品、事件做為戲劇的啟始，發展出具有5W1H的戲劇故事。例如第七章第三節即興表演案例1暖身活動的偵探故事圈。

二、敘述性活動

　　這類習式強調戲劇的故事發展，看看「下一步」有什麼發生。即把焦點放在重要事件或場面上，發展、引入故事情節的關鍵事件或場面，讓參與者透過戲劇活動大膽假設，小心求證，以個人、小組的形式，通過語言和符合情境的行為，推動情節。共有以下13種習式：

　　生命中的一天（A Day in Life）：以倒敘的方式，從角色當天某個重要時刻開始回憶曾經發生過的歷程，如何發展到現在這個重要的時刻，探究事件發生的主因為何。

　　重要事件（Critical Events）：找尋戲劇人物生命中下決定的重要時刻，此時刻必須是一種重大的領悟或抉擇，類似情節中的轉捩點。

　　焦點人物（Hot-Seating）：自己或所扮演的戲劇人物，遭受劇中角色或是同組成員的各種即興詢問，藉以發展人物的各種面向、性格與態度。例如第九章故事戲劇化〈空城計〉案例中的焦點人物詢問。

　　訪問／盤問（Interviews/Interrogations）：與焦點人物很類似，但是難度更高，提問與回答的過程，可能包含錯誤的訊息，必須要有足夠的判斷真偽能力。

　　專家的外衣（Mantle of the Expert）：從戲劇情境出發，讓組員扮演擁有專業知識的專家，運用其專業知能解決戲劇任務，藉以體悟不同職業的感受。

　　會議（Meetings）：學生以戲劇角色的身分參與會議，進行聽取資訊、策劃行動、集體決定等過程，討論問題解決的策略。

　　場外音（Noise Off）：在戲劇張力與動機之外，一股無形的壓力與危機需要被解決與反應，以完成戲劇任務。

　　偷聽（Overheard Conversations）：以意外的對話方式聽取意料之外的戲劇張力與資料，藉以猜解所聽到話語的真實性，為事情加添神祕性，並推動情節的進行。

新聞報導（Reportage）：利用新聞、報紙報導的形式與敘述方式，進行演繹、表達事件的內容，參與者可以是劇中人，也能是戲劇的旁觀者，不帶評價的審視事件是否被扭曲。

接力角色（Tag Role）：透過伸手接力的方式，角色主動提出，或參與者主動，即興體驗劇中角色的狀態。

教師入戲（Teacher in Role）：詳見第四章註釋2。例如第七章第一節角色扮演案例1主題活動中教師扮演的任務。

電話／無線電對話（Telephone/Radio Conversations）：創作對話的方式，利用只有單方的對話內容或是訊息的單方面公布，藉以製造或解讀新的戲劇壓力或訊息。

時間線（Time Line）：利用定鏡顯示戲劇事件的開端，其他小組選擇定鏡內的一位角色做為代表，重組與該事件的關係，並在同一條直線上，顯示新定鏡角色與原先定鏡中主要角色的連結度或時間性，以表現出新事件屬於主要戲劇事件的前因還是後果。

三、詩化活動

這類習式透過準確選擇文字和身體語言的運用，重點發展戲劇的象徵型態，讓參與者超越戲劇的故事情節，或故意跨出寫實主義的敘事手法，以求增加對戲劇形式的意識，並容許參與者探討及表現作品中的主要符號和意象。共有以下27種習式：

邊做邊講（Action Narration）：敘述對白時都再加入一句敘述的詞句，例如：「我現在，現在！真的很生氣！」形容正在做的動作，透過增加動作的時間或減慢動作的速度，使參與者能集中或冷靜地觀看所正在經歷的事物。

心底話（Alter-Ego）：詳見第六章第三節想像力案例3主題活動目的。

比喻（Analogy）：以創作、類比、分析比喻、間接手法處理平常熟悉的經驗或陌生議題，在真實的基礎下以新角度學習舊經驗，藉以避免成為先入為主、偏見或害怕的議題而不願意討論與反思。

溫馨大時代（Behind the Scene）：以私人的場景為基礎，社會和歷史大事件為場景的背景，分成兩個圓圈，一圈為溫馨故事，一圈為歷史故事，同時演出。溫馨故事演出時，歷史故事只能進行聲效配襯，複演時換過來，藉以理解私人事件與公眾事件的關係。

標題創作（Caption Making）：利用對作品內容的理解，以簡短的一句話創作或設計其標題，可分成印象標題、關係標題、謎語標題等三種形式。透過標題的形容以提高描述的準確性、形式與語言的選擇、經驗的分析等藉以總結經驗。

儀式（Ceremony）：設計特別的事件，以判斷或慶祝有文化、歷史意義的事情，以總結性的討論和檢討工作。

搞搞新意思！（Come ON Down!）：將逐漸變得無新意或情感氾濫的戲劇情節，以不同過往的形式重新詮釋或改變風格，藉以啟發或發現新的思維方式，揭示事件的本質，反思故事原有的價值所在。

對剪片段（Cross Cutting）：將相同戲劇故事中，兩個或以上的不同時間與地點的戲劇片段，如同平行剪接的方式來回對剪，以凸顯兩者之間的聯繫、比較、並列、類同，或者兩者的矛盾，以實驗形式與內容的關係，發掘新意義的潛質。

紀錄片（Documentary）：選擇歷史事件和時事的實況，經過分析、研究及利用其他習式探討事件的可能性，以戲劇形式表現，並盡量保存資料的真確性，藉以凸顯資料中的意義和細節。

倒敘法（Flashback）：以倒敘形式重新創作戲劇中的重要時刻，有助解釋或強調過去時刻與現在的關係，以反思、分析角色過去和現在的行為模式，獲取理解過去重要時刻的發生原因。

民族模式（Folk Forms）：為虛構的文化設計傳統的藝術形式，以探

討不同的階級和文化。

論壇劇場（Forum Theatre）：提供可研究的真實議題或相關經驗，透過小組演繹，過程中，只要有人覺得演出內容不夠確實或具爭議，即可舉手示意，進入表演區，取代他所認為有爭議的演員，重新演繹內容，以審視不同的意見與態度。

裝腔作勢（Gestus）：在一個反映社會現實的戲劇場面中，學生嘗試增加一個動作、姿勢，或是可見的符號，以代表戲劇人物之間的社會關係，並辯證此關係中的真相為何。

面具（Masks）：利用既有或自製的面具，製造疏離感，改變人際處境中的觀點，令在場的觀賞者體會不同的感覺，並使參與者思考與研究要如何使用身體語言。

變身（Metamorphosis）：學生以身體動作盡量模仿物件、布景，或是任何故事中的神話人物或動作，創作出戲劇場景中的所有視覺元素，培養表演中的自信心、組織力、控制力和樂趣。

默劇（Mime Activity）：以默劇的動作方式表達意思，少用語言描述行為，以建立情境，強調動作背後的主體意識。

蒙太奇（Montage）：將形式與內容並排放置，或將戲劇中不會放在一起的元素放在一起，以期顛覆、挑戰一種典型或傳統的看法，為事件引進新的面貌，以製造新的觀點。

戲中戲（Play within a Play）：由於戲劇情節的安排，角色安排了一場給其他角色觀賞的表演節目，嘗試消除演員與觀眾間的界線，製造不同的現實感，以探討角色的層次或表演中合乎邏輯的次序安排。

外來角色（Prepared Roles）：請一位非安排好的演員進入戲劇情境中，扮演一位仔細設定好的角色，教師幫助學生們與這個陌生角色進行交流，探索此角色在此出現的可能性，以提供戲劇張力或焦點，發現人際關係的發展可能性。

事件重演（Re-Enactment）：將一個已知或已發生過的事件重演一

次，以揭露當中可能有的細節，或為了發現事件中未曾發現的可能性，藉以尋找可能的真相。

文化串燒（Revue）：將一連串相關或不相關的戲劇場面連結在一起，獲得社會真實或市民觀感的看法，以瀏覽一連串事件，察看個人處境以及社會架構如何催生這些事件。

儀禮（Ritual）：儀禮是風格化的做法，當中有重複的部分，個人通過參與，接受了團體文化或道德的意識，在此高度的結構活動下，進行對儀禮的反思，嘗試重新解讀儀禮的意義。

角色互換（Role Reversal）：戲劇發展中，所扮演的角色與角色互換，想像角色彼此之間的反應，主動探索未來處境的張力，成為反思問題及解決方法的技巧。

移形換影（Shape Shifting）：將一個或多個戲劇人物的「外在」或「真實」形象，以定鏡的方式，跟其「內在」形象或某一刻的內心狀態做比較，透過象徵的形象和行動、語言並列，探討人物在戲劇時刻中的情緒思路。

小組演繹（Small Group Play Making）：以小組的方式共同進行設計、展示即興演出，表達出對某一戲劇處境或人類經驗的理解。

聲音合奏（Soundscape）：以聲音、歌曲配合文字製造氣氛，配合戲劇人物的情境需求，以樂曲合奏臺詞，帶出人物的心情、感覺，為戲劇中的人物情緒反應尋找表達的形式。

電視時間（TV Times）：透過影片展示的片段，以暫停、回放、重播變成一連串的定鏡畫面，亦可以遙控轉臺的方式，讓各小組各自即興表演播放的片段，使戲劇重要的時刻，由參與者決定如何排序重現。

四、反思活動

這類習式強調戲劇中的「獨白」或「內心思想」，或讓學生在情境

中反思該戲劇，藉由參與者在活動中抽身，正視活動所展現的意義或題材。反思活動提供方法讓參與者表達角色所思所想，對角色做出「心理評論」，從而明白角色行為的意義。共有以下16種習式：

集體朗誦（Choral Speak）：將一篇有啟發性的文字轉換成集體朗誦，利用各種可能的聲音組合方式，以評論或延伸文本的意義為目的，即以潛臺詞／弦外之音的用意，凸顯文字中的精華意義，利用不跟隨文本原來的停頓位置或角色分配方式，希望成為具有感染力的朗讀經驗。

立體人物（Gestalt）：透過角色已知的個性為基礎，探索主角於戲劇中的關鍵時刻之前，角色將如何因應符合情境與人物的設定，藉以探討角色於戲劇中的行為動機、態度和可能性，使得角色更有深度、更立體。

目擊證人（Giving Witness）：透過同一事件不同事實角度的獨白或敘述，做出比較，藉以發現其中的歧視、偏見、階級差異，或是找出態度與事件的聯繫。

集體雕塑（Group Sculpture）：透過學生適當的數量，依據戲劇主題為理念，允許加添道具的輔助，以紀念碑的形式將主題具象化，加深全體學生對戲劇主題的理解。

請你聽我說（If I were you......）：戲劇中的角色，面臨重要的關鍵時刻、兩難局面、解決問題等，請這個角色在兩排同學中間走過，請同學以自己或劇中角色給予意見或看法，為角色或事件增添張力的可能性。

重要時刻（Making the Moment）：尋找戲劇中的一個時刻，利用其他習式表達此時此刻的感覺或頓悟，以啟發對戲劇過程的具象化。

真實時刻（Moment of Truth）：參與者即興表現戲劇最後想像的關鍵場面，做為總結，直至所有人都同意此場面是反映戲劇中的現實為止，以強調情境對人類行為的影響。

講故事（Narration）：可在戲中或戲外進行，教師以講故事形式交代事件的發展、營造氣氛、推展情節等等，參與者以敘述的形式報告事件，或為演出旁述故事，藉由故事推展情節的進行。

人際空間（Space Between）：學生扮演戲劇中的人物，將角色放置在適當位置，以空間、距離反映角色之間的關係；亦可思考在時間的過程中此種關係是否會發生改變，藉以分析角色之間的關係，或是角色的情緒狀態。

觀點與角度（Spectrum of Difference）：以一條隱形的線為方式，參與者透過站立位置的遠近，表達參與者的觀點選擇傾向，透過此形式理解同一團體中每個人的觀點與對事件理解的角度為何，每人可說出選擇的背後原因，反對者不須用言語進行捍衛自己的觀點，以行動具體化自己的理念。

誰是誰非（Taking Sides）：如同觀點與角度的方式一樣，所不同點是以人物為主，做為兩邊的頂端，靠近哪一邊表示傾向認同該人物，中間表示開放的態度。

長城（The Great Wall）：以長城建築的意念為主，分成三種意涵的表現，對外、對內或是排列成城牆的樣子，參與者各自說出此三種意涵的想法，藉以讓參與者反思其所想望、恐懼或是想保護的是什麼？

自圓其說（This Way/That Way）：找出戲劇人物對同一個重要事件的不同理解，由此看到人物所持有觀點的不同處，並演繹出個人對此事件自圓其說的版本，藉以探討並理解不同背景的人，對同一事件的認知總是存在差異。

思緒追蹤（Thought Tracking）：針對戲劇中的角色，反思其個性與行動的差異，為了理解其真正的想法，透過導師的引導，將其心中真正的想法以一句話說出，藉以深入瞭解其背後的意義。

內心鬥爭（Voices in the Head）：為了反思、釐清角色在面對戲劇困難抉擇時的內心鬥爭，其他參與者可以想像的方式，將此角色混亂的思緒大聲說出，或將其複雜思緒中的衝突元素演繹出來，並比較各種不同意識面的意見，藉以透過其他參與者的表達、參與，進一步影響角色行動的可能性，亦可賦予整體戲劇張力的可能性。

　　牆上有耳（Walls Have Ears）：以定鏡為基礎，其他參與者排出房間中四面牆的形式，透過戲中出現過的對白、聲音等，製造迴旋重複的聲音，以回想曾發生在定鏡中主角身上的重要事件，藉以為角色的情緒反應尋找表達的方式。

　　以上超過70種習式名稱出現在這四大戲劇活動種類中，須注意的是，這些習式是不分層次高低，亦沒有先後次序的限制，只要跟戲劇的需求吻合，習式便用得其所；習式雖然分類了，但是種類的限制卻是寬鬆的。一個正在使用中的習式隨時會「變種」成為其他種類的戲劇活動（舒志義、李慧心譯，2005：56-151）。

　　讀者如想更詳細理解教育戲劇習式的介紹、意涵與戲劇或文學上的舉例，可閱讀本書。但是，由於本書作者為國外學者所歸納與整理，書中大部分的舉例有其文化、社會與歷史上的特殊用意與意涵，讀者應多從戲劇的基本元素，進行瞭解與深思習式的用意，不要為了習式而習式。

附錄二　反射圖片

1	2
3	4
5	6

7

8

9

10

11

12

13

14

15

16

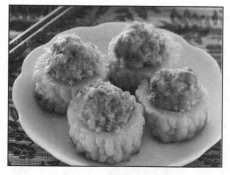

17

18

19

20

21

22

附錄三之一　判決離婚與協議離婚

斯斯有兩種　離婚也有兩種　你要哪一種？

　　臺灣離婚率位居亞洲之冠，早已是眾所皆知的事實，就算被稱為「臺灣特產」，可能也無力反駁。這也難怪我國的律師業、徵信業及心理諮商相關業，對這個領域如此專業。

　　只是離婚率高，並不代表國人在這方面的常識也高，畢竟它牽涉法律，一般民眾在學習接收度上仍稍有排斥，除非身陷其中，不得已必須去研究，否則就像家裡的「全套大英百科全書」一樣，擺在書架上當裝飾，沒拿去資源回收就算幸運了。

　　若離婚法律真變成書架上生灰的百科全書，應可分為兩小冊，一本是「協議離婚」，一本是「判決離婚」，是我國目前提供的兩種離婚方式。協議（兩願）離婚比較單純，雙方達成共識，找兩個以上證人，簽結離婚協議書，即可「解脫」。只是，越單純的程序，小細節就越容易讓人忽略，協議內容規劃不完善，當發生問題後，一個簡單的協議離婚，演變成雙方必須對簿公堂、相互廝殺，這結果相信不是大家所期望的。

　　判決離婚部分，則是針對夫妻雙方無法達成共識的情況下，並符合民法1052條之離婚條件，以訴訟方式達到離婚目的，大多以某一方之個人權益爭取為目的，保護婚姻中處於弱勢的一方，較為常見的，是家庭暴力中的弱勢女性。不過目前離婚率高升的原因，多在於個性不合、經濟壓力、個人主義，以及社會進化後的婚姻價值觀改變，1052條第一項的十大離婚條件，反倒沒第二項的「有前項以外之重大事由，難以維持婚姻者……」引用得多。

一、協議離婚

(一)沒結婚哪來離婚

　　協議離婚另稱兩願離婚，在雙方都能接受的條件下同意此行為，須準備一張離婚協議書（書局、法院皆有販賣），找兩個以上之成年人作證（蓋章、簽名），帶著協議書、印章、身分證、大頭照一至兩張（身分證換證後如過一年以上須帶新照片）、工本費及戶口名簿向戶政機關辦理離婚登記，且夫妻雙方皆須到場，缺一不可，如果是未成年離婚（滿十六未滿二十）者，則須經由法定代理人同意才可行使。

　　另外，沒有「結婚登記」，就不能辦理「離婚登記」。有些夫妻在結婚時，沒有前往戶政事務所辦理結婚登記，只以單純的公開儀式證明雙方有行結婚事實，程序上雖符合結婚要件，但國家單位並不知道你「已結婚」，因此，戶政單位沒有其結婚事實（登記），哪來的離婚可辦呢（相對論）？在這樣的規定之下，就會出現「當天結婚當天離」的有趣（無奈？）狀況，當天請來的離婚證人還得客串結婚證人。

　　如有一方正在坐牢中，無法一同到場，戶政人員是不會准予辦理的，大多會建議你等對方出獄，或乾脆提訴訟告對方，走判決離婚還比較實在。

　　所以，不管是結婚或是準備要離婚，請記得到戶政機關辦理結婚登記，而於民國97年5月4日起，結婚者皆須前往戶政機關辦理登記，沒去登記，該婚姻是不被承認的。

(二)切不斷理還亂

　　協議離婚過程強調和平，以定立實體契約決定雙方權益，在雙方都能接受的條件下，接受離婚要求，而這個實體契約，通稱「離婚協議書」。

　　薄薄一張離婚協議書，決定一對怨偶未來的命運，如育有孩子，牽涉層面更廣，甚至影響到兩家族。所以，擬定協議書，內容上千萬別敷衍了事，契約只要雙方認可蓋（簽）章，條件符合法定善良風俗的話，可是要按表操課的，契約上所定立之事項皆須遵守，不得反悔（除非對方願意跟你重新定立契約）。

(三)擬定離婚協議書注意事項（參考《康健雜誌98期》，張靜慧〈離婚不可有勇無謀〉）

【子女監護權】

　　建議先完成協議離婚，並完成戶政機關離婚登記，再請法院審定雙方的子女監護與探視的權利，因為協議離婚常因夫妻雙方為了監護權問題而僵持不下，浪費不少時間。但如雙方在離婚前，監護與探視方式皆達成共識，則不須法院裁定，協議書上清楚白紙黑字簽定即可。

　　另外，子女監護權盡量避免共同監護，以免一方因不可預期之因素，破壞共同監護的規則，造成更多不必要麻煩。

【子女探視權】

　　無監護權之一方擁有探視權利，協議書上須寫明固定探視時間、地點、接送方式、可否他人陪同、特定假日能否出國等……，寫得越詳細，未來問題會越少。探視時間千萬不要寫「隨時皆可」，因「隨時」沒有明訂時間，根本無從規範，對方要是跟你玩躲貓貓時（例：我跟孩子剛好在外國玩），你很難拿出依據來限制對方。

【子女扶養費】

　　扶養費可依雙方收入協議，協議書上也必須明定金額、交付時間、方式以及寬限期。交付方式建議用「匯款」，可以保留匯款紀錄，而寬限

期可加上「若一期未付，其後之期間視為亦已到期」，意思是如果對方有一期未付，可要求對方一次付清所有金額，包含子女成年（20歲）前的數目（不接受就申請強制執行），除了保障自己權益，也可讓對方有所警覺。如對方財力足夠，盡量要求一次付清，一勞永逸。

【財產分配】

夫妻雙方如無約定財產制度，皆自動適用「法定財產制」，即夫妻各自名下財產各自擁有，自由處置，債務也各自負擔。如雙方在分配上無法達成共識，財產較少者可向法院請求「剩餘財產分配請求權」，要求對方給予雙方財產額互減後的一半。而申請分配在離婚後5年內、知道對方有剩餘財產的兩年內提出請求，超過期限就不能了。

至於計算方式，甲全部財產扣掉婚前財產、債務、贈與、繼承、慰撫金，最後剩100萬，乙則剩下50萬，少的人可向多的人請求分配，計算方式就是100-50=50，50除以2=25，乙可向甲請求25萬。如果乙是負債50萬，等於是負50，但在計算上還是以0為主（甲沒必要幫乙負擔債務），扣除下來乙可要求50萬分配額。

如果甲想利用脫產逃避分配，實務上請求分配時，多會建議請求方先向法院聲請假扣押，但聲請人必須負擔擔保金（不超過請求金額的十分之一），要是沒做，讓對方脫產成功，有可能變成請求方得支付對方差額。

還有一種特殊狀況，乙在家中如同「米蟲」，不賺錢不幫忙家事，離婚時卻要求對方分配財產，甲就必須證明乙方無助家庭經濟，可請求法官酌減或不分財產。另外，如果雙方已經協訂好數額，可在離婚協議書上註明「夫妻雙方均不再依民法第1030之1條請求剩餘財產之分配」，避免日後可能衍生的糾紛。

【家中物品分配】

凡物皆有價，家中大至衣櫥，小至別針，都可寫入協議書中分配，寫得越詳細，日後爭議越少。

【保證人等責任】

如果你是配偶在銀行貸款的連帶保證人，或是配偶擁有公司的負責人、股東，離婚前務必要求對方撤換保人，或是解除自己在配偶公司的職務，正所謂「保者，人呆也」，這些東西不消除，日後必讓你變癡呆。

【居住所】

離婚後誰搬出去，誰留在原住所？

(四)國外結婚國內離婚怎麼辦？

擁有雙國籍的美國留學生A男，於求學時認識同樣在美國留學的B女（B女無美國國籍），並於一年後在當地教堂完成婚禮。回國後半年，兩人自覺在生活上無法共同適應，欲行離婚，兩人要如何在國內辦理呢？

因A男擁有美國國籍，能以美國公民身分辦理結婚，而B女如同「外籍新娘」般，成為美國公民身分只是時間上的問題。今兩人回到臺灣（或他國）定居，如要辦理離婚，就必須前往當地戶政機關辦理離婚登記，如當初回國後未前往戶政機關補辦登記結婚，辦理離婚前必須先補辦結婚登記。

不過，A男未來回到美國，也必須前往該國戶政機關辦理離婚，別想說在臺灣已經辦理離婚，就已屬單身，這也只是臺灣承認，美國可沒承認你單身。問題是兩人已分道揚鑣，如在當地辦理規定要兩人到場時，就比較麻煩了，A男可能需要將臺灣的離婚證明，請臺灣的外交部「翻成英文」，再帶到美國當地戶政機關辦理離婚。因各國辦理離婚所需要件皆有

不同，要在當地辦理離婚，還是先詢問清楚當地戶政機關會比較好。

不管在哪一國結婚，結婚事實也只屬於該國，到其他國家，未辦理登記，你依然是單身，甚至可以再娶（嫁）一位該國人士，也因此就有在世界各地都有老婆或先生的特殊狀況（此人擁有多重國籍），享齊人之福，就是如此。

另外，財產分配方式，則以「夫」的本國法為主，倘若先生有美國跟臺灣國籍，就可選擇要用臺灣還是用美國的法律來分配。

二、判決離婚

(一)十大條件太嚴苛？

目前《民法》1052條所規定之十大判決離婚條件，分別有重婚、配偶以外之人合意性交、家暴、對親屬家暴、遺棄、意圖殺害、重大不治惡疾、重大不治精神病、失蹤三年、故意犯罪遭判決徒刑逾六個月。

以上看來，十大條件都以「嚴重」來做基準，以目前社會趨勢來看，似乎還不夠用，倘若對方對你冷戰，一方以「報復心態」拒絕協議離婚，也故意不觸及十大條件，就是把你綁住一輩子時，你該怎麼辦？

《民法》1052條的第二項，「有前項以外之重大事由，難以維持婚姻者，夫妻之一方，得請求離婚……」是提供十大條件外較為彈性的判決條件，只是這個「重大事由」至今還是有其缺陷的，如同前面所講，不觸及前十大條件，不家暴、不外遇、家中事務一樣會做，但就是對你冷淡不理，報復性的「套牢」時，1052條根本無從適用，反而因為受不了對方冷漠而回到娘家居住的一方，反可能被對方告「不履行同居義務」，成為1052條下的被告。不過實務上1052條第二項還是有例可循，例：

1.夫妻行房時如同性交易（完事後一方給予金錢「獎勵」），讓另一方自覺受辱，以及污蔑婚姻之神聖性（最高法院76年度臺上字第

429號判決）。

2. 判以流氓感訓，依《檢肅流氓條例》第19條第一項規定感訓處分期間為一年以上三年以下（臺灣高等法院高雄分院84年度家上字第119號判決）。

3. 結婚後因車禍受傷致不能人道者，雖不符合《民法》第1052條第一項第七款所定不治之惡疾。惟如不能人道已形成難以維持婚姻之重大事由者，得依同條第二項之規定訴請離婚（最高法院83年度第四次民事庭會議決議）。

以上是部分引用《民法》1052條第二項的特殊案例，以「重大」來認定，確實滿重大的。但用冷戰方式來「套牢」對方的，似乎就沒那麼「重大」，且法官面對這種案子，基於勸和不勸離的傳統觀念，多不會准予離婚，因此市面上也出現了所謂「設計離婚」的服務，由徵信業者設計讓某一方外遇，讓另一方取得判決離婚的有利條件。

(二)戶政機關怎登記？

按照《戶籍法》第9條第二項規定：「離婚，應為離婚登記。」所以不管你是協議離婚或是判決離婚，事後都必須到戶政機關辦理登記。而《戶籍法》第34條規定：「離婚登記，以雙方當事人為申請人。但法院裁經判離婚確定……者，得以當事人之一方為申請人。」所以判決離婚不一定要雙方到場才能辦理，當事人可填寫離婚登記申請書（戶政機關提供）、提供全部判決書正本、判決確定證明書正本、照片、戶口名簿、印章到現場辦理。

(三)贍養費與扶養費

請求贍養費，要向離婚中有過失（例如外遇）之一方提出，但自己也須符合「生活上陷入困境」，並非任何判決離婚都可以要求的。贍養費

金額，則由法官審核有過失一方的經濟條件來決定，倘若經濟狀況已無法負荷贍養費，贍養費也可能請求不到。

按《民法》第1057條規定：「夫妻無過失之一方，因判決離婚而陷於生活困難者，他方縱無過失，亦應給與相當之贍養費。」所謂因判決離婚而陷於生活困難，是以夫妻之一方因判決離婚不能維持生活而陷於生活困難為已足，非以其有無謀生能力為衡量之唯一標準（最高法院80年度臺上字第168號判決）。

有些過失之一方，會計畫性地將財產轉移，讓自己處於破產狀態，所以有些人會建議在提起訴訟前先申請假扣押，讓對方無法脫產。但這裡有個矛盾點，申請假扣押，必須提供扣押金額的十分之一擔保金（《民事訴訟法》第526條第四項），例如你要假扣押對方戶頭裡的100萬，就必須提供10萬的擔保金才行，自己生活都陷入困難了，光請律師就得花個5至8萬，對於經濟弱勢的一方而言，能順利離婚就很不錯了。所以奉勸在婚姻過程中多為自己投資、存錢，才能面對未來各種狀況。

而扶養費部分，按《民法》第1116-2條規定：「父母對於未成年子女之扶養義務，不因結婚經撤銷或離婚而受影響。」夫妻經裁判離婚後，對於未成年子女之扶養費支出，仍有負擔義務，其程度應按未成年子女之需要與負扶養義務者之經濟能力及身分定之（《民法》第1119條），如一方怠於履行，他方並得以訴訟請求。

(四)子女監護權如何處理？

按夫妻離婚後，雙方夫妻關係解消，對於未成年子女之權利義務行使，已不同於婚姻關係存在時。故為維持未成年子女之權益，《民法》第1055條規定：「夫妻離婚者，對於未成年子女權利義務之行使或負擔，依協議由一方或雙方共同任之。未為協議或協議不成者，法院得依夫妻之一方、主管機關、社會福利機構或其他利害關係人之請求或依職權酌定之。前項協議不利於子女者，法院得依主管機關、社會福利機構或其他利

害關係人之請求或依職權為子女之利益改定之。行使、負擔權利義務之一方未盡保護教養之義務或對未成年子女有不利之情事者，他方、未成年子女、主管機關、社會福利機構或其他利害關係人得為子女之利益，請求法院改定之。前三項情形，法院得依請求或依職權，為子女之利益酌定權利義務行使負擔之內容及方法。」

第1055-1條第一項規定：「法院為前條裁判時，應依子女之最佳利益，審酌一切情狀，參考社工人員之訪視報告，尤應注意下列事項：(一)子女之年齡、性別、人數及健康情形；(二)子女之意願及人格發展之需要；(三)父母之年齡、職業、品行、健康情形、經濟能力及生活狀況；(四)父母保護教養子女之意願及態度；(五)父母子女間或未成年子女與其他共同生活之人間之感情狀況。」

故夫妻離婚時，原則上由夫妻協議訂定未成年子女權利義務之行使方法，如未協議或無法協議，得於提起離婚之訴時，併同請求法院酌定未成年子女之權利義務行使方法與內容，由法院裁判離婚時，一併決定未成年子女權利義務由父母何方行使與負擔之。

而依前述《民法》之規定，承辦法院會先委請各縣市政府之社工人員進行家庭訪視，並做成訪視報告，記載及評估夫或妻誰比較適合擔任監護人，供法院判決時之參考。

附錄三之二　劇本《門》[1]

小寶　十一歲
嘉宏　小寶的父親
美惠　小寶的母親
阿弟　小寶最好的朋友

場景　整齣戲只有一個小寶的房間。舞臺的主要焦點是正中央上方一扇很不實際的門，左下舞臺另有一扇較小的門通向外面。房間以隔板為牆，但是卻不密合，且以一種奇異的角度放在舞臺上。

小寶：先塗上一層專用接著劑，再將控制艙，如圖所示之G和H，裝入船的主體上後加壓……。（門後傳來嘉宏與美惠吵架的聲音，越來越大聲，小寶試著讓自己更專心）靜待數秒，即可固定。（門後又傳來一陣聲響。小寶攢頭，手中的船鬆滑脫落，他只好重新再做一次）先塗上一層專用接著劑，再將控制艙，如圖所示之G和H，裝入船的主體上後加壓……。（當小寶才剛把G和H組好時，門後又傳出一句很大聲的怒罵，小寶臉上的表情馬上起了反應，但他依舊持續手上的動作）靜待數秒，即可……。（小寶起身，打開了音響，再回到座位上）裝上船的主大軸O，再把方向舵黏到C上……。咦！方向舵在哪裡啊？方向舵呢？（門後的爭執越來越激烈，小寶舉起船，想在滿桌的雜物中找出方向舵；這時控制艙突然掉下來，同一時間電話也突然響起。小寶看了看大門，電話鈴響不斷，他試著不去理會）裝入主大軸O…嗯…嗯…嗯…嗯…把方向

[1] 改編自Suzan L. Zeder *Doors*。臺灣藝術大學演出團體改編，本片段再經由紀家琳改編。

創作性戲劇——理論、實作與應用

舵黏上去船體！（最後小寶受不了起身去接聽電話。音響音量十分大聲）喂~~麻煩請等一下。（小寶放下話筒，跑去關掉音響，再跑回來）喂！對不起……喔！外婆啊！對啊，我是小寶……我們學校上個禮拜就開始放假啦……沒有，我今年沒有去夏令營……嗯！……哎喲，外婆喔，他們沒有給阿嬤的夏令營啦！（門後的爭執更明顯）對，他們都在家啊！不過他們現在不能來聽電話。吭……他們關著門在房間裡……我想最好不要……我會跟他們說您有打電話來……。我想等一下媽媽就會回電話給您的……嗯，好，你也一樣，外婆再見。（小寶掛上電話，在走回書桌的路上打開了電視和音響，並把音量調得很大）不要吵、不要吵、不要吵了！！！（小寶坐著，把臉埋在手裡，大聲地吼著。不一會兒，大門被用力推開，嘉宏生氣的走進來）

嘉宏：小寶！關小聲一點！（小寶沒有動）你聽到沒有，小寶！（嘉宏把電視和音響關掉）我們連自己講話都快聽不見了，為什麼你一定要開那麼大聲呢？

小寶：我喜歡聽大聲一點。

嘉宏：對，我們的耳朵也快被震破了。小寶，對不起。我和你媽正在……討論事情，你這樣會影響到我們，你知道嗎？

小寶：對不起。

嘉宏：好，那你就把音量轉小聲一點。你可以聽音樂，但是不要太過火好不好？

（嘉宏重新把音響打開，調低了音量後便往房門走去。小寶站起來叫住嘉宏）

小寶：嗯，爸！

嘉宏：（轉過身）什麼事？

（小寶把音響關掉）

小寶：外婆剛剛有打電話過來。

嘉宏：喔……她有什麼事嗎？？

小寶：我不知道，我想可能只是想跟我們聊聊吧！

嘉宏：（嘉宏煩躁的低喃）喔……煩！

小寶：嗯？你說什麼？

嘉宏：沒事。（嘉宏發現小寶情緒很低落）小寶？（小寶沒有回應；嘉宏
　　　試圖要改變兩人之間的冷淡，便伸出手臂，一副要跟小寶比腕力的
　　　樣子）來，小寶！

小寶：不了……爸……。

　　　（小寶遲疑了一會兒，還是擺出了鬥牛的姿勢回應嘉宏。這是他們
　　　之間常玩的小遊戲，父子倆嬉鬧著；他們所需要的正是這種愉快的
　　　笑聲。美惠的聲音從舞臺後傳出）

美惠：嘉宏？

　　　（嘉宏準備過去，小寶拉住嘉宏）

小寶：爸，你能幫我看看這個嗎？

嘉宏：什麼東西啊？

　　　（小寶拿起船）

小寶：這個瞭望臺都一直掉下來。

嘉宏：嗯，這個的確常常會這樣。

小寶：媽媽幫我調整了船槳，還替旗子上了色喔！

嘉宏：我本來要幫你弄的，對不起喔，小寶。

小寶：媽還跟我一起做船身喔！

嘉宏：我好像越來越幫不上忙了！

小寶：可是我就是不能把瞭望臺固定住。

嘉宏：讓我看看。（嘉宏查看了一下船）嗯，旗子插錯地方了，還有這個
　　　船槳也變形了，不過其他地方你做得很好。

小寶：真的嗎？！

嘉宏：真的啊！你有美工刀嗎？（小寶拿了一個美工刀給嘉宏，並看著嘉

宏把膠水刮掉）表面一定要保持乾淨，東西才容易黏得牢。膠水給我。（嘉宏塗上一層膠水，固定瞭望臺的位置）一定要拿穩直到膠水乾掉才能放開喔！

美惠：（場外）嘉宏？

嘉宏：等一下！

小寶：小心點，爸……它又鬆掉了啦！

嘉宏：我拿著啊！

小寶：你的手在抖。

嘉宏：我哪有？！

小寶：那你要拿穩啊！

嘉宏：我知道啦！

　　　（小寶發現他爸爸不時回望大門，左右為難的模樣）

小寶：爸，你看這個。

　　　（小寶拿出一張舊照片）

嘉宏：你從哪拿到這張照片的？

小寶：我找到的啊。

嘉宏：那是我們以前的舊家。你拿這個幹嘛？

小寶：沒有哇，我只是有時候會看看這張照片。

嘉宏：你記得那個地方嗎？

小寶：我記得。

嘉宏：可是那是好幾年以前的事了。

小寶：可是我還記得啊！

　　　（嘉宏拿起照片端詳，另一隻手還拿著船）

嘉宏：這個房子的每一吋都是我親手建造的，後來還改建了好幾次。

小寶：我還記得我房間的天花板上有很多海鷗和雲。

嘉宏：那時候你跟我們說你想睡在大海裡，所以我們就幫你畫上去。

小寶：每次我關掉電燈，好像就躺在海上看天空。

嘉宏：那真的是一個很棒的房子，地基堅固，牆壁又厚又硬；現在那種外表漂亮，一地震、颱風就倒塌淹水的房子哪能比！唉！我想我再也建不出那樣的房子了。

小寶：怎麼會？

嘉宏：我沒有時間，也沒人願意花那個錢，人家要的只是房子便宜漂亮，誰去管裡面堅不堅固，有沒有偷工減料！

小寶：我好想念那個房子喔！

嘉宏：我也是啊！（嘉宏放下照片，看著小寶）小寶，家裡發生了一些事情，我們需要好好談……

小寶：（很快的打斷）爸，你要拿好啦！

嘉宏：吭？？

小寶：瞭望臺啊，它會掉下來的啦！你要拿好才行啦！

嘉宏：我有啊！

小寶：你要拿得很穩、很穩啊！

嘉宏：我拿得很穩啊！

　　　（美惠走進來，站在門口）

美惠：你到底在幹嘛啊？

嘉宏：我等一下就過去了。

小寶：爸爸在幫我弄這艘船。

美惠：但是……嘉宏……。

嘉宏：我說了，我等一下就過去。

美惠：小寶，寶貝，你怎麼都一直待在家裡啊？今天外面天氣很好，要不要去找阿弟玩？

小寶：我不想去阿弟家。

美惠：你不是說你們兩個要一起拍一部微電影的嗎？

小寶：他等一下會過來。

美惠：外面天氣那麼好，幹嘛把自己關在家裡呢？

創作性 戲劇 ——理論、實作與應用

嘉宏：妳幹嘛啊！他就說他不想出去了嘛。

美惠：我只是建議而已嘛。

嘉宏：妳就不能等一下嗎？

美惠：嘉宏，我已經等了……

嘉宏：我是說這艘船。

美惠：船？

嘉宏：我說過只要我一把桃園的案子談下來，我就會馬上幫他弄這個船啊！

小寶：沒關係的，爸。

美惠：他來問我，你難道叫我不要幫他嗎？

嘉宏：你可以等我來弄啊！

美惠：我是可以等，但是他不行啊！

小寶：我現在已經快要做好了啦……。

嘉宏：只要我把案子標下來，簽好約，就……

美惠：請問一下那是什麼時候？下個禮拜？？下個月？還是明年？

嘉宏：妳以為我不想快一點嗎？！

　　　（氣氛劍拔弩張）

小寶：（突然地）我覺得不太舒服。

美惠：（關心地）你怎麼了？

小寶：我覺得很熱。

美惠：你頭痛不痛？

小寶：好像有一點。

嘉宏：他沒事的。

　　　（美惠走向小寶）

美惠：你有沒有發燒？

小寶：應該沒有吧。

嘉宏：他沒事的。

美惠：（對著嘉宏）你怎麼知道他沒事？

嘉宏：（對著小寶）你沒事，對不對！

小寶：我沒事。

美惠：可是你剛剛不是說……

嘉宏：他剛剛說他沒事。

小寶：爸！瞭望臺又鬆掉了。

嘉宏：美惠，妳能不能先讓我把這個做完啊！

美惠：我只是……

小寶：膠水弄得到處都是了。

　　　（小寶從嘉宏手中拿走船，然後走回書桌）

美惠：我在我們房間裡等你！

　　　（美惠走進臥室，用力甩上門。嘉宏踏著生氣的腳步跟上，停在大門前說話）

嘉宏：我會馬上過去！

　　　（小寶無精打采地面對著船）

小寶：美工刀給我好不好？（嘉宏惱怒中，沒有回答）爸，你可以幫我拿一下美工刀嗎？

嘉宏：喔……好……沒問題……把這邊刮一刮……對，這樣就可以了。

小寶：好。

嘉宏：只要牢牢壓緊等膠水乾掉就好了。

小寶：好。

嘉宏：你沒事吧？！

小寶：嗯。

　　　（嘉宏走向大門，遲疑了一會兒，走了進去。小寶在之後幾句從門後傳來的對話時，仍緊緊牢牢地壓著船）

美惠：（場外）下次當你要和小寶討論我們的事的時候，可不可以請你好心點至少讓我也在場呢？

嘉宏：（場外）我跟他是在討論那艘船！

美惠：（場外）還有當我們在跟他說話的時候能不能不要那麼情緒化？

嘉宏：（場外）我沒有情緒化！

美惠：（場外）那你幹嘛對我吼？

嘉宏：（場外）我剛剛沒有情緒化，可是我現在有了！！

（小寶慢慢地扯掉瞭望臺）

美惠：（場外）你不要再吼了！！

嘉宏：（場外）那妳也不要在雞蛋裡挑骨頭了！妳老是喜歡挑我的毛病，挑小寶的毛病，什麼都要挑剔！

（小寶折斷一邊的船槳）

美惠：（場外）他說他覺得不舒服哇！

嘉宏：（場外）他沒事！

美惠：（場外）不是你說他沒事就代表他沒事！

嘉宏：（場外）他自己也說他沒事了啊！

（小寶把另一邊的船槳也折斷了）

美惠：（場外）我只是關心他，不行嗎？

嘉宏：（場外）妳可不可以不要什麼事都管？？！！

（小寶突然猛力把船揉碎丟到門上。小寶站起來把電視跟音響開到最大聲，走回書桌抱著頭……）

附錄四　情境畫作

1

2

3

4

5

6

7

8

9

10

11

12

13

14

15

16

17

18

19

20

21

22

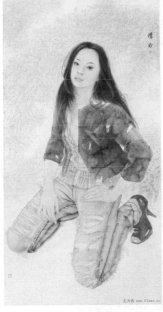

23

24

25

26

27

28

29

30

附錄五　成語

守株待兔	畫蛇添足	杯弓蛇影	駟馬難追	養虎為患
嫁雞隨雞	對牛彈琴	狐假虎威	人云亦云	掩耳盜鈴
討價還價	以卵擊石	嫁狗隨狗	騎馬找馬	三人市虎
老馬識途	破鏡重圓	井底之蛙	騎驢找馬	走馬看花
似笑非笑	一箭雙鵰	暮鼓晨鐘	白雲蒼狗	如雷貫耳
波瀾壯闊	狼吞虎嚥	波濤洶湧	風雨交加	春風化雨
風平浪靜	風聲鶴唳	虎頭蛇尾	金蟬脫殼	螳臂擋車
龍蹯虎踞	害群之馬	狼心狗肺	呼風喚雨	畫龍點睛
蛛絲馬跡	聞雞起舞	與狐謀皮	緣木求魚	鴉雀無聲
聲色犬馬	管中窺豹	黔驢技窮	調虎離山	龍飛鳳舞

創作性 戲劇——理論、實作與應用

附錄六 〈一個有錢人〉[1]

　　從前有個有錢人，在他那條街的東邊，住了一位鐵匠，每天替人補鍋打鐵，西邊住了一位馬匠，每天替人修換馬蹄鐵，有錢人走到中間對大家說：「我是一個……」聲音立刻被鐵匠與馬匠的敲擊聲打斷。他停了一會再說：「我是一個有錢人，住在……」又被鐵匠與馬匠的敲擊聲打斷，再停了一會兒，繼續說：「住在豪華的公寓裡、吃得好、穿得好，只有兩件事讓我煩心。第一件，就是住我東邊的鐵匠每天都要打鐵補鍋，第二件就是住我西邊的馬匠每天都要換馬蹄打鐵。」他繼續說：「我得想辦法，叫他們搬走才好，否則我連自己說話的聲音都聽不見了。」他走向鐵匠對他說：「鐵匠啊！鐵匠！我想請你幫個忙！」鐵匠停止工作轉身問道：「您要買鍋還是買刀呢？」有錢人說：「我什麼都不要，我是要給你錢請你搬家！」鐵匠說：「我一直都住在這裡的，這是我的房子呀！」有錢人說：「我給你一袋黃金，你就可以到別處買房子開店啦！」鐵匠說：「好吧！看在錢的份上，我搬家就是！」有錢人給了鐵匠一袋黃金，便走到馬匠那兒去。馬匠正在從鼓風爐中拿出一塊鐵敲打著，有錢人拍拍馬匠的肩膀，說道：「馬匠啊！馬匠！我想請你幫個忙！」馬匠停止工作，轉身問道：「您要買馬蹄鐵嗎？」有錢人說：「我什麼都不要，我是給你錢請你搬家的。」馬匠說：「我一直都住在這裡，而且這是我的房子呀！」有錢人說：「我給你一袋黃金，足夠你到別處去開店啦！」馬匠說：「看在錢的份上，我搬家就是。」有錢人給了馬匠一袋黃金，便回到自己家裡舒適地睡著了。

　　鐵匠與馬匠愁著走來走去，不知道要搬到哪裡去才好，不小心，兩人撞在一起。兩人互問：「為什麼不小心！」兩人同時說：「要搬

[1] 取自張曉華，2003a，頁212-3。

家！」兩人互相商議終於得到了好答案。於是，各自回家收拾東西，互換住處，把東西跟工具都放好，兩人便又各自開始工作。於是金屬的敲擊聲又陣陣地傳了出來。有錢人被敲擊聲吵醒，從床上驚跳了起來，衝到鐵匠家，發覺已經換成了馬匠。衝到馬匠家，又發現已經換成了鐵匠。他氣極敗壞又傷心，走到中間不禁嘆了一口氣。

☀ 附錄七　劇本《謠言與謊言》

角色人物

Victor　　　（小矮人1）

Alen　　　（小矮人2）

Jason　　　（小矮人3）

Doris　　　（小矮人4）

Zoe　　　（小矮人5）

Amy　　　（小矮人6）

Jenny　　　（小矮人7）

Ivy　　　（白雪公主、學生）

Andy　　　（王子、學生）

Eva　　　（老師、司機）

Eric　　　（學生）

Peter　　　（學生）

Jay　　　（學生）

Candy　　　（學生）

Peter媽媽

小狗史霸特

劇情大綱

　　窗外有不明物體出沒，於是禮堂附近鬧鬼的謠言就漸漸地傳開了。

　　學校裡的學生都不敢靠近那個傳說中的「鬼地方」，凡是接近那邊的人，往往都會有厄運降臨。Andy就是因為進去那邊尋找不小心掉進去

的球，但是球沒找到卻找到血淋淋的鬼手印，而因此驚嚇過度昏倒了。另外還有神棍二人組Candy和Jay也同樣被嚇得落荒而逃，這一切只有Peter自己心裡明白，因為是他搞的鬼。

　　Peter因為媽媽不准他在家裡養狗，所以他就在禮堂的角落裡收養流浪狗史霸特，但是為了不讓人發現，所以才想到裝神弄鬼來嚇人，使人無法越雷池一步，一連串的詭計後來被Ivy和Jenny所識破，但是在他們追逐的過程中，史霸特為了救小主人Peter，而被車子撞傷。

　　幸好史霸特只受了點輕傷，但是Peter媽媽卻因此而大受感動，決定讓Peter收養史霸特。所有鬧鬼的真相大白以後，Peter帶著史霸特一起回家，史霸特是否終於不用再流浪了呢？

第一幕

（音樂：*Aranjuez*）

Victor：我們要怎麼辦啊？

Alen：白雪公主死掉了！

Jason：她不應該吃那顆蘋果的！

Doris：那顆蘋果是有毒的！

Zoe：吃蘋果之前應該要洗乾淨。

Amy：而且還要順便削皮。

Jenny：嗯……真好吃，真好吃！

小矮人1-6：你在做什麼呀？

Jenny：在吃……嘿！你們看，有鳥ㄟ……

（音效：鳥叫聲）

Victor：喔……小鳥啊！我們要如何度過這個難關呢？

小矮人2-6：請告訴我們吧……

Jenny：還有告訴我……

（音效：手機鈴響聲）

Victor：哦！是我的電話，嗯……是的……是的……是的……好的……好的……好的……再見……

小矮人2-7：王子會來救白雪公主了。

Victor：是的，你們答對了。

小矮人2-7：太棒了！太棒了！太棒了！

（音樂：王子駕到）

Andy：我來了，我親愛又可愛的公主，我會給妳我的寶貝，一個親吻……

（旁白：當王子正要親吻公主的時候）

Andy：啊……那是什麼東西？

小矮人1-7：什麼？

Ivy：停……她惹毛我了！老師……她實在有夠笨ㄟ！就沒有人可以扮演這個角色了嗎？連豬都比她聰明……

Eva：冷靜一下，在你真正知道發生什麼事之前別太早生氣。

Ivy：但是……那太不合理了。

Eva：Ok，今天的練習已經夠了，再見！但明天請準時到哦！

所有人：老師再見！

Victor：啊……我可以看到鬼……

Ivy：在哪裡？我沒有看到任何東西。

Alen：啊……謠言是真的。

（七個小矮人尖叫著離開）

Ivy：好了，現在每個地方都有鬼了，好蠢的矮人啊！

第二幕

（下課鐘響）

Eric：我們去禮堂裡面打羽球吧！

Andy：不要，我再也不要去那裡了，那個地方令人覺得毛骨悚然的。

Victor：你說的對極了，我昨天就看見它了，它的皮膚像雪一樣白，它的
眼睛是個黑色大窟窿，而且我不記得它是不是有鼻子……

Alen：它看我們的方式就像一隻貓在抓老鼠一樣。

Jenny：啊……你嚇到我了啦！

Peter：別怕！我知道有個關於那個鬼地方的故事。

Eric：請你現在就說出來吧！

Peter：好，當然可以，不過不是在這裡，跟我一起來。

（他們在禮堂附近散步著，突然間Peter大叫）

Eric、Jenny：怎麼啦？！

Peter：沒事……沒事……

Eric、Jenny：你這個笨蛋！

Peter：很久以前，有個男生被石頭絆倒，然後他就死在那裡了……

Eric：被石頭絆倒死了，你少在那邊吹牛了！

Peter：好，你想聽真話？事實上，那個男生是被一個很醜的強盜殺死
的。

Jenny：很醜的強盜！為什麼？

Victor、Alen：啊……球掉進去了……

（旁白：球掉進去那個鬼地方）

Eric：那是我的生日禮物。

Victor：都是你的錯！

Alen：你自己去撿球。

Andy：不，不……請幫幫我，不要讓我單獨一個人！

Eric：不管你說什麼，我就是要拿回我的球！

Jenny：他是說真的哦！

Peter：我來幫你吧！

Andy：你心腸真好！你是我的救星。

（音效：上課鐘聲響）

Eric：記住！下節課之前把我的球還來。

Victor、Alen、Jenny：拜拜，魯蛇……

Peter：別擔心，我們走吧！

（Peter和Andy踏進那個鬼地方）

Andy：Peter，我好怕喔！你別走那麼快嘛……

（旁白：Peter突然間失蹤了）

Andy：Peter、Peter……你在哪裡呀？

（旁白：突然間有很多紙張從天而降）

Andy：這是什麼東西啊？啊……是血紅色的鬼手印……啊……

（Andy昏倒在地）

Peter：來人啊！幫幫忙啊！Andy昏倒了！

（於是大家七嘴八舌地過來幫忙）

第三幕

（旁白：Peter興奮地回到家）

Peter：媽，我回到家囉。我快餓死了，有沒有東西吃啊？

Peter媽媽：有啊，當然有，我的甜心寶貝，來點餅乾如何？

Peter：媽，謝謝。嗯……媽，這是我的新朋友，我叫他「史霸特」。

Peter媽媽：不行，不行，不行，我已經告訴過你很多次了，你不能在屋
　　　　　子裡養貓或狗！

Peter：但是史霸特很乖而且又很聰明！妳會喜歡牠的。

Peter媽媽：不行，我說「不行」，把牠帶回應該屬於牠的地方。

Peter：牠屬於這裡呀，媽，拜託，讓牠留在我身邊啦……

Peter媽媽：沒有什麼好說的，把他送回去。

Peter：好啦，好啦，媽……

Peter媽媽：不行！

Peter：史霸特，我們走吧！

史霸特：汪！汪！

（旁白：Peter和史霸特難過的離開家）

第四幕

（音樂：神隱少女鋼琴演奏版）

Peter：你想玩撿球嗎？

史霸特：汪！汪！

Peter：太酷了！你好棒！你好棒！你是我最好的朋友。

史霸特：汪！汪！

Peter：我該做什麼可以讓你留下來陪我呢？

史霸特：汪！汪！

Peter：我媽總是跟我說「不」，我想她從來都不關心我在想什麼。

（Peter哭了起來）

史霸特：汪！汪！

Peter：我沒有辦法了啦……史霸特。

史霸特：汪！汪！

（史霸特為了讓Peter高興一點表演了一些小把戲）

Peter：到這裡來，史霸特。你好棒！

史霸特：汪！汪！

Peter：我們是全世界最好的搭檔了，對不對啊？

史霸特：汪！汪！

（旁白：從遠處傳來有人講話的聲音）

Peter：史霸特，趕快躲起來。

史霸特：汪！汪！

Jay：我聽說髒ㄅㄅ的傑奇就住在垃圾堆裡。

Candy：對啊！而且有人說他把ㄆㄨㄣ當飯吃。

Jay：哦，我的天啊！

Candy：嘿，等一下！我可以感受到這裡不尋常的反應……

Jay：話劇的演員們昨天在這裡看到鬼。

Candy：對了，這裡是學校裡最黑暗的地方，邪惡總是躲藏在裡面。

Jay：我們得想點辦法才行。

Candy：讓我試試……天靈靈……地靈靈……聖靈降臨在我身！惡魔！惡
　　　　魔！快走開！

Jay：這有用嗎？

Candy：噓……閉嘴！

Jay：好啦，好啦！你繼續吧……

Candy：天靈靈……地靈靈……聖靈降臨在我身！惡魔！惡魔！快走開！

（Candy做了一些難懂的手勢）

Candy：不給糖就搗蛋，不給糖就搗蛋，給我甜頭就滾蛋。

（旁白：有東西掉下來）

Candy：啊……

Candy、Jay：啊！！！！！

（Candy和Jay尖叫著跑開）

Peter：惡魔快走開？哈，哈，我就是惡魔！我哪兒也不去！

史霸特：汪！汪！

（旁白：又從遠處傳來有人講話的聲音）

Peter：史霸特，快躲起來！

史霸特：汪！汪！

Jenny：關於那個地方真的有一些傳聞。

Ivy：真的嗎？我不相信你所說的，不要用一些假的八卦來騙我。

Jenny：這絕對是真的。

Ivy：如果你有證據，我就相信。

Jenny：我的證據在……那裡……

鬼魂（Peter）：這裡不是你們該來的地方。

Ivy：哦，拜託！你在開我玩笑嗎？我對你的劣質面具感到好害怕哦！

鬼魂：如果你膽敢踏進這裡一步，你會為自己招來厄運！

Jenny：你別這麼生氣嘛！鬼先生！

Ivy：我很好奇在面具後面的人是誰，快快現身！

鬼魂：你敢……

（Ivy試著去揭開它的假面具）

史霸特：嗯……汪！汪！

（史霸特咬Ivy的腿）

Ivy：啊……我的腿……

Peter：不要啊……史霸特……

Ivy、Jenny：史霸特？噢…是你！

Peter：對不起……

Ivy：你說的倒容易！

Peter：待會見啊！

Ivy：把他抓住！

Peter：史霸特，跑啊！趕快離開這裡！

史霸特：汪！汪！

Ivy：站住！給我待在那裡！

Peter：我們走，史霸特！等一下……史霸特！

（史霸特對著Ivy和Jenny狂吠）

Peter：快點啊！快點啊！

史霸特：汪！汪！

（一臺車急速駛向Peter）

史霸特：汪！汪！

Peter：啊……史霸特！

（旁白：史霸特救了Peter一命）

Peter：史霸特……史霸特……醫生……醫生……獸醫在哪裡啊？請幫幫我們啊……

Jenny：這條街的轉角處有個動物醫院。

Ivy：我來幫你，牠會沒事的。

Peter：謝謝你！謝謝你！

第五幕

（音樂：神隱少女鋼琴演奏版）

Peter：謝謝你們的幫忙，幸好史霸特只是背部受了點小傷。

史霸特：汪！汪！

Peter：沒關係的，史霸特，他們是朋友。

Ivy：沒什麼大不了的。

Peter：請不要生我的氣，很抱歉嚇到你們。

Jenny：告訴我們這是怎麼一回事！

Peter：史霸特是隻流浪狗，因為家裡不准我養狗，所以我把牠藏在這裡。

Ivy：但是，為什麼你要裝鬼來嚇我們？

Peter：因為我不希望有人會傷害牠。

Jenny：你應該在開始的時候就實話實說。

Ivy：狗是人類最忠實的朋友。

Jenny：我們都愛狗狗啊，我們怎麼會忍心傷害牠呢？

（旁白：Peter媽媽慌慌張張的進來）

Peter媽媽：我的心肝寶貝，你還好嗎？你哪裡受傷了嗎？

Peter：媽……我還好啦……史霸特救了我一命。

Peter媽媽：史霸特！那隻狗嗎？

Ivy：是的，阿姨，史霸特很勇敢喔，如果不是牠，Peter就沒有機會站在這裡了。

Jenny：所以請讓Peter收養史霸特吧！牠既可愛又聰明！

Peter：媽……拜託啦……

Peter媽媽：你必須負責餵食和清潔。

Peter：換句話說，妳同意讓牠成為我們家中的一分子囉！

Peter媽媽：對啦！

史霸特：汪！汪！

Peter：哇，謝謝妳！妳是全世界最酷的媽媽！

第六幕

等待小組創作，請描述Peter、媽媽收養史霸特之後的生活狀況。

創作性**戲劇**——理論、實作與應用

附錄八　暖身活動詩歌範例

1.〈家〉[1]　作者：楊喚[2]

樹葉是小毛蟲的搖籃，

花朵是蝴蝶的眠床，

歌唱的鳥兒誰都有一個舒適的巢，

辛勤的螞蟻和蜜蜂都住著漂亮的大宿舍，

螃蟹和小魚的家在藍色的小河裡，

綠色無際的原野是蚱蜢和蜻蜓的家園。

可憐的風沒有家，

跑東跑西也找不到一個地方休息。

飄流的雲沒有家，

天一陰就急得不住地流眼淚。

小弟弟小妹妹最幸福啦！

生下來就有媽媽爸爸給準備好了家，

在家裡安安穩穩地長大。

2.〈下雨了〉　作者：楊喚

下雨了，

太陽怕淋雨回家去休假，

火車怕淋雨忙著開向車站。

[1] 取自《楊喚詩選》。

[2] 1930-1954年，年二十五。本名楊森，生於遼寧省，兒童文學作家，是臺灣1950年代兒童詩的先驅。詩文內容有豐富的感情和趣味，並具有啟發性，較有名的作品有《夏夜》等。

汽車和腳踏車還有老牛車也都忙著趕回家，

可憐的是那高大的電線桿和綠色的郵筒，

淋著雨站在街頭一動也不能動，

花朵和樹木都低頭流淚，

小鴨和小鵝浸在泥水裡玩得最高興，

麻雀躲在巢裡睡了覺，

小妹妹怕聽那轟隆轟隆的雷聲，

爬上床又蒙上被還摀緊了耳朵，

迎著風雨，

只有勇敢的海燕，

不停地在海上向前飛行，飛行。

3. 〈今生今世〉[3]　　作者：余光中[4]

我最忘情的哭聲有兩次

一次，在我生命的開始

一次，在你生命的告終

第一次，我不會記得，是聽你說的

第二次，你不會曉得，我說也沒用

但兩次哭聲的中間啊！

有無窮無盡的笑聲

一遍一遍又一遍

迴盪了整整三十年

你都曉得，我都記得

[3] 取自《余光中詩選》，http://teacher.whsh.tc.edu.tw/huanyin/mofa/y/mofa_yu2.php，2018/8/16。

[4] 1928-2017，福建泉州人，臺灣藍星詩社知名詩人、文學界巨擘，愛荷華大學藝術碩士，曾於香港與臺灣多所大學任教。

4.〈矛盾世界〉　　　作者：余光中

快樂的世界啊！

當初我們見面

你迎我以微笑

而我答你以大哭

驚天，動地

悲傷的世界啊

最後我們分手

我送你以大哭

而你答我以無言

關天，閉地

矛盾的世界啊

不論初見或永別

我總是對你大哭

哭世界始於你一笑

而幸福終於你閉目

5.〈紙船〉　　　作者：余光中

我在長江頭

你在長江尾

摺一只白色的小紙船

投給長江水

我投船時髮正黑

你拾船時髮已白

人恨船來晚

髮恨流水快

你拾船時頭已白

6.〈黃昏〉　　　作者：余光中

倘若黃昏是一道寂寞的關

西門關向晚霞的

匆匆的鞍上客啊，為何

不見進關來，只見出關去？

而一出關去就中了埋伏

晚霞一翻全變了黑旗

再回頭，西門已閉

——幾度想問問蝶上的邊卒

只見蝙蝠在上下撲打著

噢，一座空城

主要活動詩歌範例

1.〈恐怖分子，他在注視〉[5]　　作者：辛波絲卡[6]

酒吧裡的炸彈將在十三點二十分爆炸。

現在是十三點十六分。

還有時間讓一些人進入，

讓一些人出去。

恐怖分子已穿越街道。

距離使他遠離危險，

好一幅景象——就像電影一樣：

[5] 取自陳黎、張芬齡譯《辛波絲卡詩集》。

[6] 瑪麗亞・維斯拉瓦・安娜・辛波絲卡（波蘭語：Maria Wisława Anna Szymborska，1923-2012），波蘭詩人、翻譯家，1996年諾貝爾文學獎得主，美稱「詩歌界的莫札特」。

一個穿黃夾克的女人，她正要進入。

一位戴墨鏡的男士，他正走出來。

穿牛仔褲的青少年，他們正在交談。

十三點十七分又四秒。

那個矮個兒是幸運的，他正跨上機車。

但那個高個兒，卻正要進去。

十三點十七分四十秒。

那個女孩，髮上繫著綠色緞帶沿路走著。

一輛公車突然擋在她面前。

十三點十八分。

女孩不見了。

她那麼傻嗎，她究竟上了車沒？

等他們把人抬出來就知道了。

十三點十九分。

不知怎麼沒人進入。

但有個傢伙，肥胖禿頭，正打算離開。

且慢，他似乎正在翻尋口袋，

十三點十九分十秒

他又走進去尋找他那一文不值的手套。

十三點二十分整。

這樣的等待永遠動人。

隨時都可能。

不，還不是時候。

是的，就是現在。

炸彈，爆炸。

2.〈一見鍾情〉　　作者：辛波絲卡

他們兩人都相信

是一股突發的熱情讓他倆交會。

這樣的篤定是美麗的，

但變化無常更是美麗。

既然從未見過面，所以他們確定

彼此並無任何瓜葛。

但是聽聽自街道、樓梯、走廊傳出的話語——

他倆或許擦肩而過一百萬次了吧？

我想問他們

是否記不得了——

在旋轉門

面對面那一刻？

或者在人群中喃喃說出的「對不起」？

或者在聽筒截獲的唐突的「打錯了」？

然而我早知他們的答案。

是的，他們記不得了。

他們會感到詫異，倘若得知

緣分已玩弄他們

多年。

尚未完全做好

成為他們命運的準備，

緣分將他們推近，驅離，
憋住笑聲
阻擋他們的去路，
然後閃到一邊。
有一些跡象和信號存在，
即使他們尚無法解讀。
也許在三年前
或者就在上個星期二
有某片葉子飄舞於
肩與肩之間？
有東西掉了又撿了起來？
天曉得，也許是那個
消失於童年灌木叢中的球？

還有事前已被觸摸
層層覆蓋的
門把和門鈴。
檢查完畢後並排放置的手提箱。
有一晚，也許同樣的夢，
到了早晨變得模糊。

每個開始
畢竟都只是續篇，
事件之書
總是從中間開啟。

3.〈你一定要走嗎？〉[7]　　　作者：泰戈爾[8]

旅人，你一定要走嗎？

夜是靜謐的，黑暗昏睡在樹林上。

露臺上燈火輝煌，繁花朵朵鮮麗，年輕的眼睛也還是清醒的。

旅人，你一定要走嗎？

我們不曾以懇求的手臂束縛你的雙足，

你的門是開著的，你的馬上了鞍子站在門口。

如果我們設法擋住你的去路，那也不過是用我們的歌聲罷了，

如果我們曾設法擋住你，那也不過是用我們的眼睛罷了。

旅人，要留住你我們是無能為力的，我們只有眼淚。

是什麼不滅的火在你眼睛裡灼灼發亮？

是什麼不安的狂熱在你的血液裡奔騰？

黑暗中有什麼呼喚在催促你？你在天空的繁星間看到了什麼可怕的

魔法？

是黑夜帶著封緘的密訊，進入了你沉默而古怪的心？

疲倦的心呵！

如果你不愛歡樂的聚會，如果你一定要安靜，

我們就滅掉我們的燈，也不再彈奏我們的豎琴。

我們就靜靜地坐在黑夜中的葉聲蕭蕭裡，而疲倦的月亮

就會把蒼白的光華灑在你的窗子上。

旅人啊！是什麼不眠的精靈從子夜的心裡觸動了你？

[7]　引自Baidu百科，〈你一定要走嗎〉https://baike.baidu.com/item/%E4%BD%A0%E4%B8%80%E5%AE%9A%E8%A6%81%E8%B5%B0%E5%90%97，2018/8/16。

[8]　羅賓德拉納特·泰戈爾（1861-1941），印度詩人、哲學家和反現代民族主義者，1913年，他以《吉檀迦利》成為第一位獲得諾貝爾文學獎的亞洲人。

參考文獻

中文文獻

丘慧文、郭恩惠譯，陸可鐸著，馬第尼斯繪（2009）。《你很特別》。臺北：道聲出版社。

林玫君編譯，B. Salisbury著（1994）。《創作性兒童戲劇入門》。臺北：心理。

林玫君（1995）。〈兒童創作性戲劇之理論基礎〉，輯於《1995年中、德、日國際教育研修會論文集》，頁27-30。

林玫君（1997）。〈幼稚園中創造性戲劇之實施與改進之研究〉。國科會專題研究計畫：NSC86-2431-HO24-OO7。

林玫君（2000）。〈故事戲劇之帶領要訣〉，《幼教資訊》，104期，頁38-44。

林玫君（2002）。〈戲劇教學之課程統整意涵與應用〉，《國民中小學戲劇教育國際學術研討會論文集》，頁261-280。臺北：國立藝術教育館。

林玫君（2005）。《創造性戲劇理論與實務——教室中的行動研究》。臺北：心理。

姚一葦（1989）。《詩學箋註》。臺北：中華書局。

紀家琳（2015）。〈應用戲劇於臺灣醫學教育的實施現況——以標準化病人為例〉，《2014戲劇應用國際學術研討會》。新北市：國立臺灣藝術大學戲劇學系。

胡耀恆譯，布羅凱特著（1992）。《世界戲劇藝術欣賞——世界戲劇史》。臺北：志文。

胡耀恆（2016）。《西方戲劇史（上）》。臺北：三民。

耿一偉譯，克里斯多夫‧巴爾梅著（2010）。《劍橋劇場研究入門》。臺北：書林。

張文龍（2007）。《讀者劇場——建立戲劇與學習的連線平臺》。臺北：成長文教。

張榮翼、李松（2012）。《文學理論新視野》。臺北：威秀。

張曉華（2003a）。《創作性戲劇教學原理與實作》。臺北：成長基金會。

張曉華（2003b）。《教育戲劇理論與發展》（*The Theories and Development of Drama in Education*）。臺北：心理出版社。

張曉華、郭香妹、康瑛倫、陳俊憲、陳曉芬、陳鳳桂、張雪莉（2008）。《表

創作性**戲劇**——理論、實作與應用

演藝術120節戲劇活動課：九年一貫藝術與人文領域表演藝術教學現場執教手冊》。臺北：書林。

張曉華、丁兆齡、葉獻仁、魏汎儀譯（2013）。《創作性戲劇在團體工作的應用》。臺北：心理。

張曉華、郭香妹、郭碧蘭、陳惠芬、蔡淑菁、陳春利、陳鳳桂、蔡佳琪、陳彥貝、許怡婷、王念湘（2014）。《教育戲劇跨領域統整教學：課程設計與實務》。臺北：心理。

張麗玉（2013）。〈簡單就是美的說故事劇場〉，《美育》，192期，頁76-83。

教育部（2003/1/15）。《國民中小學九年一貫課程綱要：藝術與人文學習領域》。臺北市：教育部，臺（92）國字第092006026號。

教育部（2016）。《十二年國民基本教育課程綱要國民中小學暨普通型高級中等學校：藝術領域。課程手冊初稿》更新第二版。

教育部（2018）。《十二年國民基本教育課程綱要國民中小學暨普通型高級中等學校：藝術領域》。臺北市：教育部。

陳中梅譯注，亞里斯多德著（2001）。《詩學》。臺北：臺灣商務印書館。

陳仁富譯（2001），R. B. Heinig著。《即興表演家喻戶曉的故事：戲劇與語文教學的融合》。臺北：心理。

陳晞如（2012）。〈話說從頭：翻開臺灣兒童戲劇教育史（1945-1986）〉，《美育》，186期，頁86-96。

陳舒榆、張志豪（2010）。〈不需演技的真我演出〉，《張老師月刊》，389，頁101-5。

陳黎、張芬齡譯（2011）。《辛波絲卡詩集（增訂版）》。臺北：寶瓶文化。

彭勇文（2011）。《戲劇與企業培訓》。上海：遠東。

彭勇文、烏銳、卞茜、葉賽譯，Robert J. Landy著（2012）。《躺椅和舞臺：心理治療中的語言與行動》。上海：華東師範大學。

游勝冠、蔡佳陵（2011）。〈從集體即興創作看賴聲川的認同書寫〉，《弘光人文社會學報》，14期，頁87-110。

舒志義、李慧心譯（2005）。《建構戲劇：戲劇教學策略70式》（原著Jonothan Neelands & Tony Goode, *Structuring Drama Work : A Handbook of Available Forms in Theatre and Drama*）。臺北：成長文教。

黃婉萍、舒志義譯，David Davis編著（2014）。《蓋文伯頓：教育戲劇精選文集》。臺北市：心理

楊娟、張金梅（2012）。〈美國兒童戲劇工作坊及對我國兒童戲劇教育的啟示〉，《教育導刊》，2012年1月下半月，頁88-90。

楊喚（2016）。《楊喚詩選》。臺北：好讀。

楊璧菁（1997）。《創造性戲劇對小學三年級學生表達能力之影響》（未出版碩士論文）。國立藝術學院戲劇研究所理論組，臺北市。

蔡美玲譯，比林頓（M. Billington）著（1989）。《表演的藝術——藝術活動欣賞指南》。臺北：桂冠。

蔡詩力、楊志偉、葉啟娟、張上淳（2007）。〈標準化病人的招募與訓練：臺大醫院的經驗〉，《醫學教育》，11（2），頁80-7。

鄭巧靈（2013）。《國民中學偶戲教育學習成效之研究：以全國學生創意偶戲比賽為例》（未出版碩士論文）。臺北：臺北藝術大學。

鄭黛瓊（2005）。〈戲劇可以教學嗎？〉，《美育》，147期，頁42-47。

鄭黛瓊譯，N. Morgan & J. Saxton著（1999）。《戲劇教學：啟動多彩的心》。臺北：心理。

賴淑雅譯，Augusto Boal著（2000）。《被壓迫者劇場》。臺北：揚智。

外文文獻

Adams, William (2003). *Institute Book of Readers Theatre: A Practical Guide for School, Theater, & Community*. CA: Institute for Readers Theatre.

Banich, M. T. & Compton, R. J. (2011). *Cognitive Neuroscience* (3rd Ed). Belmont: Wadsworth Cengage Learning.

Barrows HS (1993). An overview of the uses of standardized patients for teaching and evaluating clinical skills. *Acad Med,* 68: 443-53

Bedard, Roger L. & Tolch, C. John (1989). *Spotlight on the Child: Studies in the History of American Children's Theatre*. NY: Greenwood Press.

Bolton, Gavin (1984). *Drama as Education*. London: Longman.

Breen, Robert S. (1978). *Chamber Theatre*. NJ: Prentice-Hall.

Clark, Barbara (1986). *Optimizing Learning: The Integrative Education Model to the Classroom*. Columbus: Merril Publishing Company.

Courtney, Richard (1974). *Play, Drama and Thought*. NY: Drama Book Specialist.

Courtney, G. & Jossart, S. (1998). *Story Dramas for Grades 4-6*. NJ: Good Year Books.

Davis, Jed H. & Behm, Tom (1978). Terminology of drama/theatre with and for children: A redefinition. *Children's Theatre Review*, 27(1), 10-11.

Esslin, M. (1977). *An Anatomy of Drama*. Farrar: Straus and Giroux.

Hagen, Uta (1991). *A Challenge for the Actor*. NY: Charles Scribner's Sons.

Heinig, Ruth (1981). *Creative Drama for the Classroom Teacher*. Englewood Cliffs, NJ: Prentice-Hall.

Kase-Polisini, Judith (1988). *The Creative Drama Book: Three Approaches*. NO: Anchorage Press.

Landy, Robert J. (1982). *Handbook of Educational Drama and Theatre*. CT: Greenwood Press.

McCaslin, Nellie (1979). *Shows on A Shoestring: An Easy Guide to Amateur Productions*. NY: McKay.

McCaslin, Nellie (2006). *Creative Drama in the Classroom and Beyond*, 8th Edition. NY: New York University.

O' Neill, Cecily, and Lambert, Alan (1982). *Drama Structures: A Practical Handbook for Teachers*. Cheltenham: Nelson Thornes.

O' Neill, Cecily (2014). *Dorothy Heathcote on Education and Drama: Essential Writings*. Routledge.

Piaget, Jean (1962). *Play, Dreams, and Imitation in Childhood*. NY: W. W. Norton & Co.

Polsky, Milton (1989). *Let's Improvise: Becoming Creative, Expressive and Spontaneous through Drama*. Lanham: Univ Pr og Amer.

Salisbury, B. J. (1983). *Theatre Arts in the Elementary School (k-3) and (4-6)*. Anchorage Pr Plays/Dramatic Pub Co.

Schechner, Richard (1985). *Between Theater & Anthropology*. Philadelphia: University of Pennsylvania Press.

Siks, G.B. (1983). *Drama with Children* (2nd ed). NY: Harper & Row

Wagner, Betty Jane (1976). *Dorothy Heathcote: Drama as A Learning Medium*. Washington, D.C.: National Education Association.

Ward, Winifred (1957). *Playmaking with Children*. NY: Appleton-Century-Crofts.

Ward, Winifred. (1961). *Creative Dramatics in Elementary and Junior High Schools*. Seattle: University of Washington Press.

Way, Brian. (1967). *Development through Drama*. Art Atlantic Highlands, N J: Humanities Press.

Way, Brian (1967). *Development through Drama*. Atlantic Highlands, N.J.: Humanities Press.

網路文獻

中華百科（2018/5/30）。默劇：http://ap6.pccu.edu.tw/Encyclopedia_media/main-art.asp?id=6538&lpage=1&cpage=1

《余光中詩選》（2018/8/16）。取自：http://teacher.whsh.tc.edu.tw/huanyin/mofa/y/mofa_yu2.php

〈夜市賣天價烏魚膘　老闆認錯鞠躬道歉〉。取自：蘋果即時報導（2017/1/2 23:59），https://tw.appledaily.com/new/realtime/20170102/1026166/

林茂賢（1999）。台灣民俗藝陣中的面具（一）。取自：文化部文化資產局https://www.boch.gov.tw/information_189_49258.html

泰戈爾，〈你一定要走嗎〉。取自Baidu百科（2018/8/16）https://baike.baidu.com/item/%E4%BD%A0%E4%B8%80%E5%AE%9A%E8%A6%81%E8%B5%B0%E5%90%97

教育部（1997）。《藝術教育法》。全國法規資料庫。取自：http://law.moj.gov.tw/Law/LawSearchResult.aspx?p=A&t=A1A2E1F1&k1=%E8%97%9D%E8%A1%93%E6%95%99%E8%82%B2%E6%B3%95

教育部（2014）。《師資培育法》，全國法規資料庫。取自：http://law.moj.gov.tw/LawClass/LawAll.aspx?PCode=H0050001

教育部教育WiKi（2018/10/23）。基模：https://pedia.cloud.edu.tw/Entry/Detail/?title=%E5%9F%BA%E6%A8%A1(Schema)

臺灣被壓迫者劇場推廣中心（2012/2/8）。報紙劇場：http://www.ctotw.tw/2012/02/newpaper-theatre.html

論壇劇場（無日期）。Just Education Services Organisation。取自：http://www.justedu.hk/forumTheatre

Justin Cash (2013). Object Theatre: The Drama Teacher. Retrieved from: http://www.thedramateacher.com/objeTC-theatre/

The North American Drama Therapy Association (2018/12/1): http://www.nadta.org/

about-nadta.html

The British Association of Dramatherapists (2018/12/1): https://badth.org.uk/home

創作性戲劇——理論、實作與應用

作　　者／紀家琳
出　版　者／揚智文化事業有限公司
發　行　人／葉忠賢
總　編　輯／閻富萍
執行編輯／謝依均
地　　址／22204 新北市深坑區北深路三段 260 號 8 樓
電　　話／(02)8662-6826
傳　　真／(02)2664-7633
網　　址／http://www.ycrc.com.tw
 E-mail　／service@ycrc.com.tw
 I S B N　／978-986-298-319-5
初版一刷／2019 年 2 月
定　　價／新台幣 450 元

國家圖書館出版品預行編目（CIP）資料

創作性戲劇：理論、實作與應用 / 紀家琳
著. -- 初版. -- 新北市 ：揚智文化，
2019.02
　　面；　公分

ISBN 978-986-298-319-5(平裝)

1.戲劇　2.教學研究

980.3　　　　　　　　　　　108001360